名家通识讲座书系

音乐欣赏
十五讲(第三版)

□ 肖复兴 著

北京大学出版社
PEKING UNIVERSITY PRESS

图书在版编目（CIP）数据

音乐欣赏十五讲/肖复兴著. —3 版. —北京：北京大学出版社,2020.10
（名家通识讲座书系）
ISBN 978－7－301－31726－6

Ⅰ.①音⋯ Ⅱ.①肖⋯ Ⅲ.①音乐欣赏—普及读物 Ⅳ.①J605-49

中国版本图书馆 CIP 数据核字(2020)第 191411 号

书　　　名	音乐欣赏十五讲（第三版）
	YINYUE XINSHANG SHIWU JIANG（DI-SAN BAN）
著作责任者	肖复兴　著
责 任 编 辑	艾　英
标 准 书 号	ISBN 978－7－301－31726－6
出 版 发 行	北京大学出版社
地　　　址	北京市海淀区成府路 205 号　100871
网　　　址	http://www.pup.cn　新浪微博：@北京大学出版社
电 子 信 箱	pkuwsz@126.com
电　　　话	邮购部 010－62752015　发行部 010－62750672
	编辑部 010－62756467
印 刷 者	三河市北燕印装有限公司
经 销 者	新华书店
	965 毫米 × 1300 毫米　16 开本　20.5 印张　290 千字
	2003 年 1 月第 1 版　2012 年 9 月第 2 版
	2020 年 10 月第 3 版　2021 年 12 月第 2 次印刷
定　　　价	55.00 元

"名家通识讲座书系"
编审委员会

"名家通识讲座书系"总序

本书系编审委员会

"名家通识讲座书系"是由北京大学发起,全国十多所重点大学和一些科研单位协作编写的一套大型多学科普及读物。全套书系计划出版 100 种,涵盖文史哲艺术、社会科学、自然科学等各个主要学科领域,第一、二批近 50 种将在 2004 年内出齐。北京大学校长许智宏院士出任这套书系的编审委员会主任,北大中文系主任温儒敏教授任执行主编,来自全国一大批各学科领域的权威专家主持各书的撰写。到目前为止,这是同类普及性读物和教材中学科覆盖面最广、规模最大、编撰阵容最强的丛书之一。

本书系的定位是"通识",是高品位的学科普及读物,能够满足社会上各类读者获取知识与提高素养的要求,同时也是配合高校推进素质教育而设计的讲座类书系,可以作为大学本科生通识课(通选课)的教材和课外读物。

素质教育正在成为当今大学教育和社会公民教育的趋势。为培养学生健全的人格,拓展与完善学生的知识结构,造就更多有创新潜能的复合型人才,目前全国许多大学都在调整课程,推行学分制改革,改变本科教学以往比较单纯的专业培养模式。多数大学的本科教学计划中,都已经规定和设计了通识课(通选课)的内容和学分比例,要求学生在完成本专业课程之外,选修一定比例的外专业课程,包括供全校选修的通识课(通选课)。但是,从调查的情况看,许多学校虽然在努力建设通识课,也还存在一些困难和问题:主要是缺少统一的规划,到底

应当有哪些基本的通识课,可能通盘考虑不够;课程不正规,往往因人设课;课量不足,学生缺少选择的空间;更普遍的问题是,很少有真正适合通识课教学的教材,有时只好用专业课教材替代,影响了教学效果。一般来说,综合性大学这方面情况稍好,其他普通的大学,特别是理、工、医、农类学校因为相对缺少这方面的教学资源,加上很少有可供选择的教材,开设通识课的困难就更大。

这些年来,各地也陆续出版过一些面向素质教育的丛书或教材,但无论数量还是质量,都还远远不能满足需要。到底应当如何建设好通识课,使之能真正纳入正常的教学系统,并达到较好的教学效果? 这是许多学校师生普遍关心的问题。从 2000 年开始,由北大中文系主任温儒敏教授发起,联合了本校和一些兄弟院校的老师,经过广泛的调查,并征求许多院校通识课主讲教师的意见,提出要策划一套大型的多学科的青年普及读物,同时又是大学素质教育通识课系列教材。这项建议得到北京大学校长许智宏院士的支持,并由他牵头,组成了一个在学术界和教育界都有相当影响力的编审委员会,实际上也就是有效地联合了许多重点大学,协力同心来做成这套大型的书系。北京大学出版社历来以出版高质量的大学教科书闻名,由北大出版社承担这样一套多学科的大型书系的出版任务,也顺理成章。

编写出版这套书的目标是明确的,那就是:充分整合和利用全国各相关学科的教学资源,通过本书系的编写、出版和推广,将素质教育的理念贯彻到通识课知识体系和教学方式中,使这一类课程的学科搭配结构更合理,更正规,更具有系统性和开放性,从而也更方便全国各大学设计和安排这一类课程。

2001 年年底,本书系的第一批课题确定。选题的确定,主要是考虑大学生素质教育和知识结构的需要,也参考了一些重点大学的相关课程安排。课题的酝酿和作者的聘请反复征求过各学科专家以及教育部各学科教学指导委员会的意见,并直接得到许多大学和科研机构的支持。第一批选题的作者当中,有一部分就是由各大学推荐的,他们已经在所属学校成功地开设过相关的通识课程。令人感动的是,虽然受

聘的作者大都是各学科领域的顶尖学者，不少还是学科带头人，科研与教学工作本来就很忙，但多数作者还是非常乐于接受聘请，宁可先放下其他工作，也要挤时间保证这套书的完成。学者们如此关心和积极参与素质教育之大业，应当对他们表示崇高的敬意。

本书系的内容设计充分照顾到社会上一般青年读者的阅读选择，适合自学；同时又能满足大学通识课教学的需要。每一种书都有一定的知识系统，有相对独立的学科范围和专业性，但又不同于专业教科书，不是专业课的压缩或简化。重要的是能适合本专业之外的一般大学生和读者，深入浅出地传授相关学科的知识，扩展学术的胸襟和眼光，进而增进学生的人格素养。本书系每一种选题都在努力做到入乎其内，出乎其外，把学问真正做活了，并能加以普及，因此对这套书的作者要求很高。我们所邀请的大都是那些真正有学术建树，有良好的教学经验，又能将学问深入浅出地传达出来的重量级学者，是请"大家"来讲"通识"，所以命名为"名家通识讲座书系"。其意图就是精选名校名牌课程，实现大学教学资源共享，让更多的学子能够通过这套书，亲炙名家名师课堂。

本书系由不同的作者撰写，这些作者有不同的治学风格，但又都有共同的追求，既注意知识的相对稳定性，重点突出，通俗易懂，又能适当接触学科前沿，引发跨学科的思考和学习的兴趣。

本书系大都采用学术讲座的风格，有意保留讲课的口气和生动的文风，有"讲"的现场感，比较亲切、有趣。

本书系的拟想读者主要是青年，适合社会上一般读者作为提高文化素养的普及性读物；如果用作大学通识课教材，教员上课时可以参照其框架和基本内容，再加补充发挥；或者预先指定学生阅读某些章节，上课时组织学生讨论；也可以把本书系作为参考教材。

本书系每一本都是"十五讲"，主要是要求在较少的篇幅内讲清楚某一学科领域的通识，而选为教材，十五讲又正好讲一个学期，符合一般通识课的课时要求。同时这也有意形成一种系列出版物的鲜明特色，一个图书品牌。

我们希望这套书的出版既能满足社会上读者的需要,又能有效地促进全国各大学的素质教育和通识课的建设,从而联合更多学界同仁,一起来努力营造一项宏大的文化教育工程。

2002 年 9 月

目 录

绪　论

　　叔本华早就从形而上学的角度指出，音乐的内容联系着宇宙的永恒，音乐的可能性与功能超越其他一切艺术。对比文字，他曾经说过：音乐比文字更有力；音乐和文字结婚就是王子与乞儿结婚。

　　现在，我却要做这种无力的事情，以有限的文字来阐释无限的音乐。这本小书，其实就是在做这种"王子与乞儿结婚"的事情。

　　不过，话又说回来了，谁又规定非得王子和公主才能够结婚，而王子和乞儿结婚的童话，为何就不能够成为我们的一种想象和现实？

　　就让我试着来做一次。

　　其实，音乐在历史长河的发展中，和文学的发展有非常相似乃至神似的方面。

　　它们存在的方式都是以时间为单位，读文学要一页一页地看，听音乐也要一个小节一个小节地听；它们都不像绘画、雕塑，一幅绘画我们瞬间就可以看完，用不着时间流淌的过程，即使雕塑的背面你看不见，放一面镜子也就看见了。但音乐和文学的材料不同，音乐的材料是乐器和人的声音，文学的材料是文字。在一句话当中只能有一个主语，如果不同的人从不同的角度同时发出各自的声音，那将是一种新的声音，却是一种杂乱的声音，我们什么也听不清的声音。而乐器放在一起，发出各自的不同声音，合在一起却可以是非常好听的音乐。其中，每种乐器都是一张嘴，可以在同一时间，形成一种众神喧哗、多声部的效果，这

就是音乐的神奇。文学完全可以向音乐学习，巴赫金就创造了复调小说的理论：文学的叙述也可以是多声部的，形成一种交响的效果。

同样，音乐早在几百年前就曾梦想过和文学的联姻。贝多芬就喜爱文学，将歌德和席勒的诗融入他的音乐。浪漫主义时期的音乐更是与文学有着割舍不断的因缘。《浮士德》《麦克白》和《佩利亚斯和梅丽桑德》曾经演绎出多少风格不同的美妙音乐。听《佩利亚斯和梅丽桑德》结尾佩利亚斯异父同母的兄弟戈洛梅恨交加而梅丽桑德死去时候的音乐，勋伯格用的是小提琴，西贝柳斯用的是大提琴，福莱用的是长笛，德彪西用的则是整体的弦乐。乐器选择的不同，很能说明他们内心的潜台词不尽相同，各自情感的表现方式也不尽相同。小提琴不绝如缕袅袅散尽，将心声轻轻地倾诉；大提琴呜咽盘桓，将爱深深埋藏在心底；长笛则哀婉典雅，有一种牧歌般寥廓霜天的意味；弦乐哀婉不绝，最后以柔弱至极的和弦结束，"曲终人不见，江上数峰青"。音乐家对同一题材甚至同一规定情节中的音乐元素之一——乐器的感受和表现方式不尽相同，都源于文学对他们的共同启发，燃起他们不同的想象，拓宽了他们的创作空间。

看来，音乐与文学各有所长，可以相互借鉴。当然，这种借鉴不是"输血"式的简单方式，而是一种相互的营养吸收、彼此的素质培养。学文学或学别的学科的人懂一点音乐，学音乐的人懂一点文学，彼此给予营养，是很有好处的。正是从这一点出发，我树立了写这本书的信心，也明确了写这本书的初衷。

我希望这本关于音乐欣赏的"十五讲"，不是干巴巴、枯燥的教材讲义，而能够好看，这是我对自己最起码的要求。读者读这本书或学生听这门课，就像音乐本身好听一样，能够真正在欣赏之中不知不觉地完成。你打开书的时候，音乐会开始了，风来雨从，气象万千；合上书的时候，音乐会结束了，月光如水，晚风正在吹拂着，音乐还荡漾在你心旷神怡的感觉中。

我希望干净简练，所以，我在那么多音乐家中，删繁就简，最后只留下三十位，每一讲讲两位，像是把主要的树干勾勒出来，其他的枝干读

者就可以按图索骥自己去寻找了。线条清晰了，地图上的路标清晰了，我们也许能够更方便更快捷地找到自己要去的地方。十五讲就像是十五条道路，三十位音乐家就像是分别站在每个路口的向导，引领我们和他们的音乐一起拥抱相逢。

我希望以人物串联起音乐史，哪怕是粗线条也好，让人物在史的背景中有立体感而显影凸立，让史在人物的衬托下有生动的细节与血脉的流淌。在这本书中，我们毕竟讲了那么多的音乐，从文艺复兴时期、巴洛克时期、浪漫主义时期……一直讲到了现代音乐的诞生。四百年的漫长历史，音乐真的像是一条河在向我们流淌而来，那么多不同派别不同风格不同性格不同命运的音乐家像是河里的鱼群舞蹈着向我们涌来。只有把他们的性格命运尽可能细致生动地描述下来，他们的音乐才能够更深入我们的内心；只有把他们放到整个历史的脉络里，我们才能发现他们的音乐除了好听或不好听之外存在的意义。我想，不管我们学文学也好，听音乐也好，把它们放到一个历史大背景中，才能更加深刻地了解它们，认识它们。音乐就像文学一样，没有大历史的眼光作为背景，很难体会其中的乐趣。打一个比方：如果我们不是以大历史作为背景去理解古代的白话小说是一种拟书场形式，现在就会对里面的许多程式感到可笑，觉得很笨，也就不会对五四时期新文化运动第一篇以主人公"我"的叙事角度书写的小说的重要意义有深切的认识。同样，如果我们缺乏对个案的具体分析，也许一切会变得大而无当，最后只剩下了一个恐龙架子。

我希望在这样的音乐史里面能够看到人类无与伦比的智慧、天才的创造能力，以及丰富的想象力。我们知道，音乐最初起源于对空气的振动所发出的声音的理解和创造。一部音乐史其实是不断发现与创造人声与乐器在空气中的振动的历史。从帕勒斯特里那的复调合唱到亨德尔的清唱剧，一直到威尔第和瓦格纳的歌剧；从舒伯特到舒曼到勃拉姆斯的艺术歌曲；从蒙特威尔第到巴赫对乐器的顶礼膜拜和发掘，从贝多芬奠定交响乐的艺术形式到后来马勒、理查·施特劳斯对器乐新的理解与创造，一直到勋伯格对调性的彻底打破和十二音体系的建

立……音乐微妙的变化,情感曲折的选择,潜在价值的判断,都在音乐这样的人声与器乐的变迁中折射出时代的光彩与音乐家探索的足印,同时也折射出人类同奇妙大自然交融的轨迹。如果从这一点意义而言,人声是音乐投向大自然的回声,器乐则是大自然给予音乐的一面镜子。

我希望在音乐的发展中探索创新与保守之间的关系。在艺术中,创新与保守的意义各自不同,并不是我们平常社会学意义上理解的那样唯新是举,而视保守为落花流水春去也的颓败。纯粹的古典精神如巴赫那样的掌玉玺者,同浪漫派的革新人物如柏辽兹、李斯特、瓦格纳乃至勋伯格存在的价值是同等的;而与后浪漫主义时期如勃拉姆斯那样古典主义保守派的隐士相比,尽管他们对于音乐的贡献不尽相同,但对于音乐的价值也是不分伯仲的。他们提供给我们那样缤纷多彩的音乐,告诉我们世界的多种多样,还告诉我们人类在发展之中的观念变化与人性激情永不枯竭的演绎,这演绎才能够带来音乐生命与人类生命生生不息的力量。因此,一部音乐史也就是人类历史的缩影。在我们的祖先那里,从来不缺少创造革新的能力,也不缺少古典精神的操守,而这样两个方面,我们现在都是匮乏的。我希望音乐能够带给我们这样的弦外之音的思索。

我希望音乐能够为历史留下声音的注解。书写任何时代的历史,都需要恢宏的手笔,也需要生动的细节,填充那些恢宏之间留下的空白和缝隙。而任何一个时代的背景都需要苍茫的图画大写意为其渲染,也需要声音为其伴奏,音乐背景就是不可或缺的一种伴奏。于是,我们便能够从帕勒斯特里那触摸到中世纪的脉络,从巴赫看到巴洛克的辉煌,从贝多芬看到资产阶级革命的风起云涌,从马勒、理查·施特劳斯看到世纪之交的波诡云谲;我们便能够在读完浩瀚的政治经济史或其他学科的历史著作之后,另有一部声音历史的伴奏,将人类的历史领略得更为活色生香。音乐便是我们人类历史存在的声音与表情。

我不知道我能不能做到这些。断断续续,从春天写到冬天,我只是努力做着,虽不能至,心向往之。但无论我是不是做好、做到了,我都非

常感谢北京大学的温儒敏教授,是他无比信任地将这项任务交给了我。说老实话,起初我不敢接受,因为我学的毕竟不是音乐专业,所有的理解只是出于对音乐的业余爱好,写几篇单摆浮搁的文章可以,写一本通识课的读本,我怕不能胜任。是温老师的鼓励让我接受了挑战,在我写出了十五讲的详细提纲后,又是他提出了具体的意见,这本书才得以完成。

我一直这样以为:应该感谢这个世界创造了音乐。作为在校的大学生,无论你是读什么专业的,懂得一点音乐,对自身的素质教育也好,对自己的青春成长也好,都是极其有意义的事情。拥有美好的音乐,每天能够荡漾在我们喜欢的旋律之间,是世上最美好的事情了。

第一讲

帕勒斯特里那和蒙特威尔第

——16 世纪和 17 世纪的音乐

我们现在所说的古典音乐,其实概念和时间的界定不是十分清楚的。一般约定俗成,古典音乐时期指的是从巴赫、亨德尔的时代开始到 19 世纪结束。我在这里稍稍将其往前推移一段时间,从 16 世纪的帕勒斯特里那和 17 世纪的蒙特威尔第开始。因为,这确实是音乐发展的一个特殊时期,而帕勒斯特里那和蒙特威尔第是站在两个世纪巅峰上的代表人物,确实非常值得一说。

先从帕勒斯特里那(G. P. de Palestrina,约 1525—1594)谈起。

这位以罗马附近一个叫作帕勒斯特里那的并不起眼的地方为自己命名的音乐家,在 16 世纪中叶宗教音乐变革的关键时刻,以《教皇玛切尔弥撒曲》而一曲定乾坤。

现在想想,16 世纪正处于文艺复兴时期,在欧洲出现尼德兰这样的艺术王国,影响着包括音乐在内的所有艺术的蓬勃发展,实在是一个奇迹。尼德兰的出现,使得音乐的中心由法国转移到了那里,尼德兰成为那时最为辉煌的国家。那是一个异常活跃的时期,虽然,它处于蒙昧的中世纪,但艺术的发展史告诉我们,蒙昧时代的艺术不见得比日后经济飞速发展的时代差,古老的艺术有时会犹如出土文物一样,其光彩夺目让现代人瞠目结舌。尼德兰音乐同那个时代的其他艺术门类的发展一样,是那样的丰富多彩,多姿多彩的音乐活动与个性各异的音乐家此起彼伏闪耀在人们的面前。音乐家们更是不甘示弱地从尼德兰杀到欧洲的许多城市,将尼德兰创立的崭新音乐像是播撒种子一样撒到欧洲

各地。而当时著名的马丁·路德的宗教改革,无疑更给尼德兰的音乐发展添薪加柴,为尼德兰的音乐改革打下了思想和群众的基础。

尼德兰音乐对当时最大的贡献就是建立了复调音乐。当时宗教的改革、人文主义的张扬,使世俗因素对传统的宗教音乐的渗透成为大势所趋,而复调音乐正是这种世俗向正统宗教渗透的便捷渠道。一种多声部的合唱兴起,各声部相对独立又相互交融,彼此和谐地呼应着,这是以前单声部宗教歌曲中从来没有过的音乐形式,强烈地冲击着几个世纪以来一直覆盖在人们头顶的宗教歌曲,引起宗教的警惕也是当然的事情了。当时召开的著名的特伦托公会议上,宗教的权威人士特别针对宗教音乐日益世俗化的倾向加以明确而激烈的反对,复调音乐便成了众矢之的。那些本来就对宗教改革持敌意的反对派,自然视其为大敌,认为这样的复调音乐是对宗教音乐的亵渎和和平演变,必须禁止,而强调一律只用自中世纪以来一直被奉为正统宗教音乐的所谓格里高利圣咏。结果,教皇尤利乌斯四世把帕勒斯特里那召来,命他谱写新的弥撒曲,要求他必须保证真正的宗教意义不受侵犯,保证神圣的圣咏诗句丝毫不受损害。这一召唤,使得帕勒斯特里那一下子任重如山,众目睽睽之下,他清楚地知道,能否成功地完成教皇交给自己的任务,不仅关系着自己,更将关系着复调音乐的命运和前途。

于是,有了这首《教皇玛切尔弥撒曲》。

它当之无愧地成为帕勒斯特里那的代表作。正因为这首终于让教皇点头的弥撒曲的出现(当然教皇也可能是有意采取这样的折中主义以缓解当时的矛盾),才挽救了当时差点被扼杀的复调音乐的命运,也才使得复调音乐在宗教音乐中保持了稳定的地位。所以,后世把帕勒斯特里那的作品称为教会风格"尽善尽美之作",把他本人称为"音乐王子""乐圣""教堂音乐的救世主";他死后,在他的墓碑上刻有"音乐之王"的醒目称号……

应该说,帕勒斯特里那配得上这些辉煌的桂冠。时过境迁,现在我们也许会觉得他不过是以折中主义迂回于正统的宗教和非正统的世俗之间,既讨好了教皇,又挽救了复调音乐。其实,并不像我们想象的那

样简单。评说任何一段历史时，站在今天的角度都容易把一切看得易如反掌，也就容易把事情看得变形走样。

如果我们想一想当时历史发展的脉络，便会觉得帕勒斯特里那做到那一步是多么的不容易。是他的努力，才终于使复调音乐替代了中世纪以来长期回荡在大小教堂和所有人们心中的格里高利圣咏。无论怎样说，复调音乐比起格里高利圣咏，都更富于世俗的真挚的情感，也更为丰富动听。这看来只是音乐形式的变化，却包含着多么厚重的历史内容。只有把它放在历史的背景中显影，才会发现它的价值。因此，我们有必要回顾一下格里高利圣咏产生的情景。

当我们回溯这一段历史时，会发现历史真是有着惊人的相似，如同帕勒斯特里那时代有些人担心宗教歌曲被世俗所侵蚀一样，中世纪一样有人忧心忡忡地害怕那时世俗的柔媚会如蝼蚁之穴一般毁掉整个宗教的堤坝，罗马教皇格里高利一世不惜花费了整整十年的工夫重新编修宗教歌曲。为了统一思想，加强圣咏对宗教的依顺，最后定下 1600 首，分门别类，极其细致，囊括万千，规定了在每一种宗教仪式上歌唱的曲目，严格地榫榫相扣，不准有丝毫的修改和变更。所谓格里高利圣咏的作用和影响，是可以和罗马古老的教堂相提并论的，几个世纪以来绵延不绝，就那样威严地矗立在那里，人们习惯了它的存在，哪怕它已经老迹斑驳，依然有着惯性的威慑力量。突然，要有新的样式来取代它了，这不是一场颠覆又是什么呢？

从这场悄悄进行的革命中，我们可以想到两个问题，一个是世俗的民间音乐一直是在影响着宗教音乐的。实际上，宗教音乐从一开始就是吸收了民间音乐的元素的。只不过，当民间音乐的世俗部分越发显著地危及宗教的严肃性和统一性时，宗教才出面干涉。格里高利圣咏不仅是一种音乐形式、一种风格，更是一个时代统治的威严及其渗透的象征。

同时，我们也可以想到另一个问题，音乐的发展和历史上诸如经济和政治的发展一样，总是以新生的力量来取代老朽的成分，潮流是无法逆转和阻挡的。单声部的格里高利圣咏，即使在以前曾经起到过主要

的作用,但在复调音乐面前,却显得单薄,少了生气,有些落伍。据说,为了证明复调音乐的活力,并没有那样和宗教音乐水火不容,而且比单声部的格里高利圣咏要有力量得多,帕勒斯特里那在谱写了《教皇玛切尔弥撒曲》之后,又特意谱写了一首六声部的弥撒曲而让人们越发相信这一点。帕勒斯特里那对于保护和发展复调音乐,确实做出了重要的而且是别人不可取代的贡献。

如果我们再设身处地替帕勒斯特里那想一想的话,当时宗教改革是大势所趋,而帕勒斯特里那内心既有对宗教皈依的那一份虔诚,又有对世俗生活的那一份向往,也是人之常情。两者在内心中产生的冲突与矛盾,体现在他的人生里,也体现在他的音乐中,只不过在他的人生中是那样彰显,而在他的音乐里是那样曲折罢了。

这样来说帕勒斯特里那,不是没有理由的。我们来看看他的人生之路。帕勒斯特里那是穷人的孩子,11岁就成了孤儿,很长一段时间都无家可归,靠乞讨为生。是宗教拯救了他,教堂让他吃饱饭,又给了他学习音乐的机会。14岁那一年,他衣衫褴褛地走在罗马大街上,边走边唱,唱得格外真情动听。那时候,满大街竟没有一个人听他的歌声。但他的歌声实在是动听,悠扬地在天空中回荡。就在他旁若无人地唱着,唱着,唱得格外投入而忘情的时候,突然,罗马的圣玛利亚·马乔里大教堂紧闭的窗子"砰"地打开了。音乐之神向他走来,教堂接纳了他,他在教堂的唱诗班开始了音乐之路。宗教拯救了他,他没法不对宗教感恩戴德,内心对宗教充满着深厚的感情。

22岁那一年,他和一位极富有的姑娘库莱契亚·格丽结了婚。他渴望尽早地脱贫致富。在他55岁那一年,他的妻子患天花病逝世,他极其悲痛,并决定去当僧侣,还真的加入了费伦提那教会。在一片痛不欲生的气氛中,他创作出经文曲《在巴比伦河上》,无限怀念妻子。那是一首非常有名的歌曲,确实非常动听。但是,七个月后,他便再婚,娶的是一个比前妻更加有钱的寡妇维尔吉尼娅·德鲁姆丽。他并没有去当僧侣。金钱加速了遗忘,世俗战胜了宗教与音乐。

也许,我们会嗅到一些司汤达笔下于连·索菲尔的味道。曾有人

说帕勒斯特里那善于钻营,特别受当时教会枢机官乔万尼·门特的青睐。在当时罗马天主教的教会中,枢机官举足轻重,具有选举或辅佐教皇的职能。果然,不久门特便被选为教皇,成为尤利乌斯三世。新教皇即位第二年,帕勒斯特里那被教皇聘任为罗马圣彼得教堂卡培拉·朱丽叶歌咏队的队长。当时,他很年轻,才26岁。这是由教皇直接领导的皇家歌咏队,他得到了一般人所没有的恩宠。

三年过后,即1554年,帕勒斯特里那创作并出版了他最有名的宗教音乐弥撒曲第一辑,首先题献的是教皇尤利乌斯三世。用现在的话说,他很会来事,很懂得在教皇需要挠痒痒的时候,适时地递上一个"老头乐"。次年,他便被教廷合唱队录用。一般而言,这个教廷合唱队必须经过严格的考试方能入选,而且,已婚者是不能加入的。显然,帕勒斯特里那再次得到了教皇的恩泽,付出的代价有了回报,虽然后来在教皇保罗四世当政时他还是因为结婚触犯独身的教规而被教廷合唱队驱逐,但毕竟撒下的种子曾经发芽开过花。

这样来理解帕勒斯特里那,便可以看出他内心的矛盾。世俗生活已经渗透进他的生活,但宗教的精神却渗透进他的血液,他当然矛盾。在谱写了那么多的宗教歌曲的同时,他也谱写过一百多首世俗牧歌,而且专门为爱情诗歌谱曲。但是,后来他因此而"感到羞愧痛心"①。尽管他也曾经渴慕世俗的情感和虚荣,但他一生所创作的音乐基本上是宗教性质的,体现着对宗教的虔诚,他一生所追求的还是那种"神秘信仰的理想音乐,完全排除了人类的情感和人类的虚荣"②。我以为这是帕勒斯特里那的矛盾,也是身处变革时代的一代人的矛盾。他们一脚踩在了旧的时代,一脚踩在了新的时代,而那个时代不允许他们将双脚都跨进新的时代里。

帕勒斯特里那是16世纪宗教音乐的高峰。他最大的贡献是教堂

① 〔美〕唐纳德·杰·格劳特、〔美〕克劳德·帕利斯卡:《西方音乐史》,汪启璋等译,北京:人民音乐出版社,1996年,第293页。

② 〔英〕杰拉尔德·亚伯拉罕:《简明牛津音乐史》,顾犇译,上海:上海音乐出版社,1999年,第278页。

里清唱式的合唱音乐。他的这种无伴奏合唱曲,对尼德兰音乐是一极大的发展。他杰出的复调音乐为以后的巴赫打下了坚实的基础。从这一意义上讲,帕勒斯特里那当时那一曲《教皇玛切尔弥撒曲》的折中主义,就像当年我们北平的和平解放保护了故宫等古迹一样,保护了复调音乐——那时期最宝贵的贡献。

如果我们一时没有那么多的时间听帕勒斯特里那那么多的音乐作品,因为他一生创作了 104 首弥撒、250 首经文歌、五十多首宗教牧歌、100 首世俗牧歌,曲目繁多,数量浩瀚,那么,只要听这一首《教皇玛切尔弥撒曲》就够了。他后期的音乐,没有了这首弥撒曲如水般的纯净,显得空泛和繁杂。如果我们一时找不到或听不全完整的《教皇玛切尔弥撒曲》,只要听其中的一段短短几分钟的"信经"或"慈悲经"也就够了。即使我们完全听不懂里面的歌词,也没有关系,那没有一点乐器伴奏的男女声合唱纯净无瑕,剔除了一切外在的包裹和我们现在在音乐中越来越多的装饰,如孩子洗礼般圣洁晶莹,如天然水晶般清澈透明,如月光般营造出那种高洁浩森的境界,会让我们洗心涤虑,心灵变得澄净、透明、神圣和虔诚,禁不住抬起头来望一望头顶的天空,看一看天空还有没有他在时那样水洗一样的蔚蓝,还有没有照耀过他那样的月光辉映在我们的头顶? 这首弥撒曲,会弥漫起一种宗教的感觉,即使我们不相信任何宗教,但那种区别于世俗的宗教感觉还是会让我们的心感动而明亮一些,并尘埃落定般归顺于帕勒斯特里那的那种虔诚和圣洁。

确实是这样的,如今来听帕勒斯特里那的音乐,16 世纪的宗教意味已经离我们远去,但那种神圣虔诚依然会让我们感动。音乐,有时会有这样特殊的魅力,它不会随时间的流逝而失去价值,就像我们在前面说的那样,它如出土文物一样因时间的久远而令人眼睛一亮,从而对它越发珍爱。这就如同我们现在看古罗马留下的那些辉煌的建筑和雕塑,时间的流逝并没有让我们对它们失去了兴趣,而是让我们对它们格外欣赏有加,它们比现在一些自以为现代、实际却矫揉造作的雕虫小技的建筑和雕塑好上不知多少倍。听帕勒斯特里那的音乐,就会有这样的感觉,对比眼前的喧嚣和躁动,他的那些宗教音乐会让我们的心沉静

和肃穆起来。我们会觉得他的那些音乐如古莲籽一样，经历了那样久远日子的掩埋，还是能够焕发出活力，并且突然间在我们面前绽放出夺目的花朵，馥郁的芬芳穿越几百年，依然荡漾在今天已经被污染的空气中。

同时，我们也应该高度评价帕勒斯特里那，并认识到他对复调音乐的贡献。他对复调音乐的去粗取精，对人声的自然而完美的挖掘，被公认为"在巴赫之前，没有另一位作曲家的名字像帕莱斯特里那那样名闻遐迩，也没有另一位作曲家的技术像他那样受到如此精细的研究"①。那种纯粹声乐性的音乐，至今依然是无人企及的一座风光无限的高峰。

听他的那些美妙歌曲，会让我们体味到对比器乐而言，人声有着美妙透明极致的可为与可能性。也许，如今由于科学技术的发展，器乐本身的发展已经过于繁复，才更显示了人声的单纯和美好及其多重发展可能性的美妙吧！正因为如此，帕勒斯特里那的音乐已经超越宗教而为后代所喜爱，并被后代乃至如今的音乐创作者奉为"罗马风格"的范本，不仅成为复调音乐的标准，甚至有人这样认为："帕莱斯特里那的风格是西方音乐史中第一个在后代（当作曲家们已经很自然地在写着完全另一种类型的音乐时）被有意识地作为一种范本加以保留、孤立和模仿的风格。音乐家们说起 17 世纪的 'stile antico'（古风格）时，所指的就是这种。帕莱斯特里那的创作后来被认为是体现了天主教教义中某些在 19 世纪和 20 世纪初被特别强调的方面的音乐理想。"②

这种理想既是属于音乐的，也是属于人生的；既是属于帕勒斯特里那的，也是属于我们的。因此，我们会感到帕勒斯特里那离我们并不远。

如果说帕勒斯特里那以折中主义的努力，将宗教音乐发展到了一个前所未有的高峰，蒙特威尔第（C. Monteverdi, 1567—1643）则是宗教

① 〔美〕唐纳德·杰·格劳特、〔美〕克劳德·帕利斯卡：《西方音乐史》，汪启璋等译，北京：人民音乐出版社，1996 年，第 293 页。

② 同上书，第 301 页。

音乐的彻底改革者,走出了帕勒斯特里那想走而未走出的路。

其原因不仅在于他们出身不同、性格不同、命运不同,更在于他们所处的时代不同。在蒙特威尔第的时代,也就是 17 世纪的上半叶,欧洲资产阶级革命带动了思想文化的发达,一大批思想家、艺术家、科学家、文学家涌现出来,如群星璀璨:比他大 3 岁的伽利略和莎士比亚、大 6 岁的培根、大 20 岁的塞万提斯,以及比他小 10 岁的鲁本斯、小二十多岁的笛卡儿、小四十多岁的弥尔顿……活跃在他的周围,呼吸着同样包围着他的空气。他就在这些天才人物的思想和精神营养中成长,几乎命中注定和帕勒斯特里那走不一样的路。

蒙特威尔第是宗教音乐的改革者,开创了一个新的世纪。他的作品是文艺复兴运动在音乐中的体现。他将帕勒斯特里那单纯的合唱发展为了歌剧,这种歌剧不仅依托人声,而且需要器乐的发展。一部音乐史,可以说就是这两方面的此起彼伏和交融配合。器乐的发展,出现了和声,这一意义,就如同人声的发展出现了复调一样重要。和声的出现,使得乐器的功能与潜力得到进一步的发挥,才能在一定的空间关系中实现多音组合,而不再只是人声的附庸和伴奏。很显然,复调和和声,创造了音乐的新理念,奠定了后来音乐发展的根本基础。帕勒斯特里那在和声方面也起到了主要的奠基作用。经过无数音乐家的努力,到蒙特威尔第的手里,和声得到了进一步的发展,在他的歌剧里,第一次出现了独唱和二重唱以及乐器的独奏,管弦乐队已经初具规模。现在说起来简单得很,想想当时的情景,在一无所有的土地上开出那样完全是别样的花朵来,我们会感受到音乐家天才的智慧和想象力。

蒙特威尔第的歌剧还有同样重要的另一意义,我们不应忽略。首先我们要想到,在他之前,帕勒斯特里那的复调音乐还只是唱响在教堂里,而蒙特威尔第当时所创作的这种“歌剧是对当时一种普遍的对个人情感表达的渴望的圆满回答”①。美国当代教授科尔曼和汤姆林森

① Joseph Kerman and Gary Tomlinson, *Listen*, Boston: Bedford/St. Martins, 2000, p. 88.

的这一高度评价,使我们对于蒙特威尔第歌剧出现的意义有了新的认识角度,即蒙特威尔第把音乐从教堂拉到了人间。

当然这样说并不完全准确,只是想说明蒙特威尔第和帕勒斯特里那两人之间的承继关系。准确地说,歌剧并不是蒙特威尔第的创造,因为在他之前,1600年在佛罗伦萨,第一部歌剧《优丽狄茜》就诞生了,是同为意大利人的贝利和卡契尼在同年创作的。但那时的歌剧只属于上流社会,一般只是在国家大典和王公贵族的婚庆大典时演出,是上流社会生活的一种点缀、附庸风雅的一种象征、消磨时光的一种方式。因此,一般我们把1607年蒙特威尔第创作并演出歌剧《奥菲欧》当作歌剧划时代的一个分水岭,把蒙特威尔第所代表的歌剧和以前的歌剧分别叫作威尼斯派和佛罗伦萨派。这两派的根本不同,不仅在于各自所活动的地点不同,而且在于歌剧自身的革新变化,蒙特威尔第用丰富的管弦乐队代替了风靡一时的古琉特琴、古钢琴和吉他琴组成的合奏,而佛罗伦萨派的歌剧就是以这样几种琴组成的合奏伴奏,而不是管弦乐队。蒙特威尔第创造了管弦乐队,第一次将歌剧的艺术形式提升到一种完全崭新的面貌,可以说,其历史作用就如同帕勒斯特里那以复调音乐代替了单声部的格里高利圣咏一样。同时,其历史意义也在于使歌剧这一"昔日王谢堂前燕,飞入寻常百姓家"。在这一点上,蒙特威尔第比帕勒斯特里那走得更远,因为帕勒斯特里那尽管努力但并没有走出教堂,而蒙特威尔第却带领歌剧走向民间。像是把天上的云变成了雨,落回到大地上滋润人们的心灵一样,蒙特威尔第让本来就属于民间的音乐回归了本土。

1613年,蒙特威尔第来到威尼斯,那时的威尼斯没有一座公众歌剧院。他来了之后,1637年,意大利乃至整个欧洲第一家圣卡西亚诺歌剧院在威尼斯建立起来,立刻便连锁反应般迅速地建起了12家歌剧院,其中包括著名的圣乔瓦尼和保罗大歌剧院。蒙特威尔第在1639年曾经为它们专门写作并上演过歌剧《阿多尼斯》,可惜已经佚失了。需要说明的是,这样的歌剧院不再是罗马那样专门为王公贵族演出的剧院,而是公众歌剧院,是一般民众能够享受音乐的地方。那时,一张歌

剧票只要 2 个里拉，便宜得让人不敢想象。今天越来越高雅、越来越贵族的歌剧，已经背离了蒙特威尔第当年的初衷。当年的蒙特威尔第，正是以他这样一代人的努力，让歌剧和歌剧院不再独属于王公贵族，而成了民主化进程的象征。音乐在为历史注解。

在蒙特威尔第的推动下，歌剧和歌剧院从威尼斯波及罗马和意大利的其他城市，越来越为民众所喜爱。就连著名的雕塑家贝尔尼尼（G. L. Bernini，1598—1680）都参与了罗马新歌剧院和歌剧舞台的设计。一种艺术从形式到内容的变化，竟然起到如此巨大的作用，影响力如此久远，蒙特威尔第功不可没。即使现在提起歌剧艺术，我们首先要提起的还是意大利，意大利是歌剧的摇篮。可以说，是蒙特威尔第让意大利的歌剧屹立于世界，并在几百年历史长河的激荡中乘风破浪、长盛不衰，他起到了先锋的作用。

当然，我们还必须提到蒙特威尔第的后辈、活跃在意大利南方那不勒斯的斯卡拉蒂（A. Scarlatti，1660—1725）对于歌剧艺术的贡献。他进一步挖掘了人声，注重旋律，创立了美声唱法，发展了管弦乐队，确立了乐队的编制，细化了各种乐器的功能（比如用木管表现田园、铜管表现战争，这成为日后音乐最爱运用的方式）……斯卡拉蒂的出现，使得歌剧彻底摆脱了佛罗伦萨派所崇尚的古希腊戏剧的模式，也使得意大利歌剧的重心南移至那不勒斯，形成了对威尼斯派和佛罗伦萨派加以继承和发展的新的那不勒斯派，三峰并峙。可以说，正是由于他对蒙特威尔第的继承和发展，彻底奠定了意大利歌剧在世界上不可动摇的地位。

晚年的蒙特威尔第仍旧热衷歌剧的创作和歌剧院的工作，直至去世。而歌剧和歌剧院正是在他的倡导下风靡整个欧洲，迅速地为大多数人所接受；他还使得复调歌曲彻底地失去了原有的位置，宗教音乐也就不再像帕勒斯特里那时代那样以折中主义的面目对世俗"犹抱琵琶半遮面"了，世俗与音乐在剧院里一起尽情狂欢。

蒙特威尔第的歌剧对于音乐的贡献，不亚于帕勒斯特里那复调音乐的贡献。因此，可以说，他们两人是横跨 16 世纪和 17 世纪的两座并

峙的高峰。

蒙特威尔第被音乐史称为"确定了近代音乐方向的划时代的伟大音乐家"。之所以这样说，是由于他对歌剧发展的贡献。在我看来，他的贡献表现在这样几点上：

第一，他大胆地革新了沿袭已久的和声运用，使用不协调和弦，加强色彩性配器，丰富了和声的功能，发掘了声乐和器乐的抒情性。

第二，他大胆地将管弦乐队引入歌剧的伴奏，并扩大了管弦乐队的编制，强化了管弦乐队的作用。他在自己最著名的歌剧《奥菲欧》中使用了包括长笛、小号、竖琴、管风琴、簧风琴、低音古提琴、萨克布号和各种弦乐在内的四十余种管弦乐器，这在当时是绝无仅有的。

第三，他认为"旋律"直接表现人类感情，而且是人类感情唯一的直接表现形式。"旋律"这一概念首先出自蒙特威尔第。

第四，他提出音乐形象必须根据人物的心理活动和感情脉络进行广阔发展，以表现灵魂深处的激烈活动，他称之为"激烈的风格"（concitato）。

这四种贡献，概括起来，其实就是两点：一是乐器方面，一是感情方面。

对于乐器方面，房龙曾经有过很好的说明："歌剧的改进得力于克劳迪奥·蒙特威尔地。他是伟大的弦乐器制作家族之乡的克雷莫纳人，是个中提琴演奏者。这非常重要，那时的其他作曲家和教师最初都是歌手出身。现在终于在乐坛上出现了一位才华四溢的人，他作为一个器乐乐师，自然是从器乐，而不是从声乐角度来看音乐。"①

房龙指出的这一点非常重要，蒙特威尔第同帕勒斯特里那不同，帕勒斯特里那是以歌唱家的身份跻身乐坛，而他则是以中提琴手的身份步入乐坛的，自然，他对乐器的感情和理解都会和帕勒斯特里那不同。而克雷莫纳这座意大利北部的古城，是小提琴诞生的地方。早在16世

① 〔美〕房龙：《房龙音乐》，本书编译组编译，西安：太白文艺出版社，1998年，第33页。

纪中叶，蒙特威尔第的同乡、前辈——伟大的阿马蒂（A. Amati，1510—?）制造出了世界上第一把小提琴，之后蜚声整个欧洲。法国国王查理九世一次就从他那里订购了38把小提琴（现在还留存4把）。阿马蒂家族制造的提琴成为克雷莫纳的传统和品牌，至今还有后代做着同样的工作。在这样的氛围熏陶下长大的蒙特威尔第，对乐器尤其是弦乐的认识肯定与众不同。日后器乐的发展一直与声乐并驾齐驱，如独奏曲、协奏曲乃至交响曲等新的音乐形式，无疑，是蒙特威尔第奠定了最初的基础。

对于感情方面，也可以从蒙特威尔第的生平经历来分析。这位药剂师的长子，童年的生活条件比帕勒斯特里那要好些，但真正的音乐培养和帕勒斯特里那一样也是从教堂的唱诗班开始的。他受惠于圣玛利亚·马乔里大教堂的音乐主持因杰涅里对他的启蒙，只是没有帕勒斯特里那那样幸运。蒙特威尔第15岁出版了第一本经文歌集，但这并没有使他成名，他只是在曼图亚的一个公爵贡扎加家族的宫廷乐队中拉中提琴，一直没有什么地位。人到中年又惨遭解雇，然后是妻子死去，驱之不尽的痛苦之中，两个不争气的儿子不走正道无异于雪上加霜。而他在曼图亚期间曾经写过的8部歌剧，却在1630年罗马帝国军队的洗劫中无一幸免地全部遭到毁灭……人生的悲欢离合，让本来就重视感情的蒙特威尔第更要在他的音乐中尽情地抒发，这是可以想见的。

1607年，蒙特威尔第创作出他的第一部歌剧《奥菲欧》的时候，他的妻子克洛迪娅正躺在临终的病榻上。正是因为他先体验了与妻子生离死别的悲痛之情，才将诗人奥菲欧对在地狱之中的妻子那种肝肠俱碎的哀痛之情抒发得那样淋漓尽致。同始终在音乐中压抑着自己情感的帕勒斯特里那相比，蒙特威尔第确实是一位情感型的音乐家。他的音乐融入了他自己的深挚感情，感情不是他的音乐的形式，而是他的音乐的生命。

妻子的死对蒙特威尔第打击极大。妻子逝世第二年，即1608年，他还没有从丧妻的痛苦中摆脱出来，又奉命为曼图亚王朝新王位的继承人——王子的婚礼创作音乐，不得不去完成一部叫作《阿丽亚娜》的

歌剧。这对于他来说，是一件非常痛苦的事情。在他个人最为痛苦的时刻，却要为最为欢乐的王子的婚礼去谱写音乐。他的音乐不是可口可乐售货机的龙头，只要随手一按，想要什么口味就可以流将出来。要让他的音乐同他的感情如同剔骨头一样完全剥离，是不可能的。他在这部歌剧中特意谱写了一段"哀歌"，据说歌剧正式上演，演到这一段"哀歌"的时候，全场6000名观众立刻哭声一片。以后，这一段"哀歌"成为《阿丽亚娜》中最著名的乐曲。音乐，是蒙特威尔第心中的一汪清澈的泉水，从自己的心中流出，再流到共鸣者的心中；而不是一面旗帜，想什么时候飘扬就高高挂起在头顶，想什么时候收起就悄悄卷起来坐在屁股底下。

罗曼·罗兰说蒙特威尔第：他"不同于贝利和卡契尼，其中存在着一个威尼斯艺术家和一个佛罗伦萨艺术家之间的整个距离；他属于利迪安和卡普里利那一类富于色彩的作曲家"[1]。

保罗·朗多尔米说蒙特威尔第："他不是那种力图仔细地在每一细节上都使音乐和诗词相协和的推理者，而是一个富于感情的人，他想通过自己的歌曲来表现内心的活动，而并不是说话时声音的抑扬顿挫，他是一个用自己整个的灵魂来生活的人；在讴歌别人的快乐和痛苦之前，他已经饱尝了悲欢离合的滋味。"[2]

他们对于蒙特威尔第的评价都很准确。对于情感的重视，不仅使得音乐世俗化，走进普通人的中间，而不再只是宗教虔诚倾吐的心音或王公贵族把玩的物品，而且，它最接近艺术的本质特别是音乐的心脏位置。

据朗多尔米在他的《西方音乐史》中介绍，蒙特威尔第的观点受到当时以阿杜西为首的音乐评论界的反对，但观众却大为欢迎，竟然掀起广泛的歌剧热。在1637—1700年间，仅在维也纳就上演了357部歌

① 〔法〕保罗·朗多尔米：《西方音乐史》，朱少坤等译，北京：人民音乐出版社，1989年，第38页。

② 同上。

剧。蒙特威尔第的感情论或曰艺术的感情论，其生命的力量表现得如此充分，它首先不是表现在理论家的嘴巴上，而是表现在群众之中。

1642 年，蒙特威尔第完成了他最后一部歌剧《波佩阿的加冕》。这一年，他已经是 75 岁的老人，但还能写出这样充满感情、充满朝气的音乐，不能不让人敬佩。有的人未老先衰，有的人却永远年轻。心灵上不长一茎白发的人，就会永远年轻；而滋润着心灵湿润不长一茎白发的，是永远真挚的感情。蒙特威尔第用他真挚的旋律融化着他的感情，并感动着后人。

写完这部动人歌剧的第二年，即 1643 年，蒙特威尔第便去世了。这样的死，是美好的。他应该无怨无悔。

蒙特威尔第一生创作的歌剧很多，除了一些牧歌和经文歌曲，流传下来的只有《奥菲欧》《波佩阿的加冕》《乌里塞还乡记》和《阿丽亚娜》的几个片段，其中包括那首动人的"哀歌"。

五幕歌剧《奥菲欧》是蒙特威尔第最值得一听的作品。它是 1607 年根据希腊神话改编而成的。在此之前，1600 年已经有了贝利和卡契尼创作的不同版本的《优丽狄茜》，谱写的都是奥菲欧与优丽狄茜的生死之恋。奥菲欧与优丽狄茜在很长一段时间是意大利人特别乐意咏叹的主题。和贝利、卡契尼拉开显著距离的是，蒙特威尔第以自己独特的情感与深挚的旋律丰富了其戏剧性和音乐性。即使近四百年的时光过去，依然没有褪去它的光芒。我们在第二幕听到妻子被毒蛇咬死，奥菲欧情不自禁地唱起那段咏叹调"我的生命，你已经逝去"的时候，一定会想起蒙特威尔第谱写这段音乐时自己的妻子正在病榻上垂危的情景。我们在听第四幕中地狱的阎王向奥菲欧允诺把他的妻子优丽狄茜归还给他，但要求他走回人间前不得回头看他的妻子，而奥菲欧终究忍耐不住回头看了一眼心爱的妻子，优丽狄茜唱着那一段宣叙调"啊，那甜蜜而又心酸的背影"并随之消逝的时候，实在不能不和着歌声一起感动。美好的音乐，永远不会过时，像是被时光保鲜了一样，历久常新。

当然，最动人的应该是那首"哀歌"，宣叙调风格，被认为是整个 17 世纪单声部曲调最富于表现力的范例，魅力长存，至今仍然会让我们听

后泪水盈盈。人类的哀痛总是相通的,蒙特威尔第的音乐和我们的心之间有着那样直达的快速通道而毫无障碍,那是他最为精彩的华美乐章。

现在,我们可以把帕勒斯特里那和蒙特威尔第做一番总结了。

从音乐的本质意义而言,蒙特威尔第强调旋律,扩展了管弦乐,发展了音乐的语言,拓宽了音乐的表现力。如果我们拿他的歌剧和帕勒斯特里那的合唱比较,帕勒斯特里那的音乐线条简洁,避免了表情,只剩下了一脸光滑的虔诚;和声干净,剔除了戏剧性,只留下了对宗教的膜拜。而蒙特威尔第会让我们感受到他的音乐并不是没有宗教的意义,而是增加了帕勒斯特里那宗教音乐里没有的表情和戏剧性:除去虔诚与神圣,还多了世俗那最为真诚而感人的情感,即使弥漫着宗教的香火,也是吹拂着人世间的烟火气的。他为寻找音乐抒发感情的新境界做出了前人没有的努力。可以这样讲,帕勒斯特里那的音乐属于宗教,是带有抽象意味的;而蒙特威尔第的音乐则更多属于人间,是带有感情色彩的,是打破了更多规则界限而朝向自由奔放并释放更大能量的。

从音乐史发展的意义而言,帕勒斯特里那的音乐从格里高利圣咏解脱出来,他将自中世纪以来那种唯一的抒发感情的音乐方式变换了法则,几个世纪以来一直遵从基督教义规范的机械式单一而单调的格里高利圣咏被偷梁换柱,悄悄地被打破。蒙特威尔第则以更先锋的姿态,不仅将音乐从教堂里剥离出来,而且使其以崭新的歌剧形式跳出贵族把玩的手掌心,回归自然和民间。他所创作的歌剧形式,宣叙调、咏叹调、有音乐伴奏的朗诵、加道白式的独唱以及间奏曲、舞曲编号等,至今仍然是歌剧的基本元素,生动地活在我们今天的歌剧艺术中,没有仅仅成为标本。

从音乐自身挖掘的意义而言,帕勒斯特里那的复调音乐充分调动了人声的潜能和潜质。而蒙特威尔第则发挥了乐器的本领和才能。音乐无外乎人声和器乐这两方面,他们两人的不同努力,让音乐这一对翅膀飞翔得格外有姿有色。帕勒斯特里那纯粹声乐的魅力,不仅奠定了

后来巴赫那些弥撒曲的根基，而且在现在的合唱艺术（比如维也纳童声合唱团）中依然能够听到遥远的回声。蒙特威尔第则是现代器乐音乐的奠基人，他像是一个非常善于调兵遣将的元帅，将当时的乐器摆弄得成仙成神，他所作的那些器乐曲不仅丰富了歌剧自身，同时也为以后的室内乐、交响乐的出现踏出了一条可以借鉴的路。

一辈子没有离开过罗马一步的帕勒斯特里那，一辈子只向宗教垂下他的头颅和奉上他的音乐。

一辈子颠沛流离，跟随曼图亚公爵出征多瑙河和佛兰德，最后死于威尼斯的蒙特威尔第，一辈子将自己的音乐祭祀于神坛也祭祀于自己的心头。

听帕勒斯特里那，会让我们想起罗马的那些教堂。那时候，罗马有多少大教堂呀，圣彼得大教堂、圣玛利亚·马乔里大教堂、圣安德烈亚·德拉瓦勃大教堂、圣约翰·拉特兰大教堂……至今帕勒斯特里那的弥撒曲仍然会在其中唱响或演奏，至今那些大教堂仍然在那里矗立着，就像是帕勒斯特里那的音乐之魂依然和我们面面相对。我们会想起那些大教堂被阳光或月光映照的辉煌的塔顶，想起那飘散在落霞里的苍茫的晚祷钟声，想起那辉映着静寂和神圣的如繁星点点的银色烛光。

听蒙特威尔第，会让我们想起威尼斯或是维也纳的那些歌剧院。我们现在已经无法计算出自蒙特威尔第之后又新建成多少座歌剧院了，那些或古老或新建的歌剧院，无论是上演着蒙特威尔第的还是其他人的歌剧，都有蒙特威尔第的回声。一部长达百年的多幕歌剧，第一幕幕前响起的永远是蒙特威尔第的序曲。那散落的音符，如同歌剧院前的喷泉一样，永远湿润在我们头顶的空气里。

如果说帕勒斯特里那结束了文艺复兴时期尼德兰复调音乐的黄金高潮，那么蒙特威尔第则以自己的歌剧艺术将音乐发展到了巴洛克时期。他们一个结束了一个时代，一个则开创了一个时代。

巴洛克，已经成为一个历史名词，它在文史哲方面的辉煌，是任何一个时代都无法比拟的。它很容易让我们想起 17 世纪的建筑、雕塑、

绘画以及文学。那种色彩绚丽、装饰性极强、表现力极丰富的风格，会让我们想起贝尔尼尼的雕塑、鲁本斯和伦勃朗的油画，以及遍布欧洲的那些新兴起的大小教堂辉煌的彩色玻璃窗。现在，我们多了一份想象和怀想，那就是蒙特威尔第和他的歌剧。"风起于青蘋之末"，一个音乐新的时代，就在他的旋律起伏摇曳间走来了。

第二讲

巴赫和亨德尔

——巴洛克时期的音乐

一般认为，巴洛克时期的音乐是从 1600 年第一部歌剧《优丽狄茜》开始，到 1750 年巴赫逝世为止，经过了漫长的一个半世纪。

这一个半世纪，是君主专制和新生的资产阶级、天主教和新教教派较量的时期，激烈的矛盾斗争所呈现的火一样的炽热与力量，在巴洛克时期的艺术中都有所表现。在音乐领域，最具有代表性的人物，无疑就是巴赫和亨德尔了。巴赫所谱写的美丽悦耳的管风琴曲所洋溢的新教徒那种彻底的世俗化，亨德尔的清唱剧中所出现的大合唱那种所向无敌的力量，都跳跃着那个时代的脉搏，折射着那个时代的斑驳影子。他们都能够让我们看到那个时代新生的力量和朝气。如果说绘画能够为时代留影，音乐便为时代留下了声音，成为一个时代生机盎然的背景。

法国人保罗·朗多尔米在他所著的《西方音乐史》中说："对于十八世纪中叶的德国人来说，日耳曼民族音乐中最伟大的三个名字当然是泰勒曼、哈瑟和格劳恩。"①可是，这三位模仿当时热门意大利歌剧形式的音乐家，如今谁还记得呢？他们早已经被人们淡忘了，他们的名字理所当然地被巴赫和亨德尔所取代。

从这里，我们可以看出任何一种艺术都是时代之子，其发展变化无不打上时代的烙印。16 世纪由帕勒斯特里那奠基的复调宗教音乐，和17 世纪由蒙特威尔第开创的意大利歌剧，到了 18 世纪，被欧洲许多音

———

① 〔法〕保罗·朗多尔米:《西方音乐史》,朱少坤等译,北京:人民音乐出版社,1989 年,第 94 页。

乐家热烈模仿而渐趋程式化,必定会出现新的音乐和新的音乐家来取而代之或者说使其发展到新的阶段。新音乐家的标志性人物就是巴赫和亨德尔,他们两人的横空出世,才真正掀开了巴洛克音乐的崭新篇章。

巴洛克音乐对于音乐史的贡献,一个在于歌剧,那便是从第一部歌剧《优丽狄茜》诞生,经过了前巴洛克时期蒙特威尔第的努力,最终在亨德尔手里完成;一个在于器乐,那便是经过了前巴洛克时期蒙特威尔第的努力,最终在巴赫手里得以和声乐并驾齐驱。一个巴赫,一个亨德尔,他们是巴洛克时代的双子星座。罗曼·罗兰说得好:"巴赫和亨德尔是两座高山,他们主宰,却也终结了一个时代。"①

将巴赫和亨德尔两人放在一起进行比较,是许多人愿意做的事情。我们不妨也进行自己的比较,这将是一桩非常有意思的事情,是在两座高山间的徜徉。

巴赫(J. Bach,1685—1750)和亨德尔(G. Handel,1685—1759)同一年出生(他们又是老乡,都是撒克森人,巴赫3月生于埃森纳赫,亨德尔2月生于埃森纳赫附近的哈雷,仅仅相差一个月),晚年又前后脚紧跟着双目失明(巴赫于1749年失明,亨德尔于1753年失明)。

巴赫11岁失去了父亲,亨德尔12岁也失去了父亲。

巴赫出身于音乐世家,在他以前的二百年中,他的家族里诞生过不知多少音乐家,以至"巴赫"就是音乐家的代名词,巴赫的启蒙老师就是自己的父亲;亨德尔的父亲则是一个根本看不起音乐家的医生,他强迫儿子学医继承自己的事业,但亨德尔却以比父亲还要坚强的意志坚持学习音乐,他的老师哈雷是当地教堂的风琴师。他们两人出发地点不同,终点却是相同的,音乐在为他们导航。

巴赫结过两次婚,有过多至20个孩子;亨德尔却终生未婚。

巴赫只是中学毕业,亨德尔却是大学毕业。

① 〔法〕罗曼·罗兰:《罗曼·罗兰音乐散文集》,冷杉、代红译,北京:中国文联出版公司,1999年,第54页。

巴赫一辈子没出过国门,好像一个乡巴佬;亨德尔却一生在欧洲云一样漫游,最后客死在英国,俨然一个英国人。

巴赫一辈子只会讲一种语言,而且是带有家乡方言味儿的德语;亨德尔却可以德、法、意大利和蹩脚的英语几种语言掺和在一起交叉作业,格外透出渊博。

巴赫一直生活不富裕,是一生穿着仆人制服的仆役;亨德尔却是英王乔治一世的宫廷乐师,峨冠博带,气派堂皇,每年拥有200金币的丰厚收入。

巴赫一辈子只在教堂里给人家当一个低下的乐师、乐监或乐长,最辉煌的只是在后来做了一个宫廷乐队的乐长而已;亨德尔却不止一次地担任过国家大典的官方音乐发言人,在国王的加冕礼、皇后的葬礼、英军胜利举办的感恩礼拜上气势堂皇地指挥着他的音乐。

巴赫的音乐在他生前死后都不值钱,如果没有1802年德国音乐学家福尔克出版的世界上第一部巴赫传记,没有1829年门德尔松重新挖掘并亲自指挥演出了巴赫的《马太受难曲》,他的名字不知还要被埋没多少日子,著名的《勃兰登堡协奏曲》在他死后只贱买了6便士;而亨德尔在生前就享尽了殊荣,他的一曲《水上音乐》当时就得到2万英镑的犒赏。

巴赫的死是很凄凉的,几乎无人过问,最后连葬在哪里都无人知道;亨德尔死后却是英国政府出面为其举行了隆重的葬礼,并葬于名人祠西敏寺墓地……

巴赫死后更加悲惨,他的遗产只有股票60塔勒、债券65塔勒、乐器大小19件共值371塔勒,还有神学书籍80本价值几十塔勒,总值不足1000塔勒。这还包括5架钢琴和1把斯泰纳制造的名贵小提琴折合的钱在内。当时钢琴之类的乐器并不值钱,一架钢琴只卖20塔勒。巴赫的这点可怜巴巴的遗产,杯水车薪,不可能照顾他的遗孀和孩子们日后的生活。他的妻子最后不得不申请救济金,在巴赫死去十年后凄凉地死在一家济贫院里。而亨德尔的遗产不算古董和伦勃朗等人的名人字画,就有足足25000英镑,和巴赫相比,简直有天壤之别……

在很长一段时间里，人们极愿意将他们两人放在一起进行比较，房龙在他的《巴赫传》里特别指出："人们总是把他和乔治·弗雷德里奇·亨德尔相比，这使他深受其害。"同时，他分析使巴赫受到伤害的原因："亨德尔这个放弃了国籍的德国人有点粗鲁，他不仅是一流的音乐家，也很有表现才能。他定居伦敦后，摇身一变成了亨德尔老爷，可以对王公贵族发号施令，而巴赫先生一直是卑微的外省唱诗班指挥，他在偏僻的图林根获得的教堂乐师头衔显得有点可笑。公平地说，亨德尔作为作曲家比巴赫更引人注目，他更容易被人理解，比巴赫更能吸引大众的注意。通常人们也认为他的生活比巴赫的更加有趣，令人兴奋；他的家总是敞开的，就是说，他房门从来不上锁。女士们，先生们，进来吧，不要拘束，给自己冲一杯香甜的牛奶，享受愉快而文雅的音乐爱好者的陪伴，他们总是喜欢在杰出的德国大师和歌剧院经理的家中聚会。对于巴赫阁下，来访者必须准备接受非常正式的接待。他的房间里空空荡荡，可怜的几件家具式样十分简单。客人很少……"①

人们把巴赫和亨德尔放在一起进行比较，我想大概是他们去世以后的事情了，因为两人都在世时，根本就没有见过面。这是一段非常有意思的历史。

据史料记载，亨德尔出国之后曾经三次回故乡，都是看望他的老母亲。巴赫一直对亨德尔很敬重，也很希望能够有机会拜望一下他。在亨德尔第一次回国之前的 1713 和 1716 年，巴赫曾两次专程到哈雷拜访亨德尔的老母亲，表示对亨德尔的敬意和仰慕之情。1719 年，亨德尔第一次回国，到德累斯顿进行宫廷演出。巴赫请一位大公写信给亨德尔请求接见，但亨德尔没有回信，回哈雷看望母亲去了。巴赫得知，立刻借坐大公的马车，从当时所居住的科滕飞驰哈雷。科滕距离哈雷只有 20 英里，巴赫赶到哈雷，亨德尔却已经返回英国了。第二次是 1729 年，亨德尔又回到哈雷，不巧，当时巴赫在莱比锡，正病得爬不起床，只好派大儿子拿着他亲笔写的信替他前往哈雷，邀请亨德尔来莱比

① 〔美〕房龙：《巴赫传》，吴梅译，北京：中国和平出版社，1997 年，第 126 页。

锡会面。两地相距不远,也只有 20 英里。但是,亨德尔没有来。第三次,亨德尔又回到家乡哈雷,巴赫已经不在人世了。①

看来,他们实在是没有缘分。他们本来是有机会见面的。巴赫早就拜访过亨德尔的母亲,并表达过对他的敬仰,老母亲不会不向亨德尔转告,况且第一次还有大公的信件在先,他却连等一等巴赫的工夫都没有。第二次,亨德尔完全可以前往巴赫的住地莱比锡看望一下巴赫,况且巴赫还有病在身,出于礼貌也应该去一趟。即使是时间紧迫实在无法前行,总该写封信让巴赫的儿子带回吧?

我们看到上面房龙的分析,也就明白这一切都是正常的,是完全符合亨德尔的性格的。如果不是这样,倒不是亨德尔了,就和巴赫混为一谈了。客观地讲,以当时的地位和名望,亨德尔显然比巴赫要高上一筹,他走到哪里都被人们所簇拥。而巴赫当时只不过是莱比锡一个教堂的乐监。音乐家的名分,是巴赫死后我们给他加上的。

我不想苛求亨德尔,每个人都有自己的长处和短处。我只是想说,生前受到冷遇、承受寂寞的巴赫,即使亨德尔一时忙于自己的辉煌忘记或忽略看一看他的光芒,他的光芒还是存在的。真正的光芒是掩盖不住的。从这一点来看,巴赫有其更纯朴真挚的一面。老实的巴赫曾经因为对莱比锡圣托马斯学校的校长埃尔内斯蒂惩罚学校唱诗班的一名班长不满,最后把这位校长告到了宗教法庭和国王那里,将这场官司闹得沸沸扬扬。巴赫也曾经因为当时的作曲家兼理论家阿道夫·沙伊贝对自己尖刻的批评而伤了自尊,愤然在康塔塔《太阳神和牧神的争吵》中含沙射影地指责沙伊贝是小丑、驴子、傻瓜,“从未见过船,却把舵来握”……但是,巴赫从来没有因为亨德尔最终没有见他而有过什么抱怨,或对亨德尔有过什么非议。

他们有着太多的相似,又有着更多的不同。他们的相似和不同都是那样地赫然醒目,让人兴味盎然。

但我们更关心的是他们的音乐。他们的音乐是那样的不同,正好

① 余志刚:《音乐的大海——巴赫》,上海:上海人民出版社,1998 年,第 63 页。

呈现出那个时代最为辉煌的两个不同侧面。如果他们两个从人到音乐都是相同的,那又是多么的乏味!

从音乐的角度而言,巴赫是属于宗教的,亨德尔是属于世俗的。我想这和巴赫一生笃信宗教有关,而亨德尔只是在晚年双目失明之后快要离开人世的时候,才在汉诺威的圣乔治教堂想起了上帝。

有意思的是,现在听巴赫的音乐,我们常常听出的不是宗教的意味,而是世俗的温馨和快乐,比如他的许多康塔塔,比如他的 D 大调弦乐曲。即使我们根本不懂得宗教,也缺乏巴赫那种对宗教的虔诚之心,也不会妨碍我们喜欢巴赫的那些荡漾着生活和自然鲜活气息的音乐。

然而,现在听亨德尔的有些音乐,比如他的《弥赛亚》,特别是其中的《哈利路亚大合唱》,总能听到宗教的声音,看到那来自天国的神圣而皓洁的天光。也许,那只是我们心中的宗教感觉,和 18 世纪完全无关。

巴赫的音乐是本土德国式的、内省式的,它面对的是心灵,因此它的旋律总是微风细语般的沉思,是清澈的河滩上洁白的牧羊群在安详地散步。

亨德尔的音乐是开放的意大利式的、外向型的,它面对的是世界,因此它的旋律总是跌宕起伏,是大海波涛中的船帆一闪一闪,挂满风暴带来的清冽水珠。

我想正是由于此,巴赫的音乐大多是器乐,他不想借助人声,只想运用音乐本身,相信音乐本身;亨德尔的音乐大多是歌剧和清唱剧,他淋漓尽致地发挥人声,相信人在音乐中的力量。

巴赫的音乐基本是为自己、为教堂的唱诗班、为普通平民的,格局一般不会大,是极其平易的,像是我们经常遇到的一片树下的清凉绿荫,是"明月松间照,清泉石上流"般的宁静致远;亨德尔的音乐是为宫廷、为剧院、为上流社会的,格局恢宏华丽,像是他自己曾经谱写过的节日里绚丽的焰火,是"惊风乱飚芙蓉水,密雨斜侵薜荔墙"式的天地玄黄。

同巴赫清澈美好、质朴平静的音乐相比,他的生活和他的处世却大

不相同。生活中的巴赫是谦卑的、世俗的、拮据的，为了生活和生存，他不止一次给达官贵人写信求救。他专门为勃兰登堡的公爵献辞，并为公爵创作了《勃兰登堡协奏曲》。仅仅因为一次波茨坦国王在他的羽管键琴上随便地即兴弹了一下，赐予了一个赋格主题，他就那样地感激涕零，称这个主题高贵无比，得到恩宠似地去竭尽全力谱写了一首《音乐的奉献》，献给了国王大人。他一生都只是卑贱的奴仆。

亨德尔也曾为讨好汉诺威亲王而专门为其谱写了《水上音乐》，但他大部分的生活却是鄙夷世俗的。他的清高孤傲，拒人于千里之外，尤其是对那些上层人物的傲慢态度，在当时的英国是有名的，使得那些想以结交艺术家附庸风雅的上流人士对他很是愤恨，以至元帅之流要拜见他也不得不求助于他的学生。他对牛津大学授予他的博士称号视若粪土，根本不屑一顾。他在都柏林看到广告上写着他是亨德尔博士时，大为光火，要人立刻在节目单上更正为"亨德尔先生"。

生活中的巴赫一直躬着腰，只有在音乐中才得以舒展腰身；而亨德尔却无论在生活还是音乐之中都始终是昂着头的。巴赫是天上的一束星光；亨德尔则是电闪雷鸣。巴赫是河上游温顺的小羊；亨德尔则是雄风正起的头狼。

巴赫和亨德尔在音乐之中和在音乐之外，都是这样的不同，这和他们各自不同的命运和性格有关。巴赫虽然有其固执的一面，但总的来说，他是一个平和的人，易于满足，谦虚质朴。一想到要养活 20 个孩子这样庞大的家，他就什么脾气也没有了。亨德尔却是一人吃饱，全家不饿，独身一人，只在音乐中徜徉。他是一个有名的脾气暴躁的人，所有的感情都会毫无保留地宣泄在脸上。有人说他是一个饕餮，是一位暴君。罗曼·罗兰这样形容过他："他的大脑没有闲着的时候，无论做什么事情，他都投入得忘了周围的环境。他有边思考边大声唠叨的习惯，所以谁都知道他在想什么。他创作时一会儿兴高采烈，一会儿涕泪交加！"①

① 〔法〕罗曼·罗兰：《罗曼·罗兰音乐散文集》，冷杉、代红译，北京：中国文联出版公司，1999 年，第 190 页。

了解了这一点,对于他暴怒的时候甚至要把一位拒绝演唱他的曲子的歌手扔到窗外,也就不会感到奇怪。

每一位艺术家的作品风格无不打上自己性格的烙印。如果他们不是音乐家,而是去当政,亨德尔不是英雄就是暴君,而巴赫则是温和的良相。

如果我们为他们两人各画一幅画,亨德尔用罗曼·罗兰提过的那幅以《施魔力的野兽》为题的漫画最合适,画的是亨德尔"把一面上面写着'津贴,特权,高贵,恩宠'的旗帜踩在脚下。面对厄运,他像庞大固埃那样放声大笑"①。而要画贫穷又颇多家室拖累的巴赫,则要用房龙《巴赫传》中自己的配图:长长的走廊墙上挂着一排帽子,最后一顶帽子下面放着一辆婴儿车,题目是《巴赫一家人都在家》。

"巴赫"(Bach)德文的意思指的是小小的溪水,涓涓细流却永不停止。不知是不是巧合,这确实是解读巴赫的一把钥匙。

巴赫的音乐作品浩如烟海,美味大餐一般,初次选择会感到如同面对茫茫大海一样无从下手而感到晕眩。正如房龙在他所写的《巴赫传》中所形容的那样:"他一生都像驾辕的马一样辛苦工作,他拉的货有时候实在令人生畏,也许能累死十几个普通乐师。有好事者试着解过这样一道题目,就是多少人花多少小时、多少天、多少年能抄完这个怪人的作品,这个怪人正如勃拉姆斯所说,不是涓涓溪流(巴赫的本意为小溪),而是奔腾的大河。"②

如果让我来对那些没有听过巴赫而第一次选择巴赫音乐的人提出建议,那么,我觉得巴赫的室内乐最值得听,他的管风琴曲、古钢琴曲,最能够向我们吹来遥远的巴洛克古风。当然,还有那6首无伴奏大提琴组曲。此外,就是他最著名的6首《勃兰登堡协奏曲》和那4

① 〔法〕罗曼·罗兰:《罗曼·罗兰音乐散文集》,冷杉、代红译,北京:中国文联出版公司,1999年,第196页。

② 〔美〕房龙:《巴赫传》,吴梅译,北京:中国和平出版社,1997年,第119页。

首管弦乐组曲了。特别需要提醒的是,巴赫还有 3 首双簧管协奏曲,千万不要错过。

3 首双簧管协奏曲,能够让我们听出巴赫的人性和温情,那种忍受了苦难之后依然充满爱和期待的感情,和我们中国人那样的相似和相通。余音袅袅之后,我们能够想象到巴赫的眼睛静如秋水的样子,双簧管静静地放在自己的身旁,像是一片安详的叶子。特别是那首 A 大调,用的是柔音双簧管,这种双簧管是巴洛克时期的特产,如今已经不大用,很是细腻动听。巴赫在组织这首协奏曲时把这种柔音双簧管运用得出神入化,双簧管吹出的每一个音符宛若一条条小鱼游进水中一般,在乐队里自由自在地游动,振鳍掉尾,在略微泛起的水波中轻快地划出一道道漂亮的弧线。

《勃兰登堡协奏曲》这支著名的乐曲,巴赫耗费了两年的时间来创作,但当时勃兰登堡公爵却对它不屑一顾,根本没让他的宫廷乐队演奏,而是将这支乐曲曲谱的手稿混同在其他曲谱中一起卖掉,一共才卖了 36 先令。幸运的是它被巴赫的弟子、当时著名的音乐教师奇伦贝格买了去,辗转送人才得以保存下来。它确实是巴赫重要的作品,是管弦乐发展史上的里程碑。它以意大利协奏曲作为形式,包裹的却是浓郁的德意志风情,这会让我们多少领略一些巴赫时代雍容华贵中所呈现的独有的古朴,甚至是笨拙和那么一点呆滞。

巴赫的管弦乐组曲,如果觉得 4 首曲子显得有些庞杂,不妨先听其中的第 3 首 D 大调,或者索性听一下经威廉汉姆改编的第二乐章那一段异常动听的"G 弦上的咏叹调",也是不错的选择。那种极富歌唱性的旋律,把巴赫内心深处最美好善良的一面带给我们,它跳跃在小提琴的琴弦上,格外动人心弦,让我们听后心里格外沉静。即使是大河大海一样汹涌的波浪,在巴赫的音乐里也能够化为一泓小溪般平静。

巴赫的许多作品都会让我们涌出这样的感觉,面对巴赫,我们会感到大河会有一时的澎湃,浪涛卷起千堆雪,但也会有另一时的冰封、断流乃至干涸。有些历史上非常有名的大河就是这样,现在只能看到枯干的河道,一滴水珠也见不到了。有的驰名的瀑布也是这样,李白曾经

咏叹过的庐山瀑布，早已经没有了"飞流直下三千尺，疑是银河落九天"的气势，只剩下水印在岩石上的一道黑黑的痕迹，成了想象中的象征。时间可以将大河和瀑布都抹平，蒸发得干干净净，却难以征服小溪，小溪永远只是清清地、浅浅地流着……

这就是巴赫音乐的力量。巴赫的音乐，初听会觉得有些平淡甚至单调，但只要听进去了，就会感受到这种无可取代的力量。这便是小溪那种平静却可以养心的力量，透明而没有污染的力量，细微却能够水滴石穿的渗透的力量。听巴赫的音乐，你的眼前永远流淌着这样静谧安详、清澈见底的小溪水。

在宁静如水的夜晚，巴赫的音乐（那些弥撒曲和管风琴曲）是孔雀石一样蓝色夜空下的尖顶教堂正沐浴着的皎洁月光，是夜空下农民茅草房顶冉冉飘曳的炊烟，是教堂旁同时更是紧靠茅草房边不远的地方流淌着的小溪水，九曲回肠，长袖舒卷，蜿蜒地流着，流向夜的深处，溪水上面跳跃着教堂寂静而瘦长的影子，跳跃着月光银色的光点……

在阳光灿烂的日子，巴赫的音乐（那些康塔塔和圣母赞歌）是无边的原野，青草茂盛，野花芬芳，暖暖的地气在氤氲地袅袅上升，一群云一样飘逸的白羊，连接着遥远的地平线。从朦朦胧胧的地平线那里，流淌来这样一弯清澈的小溪，溪水上面浮光耀金，带来亲切的问候和梦一样轻柔的呼唤……

"亨德尔"（Handel）德文的意思指的是商人。不知他为什么会有这样一个姓氏，在他的家族中只有他的爷爷是一个铜器店的老板，和商人沾边。他的父亲希望他当一名商人吗？其实，他的父亲只希望他学医或当个律师，不过，这和当商人可以致富的目的是一样的。他的父亲即使不希望他当个商人，也不希望他和音乐沾边，在他父亲的眼里，音乐一文不值。如果亨德尔不是在 7 岁那一年偶然被当地的公爵发现了音乐天赋，公爵命令父亲不得阻碍亨德尔的音乐天才发展，父亲只好按照公爵的指令把他送到老师那里学习音乐，他也许走的是另一条路。

和巴赫一样，亨德尔作品浩繁，令人叹为观止。不要说他著名的管

弦乐组曲《水上的音乐》《烟火音乐》和众多的奏鸣曲、协奏曲和大协奏曲了，仅歌剧他就有近50部，清唱剧就有24部之多。他的近50部歌剧，大多不值得一听，但《赛尔斯》中的一段广板，又叫作"绿叶青葱"，却非常之美，无比动人，曾经被无数乐队演奏，而且今天也被一些流行乐队重新编排演绎，比如法国的曼托瓦尼乐队就曾经演奏过它，备受欢迎。它令人百听不厌，横弋历史空间，衔接着古典和流行。

亨德尔最值得听的还是清唱剧，其中最主要的无疑要属《弥赛亚》和《参孙》。这是两部同在1742年创作的作品，那一年，亨德尔57岁。

《弥赛亚》是根据《圣经》改编而成，弥赛亚原来指的是上帝的派遣者，后来被基督教用以指救世主耶稣。这部清唱剧讲的就是耶稣一生从诞生、受难到复活的故事，并以这样三部分分成"序曲""田园交响曲"共23曲、"受难和胜利"共23曲、"复活与荣耀"共9曲三章，全剧总共55曲，排山倒海，气势不凡。其中最重要、最值得一听的是第二章的"哈利路亚"大合唱（亨德尔自己认为他后来于1850年谱写的《狄奥多拉》中的大合唱"他看到可爱的青春"要远远胜过"哈利路亚"）。"哈利路亚"（Hallelujah），是希伯来文礼拜仪式中的用语，"要赞美主"的意思。这句专门用语，在希伯来语《圣经》中曾经多次出现，早期基督教徒在教堂唱赞美诗时也常常使用。它一般用于首尾之处，前后呼应，成为一种虔诚和神圣的膜拜与表达。在亨德尔的音乐里，最初在纯正的管风琴伴奏下渐渐响起一声高过一声的"哈利路亚""哈利路亚"，那虔诚和神圣的歌声像是从天国没有一丝污染的清水里濯洗过一样，那样清澈透明，又像是那越飞越高的高蹈的仙鹤，洁白的羽毛辉映着天光浩荡，它确实是一首"天国的国歌"。

据说，自从1742年在伦敦上演，当时在场的乔治二世听到后大为感动而突然站起来，以后每逢唱到"哈利路亚"时，在场的所有听众都情不自禁地起立，形成了直到如今多少年不变的惯例。

据说，海顿晚年在伦敦听到这部《弥赛亚》，听到这支"哈利路亚"时，禁不住一下子老泪纵横，由衷地赞叹道："多么伟大神圣的音乐！"他由此发誓："我的一生中一定也要写一部这样的音乐。"于是在亨德

尔《弥赛亚》的感召下,他在临终前终于完成了不朽之作《创世记》。

1957 年在美国波士顿举办的亨德尔音乐节,曾经由一支 500 人组成的庞大乐队和一万人组成的更庞大的合唱团,演出了这首"哈利路亚"。那恢宏的场面,想想也让人感动。"哈利路亚"在古典音乐里成为一种神圣的经典。

不过,据说当时亨德尔自己最满意的不是《弥赛亚》,也不是他说过的远胜过《弥赛亚》的《狄奥多拉》中的大合唱"他看到可爱的青春",而是《参孙》。《参孙》是根据英国诗人弥尔顿的长诗《参孙:阿戈尼斯特斯》改编的,讲的是大力士参孙受妻子欺骗,被菲力士人关进大牢剜去双眼的故事。后来妻子后悔,到牢中求他宽恕,被他赶走,最后,菲力士人首领祭神,召他来献艺,他到场之后力大无比地拉倒神庙的柱子,和他的敌人同归于尽于倒塌的神庙之中。这是一个悲剧故事,背叛、忠诚、爱情、战争、力拔千钧的梦想、视死如归的英勇……至今看来也不过时,依然会激荡在受辱而孱弱却一直渴望正义得到伸张的人们心中。

也许,这部清唱剧所表现的正符合亨德尔的英雄性格,所以他才格外喜欢吧?但是,如果从现在欣赏的角度来看,人们可能更喜欢《弥赛亚》一些。在我看来,就是亨德尔自己也是最喜欢《弥赛亚》的。这样说,可能有些主观,但《弥赛亚》里所弥漫的那种历经磨难而坚持的心灵的善良和信仰的坚定,确实一直是亨德尔自己心里最看重的东西。据说,《弥赛亚》在伦敦首演后,他曾经对一位贵族音乐爱好者说:"阁下,如果说我的《弥赛亚》给人们带来了欢乐,那是我的遗憾,我的目的是要使他们更善良。"①而在亨德尔 74 岁高龄、双目失明又患有中风的时候,他一辈子出场演出的最后一部剧,不是别的,正是《弥赛亚》。他不是不顾别人的劝阻,还是坚持上场亲自为《弥赛亚》弹奏管风琴吗?八天以后,他便与世长辞,《弥赛亚》为他送了行,它是陪伴他走尽人生

① 〔法〕罗曼·罗兰:《罗曼·罗兰音乐散文集》,冷杉、代红译,北京:中国文联出版公司,1999 年,第 203 页。

最后一段路的音乐。即使过去了那么漫长的岁月，我们现在来听《弥赛亚》，依然听得出交织在那澎湃旋律中的属于亨德尔的性格和信仰，依然会为那些高尚神圣的旋律而感动。

巴赫确实如他名字的德文意思一样，一辈子和他的音乐都像是一条小溪，水波不惊，潺潺的、清清的，荡漾着明澈的涟漪；亨德尔却不像他名字的德文意思，他一辈子没有成为商人，而是成了那个时代的弄潮儿。

亨德尔的音乐是属于戏剧的，巴赫则属于诗、属于梦，心底的话语在他的旋律里化作音符相会相融。巴赫代表着那个动乱时代温柔却也软弱的一面，亨德尔则代表着那个时代坚强搏击的一面。

如果我们来总结一下他们两人对于巴洛克时期音乐所做的贡献，巴赫最大的贡献在于器乐方面，亨德尔最大的贡献则在于他独领风骚的清唱剧。

可以说，只有到巴洛克时期，器乐才第一次和声乐平起平坐。在以往的历史中，我们可以回忆帕勒斯特里那和蒙特威尔第时代，虽然蒙特威尔第曾经对器乐做过努力，但那时依然是宗教的声乐占主导地位。"在巴洛克时期，听众第一次严肃地对待纯器乐作品。纯器乐作品的兴起，意味着作曲家和听众之间有了一种关于乐器形式和风格的共同的基本理解，而不再是靠唱和词的提示来理解音乐。可以说，这是音乐自身成熟的关键一步。"①迈出这样关键一步的是巴赫，是巴赫把帕勒斯特里那所发扬的复调与和声发展到了赋格的新阶段。如同鲁迅先生所说魏晋时期出现的"文字的自觉"一样，巴赫使得"乐器的自觉"出现了。我们已经知道，复调音乐是对比单声部而存在的两个以上声部组成的音乐，而赋格则是比和声更前进一步，集对位法之大成而产生的曲种。赋格在德文中是"追赶"之意，即乐曲一个主题呈现出来后运用多

① Joseph Kerman and Gary Tomlinson, *Listen*, Boston: Bedford/St. Martins, 2000, p. 115.

种方式将其展开,一个声部追赶另一个声部,继而呈现出此起彼伏的现象,使得音乐更加丰富多彩。有人曾对赋格做了一个中国化的比喻:用赋格形式作曲就如同我们的唐诗宋词是以诗词格律进行创作一样,复杂得令人眼花缭乱却也色彩纷呈。巴赫的赋格创作技巧之难之工,即使到如今也让人叹为观止,他的《十二平均律钢琴曲集》和他临终前未完成的遗作《赋格的艺术》,号称赋格的"旧约圣经"。

巴赫确实有着把简单衍为复杂,又把复杂化为简单的超凡能力,他特别将这种赋格作曲方法运用在器乐制作方面,可以说经过他的努力,管风琴才第一次从仅仅为教堂圣咏伴奏中解放出来而独立成章,成为巴洛克时期最重要的乐器。当然,这与巴赫本人是一个杰出的管风琴师有关,也与巴赫自己对乐器的发掘兴趣和能力有关,他自己就曾经发明过一种叫作五弦中提琴的新的乐器。

毫不夸张地讲,巴赫自己就是一架管风琴,他把乐器当成理想自我的化身,器乐曲特别是管风琴曲是他最美的音乐之一。

巴赫对钢琴的领悟更是超凡入圣,他创造了新的调律体系,把钢琴原有的八度音阶精确地分成音程相等的 12 个半音,奠定了现代转调体系的基础。巴赫的这种贡献是具有开创性的。没有巴赫的这种努力,便没有巴洛克时期音乐的缤纷多姿。巴赫的器乐作品,现在仍然能够听出巴洛克时期独有的那种雍容华贵,那种日朗天清,那种天籁般的温馨清新,那种泪水般的透明清澈,以及技术上的那种精雕细刻、入天入地、入味入心。那确实是来自天堂的声音。

对比巴赫那些无与伦比的器乐曲,亨德尔的歌剧和清唱剧对于他自己和音乐史来说,都比他所写的那些器乐曲更为重要一些。而再在歌剧和清唱剧之间做比较,歌剧是亨德尔初入英国的敲门砖,价值远不如他后期所创作的清唱剧。

亨德尔 1710 年年初到英国时,才 25 岁。他希望到这个陌生的国度闯天下。那时,英国歌剧界正是群龙无首的时候,英国歌剧的创始人、英国最伟大的歌剧作曲家亨利·普赛尔(Henry Purcell,1659—1695)已经去世了十五年。特别喜爱歌剧的英国人特别希望能够出现

普赛尔的继承人，让他们能够继续欣赏他们痴迷的歌剧。聪明的亨德尔适时地填补了普赛尔的位置，也算是生正逢时。

不过，亨德尔的歌剧基本都是为了在英国立住脚而讨好英国人的趋时之作，模仿当时正流行的意大利歌剧和普赛尔的痕迹非常明显。当然，我们也可以说没有歌剧的锤炼，也就没有亨德尔以后的清唱剧。但是，总跟在别人的后面走，对于性格高傲的亨德尔来说，恐怕不是那么心甘情愿的。

1740 年，也就是亨德尔到英国三十年之后，他 55 岁的时候，毅然决然地和已经轻车熟路的歌剧创作告别，开始了清唱剧的创作之路。对于总共活了 74 岁的亨德尔来说，55 岁已经进入了他后期的创作，不能说是衰年变法，但也是不容易迈出的关键一步。这不仅需要勇气，更需要对于"艺术比现实更重要"的信仰。他一生所写的 24 部清唱剧大都是在其后十九年的岁月里完成的，几乎不到一年就是一部。他乐此不疲，到临终的前两年还在修改他的清唱剧《时间的胜利》。为了艺术的信仰，与为了现实的生存和功利，毕竟不是一回事，作为真正的艺术家，可以暂时为后者弓腰，但总会为前者仰头的，他总要做自己想做的事情。

清唱剧和当时流行于英国的歌剧不一样，和传统的意大利歌剧更不一样，它吸收了它们的宣叙调、咏叹调等音乐的技巧和乐思方面的东西，又借鉴了英国特有的假面舞剧、合唱赞美歌，以及古希腊戏剧和宗教音乐等元素，注重舞台的实际效果，特别是把歌剧以前用意大利语演唱而改为用英语来演唱，无疑特别受英国人的欢迎。语言的隔阂消除了，本土语言在传统歌剧里的作用突出了，和音乐并驾齐驱引导着观众的耳朵。剧本所采取的基本都是《圣经》的题材，尤其容易和熟读《圣经》的英国中产阶级一拍即合，一下子就进入了他们的话语系统，彼此都如鱼得水。同时，亨德尔注重的不仅是宗教的内容，还有现实的因素，他弃传统歌剧惯常的男欢女爱的风流韵事于不顾，而只是把《圣经》的内容作为一种象征、一种载体，崇尚其中英勇无畏的英雄主义，激发当时的爱国情操与独立自主的精神，如此与现实遥相呼应，在那个

风云变幻的乱世之中,便更容易引起民族兴亡特定时代的民族心理的共鸣。

特别应该指出的亨德尔对清唱剧的革新性贡献,是合唱的运用。原来的歌剧只是几个人物单摆浮搁在唱,即使偶尔出现合唱,也只是简单的重唱或牧歌而已。亨德尔在清唱剧里创造的合唱则有宏大叙事的力度和气势磅礴的场面,他在原来歌剧出现咏叹调的地方采取了合唱的形式,近似古希腊悲剧那种合唱的力量,赋予了音乐新的思想内涵。大气恢宏的合唱,汇聚起以往歌剧和清唱剧中没有的排山倒海的气势,不仅是演员们在舞台上演唱,仿佛观众也在剧院里出场一样,增加了舞台与音乐效果,而且还和那个时代应和,显示出清唱剧和时代共有的节拍与力量。

在清唱剧方面,亨德尔确实做出了独特的贡献。这种贡献既是属于音乐技术层面的,也是属于思想维度的,在这两方面,亨德尔都是那样勇敢而敏感。如同巴赫以赋格音乐奠定了自己在那个时代和音乐史上的地位,亨德尔正是以清唱剧这样的新的品种的创造,奠定了自己不可动摇的地位。他终于可以舒一口气了,他对得起自己心目中神圣的音乐了。想起初到英国,那时他所写的歌剧,不过是把从德国带来的布料用英国的剪刀剪裁出适合英国上流社会穿的披风,即使那些披风如何赏心悦目,他也只是一名高明的裁缝而已;而清唱剧却是以他自己的血液融入了英国更多人的身心,奔腾着更多的生命与艺术的力量。

亨德尔晚年一直孜孜不倦地创作着他心爱的也是他得心应手的清唱剧,似乎要弥补以前写那些并不满意的歌剧所损失的时间。即使1751年彻底双目失明,他依然对自己的清唱剧一往情深,人们常常看到他坐在剧院的角落里,即使什么也看不见了,却仍听着他自己谱写的那些动人的旋律而止不住老泪纵横。

值得思考的一个事实是,尽管巴赫和亨德尔对于巴洛克时期音乐的贡献是同等重要的,是那个时期同样海拔的两座高峰,但在当时他们的境遇却迥然不同。艺术的价值有时候并不那么和时间同步。亨德尔本人和他的音乐在他生前就享尽了辉煌,他不仅得到了上流社会的认

可和欢迎，而且被音乐界视为时代的先锋，可谓功成名就；亨德尔自己不仅生活优越，而且趾高气扬，不可一世。巴赫无论声望还是生活，都没有亨德尔那样得意，显得生不逢时。连他的赋格代表作《十二平均律钢琴曲集》，他生前都没有找到出版商，出版商只愿意出版他的一些舞曲集，他自己非常清楚那时人们更喜欢的只是时尚的舞曲，而不是伟大的赋格。巴赫只能让我们感慨：可怜千秋万岁名，寂寞生前身后事！

针对历史上曾经有过的对巴赫的不公，我们有必要为巴赫多说几句。

朗多尔米在他的《西方音乐史》中这样评价巴赫："他创作的目的并不是为后代人，甚至也不是为他那个时代的德国，他的抱负没有越出他那个城市，甚至他那个教堂的范围。"①他特别强调了巴赫宗教的一面。

克劳斯·艾达姆在他的《巴赫传》中则说："但巴赫不仅创造教堂音乐，尽管他的音乐从整体上看，是一种绝对履行义务式的，神圣的事业。但最虔诚的，也完全可以是最自由的，因为他在这个世界上有着自己不可动摇的立场，不把自己封闭起来，所以巴赫的音乐也并不约束在教堂之中，而是一种坚定的信仰所主导的对世界开放的音乐。"②他强调了巴赫对宗教的超越。

巴赫的音乐是宗教的却超越宗教，这一点对理解巴赫很重要。在巴赫的年代，战争动乱带来的只是国土的四分五裂和日子的残破不全，长期的宗教狂热在这样残酷的现实面前冷却了下来，人们渴望从愁苦中解脱，寻求精神的抚慰，巴赫那种能够慰藉人们心灵的音乐就显得和那个时代那样的合拍。音乐是最适合巴赫自己内心的语言，也是那个时代普通人内心的语言，他便在音乐特别是器乐中找到了宗教和现实

① 〔法〕保罗·朗多尔米：《西方音乐史》，朱少坤等译，北京：人民音乐出版社，1989 年，第 82 页。
② 〔德〕克劳斯·艾达姆：《巴赫传：真实的一生》，王泰智译，北京：商务印书馆，2000 年，第 100 页。

的契合点。人们进教堂听巴赫的音乐和以前进教堂听帕勒斯特里那的音乐的心情和感觉不一样了，尽管都属于复调音乐。巴赫已经悄悄地完成了这一变化，就如同当年帕勒斯特里那一样，巴赫采取了同样看似保守的折中方法，只是比帕勒斯特里那朝着世俗方向走得更远。他似乎远离那个时代的旋涡，实际上却深入人们的心灵。当时短视的人们以为巴赫只是和帕勒斯特里那一样属于过去保守的音乐。

从某种意义上讲，巴赫是帕勒斯特里那的继承者，巴赫那种宗教的虔诚、世俗的温馨，他的复调音乐之中那种心灵的坦诚和明净，的确与帕勒斯特里那相似，他的那些弥撒曲和康塔塔更会让我们想起帕勒斯特里那。

而在亨德尔的音乐里，我们感受到的则是宗教的召唤，一种来自上苍的力量。和巴赫注重内心感觉的音乐绝对不同，亨德尔的音乐尤其是清唱剧中对情感的宣泄、对音乐表情的注重，都能够让我们多少找到蒙特威尔第的影子。他的《弥赛亚》也足以赶上甚至超过了蒙特威尔第的《奥菲欧》，他走着蒙特威尔第没有走完的道路。他在当时受到欢迎是可以理解的。

这样来谈论巴赫与帕勒斯特里那、亨德尔与蒙特威尔第的承继关系，有一点不容忽略，即巴赫对巴洛克时期音乐的贡献主要在于器乐，亨德尔则主要在于声乐，正好和当年帕勒斯特里那与蒙特威尔第相反，因为帕勒斯特里那的复调音乐为我们呈现的是那些教堂声乐歌曲，而蒙特威尔第虽然也创作歌剧，却是在器乐方面做出了开拓性的贡献。历史发展到了巴洛克时代，让巴赫和亨德尔与他们的前辈调换了座位。

但是，不管怎么说，巴赫和亨德尔以他们各自的努力，将帕勒斯特里那与蒙特威尔第的音乐发展到了新阶段，联手创造了巴洛克音乐的辉煌，奠定了我们现在所说的古典音乐的根基。如果掀开历史的下一页，在我看来，巴赫是莫扎特的前身，而贝多芬则是亨德尔的拷贝。

第三讲

莫扎特和贝多芬

——古典时期的音乐

先从海顿（F. J. Haydn，1732—1809）谈起。因为从巴洛克时期到古典时期，海顿是一个关键的过渡人物。

1750 年，亦即巴赫去世的那一年，海顿 18 岁，写出了他第一部作品《F 大调短小弥撒曲》。而贝多芬出世和莫扎特去世的时候，长寿的海顿还活在世上，他一脚横跨两条河流，理所当然地衔接起了巴洛克和古典主义两个时期。

海顿与莫扎特、贝多芬共同生活的 18 世纪下半叶，正处于欧洲巨大变革的前夜，没落的封建专制正在被废除，新生的资本主义正在兴起，法国资产阶级革命的影响，《人权宣言》的威力，启蒙运动的深入人心，一大批如孟德斯鸠、伏尔泰、卢梭、狄德罗等思想家的风起云涌，搅动得时代翻天覆地，使得音乐艺术在内容上也随之发生了与巴洛克时期截然不同的变化。这一变化，是以宗教音乐进一步世俗化，音乐离开宫廷、离开教堂，到民间去、到自然中去为标志的。音乐开始进入酒馆、进入旅店、进入市民的家庭里，成为普通百姓放纵情感与思想，尽情参与那个时代狂欢的最好方式。"此时音乐的作用不再像巴洛克时期那样去教育去感动听众，而更多的是愉悦。"[①]据说，那时在威尼斯这样的城市里，如果看到两个人边走边交谈，都像是在唱歌，而且是用二重唱的方式。

① Joseph Kerman and Gary Tomlinson，*Listen*，Boston：Bedford/St. Martins，2000，p. 152.

如果从音乐形式的发展脉络来看,文艺复兴时期以帕勒斯特里那为代表的声乐艺术占据了主要地位,到了巴洛克时期经过巴赫的努力,器乐已经和声乐平分秋色,那么,到了新的时期,也就是18世纪下半叶的古典时期,器乐发展到了历史最重要的阶段,它对于那个时代最大的贡献就是创造了器乐的新品种——交响乐。

　　当然,那是经过了北德乐派(指当时活动于德国柏林的音乐家,代表人物有巴赫的二儿子)和曼海姆乐派(指当时活动于德国西南部曼海姆地区的音乐家,其中包括来自波西米亚的音乐家),一直到以海顿为代表的维也纳乐派(当时维也纳已经成为整个欧洲的政治和文化中心,音乐的中心也转移到了这里,维也纳被称为“音乐之都”)三派的共同努力才结出的丰硕果实。“交响乐”(symphony)一词源于古希腊,意思是“一起发声”。交响乐便是管弦乐乐队一起演奏的新的样式。无可争议的是,海顿是交响乐创作的先驱,正是他的探索和努力,使得古典奏鸣曲和交响曲套曲的形式逐渐完整完美,曲式、结构不断充实,在这样的基础上,诞生了交响乐的基本规范程式:第一乐章为快板奏鸣曲,第二乐章为慢板的抒情性的三部曲或变奏曲,第三乐章为三部曲式的小步舞曲,第四乐章为快速的回旋曲或奏鸣曲。交响乐成为横亘几个世纪绵延至今、长盛不衰的音乐形式,成为如今音乐会上的必备节目。称海顿为“交响乐之父”,是不为过的。

　　我们可以看出莫扎特在音乐旋律上和上一代的巴赫、在歌剧创作上和上一代的格鲁克的关系,也可以看出贝多芬与亨德尔的某种渊源。而莫扎特和贝多芬在音乐中与海顿的血缘关系,是一目了然的。可以说,没有海顿就没有贝多芬的交响乐,22岁的贝多芬正是由于海顿的赏识并听从了海顿的劝告,才乘车走了一个星期,从故乡波恩跋涉了500英里来到维也纳,迈出了走向世界的关键一步。到了维也纳,贝多芬已经囊中羞涩,但他还是拿出所剩无几的钱,给海顿买了一杯咖啡,以简单的形式和虔诚的心情拜海顿为师。尽管贝多芬也敬重巴赫和莫扎特,他的祖父和父亲也都是他的老师,尽管耿直倔强的贝多芬和温驯的海顿脾气秉性不同,导致后来发生争执,贝多芬拂袖而去,但他还是

承认自己一直受业于海顿,他的第二交响乐可以明显看出海顿的痕迹。莫扎特就更不用说了,他干脆称海顿是自己的爸爸,极其虔诚地把自己的弦乐四重奏献给了海顿。

因此,我们可以说,交响乐是经过海顿的奠基而由莫扎特和贝多芬尤其是贝多芬最后完成的,是他们两代三人的共同努力,使交响乐成为古典主义音乐的旗帜,用划时代的音乐新形式辉映并呼应着18世纪后半叶那个变革时代汹涌的浪潮和粗犷的呼吸。

下面,我们分别来说说莫扎特(W. A. Mozart,1756—1791)和贝多芬(L. V. Beethoven,1770—1827)。在这里,主要说的是他们的交响乐。

说起莫扎特,就不能不说到他早年的聪慧和婚后的拮据。

没错,没有人能够比莫扎特更具有天才的能力了。他3岁就开始弹奏钢琴,4岁就能够写钢琴协奏曲,5岁开始公开演出,9岁创作了第一部交响乐,仅仅在少年时期就有16部交响乐问世……当然,还应该提及莫扎特6岁时在维也纳的百泉宫里摔倒,被7岁的玛丽公主扶起,他对这位后来成为法国路易十六之妻的小公主说的话首先不是感谢,而是口气颇大的命令一般的言辞:"你真好,等我长大了,我一定娶你!"所有这些无不显示了他的与众不同。

莫扎特生活的窘迫,似乎从来就没有缓解过。婚后九年,他的日子越来越艰难,这九年中,他搬了12次家,有六年是妻子生养孩子或产后休养,一直处于负债累累的状态,而且由于他妻子的大手大脚使得艰辛的日子雪上加霜,以至到了冬天连买烤火的炭的钱都没有,饥寒交迫之中他只好抱着带病的妻子围着空壁炉跳舞取暖。

或许,以上可以作为关于莫扎特的一幅生动的画像,如果再加上莫扎特独有的处变不惊、一贯乐天、自尊自爱、自由放纵的表情,画像就更生动清晰了。如此贫寒又如此乐观,莫扎特就是这样一个人!罗曼·罗兰说:"他的所有心理功能好像都十分平衡;他的灵魂充满情感却又能很好地自我控制;他的心灵十分镇定,情绪稳健……这种心理上的平衡在天生充满激情的人当中实属罕见,因为所谓激情就是指感情过度。

莫扎特什么情感都有,但他没有激情——他有的其实是极端的高傲和强烈地意识到自己有天才。"①莫扎特就是以这样独一无二的心理平衡能力,平衡着自己并不如意的生活和如日中天的音乐,他在不如意的生活中体现着一颗不屈心灵的高贵和高傲,在如意的音乐中表达着精神的理想与寄托。

莫扎特为我们留下的音乐作品实在浩繁得和他三十五年的短促人生不成比例,其数量之多可以说在音乐史上是绝无仅有的。仅交响乐就有48部,歌剧20部,钢琴协奏曲27部,其他还有弥撒曲、奏鸣曲和各种重奏曲,以及最后没有来得及完成的重要作品《安魂曲》。应该说莫扎特的歌剧《费加罗的婚礼》《唐璜》《魔笛》《后宫诱逃》是他极重要的作品,但我们还是暂时把它们放在一旁,删繁就简,集中精力,主要先说说莫扎特的交响乐。在莫扎特留存下的48部交响乐中,我们主要说说他在1788年夏天最后完成的三部交响乐,即降E大调第三十九交响乐、g小调第四十交响乐、C大调第四十一朱庇特交响乐。

这三部交响乐,莫扎特仅仅用了六周的时间就一挥而就。他确实是一个天才,音符与旋律就好像是揣在他衣袋里,随时都可以尽情抛洒。三年后,他就撒手西归了。去世之前这短短的几年时间里,正是他生活最为艰难的时刻,因此,可以说这三部交响乐是他人生最后喷突出的精华,是他生命末尾的杜鹃啼血之作。当时,为了能够尽快挣得一点现金以解燃眉之急,他才以如此快的速度写完,又以同样快的速度卖给了出版商,但是直到他死后,这三部最重要的作品才得以出版。

这确实是三部最为重要的作品,英国研究莫扎特的学者从交响乐纯粹的调式意义上这样认为:"莫扎特为他最后三部交响曲所选择的调性在他的音乐中具有强烈的相关意义:正如我们多次所见,C大调与

① 〔法〕罗曼·罗兰:《罗曼·罗兰音乐散文集》,冷杉、代红译,北京:中国文联出版公司,1999年,第225—226页。

典礼仪式有关,常有军乐性质,有小号和鼓参与;降 E 大调具有抒情的暖意和富丽的音响,有时还透出一定的高贵隆重的气息;g 小调与所有小调一样,能产生急切感、戏剧效应,或许还有悲怆之情。"①以这样有益的提示来听这三部交响乐,也许是我们走近莫扎特的一条捷径。

我们先来听降 E 大调第三十九交响乐,舒缓的引子,号角般富丽堂皇的音乐开始了第一乐章,大提琴和低音提琴雍容华贵地落在高音的木管乐上,优雅的小提琴出场了,的确有那么一点高贵隆重。第二乐章行板的质朴中流溢出典雅,抒情性很强的弦乐,吟唱般显得格外韵味悠长。第三乐章的小步舞曲充分体现了舞曲欢快的性质,那样健康,阳光灿烂,泥土芬芳。一般人们都认为这部交响乐最像海顿,但细听之后,我们会觉得它比海顿要机敏,那种舞曲流淌出的诗情画意,是莫扎特独有的。

g 小调第四十交响乐,确实有一种悲怨的调子,写这部交响乐的时候,莫扎特正住在远离维也纳市中心的郊外,经济紧张,境遇悲惨,心境郁闷。不过,莫扎特音乐的悲怨不是那种落木萧萧的凄凉,只是有些如怨如诉、细雨淅沥。即使是悲怨,也被莫扎特化为一种异样的美,犹如落叶飘零在枝头迎风摇曳却迟迟不落的样子,雨水在上面淋漓,那样楚楚动人。在这部交响乐中,莫扎特没有用小号、定音鼓之类的乐器,而只用了弦乐、木管乐,加上柔和的法国号,那种温柔就如轻纱拂面一般。木管听起来那样的明亮,第一乐章中弦乐有时有些急促,没有了弦乐的缠绵,仿佛铜管乐的效果,显得有些硬朗,就像他妻子的小拳头爱意绵绵的敲打。直到第二乐章,细雨初歇,明月绽露,弦乐才又恢复了雨后空气所弥散的清新,莫扎特特有的歌唱性和抒情性一下子如同温柔的手伸出来重新把你揽在怀中。

C 大调第四十一朱庇特交响乐,被誉为莫扎特交响乐的里程碑,那种气势恢宏、变化多端,在莫扎特的音乐里确实是少有的。小号和鼓响

① 〔英〕Stanley Sadie:《莫扎特交响曲》,国明译,石家庄:花山文艺出版社,1999 年,第 144 页。

起蓝天般的晴朗和高远寥廓,巴松和长笛奏出晚霞柔美的色调和飘曳的情绪,小提琴穿梭在它们之间,宛若高飞云天之上的大雁,翅膀上闪烁着天光云影,游弋出蜿蜒的线条,有那样一种凄楚之美。最后一个乐章,小号、法国号和定音鼓齐上,一股英雄蓬勃之气氤氲蒸腾,特别地壮观,光彩夺目。"小号、法国号和定音鼓的号角花彩给予《朱庇特》一个非常配称的雄伟结局,也是为莫扎特的交响乐作品作了总结。这个乐章确实像在诉说最后的话语:悲伤得使我们永远也无法猜测莫扎特本来还会继续走向何方,美满得使我们永远也不能想像他还能创作任何超过它的东西。"①

我们再来看贝多芬。这是一位不仅在古典时期而且在整个音乐史上都属于重量级人物的音乐家,在音乐家的排兵布阵表中,他肯定处于中锋的位置。

罗曼·罗兰这样描述贝多芬的样子:"他由得到加固的坚固材料筑成;贝多芬的心灵因而有了力量的基础。他的身材魁梧,肌肉发达;个头矮小粗壮,肩膀厚实,长着一张黑红的脸,一看便知是风吹日晒使然。他有一头又黑又硬、长而密的头发,草丛一样的眉毛,连鬈胡子向上长到眼角,前额和头盖骨宽阔而高昂,'像圣殿的拱顶';有力的下颚'像能把坚果咬碎';凸出的口鼻部像头狮子,嗓音也似狮吼。认识他的所有人都对他体力充沛深感吃惊。诗人卡斯泰利(Castelli)就说他'是力量的化身'。塞伊弗里德(Seyfried)也写道:他是'一幅力量的画'。"②

朗多尔米则这样描述他:"他身材矮壮,有着红褐的面色,饱满而凸出的前额;长着一头浓黑而乱蓬蓬的头发,还有一双深灰兰色、看上去好象是黑色的眼睛。宽而短的鼻子上长着'狮子似的鼻尖和骇人的鼻孔',下巴有些歪。他的微笑是慈祥的,大笑时却似怪物,神情总是

① 〔英〕Stanley Sadie:《莫扎特交响曲》,国明译,石家庄:花山文艺出版社,1999年,第177页。
② 〔法〕罗曼·罗兰:《罗曼·罗兰音乐散文集》,冷杉、代红译,北京:中国文联出版公司,1999年,第246页。

忧郁的。他的一位同时代人说：'他那双柔和的眼睛里含有一种令人伤心的痛楚。'在即兴演奏时他的模样全改变了，'面部的肌肉抽搐着，静脉鼓胀起来，嘴也发抖了。'人们说，这是莎士比亚笔下的一个人物——李尔王！"①

他们的描述有一个共同点，就是都突出了贝多芬性格愤世嫉俗和强悍怪异的一面。这和我们如今在许多地方常常见到的那种贝多芬的雕像是一样的，无论见没见过贝多芬，贝多芬都约定俗成地变成了一种固定的模式。其实，无论罗曼·罗兰还是朗多尔米，都不是贝多芬同时代的人，他们都没有见过贝多芬，他们所描述的贝多芬只是想象中的贝多芬而已。应该说，贝多芬的样子和他的音乐一样，并不是固定一种版型。二百年来，贝多芬一直存活在不同人的想象之中。正所谓一千个人心中有一千个哈姆雷特，不同人眼中和心中有不同的贝多芬，这也正是贝多芬经久不衰的魅力所在。

对于一般人来讲，知道得更多或更为关心的是贝多芬这样几点：耳聋、爱情和音乐里命运的敲门声。

没错，贝多芬 26 岁开始耳聋，到 38 岁双耳完全失聪，对于一个格外需要听力的音乐家来说，这确实是一种致命的打击。但是，贝多芬许多重要的作品正是在这样的打击之下写出来的，他确实不是一个凡人，他的作品具有一般音乐家所难以达至的不同凡响的品质和力量。

贝多芬和亨德尔一样终生未婚，但和亨德尔不一样的是，他一生似乎无时无刻不在恋爱之中，只是一直都没有赢得爱情。所有的爱情开始时都盛开着美丽的勿忘我，结束的时候却只结无花果。这种生命的痕迹明显地留在他的音乐中，他的《月光奏鸣曲》是献给初恋情人朱丽塔·吉采尔获的；他根据歌德的诗编写的歌曲《我想念你》是献给布鲁思维克姐妹俩的；而他的 78 号钢琴奏鸣曲和美丽得无与伦比、也是他

① 〔法〕保罗·朗多尔米：《西方音乐史》，朱少坤等译，北京：人民音乐出版社，1989 年，第 165 页。

唯一一首 D 大调小提琴协奏曲,都是献给姐姐苔莱泽·布鲁思维克的。他所钟情的其他女人还可以说出许多,一直可以说到他最后痴痴暗恋着的、跟随他学习钢琴并成为当时著名钢琴家的多罗西娅·冯·艾特曼,贝多芬一直藏在抽屉里、被后人发现的那封《致永久爱人书》就是写给她的。贝多芬一生都在爱情的向往和失落中生活,都在灵与肉的苦闷中度过,他自己曾经不止一次地说过那时的女人:"要么有灵魂没有肉体,要么有肉体没有灵魂。"这话听起来像是哈姆雷特说的"是死是生,这确实是一个问题",充满着天问般的苦楚。他于是把他那终生不可得的爱情梦想幻化在他的音乐之中,将苦楚的悲剧化为甜美的音符。因此,罗曼·罗兰和朗多尔米所描述的贝多芬的样子,并不全然可信,起码贝多芬不是什么时候都如狮子如李尔王一样吓人。他的音乐也不尽是命运的敲门声一样深刻和恐惧,如果我们听他的那首 D 大调小提琴协奏曲,就会感受到他敏锐而善感的动人一面。

贝多芬一生创作的作品数量无法和多产的莫扎特相比,他只有 9 部交响乐、16 首弦乐四重奏、32 首奏鸣曲、2 首弥撒曲、1 部歌剧、1 部轻歌剧和一些协奏曲、室内乐以及歌曲。数量即使没有莫扎特那样多,要一一尽数贝多芬的作品也是困难的,我们主要来说贝多芬的交响乐。这样来谈,不仅同前面谈莫扎特一样是为了避轻就重容易集中,更重要的是贝多芬几乎所有的作品都具有交响性,他的交响乐更集中体现了他一生的这种追求。是贝多芬将古典主义时期的海顿和莫扎特的交响乐发展到一个新的高峰,之前一个多世纪蒙特威尔第到巴赫的器乐梦想在他的 9 部交响乐中得到了最灿烂圆满的实现。同时,他也将从帕勒斯特里那到亨德尔戏剧中的特点与长处引进他的交响乐中,他的交响乐以前所未有的戏剧性开创了新的篇章,使得交响乐的创作有了更为丰富的可能性。我们已经知道,一部音乐史其实就是声乐和器乐这两支力量此起彼伏相互交融的发展史,器乐经过了漫长历史的发展,到 19 世纪初在贝多芬的交响乐中得到了淋漓尽致的发挥,步入了前所未有的辉煌。这一在音乐史上承上启下的意义是不可低估的,曾有美国

学者这样说："器乐在整个十九世纪余下的时间的发展都是在他的符咒之下，但是没有一个音乐领域的真正灵魂不是归功于贝多芬。贝多芬赋予纯器乐以最强烈的和最富于表现力的戏剧性的特点，这种表现特点又反过来影响到戏剧音乐本身。这里完成了一个循环。……瓦格纳认为贝多芬的最伟大的影响应归于他打破了器乐的界限……"①

让我们先从他的第三交响乐说起。第一和第二交响乐，还不是我们后来看到的贝多芬的样子，明显有着莫扎特和海顿的影子。1804 年完成的第三交响乐，对于贝多芬的创作极为重要，它是贝多芬甚至整个古典音乐的一个里程碑式的作品。这部交响乐的标题原来是写着献给拿破仑的，但当贝多芬后来听到拿破仑称帝的消息后立刻撕掉了那页标题，重新写上"英雄交响乐"的字样。这一情景被赋予了传奇的色彩，和贝多芬的这部交响乐一起辉映在那个动荡革命的时代乃至今日的传说之中。这部完全是在法国资产阶级革命大潮中被激荡起的交响乐，洋溢着一代人的革命激情。拿破仑曾经是那场革命中激励着一代人的英雄，他的称帝打破了一代人心中的偶像与梦想。贝多芬在这部音乐中所体现出来的对英雄的渴望以及对英雄的精神和理想的呼唤，远远地超越了一个拿破仑泡沫的升腾与破灭。

这部交响乐以传统的四个乐章的形式构成，乐思辽阔，结构缜密，气势如虹。但第二乐章却是一个特例，与传统的模式不尽相同。第二乐章是一个缓慢的柔板，名为《葬礼进行曲》，以其慷慨悲壮和肃穆庄严为伟大的英雄送葬。这一般应该放在末乐章，贝多芬这样反常的处理，第一次打破了古典交响乐的传统。他在这段进行曲中加入了回旋曲的效果，后来渐渐地便成了一段行板，这曾经被许多人分析为是用进行曲为英雄送葬，行板则代表英雄的灵魂飞进了天国。

英国学者 Robert Simpson 则与众不同地认为："贝多芬的英雄概念并不是浪漫主义的概念；他按照从自身所感受到的来表达人类潜力的

① 〔美〕保罗·亨利·朗格：《十九世纪西方音乐文化史》，张洪岛译，北京：人民音乐出版社，1982 年，第 47 页。

真理。拿破仑被远远抛在后面。这段行板音乐不是天堂的景象——如果它是天堂的话，为什么在最终的急板部分像英雄决心的最后一个浪头那样涌现之前，人类经受的强大压力、强烈疑惑、甚至恐惧都在不知不觉之中从音乐中出现，英雄主义甚至在瓦尔哈拉宫都不需要，就莫说天堂了。不——这些最后的辉煌的乐段的意义肯定是：在经历了斗争、悲剧、欢乐并且了解了力量之后，英雄以一种正当的、越来越强的尊严意识来审视过去……然后，磨练人的终极认识出现了：他永远不会缺少恐惧和斗争的理由。他坚强不屈地面对着真理，交响曲以激昂的反抗结束。贝多芬是客观的现实主义者，即使在这里，在他毫无疑义地绘着一幅自画像的时候也是如此。"①他说得很有道理，他特别突出了音乐中所呈现的英雄的悲剧色彩，并且阐释了这部交响乐的自传性质。

　　贝多芬1808年完成的第五交响乐的主题无疑是"命运"，随着第一乐章开始的我们再熟悉不过的那四个音，恐怕是音乐史上音乐主题最精要短促却包含着最强悍力量的音响了，那种突如其来的严酷却坚定的命运，从天而降一般响当当地突兀地摆在贝多芬的面前（那时，贝多芬在自己耳聋、病重等厄运面前燃起过自杀的念头，并写下过遗书），也同样摆在我们的面前（因为人生不如意多于如意、痛苦多于欢乐的命运是相同的）。据说，从总谱上来看，那四个音的最后一个音的延长，是后来特意加上的，有意延长的效果，反映了贝多芬潜意识里对命运本能的敬畏。那四个音的快慢速度和强弱程度，日后成为衡量指挥家的一块试金石，反映了不同指挥家和不同听众对它的理解。"命运就是来敲门的。"贝多芬这样解释这四个音。这四个音极具抽象的哲理，它们说明了命运的宿命性，命运自身不可更易的意志。"我要扼住命运的喉咙。"贝多芬的这句话不仅演绎着命运的抗争性，而且表达了人类自身锲而不舍的意志。表现这样两种意志的搏斗，就是对这部

　　①　〔英〕Robert Simpson：《贝多芬交响曲》，杨孝敏等译，石家庄：花山文艺出版社，1999年，第36—37页。

交响乐最通俗的解释。

其实，并不是所有的乐队都把这四个音演奏得雷一般炸响，也并非只有这样才能显示贝多芬的坚强与伟大，以及自己和贝多芬的接近。有的乐队将这四个音演奏得如同从遥远地平线上隐隐滚过的风，吹响了连天的绿草和树木的飒飒心音，在辽阔的四野悠悠地回荡，不能说这就不是命运，不是贝多芬。紧接着的双簧管如泣如诉，整个弦乐响起的时候，并不都是一味地孔武有力，也可以是低沉回旋，极其节制，哪怕是再微弱的音节也处理得如同羽毛飘浮在空中又轻轻地落在地上或我们身上那样踏实、感人。然后，是弦乐此起彼伏地响起，如同花开一样的缤纷，让我们嗅到芬芳；如同星星一下子亮起来布满我们的头顶，璀璨得让我们的眼睛和心灵一起明亮起来。

因此，在我看来，第五交响乐可以是强硬的，也可以是柔软的；可以震撼我们，也可以温暖我们；可以是戏剧性的，也可以是诗性的。Robert Simpson 不无嘲讽之意地提醒我们："《第五交响曲》的戏剧性，使它经常遭到表演过火的浪漫派指挥们的虐待。谨防那种以慢速用力敲出开头几小节的蠢人，然后他又像躁狂症者一样从第 6 小节起拼命赶；我们可以确信，他会在每一个类似的时刻表演相同的、令人发狂的把戏，来显示……他像训狮员一样地控制了交响乐团……"[1]在听贝多芬的第五交响乐时，要特别提防这样的"驯狮员"。

第九交响乐《欢乐颂》我们已经耳熟能详了。如果说第三交响乐是一个英雄的诞生，第五交响乐是一个英雄的成长，这部交响乐则是英雄的涅槃。这三部交响乐让我们可以清晰地触摸到贝多芬或者说贝多芬心目中的一个英雄的心路历程，从恐惧、绝望，到奋争、欢乐，热情的快板和如歌的柔板早已经为英雄扫清了道路，最后的大合唱《欢乐颂》是英雄的涅槃。为了这一感情和理想的需要，贝多芬把传统交响乐四乐章的所谓完整性的组合顺序打破了，增加了演奏的时间，扩展了结构

① 〔英〕Robert Simpson：《贝多芬交响曲》，杨孝敏等译，石家庄：花山文艺出版社，1999 年，第 64—65 页。

的规模,并有史以来第一次增加了独唱和大合唱,这为以后马勒的交响乐的发展打下了基础。贝多芬就是这样以自己独一无二的创作,开创了交响乐史诗性的先河。

只要想一想这部创作于1824年的交响乐是贝多芬完全失聪的情况下的作品,就会明白这绝对是音乐史上的奇迹。据说,这部交响乐在维也纳成功首演的时候,尽管台上有指挥,贝多芬在舞台的一旁还是激动得像醉汉、疯子一样,不停地挥舞着手臂,踏动着脚步,风摆柳枝一样前仰后合,好像指挥着也操练着所有的乐器,并像歌手一样不顾一切地在唱在跳。这样可笑的样子并没有引起大家的嘲笑,相反,大家只是更加认真地听,而且在演出结束后向他报以雷鸣般热烈的掌声。可惜,此时的贝多芬什么也听不见,还是一位女演员推了推他,他才回转过身来,看到了台下那无数只手在无声地扇动着鼓掌。这确实是非常感人的场景,是只有在贝多芬的时代才有可能出现的场景。

在听完上面三部交响乐之后,我们还应该听一下第四交响乐和第六交响乐。

1806年写的第四交响乐的调子与前三部截然不同,它是明快的,洋溢着青春的气息和爱情的活力。舒曼曾经说它"像两位北欧巨人之间的一位纤弱的希腊少女"。都说贝多芬的第四和第七交响乐是最难以描绘的,舒曼这样的比喻也不是所有人都同意,但柔板乐章中的细腻与神秘,以及轻柔的幻想,希腊时代那种古典味道确实更浓郁些,这都是在贝多芬的交响乐里不多见的。那一年,贝多芬正在和苔莱泽恋爱(后来,贝多芬终生未娶,苔莱泽则终生未嫁),苔莱泽把刻有自己面容的雕像送给了贝多芬,贝多芬则将这份爱情寄托在他的这部交响乐里。

1808年创作的第六交响乐,是贝多芬9部交响乐中难得的柔板,贝多芬表白它是"到达乡间时愉快的感受",是"溪边景色",是"乡民的欢聚",是"暴风雨",是"慰藉和感恩的情绪"。他还说:"我虽然失聪,但那里的每一棵树都跟我说话。"这部交响乐精美的配器,最大限度地调动起了管弦乐的潜力,真的好像每一棵树都在和贝多芬说话,乡间

的田野和溪水覆盖着美妙的旋律,就连明媚的阳光都闪烁着绿色的光斑,暴风雨也充满着牧歌般的温馨。需要注意的是,无论第四还是第六交响乐,无论爱情还是田园,贝多芬所诉诸音乐的都不是描绘性的,而是他心中的感觉和感受,因此,如果说他的音乐呈现在我们眼前的是一幅幅画的话,那也不是那种须眉毕现的写实派,而是感觉派的点彩。

如果说前三部交响乐是贝多芬的一面,即英雄、命运和欢乐,那么第四和第六则是贝多芬的另一面,即青春、爱情和自然。前者呼应着那个时代革命与英雄的主题,后者回荡着那个时代回归人性与自然的回声;前者是贝多芬的理想,后者则是贝多芬的幻想。如此阴阳契合,方才是立体的贝多芬。

下面,我们把莫扎特和贝多芬放在一起比较一下他们音乐的不同特色。在音乐史或有关音乐评述的文章中这样的比较屡见不鲜:许多人爱把他们两人进行对比,仿佛他们是一对性格迥异的亲兄弟。这确实是一种有意思的现象。

比如柴可夫斯基就多次进行这样的对比:"莫扎特不像贝多芬那样掌握得深刻,他的气势没有那样宽广……他的音乐中没有主观性的悲剧成份,而这在贝多芬的音乐中是表现得那么强劲的。"①他还说:"我不喜欢贝多芬。……我对他怀有惊异之感,但同时怀有恐惧之感。……我爱莫扎特却有如爱一位音乐的耶稣。莫扎特……的音乐充满难以企及的美,如果要举出一位与耶稣并列的人,那就是他了。"②

丰子恺这样表述他的对比:"贝多芬……是心的英雄,他的音乐,实在是这英雄心的表现。在莫扎特(Mozart),音乐是音的建筑,其存在的意义仅在于音乐美。至于贝多芬,则音乐是他的伟大的灵魂的表征,故更有光辉。即莫扎特的音乐是感觉的艺术,贝多芬的音乐则是灵魂

① 《柴科夫斯基论音乐创作》,逸文译,北京:人民音乐出版社,1984 年,第 198 页
② 同上书,第 200 页。

的艺术。"①

写《音乐的故事》的作者保罗·贝克这样进行他的对比:"人们有时把莫扎特和贝多芬称作音乐界的拉斐尔和米开朗基罗,前者注重结构的完美,后者则喜欢气势的恢宏。人们有时也把莫扎特和贝多芬比作歌德和席勒,前者的作品纯朴自然,而后者的作品感情浓烈、内涵丰富。诸如此类的比较对于人们理解他们的艺术风格可能具有一定的帮助,但是似乎缺乏深度,而且没有触及他们艺术创作内在的共同特征。纵观艺术发展的历史,我认为伦勃朗是惟一一位可与贝多芬媲美的人物。贝多芬和伦勃朗的作品都具有一种摄人心魄的表情力量,情感表现的力度和深度以及乐观昂扬的精神都无与伦比。"②

很少有人拿莫扎特和其他音乐家对比。拿莫扎特和贝多芬对比,说明他们两人地位旗鼓相当,也说明了拿二者对比的人的心目中对莫扎特和贝多芬的态度以及对艺术人生的态度。

我更愿意从这样一点来对比莫扎特和贝多芬,即他们面对人生苦难的态度及其在音乐中的表现。之所以选择人生苦难这一点来作为比较的基点,是因为这一点是他们两人共有的,无论是人生还是艺术,都是他们共有的磨难,也是他们共有的财富。

难道不是这样吗?疾病、贫穷、孤独、嫉妒、倾轧……如黑蝙蝠的影子一样紧紧跟随着他们。谁会比他们更悲惨呢?只不过,贝多芬比莫扎特多了耳聋和一辈子没有爱情的悲惨,而莫扎特则比贝多芬多了早逝的悲惨。而且,同样生活在维也纳,莫扎特要贫寒得多,贝多芬虽然有过贫穷的童年,但到维也纳不久就得到了宫廷顾问官勃朗宁夫人的资助,生活在富丽堂皇的顾问官家中,苦难离他远去。此后这样欢迎他的贵族宅邸对于贝多芬来说屡见不鲜,甚至曾经有一位公爵慷慨地提供一支管弦乐队专门为他作曲实验用。虽然贝多芬与这样的贵族气氛

①　丰子恺:《世界大音乐家与名曲》,长沙:湖南文艺出版社,2000 年,第 18 页。

②　〔德〕保罗·贝克:《音乐的故事》,马立、张雪燕译,南京:江苏人民出版社,1997年,第 139—140 页。

并不相容，但他还是不客气地享用了，莫扎特哪里有这样的福气？同样死在维也纳，莫扎特的葬礼比起贝多芬由维也纳政府出面举办的 2 万人参加的壮观葬礼，则显得凄凉万分，他没钱去买埋葬自己的墓地，只是被随便埋在了一个贫民的公墓里，由于下葬的那天下起了冬雨，连亲戚朋友都没有什么人来，他的妻子正病重爬不起来，以致她之后再来找他的墓地都找不到，从此以后他到底埋在哪里也就无人说得清楚了。

与之形成鲜明对照的是，如此深重的苦难，表现在他们的音乐之中却是那样的不同。傅雷曾经说莫扎特的音乐"从来不透露他的痛苦的消息，非但没有愤怒与反抗的呼号，连挣扎的气息都找不到……音乐史家都说莫扎特的作品所反映的不是他的生活，而是他的灵魂。是的，他从来不把艺术作为反抗的工具，作为受难的证人，而只借来表现他的忍耐与天使般的温柔。"①他评价说："没有一个作曲家的音乐比莫扎特的更近于'天籁'了。"②

一个"天使"，一个"天籁"，傅雷特意用了这样两个词来形容莫扎特的音乐，这是他对莫扎特的独特认识和理解。这确实是莫扎特对于苦难的态度，他的音乐因此才显得那样与众不同。在莫扎特所有的作品里，我们找不到一点他对生活的抱怨，对痛苦的咀嚼，对不公平命运的抗击，对别人幸运的羡慕，或是对世界故作深沉的思考以及自以为是的所谓哲学的胡椒面……他的欢快，他的轻松，他的平和，他的和谐，他的优美，他的典雅，他的幽邃，他的单纯，他的天真，他的明静，他的清澈，他的善良……都不是装出来的，而是自然而然、情不自禁的流露。他不是那种"行到水穷处，坐看云起时"的恬淡，不是"闲云不作雨，故傍青山飞"式的超然，不是"无风云出塞，不夜月临关"式的宁静，不是"雁引愁心去，山衔好月来"式的喜悦，也不是"我生本无乡，心安是归处"式的安然……他对痛苦和苦难不是视而不见的回避和如禅家般的超脱，而是把这痛苦和苦难嚼碎化为肥料重新撒进土地，不是让它们再

① 傅雷：《与傅聪谈音乐》，北京：生活·读书·新知三联书店，1994 年，第 31 页。
② 同上书，第 27 页。

长出痛苦带刺的仙人掌,而是让它们开出芬芳美丽的鲜花——这鲜花就是他天使般的音乐。傅雷说莫扎特的音乐表现了他天使般的温柔,是最恰当不过的了。"他自己得不到抚慰,却永远在抚慰别人。……他在现实生活中得不到的幸福,他能在精神上创造出来,甚至可以说他先天就获得了这幸福,所以他反复不已地传达给我们。"①傅雷说得真好!我还没有看到别人将莫扎特说得这样淋漓尽致,这样深入骨髓,这样充满着发自内心的理解和感谢。傅雷是莫扎特的知音。

贝多芬和莫扎特不同,他对于苦难反抗之心很强烈,这明晰地刻印在他的行为轨迹和他的乐思之中。

当得知自己患病将致耳聋的消息后,他便极其痛苦地诉说不已:"这一类的病是无药可治的。我得过着凄凉的生活,避免我一切心爱的人物,尤其是在这个如此可怜、如此自私的世界上!"②(1801年致阿门达牧师)"我过着一种悲惨的生活。两年以来我躲避着一切交际,因为我不可能与人说话:我聋了。……我的敌人们又将怎么说,他们的数目又是相当可观!……我时常诅咒我的生命……"③(1801年致魏格勒)我们很难从莫扎特那里听到这样悲观和激愤的话语。当贝多芬看到别人可以听到,而自己却听不到时,他感到无比的痛苦和屈辱,甚至多次想以自杀结束生命,这样颓败的心情与极端的方式,在莫扎特那里是无法想象的。我们只要想想在那冬天没钱买炭的饥寒交迫的日子里,莫扎特所采取的抱着妻子跳舞取暖也要活下去的乐天态度,便可以看出他们两人看待生命及处世的态度是如何的不同。

当然,贝多芬最终以自己坚强的意志战胜了这一切苦难,但是,他是经过了激烈的内心冲突,以起伏跌宕的姿态勾勒出自己的行为曲线的,他犹如一棵暴风雨中的大树,抖动着浑身摇摆的枝叶,在大地与天空之间为人们留下了激动甚至狂躁的身影。如此的性格和态度,一定

① 傅雷:《与傅聪谈音乐》,北京:生活·读书·新知三联书店,1994年,第31—32页。
② 〔法〕罗曼·罗兰:《贝多芬传》,北京:华文出版社,2017年,第66页。
③ 同上书,第12页。

会在他的音乐里留下同样澎湃的心理谱线。也许，这就是我们在听他的《命运》、听他的 c 小调钢琴奏鸣曲《悲怆》、听他的第五钢琴协奏曲等时所感受到的对命运不屈抗争的心声。

贝多芬明确地主张："音乐当使人类的精神爆出火花。"①"音乐是比一切智慧、一切哲学更高的启示……谁能渗透我音乐的意义，便能超脱寻常人无以振拔的苦难。"②因此，在他的音乐里，听得到他明确的主观意图，他棱角鲜明的性格，他抽象的哲学意义，和他史诗般宏大叙事的胸怀。因此，在他的音乐里，他把苦难演绎得极其充分、淋漓尽致，不是渲染它或宣泄它，而是重视它超拔它，以此反弹于他的乐思中乃至他对传统音乐创作规范的突破上。因此，即使在苦难的深渊中也有对欢乐的讴歌，如第九交响乐末乐章的《欢乐颂》，给予我们的是从天而降的欢乐，和所经历的那些苦难一样具有排山倒海的力量。那力量，是大众的，是你我都具有的。莫扎特的欢乐是个人化的，是甜蜜的，是潺潺的小溪；贝多芬则是欢乐的大海。从这个意义上来看，莫扎特更像巴赫，而贝多芬更像亨德尔。

贝多芬和莫扎特在生活经历上有那样多的共同点，但在音乐的表现上却是那样的不同，其中一个原因，在我看来是由于莫扎特短暂的一生都沉浸在音乐之中，音乐融化了他，他自己也化为了音乐；而贝多芬却从小就喜爱哲学和文学，年轻时爱读莎士比亚、莱辛、歌德、席勒的作品，曾经专门拜访过歌德两次，并把自己根据歌德的诗《大海的寂静》谱写的康塔塔总谱献给了歌德，法国资产阶级大革命后还专门到波恩大学听哲学课，他比莫扎特吸收了更多的营养。这些滋润着他的音乐，也使他的音乐比莫扎特更为丰腴，气势更磅礴，思想的力度也更强悍。如果说他们两人都是天才的话，莫扎特是上帝造就的天才，具有先天性，而贝多芬是后天造就的天才。

① 何乾三选编：《西方哲学家、文学家、音乐家论音乐（从古希腊罗马时期至十九世纪）》，北京：人民音乐出版社，1983 年，第 110 页。

② 同上书，第 111 页。

贝多芬曾经说过:"一切灾难都带来几分善。"①在这一点上,贝多芬和莫扎特是一致的,他们的音乐在这一交叉点上汇合。所以,我们在贝多芬的某些音乐中听到莫扎特的影子,比如第一交响乐,比如 D 大调小提琴协奏曲,便不会感到奇怪。

说到这里,我们又在不由自主地对莫扎特和贝多芬两人进行比较了。说起这样的比较,让我想起傅雷和傅聪父子,他们对莫扎特和贝多芬也曾经做过这样的比较,只是说的话不尽相同。

傅雷这样说:"假如贝多芬给我们的是战斗的勇气,那末莫扎特给我们的是无限的信心。"②

傅聪这样说:"我爸爸在《家书》里有一篇讲贝多芬,他讲得很精彩,就是说,贝多芬不断地在那儿斗争,可是最后人永远是渺小的,所以,贝多芬到后期,他还是承认人是渺小的。……贝多芬所追求的境界好象莫扎特是天生就有的。所以说,贝多芬奋斗了一生,到了那个地方,莫扎特一生下来就在那儿了!"③

傅聪这话讲得很有意思,比父亲讲得要通俗,却更形象,也更能让我们接受;比丰子恺讲得更深沉;比柴可夫斯基讲得更实在。傅雷更多地还是从传统的思想意义上来比较莫扎特和贝多芬,多少带有阶级斗争时代的味道,这和他以前所讲的莫扎特音乐"天使"和"天籁"的特点相去甚远,因为一个"信心"是无法涵盖"天使"和"天籁"的内涵的。

我常常想起傅聪讲的这句话:贝多芬奋斗一辈子好不容易才到达的地方,原来莫扎特一出生就站在那里了。这对于贝多芬来说是多么残酷的玩笑和现实!贝多芬和莫扎特之间的距离竟然拉开了这样长(是整整一辈子)!

在中国,一般而言,更多的人知道贝多芬,对贝多芬更为崇拜,莫扎特的地位要在贝多芬之下。我们一直崇尚的是战斗的哲学:与天斗,其

① 张方编著:《贝多芬》,北京:东方出版社,1997 年,第 98 页。
② 傅雷:《与傅聪谈音乐》,北京:生活·读书·新知三联书店,1994 年,第 32 页。
③ 同上书,第 128—129 页。

乐无穷；与地斗，其乐无穷；与人斗，其乐无穷。我们很长一段时间忽略了无论与天与地还是与人，还有着更为重要的和谐关系、相濡以沫的关系、相互抚慰的关系。如果说前者有时是生活和时代必需的，那么后者在更多的时候一样也是必需的。如果说前者要求我们锻炼一副外在的钢铁筋骨，那么后者则要求我们有一颗宽厚而和谐的心灵。锻炼外在的筋骨不那么困难，但培养一颗完美的心灵却不是一朝一夕的事了。这样，我们就明白了：一般运动员可以从小培养，音乐家尤其是像莫扎特和贝多芬这样的，却很难从小培养，他们大多是天生的，是可遇而不可求的。

其实，并不是我们的国家和民族天生只崇拜贝多芬式的不向命运屈服的英雄，我们一样崇拜温柔如水、天使天籁般的莫扎特，尤其是在日复一日单调而庸常的日子里，我们离后者更近，也更向往，更觉其亲切。

傅聪在解释父亲上面讲过的那句话"假如贝多芬给我们的是战斗的勇气，那末莫扎特给我们的是无限的信心"时，又特意补充说："我觉得中国人传统文化最多的就是这个，不过我们也需要贝多芬。但中国人在灵魂里头本来就是莫扎特。"[1]我不知道傅聪这样解释是否符合傅雷的本意，但这话很让人深思。中国人在灵魂里头本来就是莫扎特，我们本来应该很容易接近莫扎特，可是，我们却离莫扎特那么遥远。我们很容易轻视莫扎特，以为莫扎特只有旋律的优美。

德沃夏克在布拉格音乐学院执教的时候，不允许他的学生轻视莫扎特。他曾经在课堂上向一个学生提问：莫扎特是一个怎样的人？这个学生回答了一些似是而非的话。当时，德沃夏克非常恼火，抓住这个学生的手，把他带到窗子旁边，指着窗外的天空厉声问他看到了什么东西。学生莫名其妙，异常尴尬。德沃夏克气愤异常地反问他："你没有看见那太阳吗？"然后严肃地对全班学生讲："请记住，莫扎特就是我们

① 傅雷：《与傅聪谈音乐》，北京：生活・读书・新知三联书店，1994 年，第 89 页。

的太阳!"①

最后,让我们来总结一下。我们在前面已经说过,如果回溯历史,莫扎特和贝多芬不同的风格很像是上一个世纪的巴赫和亨德尔,他们是新世纪的双子星座。莫扎特在室内乐、交响乐、协奏曲和歌剧几个方面全方位出击,将他对社会的理解融入和谐美丽的音乐之中,他是以自己的痛苦化为温柔的音符来抚慰这个世界的。而贝多芬则是以他横空出世的交响乐震响着这个世界,将器乐的理想发挥到那个时代的极致,直面人生且挥舞着时代的大旗。

莫扎特的音乐是一派天籁,贝多芬的音乐是一片浪潮。

莫扎特的音乐能够让我们心中粗糙坚硬的东西变得柔软,贝多芬的音乐能够让我们心中柔弱淡薄的东西变得强硬。

莫扎特的音乐是把痛苦点石成金化为美的境界,贝多芬的音乐是把痛苦碾碎成药滋养着人生升华为崇高的境界。

莫扎特的音乐是含有抚摸性质的,贝多芬的音乐是具有破坏力量的。

莫扎特给我们以信心,贝多芬给我们以勇气。

贝多芬站在遥远的前方,莫扎特就站在我们的面前。

在世界上所有的音乐家中,没有谁比他们两人更适合于我们中国人了。

他们两人的音乐也是抚慰和激励世界所有人的艺术,至今拥有着经久不衰的魅力。

莫扎特个人化的抒情风格,影响着以后的舒伯特和门德尔松,而贝多芬晚期作品所呈现出的对个性与自由的张扬,已经打开了通往浪漫派音乐的大门,他的宏大叙事风格则影响着以后更多的人,包括马勒、瓦格纳和布鲁克纳,甚至我们的冼星海。

① 〔捷〕奥塔卡·希渥莱克:《德沃夏克传》,朱少坤译,北京:人民音乐出版社,1980年,第26页。

第四讲

韦伯和舒伯特

—— 浪漫乐派的奠基者

这一讲我们来讲浪漫派初期的音乐。浪漫派音乐的奠基人物无疑是韦伯和舒伯特,这是两个短命的人,却共同创造出了永久的辉煌。所谓浪漫派音乐初期,一般认为是从 1815 年舒伯特创作《魔王》起到1828 年他去世止,为期十三年。

浪漫主义最初发端于文学,抵达音乐要晚于文学。也可以说,人们之所以称这一时期的音乐为浪漫派,是从文学那里借鉴来的词汇,并非音乐自身的发明。我们都知道,"浪漫"(romantic)一词,出自 romance(罗曼)。罗曼语是拉丁语中的一种地方语,中世纪的故事和诗歌是用罗曼语系写作的,专门指那种和现实不同的想象或理想的境界。因此,可以看出,浪漫派音乐从一开始就与文学有着密切的关系。而这一点恰恰是浪漫派音乐的重要特点,以后我们会专门谈到这个问题。

浪漫派音乐和那个时代同样有着密切的关系。浪漫乐派的初期,正是欧洲资产阶级革命的低潮时期,自 1794 年法国资产阶级革命失败,罗伯斯庇尔和丹东相继被处死,一时阴云笼罩,受到沉重打击的资产阶级的软弱性充分暴露出来,他们不是随波逐流,就是悲观失望,很多人逃避现实,以洁身自好。贝多芬的英雄时代结束了,个人面对苦难的时代到来了。

这一时期,浮华奢靡、粉饰太平的歌剧和排场豪华的音乐会,替代了贝多芬直面现实的交响乐。一时,在欧洲尤其是在维也纳,歌舞升平,纸醉金迷,隔江犹唱后庭花。

所以,西方音乐史上有一种说法认为,"不管在文学方面还是后来在音乐方面,浪漫主义的真正故乡都是德国;在浪漫主义的土壤中,德法战争后的德国歌剧终于开始繁荣起来。在此之前(上世纪的最后十年和本世纪的最初十年),除维也纳歌唱剧之外很少有别的东西。"①这里所说的"上世纪的最后十年和本世纪的最初十年",正是指我们所说的这一时期。打破如此漫长时间所形成的这种艰难局面的是韦伯和舒伯特。舒伯特以《魔王》(1815)、韦伯以《自由射手》(1821),改写了"除了维也纳的歌剧之外很少有别的东西"为期二十余年的历史,开创了浪漫派音乐的先河。

对于浪漫派音乐的贡献,作为那个时期的代表人物韦伯拿出的是他的歌剧,而舒伯特奉献给世界的则是他的艺术歌曲。虽然舒伯特的歌剧《魔王》要早于韦伯的歌剧《自由射手》六年时间,但舒伯特所创作的包括《魔王》在内的 16 部歌剧大都没有正式上演过,而韦伯的歌剧《自由射手》上演后立刻大受欢迎,迅速红遍全国,其中有的歌曲甚至成为当时的流行歌曲,风靡一时,以至商业经济也得到了意想不到的繁荣,当时搭车出品的诸如"自由射手牌啤酒""自由射手牌女装"等都卖得非常不错,那情景会让我们想到近年电影《哈利·波特》上演之后同样卖得火爆的各种哈利·波特玩具。

有人曾经把莫扎特于 1791 年创作的《魔笛》作为韦伯和舒伯特的浪漫派歌剧的先驱,这种说法正好吻合了历史上这一段二十年的空白。自1791 年《魔笛》问世到 1815 年《魔王》诞生,正好间隔二十余年,其间占领舞台的都是意大利歌剧那种老套并且逃避现实奢靡浮华的东西。浪漫派音乐诞生的过程,确实让人感到"这黎明的破晓略嫌迟缓"②。

下面,我们来谈谈韦伯和舒伯特。

① 〔英〕杰拉尔德·亚伯拉罕:《简明牛津音乐史》,顾犇译,上海:上海音乐出版社,1999 年,第 663 页。
② 同上书,第 664 页。

先来谈韦伯（C. M. V. Weber, 1786—1826）。这位只活了40岁的音乐家的经历简单得如同一杯清水。他是莫扎特妻子的堂兄弟，不过，那时候和莫扎特沾亲带故，并不能给他带来什么好处，只会使他和莫扎特一样贫穷。而且，比莫扎特还要倒霉的是，韦伯是个跛子，在这一点上，他和同时代的诗人拜伦一样，终身感到羞耻。

韦伯出生在德国北部一个叫作欧丁的小镇。他的父亲是一个军官，爱好戏剧，对艺术的热衷要胜过军训，是那种半吊子的民间艺术家，异想天开地组织过家庭剧团，还带领全家人到德奥一带正儿八经地巡回演出。韦伯对歌剧的兴趣大概就是从那时跑龙套开始的；当然，也来自他母亲的熏陶，因为他母亲是专业的女高音歌手，水平肯定比他父亲要高。弥漫着艺术气息的家庭生活，充实了他童年的岁月。许多音乐家都是这样，音乐天赋启蒙并发轫于童年。

如果填写履历表的话，他只要简单地写上这样几行即可：12岁，师从海顿的弟弟米海伊尔·海顿学习音乐；17岁，到维也纳师从当时著名的管风琴大师福格勒神父学习音乐；18岁，在福格勒的推荐下，担任布雷斯劳歌剧院的指挥，然后或以钢琴家的身份或客串指挥到各地演出，开始漂泊的生涯；27岁，担任布拉格歌剧院的指挥；31岁，担任德累斯顿宫廷剧院的指挥；38岁，肺病病情加重，仍然坚持为英国谱写歌剧《奥伯龙》；40岁，赴伦敦排练《奥伯龙》，死于伦敦。

韦伯一生的经历，以他27—31岁在布拉格时期和31—35岁在德累斯顿时期最为重要。我们就来说说这两个时期。人生的辉煌，掐头去尾其实只集中在短短几年的工夫。

在布拉格短短四年的时间里，韦伯在布拉格歌剧院一共指挥了包括贝多芬的《费德里奥》、莫扎特的《唐璜》和《费加罗的婚礼》、斯卜尔的《浮士德》、凯鲁比尼和尼古洛的喜剧等六十余部歌剧。用小学的算术方法就可以算出来，他平均不到一个月就要指挥上演一部歌剧。天啊，不到一个月就要在一座城市上演一出新的歌剧，这对于我们今天来说简直是天方夜谭。

在德累斯顿时期，韦伯创作了对于他一生也是对浪漫派音乐来说最

为重要的两部作品，一部是钢琴曲《邀舞》，另一部就是歌剧《自由射手》。

1819 年谱写的《邀舞》，只是一部短短十分钟的小品，但好的音乐和好的小说一样，从来不以长短论英雄。听韦伯，哪怕你没有时间去听他的歌剧《自由射手》，没关系，但你一定要听《邀舞》。他第一次将原来只用于伴舞音乐的圆舞曲用于正式的音乐作品中，让圆舞曲独立走进了大雅之堂，无形中丰富了音乐的形式和内容，为以后约翰·施特劳斯的圆舞曲的风行开辟了道路。而他以"邀舞"这样富于想象力的词汇作为标题(想想"邀舞"已经有了邀请者与被邀请者之间的人物关系，而人物关系是构成戏剧的基本元素之一，同时，在舞会这一特殊场景与情境中，男女之间的邀舞足以令人想入非非，肯定能够演绎出各种丰富的情节来，而情节更是构成戏剧的元素之一)，对以后出现的柏辽兹首创乃至风靡整个 19 世纪的标题音乐也起到了重要作用。标题音乐中所蕴含的戏剧性，是由韦伯播下种子而在以后萌发乃至长成葱郁的绿荫的。一曲《邀舞》虽短，对浪漫派音乐的起步和发展做出的贡献却不小。

日后柏辽兹还特意将《邀舞》改编成管弦乐曲，使之成为至今音乐会上常演不衰的经典曲目，足可见对标题音乐钟情者之间的惺惺相惜。经过了近二百年的岁月淘洗，无论谁来听，都会感到它确实甜美动人、欢快无比又优雅无比。柏辽兹的管弦乐把韦伯的钢琴所阐发的乐思发挥得更加淋漓尽致。实在想不出还有什么能比用大提琴和木管乐分别代表舞会上的男女更妙的了，一点也不牵强，真是恰到好处！大提琴的浑厚端庄，木管的清纯甜美，都情致浓郁，又不是那样写实与拘谨。它们与乐队绝妙配合，将画面转换到音乐之上，充分发挥乐器自身的作用，调动想象架起这两者之间的桥梁，填补了音符跳跃间的空白。

我还真是从未见过如韦伯般将心底的旋律和意象中的画面融合得如此熨帖、天然，让人充满联想而会心会意的。后来印象派的德彪西总想借助印象派的画来表现音乐，肯定从他这儿得到过借鉴;但德彪西表现的更多不是画面本身，而是由画面产生的音乐幻觉和梦幻，同韦伯不一样。韦伯那美妙的旋律渲染出栩栩如生的画面，才使得大提琴和木

管有了动人的形象感，随物赋形，神与物游，最后双双袅袅散去，云水茫茫，渺无踪迹，怅然中有美好和雅致，彬彬有礼又书卷气充沛，如水墨画般的意境，是只有在古典的浪漫派音乐中才能找到的。

在德累斯顿时期，韦伯还有另一部乐曲也非常值得一听，就是与《自由射手》同一年完成的钢琴和小乐队的 f 小调协奏曲《音乐会曲》。钢琴真是如同清亮的露水珠，轻轻地滴落于月光照耀下透明的树叶，有微风习习拂面，有暗香袭袭浮动。乐队的配合色彩绚丽，像是由钢琴扯起一匹辉煌无比的丝绸，在风中猎猎飘舞，阳光下光点闪烁，迷惑着你的眼睛，跳跃着它的丰富想象。乐曲开头舒缓典雅中带有几丝忧郁，钢琴恰如其分地点缀其间，像是湖中被风荡漾起的丝丝涟漪，一圈圈地涌来，弥散在你的心中，湿润在你的心中，让你仿佛置身在月光下的海滨礁石之上，浓重的夜色中有梦中的红帆船正向你飘来，船上载着你的朋友、亲人或爱人。

1821 年创作的歌剧《自由射手》当然是韦伯的扛鼎之作。其实，在此之前，韦伯也曾经创作过别的歌剧，早在 1800 年他 14 岁时就创作过歌剧《森林哑女》，1810 年 24 岁时创作过《西尔瓦娜》，其中别致的滑稽角色、女主人公哑女的舞蹈形象、浪漫主义的新颖配器，都为以后《自由射手》的诞生铺垫好了道路。《自由射手》同韦伯以往的歌剧不一样，也同那个时期正盛行在德国的斯蒂尼派的意大利歌剧追逐贵族奢靡豪华的趣味不一样，在歌剧的内容和音乐的内容两个层面上都有了新的突破。

我们来分析一下《自由射手》所讲述的关于守林员马克斯和他的情人阿加斯特的爱情神话故事。马克斯必须在射击比赛中取胜才能够将心爱的姑娘娶回家，但他使用魔鬼为他制造的七发魔弹六发六中，最后一发却射向天上飞着的白鸽，白鸽偏偏是阿加斯特的化身，她呼喊不及，应声倒地。但最后峰回路转，射中的是将自己出卖给魔鬼的小人，而不是心爱姑娘的化身，可谓历经磨难，以大团圆结尾。现在看来这样的故事也并没有特别神奇的地方，但要注意的是，在韦伯以前，德国的歌剧都取材于外国的神话或宗教故事，而韦伯的《自由射手》是第一次

取材于德国正宗本土民间传说，打破了多少年来意大利歌剧的统治地位。在《自由射手》中韦伯所采用的德国民歌，那种德国本民族独有的纯朴自然、生动亲切，对于刻画人物性格、渲染音乐效果、烘托剧中神话气氛，都起到了重要的作用，并且增强了本民族的特征，沟通了本民族的情感，特别是加强了音乐的表现力，将音乐的重心移在内声部上，打破了在德国统治了百年以上的意大利歌剧重心在旋律上的传统。这一点的意义有必要特别指出来，因为"在巴赫和亨德尔时期，音乐的灵魂是低音部。在古典主义时期，在乐曲中处主导地位的是旋律；到了浪漫主义时期，音乐作品的中心则是内声部"①。由和声体系的内部分化而出现的内声部，说明了古典主义以旋律为主导地位的式微。内声部的出现实际上是浪漫派音乐的标志之一。

韦伯将取材于本土的民间传说作为歌剧的新的内容，同时采用本土民间音乐素材作为新的音乐元素，这样的双重努力打破了外国歌剧殖民主义的统治，冲破了那时浮华的贵族趣味，创作出了真正意义上的德国歌剧，回到了本土，回到了民间。《自由射手》是第一部浪漫主义的歌剧，曲折地反映了现实。它的作用在音乐史上确实是不可抹杀的，就浪漫派歌剧的历史意义和对后世的影响而言，是超过了莫扎特的《魔笛》和舒伯特的《魔王》的。又因为是用德语演出，更容易获得德国观众的共鸣和欢迎，燃起了人们对德国民族歌剧的兴趣和希望，激发了民族的情感，绽放出灿烂的火花，它的成功并非偶然。《自由射手》在德累斯顿上演后一天比一天火，德国各地都在上演，以至当年曾经红极一时的意大利歌剧都没有人再看，在柏林担任宫廷歌剧院指挥的意大利人斯蒂尼只好卷铺盖回老家了。

在欧洲音乐史上，韦伯的地位不高，音乐史叙述对他往往只是轻轻一笔带过，认为除了歌剧《自由射手》外，他的作品思想浅薄，室内乐和交响曲过于粗糙，太少精雕细刻。比如朗多尔米就持这种观点："韦伯从来没能力写作一部完美的作品。他的思想太散漫了，太少精雕细

① 〔美〕房龙：《音乐的故事》，刘睿铭编译，长春：吉林出版集团，2014 年，第106 页。

刻、苦心经营的作风，总是即兴而成。他缺少前后相贯的精神，总是一念未了，又是一念。另一方面，韦伯是一个重理智和重想象的人，他的感情不总是那么内向，他常显得一时的冲动，没有一个持久而深邃的情感，未免略嫌枯燥……"①

美国人唐纳德·杰·格劳特和克劳德·帕利斯卡在他们合著的《西方音乐史》中也说："韦伯的风格节奏性强、美丽如画、充满对比、技巧辉煌，但没有深刻内容。"②

我是不大同意说韦伯思想浅薄、乐思粗糙的。韦伯本来就不是像贝多芬那样思想深邃大气磅礴的音乐家，我们不能要求任何一朵鲜花都去做梅花，凌霜傲雪独自开，也不必苛求一只美丽的梅花鹿去像狮子一样抖动鬃毛，叫一声回声四起。韦伯是那种即兴式的音乐家，他的灵感如节日的焰火，是在瞬间点燃迸放；同时，他又是那种人情味浓郁的音乐家，按德彪西的说法，他就是操心他妻子的头发，也要用十六分音符打一个漂亮的蝴蝶结（在所有音乐家中，大概只有德彪西对韦伯最为推崇了），他从不刻意用音乐去表现单纯的思想，也不去表现单纯的技巧，他的才华体现在他如同山涧溪水一样雀跃不止，当行则行，当止却不止，只要清澈，只要流淌，不去故作瀑布飞流三千尺、银河落九天状，他的作品更多表现了浪漫诗情的闪烁和对幻想的手到擒来。还是德彪西说得好："这个人的大脑驾驭了一切用音乐来表现幻想的著名方法。——甚至我们这个乐器种类如此繁多的时代，也没有超过他多少。"③因此，听他的作品，不会因思想或时代而产生隔膜，虽然过去了二百多年，我们还是觉得那样亲切，仿佛他离我们并不遥远，因为幻想和人情味不分时代而为人类所共有。

① 〔法〕保罗·朗多尔米：《西方音乐史》，朱少坤等译，北京：人民音乐出版社，1989 年，第 195 页。

② 〔美〕唐纳德·杰·格劳特、〔美〕克劳德·帕利斯卡：《西方音乐史》，汪启璋等译，北京：人民音乐出版社，1996 年，第 617 页。

③ 〔法〕德彪西：《回忆威柏》，张裕禾译，汪森、余烺天编《夜莺之舞：中外音乐家散文随笔选》，海口：海南出版社，1998 年，第 59 页。

除了《自由射手》，韦伯最好听的还要算《邀舞》和《音乐会曲》——二百多年来人们都这样说。说得没错，时间是一把筛子，总是将不好的筛下，而将最好的留给了我们。

韦伯除了作曲，还写过不少音乐评论文章，甚至还写过一本叫作《作曲家的一生》的小说。这很能说明他的才华，也说明他性格中跳跃、不安分的一面，也就是朗多尔米所说的"一念未了，又是一念"。在音乐家中，有一些和韦伯一样非常擅长文字的人，比如舒曼、李斯特、柏辽兹和德彪西，都写得一手漂亮的好文章。这既说明他们的才华，也说明 19 世纪以来音乐和文学的关系越来越密切。可惜，韦伯活的时间太短了，否则，他肯定在多方面都会有发展。

他的文章中有许多话至今听起来依然不错，有着他自己的真知灼见。比如，他把音乐比作爱情："爱情对于人类意味着什么，音乐对于艺术、对于人类也同样地意味着什么。因为音乐本身就是真正的爱情，是感情的最纯洁最微妙的语言……"①他还说过这样的话："我们现在正被另一种危险性与之相当的艺术骗局所吞没。我们这个时代普遍地受到两个极不相同的事物——死亡和色情——的影响和控制。人们深受战争之恐怖的迫害，熟知各种悲惨生活，因此只追求艺术生活中最庸俗的、最富于感官刺激的方面，剧院上演着下流的西洋景。""在剧场里，我们急于要摆脱真正欣赏艺术作品时所带来的那种拘谨不安，可以舒舒服服地靠在椅背上，让一个个场景从眼前掠过，满足于浮浅无聊的笑话和庸俗旋律的逗乐，被既无目的又无意义的老一套废话所蒙骗。"②这些话对于今天仍然不无启示意义。因为今天我们的舞台确实大部分依然如此，我们往往变本加厉地满足于感官刺激，愈演愈烈地满足于逗乐的小品。想到这一点，再想起韦伯四年的时间里在一座城市指挥上演六十多部歌剧，我们只会感慨和惭愧。现在仍然缺少如韦伯

① 〔德〕威柏：《只能意会的音乐》，汪启璋译，汪森、余炼天编《夜莺之舞：中外音乐家散文随笔选》，海口：海南出版社，1998 年，第 149 页。

② 同上书，第 150 页。

一样真诚对待艺术的人，用他年轻的生命和真诚的心灵，来提升我们和我们的城市。

再来谈谈舒伯特（F. Schubert，1797—1828）。

舒伯特同时代人、他的朋友迈尔霍夫这样描写他："他的性格中兼有温柔与粗鲁、放浪与坦诚、善于交际和郁郁寡欢。"也有人曾给舒伯特描绘了一幅具有传奇色彩的画像，说他是"纯真的自然之子，像寓言中的蚱蜢一样整日歌唱，无忧无虑"。①

其实，这都不是舒伯特真正的样子。舒伯特怎么会只剩下温柔、粗鲁与放浪呢？一辈子穷困潦倒的舒伯特也不会乐天派一样只会整日傻唱吧？

还有人说舒伯特"在感情的深度上、表情的强度上以及悲剧的广度上都很象贝多芬"②。很多人都愿意拿他和贝多芬比，人们称他为"小贝多芬"。连最欣赏舒伯特的舒曼都曾经忍不住把他们放在一起比较，他说："舒伯特和贝多芬比较起来，略带一些女性的气质，比后者柔和得多，爱喋喋多言，喜欢用冗长的乐句；他和贝多芬并列一起就好象一个儿童置身在巨人当中，无忧无虑地玩耍……"③

这样的比较不能说没有一定的道理。确实，舒伯特很像是贝多芬的继承人。舒伯特在世时知音并不多，是贝多芬对他激赏有加；贝多芬去世时，是舒伯特高擎火炬为贝多芬送葬，也算是知遇之恩涌泉相报吧。但是，与贝多芬相似的，大概只有舒伯特的交响乐；其他的，不仅是和贝多芬并不相像，而且是太不相像了。

贝多芬生活在现实的世界里，始终倔强地梗着脖子，对残酷的现实

① 〔英〕J. A. Westrup：《舒伯特：室内乐》，黄家宁等译，石家庄：花山文艺出版社，1999 年，第 5 页。

② 〔法〕保罗·朗多尔米：《西方音乐史》，朱少坤等译，北京：人民音乐出版社，1989 年，第 191 页。

③ 〔德〕舒曼：《舒伯特的最后几首作品》，陈登颐译，汪森、余烺天编《夜莺之舞：中外音乐家散文随笔选》，海口：海南出版社，1998 年，第 35—36 页。

始终不屈服,追求着百折不挠的理想,人生与音乐都具有英雄的悲壮色彩。舒伯特生活在他想象的世界里,对现实是取逃避态度的,他没有贝多芬那样伟大的理想,只有自己的梦想,他的人生和音乐弥漫着个人的忧郁。如果说贝多芬是一只浑身是伤却依然雄风凛然的虎,舒伯特则是一只不时舔着内心伤口的猫。贝多芬在他的第九交响乐里用了席勒的诗《欢乐颂》,那是为了他的音乐,也是为了他内心的升华而震响整个宇宙的最强音。而舒伯特的音乐里也用席勒的诗,只是为了他的音乐,为了他的诗意,为了他自己。

我举个简单的例子来说明这一点:舒伯特在他的歌曲中用过大量德国大诗人的诗,特别是歌德和席勒的诗用得最多,歌德的诗一共用了59 首,席勒的诗一共用了41 首,在他六百余首歌曲中占的比例不算小,可见他对两人情有独钟。但他选择歌德和席勒的诗,同贝多芬为了强化音乐的思想性内涵不一样,只是为了内心深处颤动的涟漪有一只盛载的酒杯,为了浪漫主义的情感与情绪的衬托或宣泄有一个澎湃的河床。大概正因为如此,歌德本人不大喜欢舒伯特的歌曲,舒伯特曾给歌德写过信,却石沉大海,一直没有等来歌德的回音。舒伯特和贝多芬确实相去甚远。

可以这样说,贝多芬是那种带有史诗特点的气势磅礴的戏剧或长篇小说,而舒伯特只属于诗歌,而且是那种短诗、组诗,顶多也就是小叙事诗。但是,是鸟归林,是鬼归坟,这种极其适合个人主义的柔软的诗歌,是那样适合浪漫主义的音乐。贝多芬虽然只比舒伯特早去世了一年的时间,但他们两人之间却有着一个时代的分野。那么,就让贝多芬如苍鹰一样飞翔在高渺的天空中吧,舒伯特就如同鸟一样栖落在柔软的青草地上。

况且,贝多芬到维也纳时有贵族为他资助,被贵族簇拥着的贝多芬是那个时代普罗米修斯式的神;而舒伯特只是一个人,一个矮小粗胖且极度近视的人,一生贫穷,甚至连外衣都没有,只好和伙伴合穿一件,谁外出谁来穿,他破旧的外衣的衣襟飘荡在寒冷的风中雨中或雪中。

同样,他们两人都矮小粗壮,貌不惊人,但贝多芬的一生并不缺少

爱情,甚至也不缺少肉欲,在维也纳有不少漂亮的贵族女人簇拥着贝多芬。爱情和女人却远离舒伯特一生,他的青春期激发的情感和性欲只好发泄在妓女身上,这是许多音乐史为贤者讳而为他隐去的事实。但确实有记载说他在 1822 年,也就是 25 岁的时候患了梅毒,而且再也没有痊愈。① 可以想象,在这样的情境和心境中,舒伯特为我们诉说的当然再不是如贝多芬所唱响的群像和英雄,而只是个人的故事,吟唱着个人无法甩掉的哀怨忧伤。正是在这一特殊意义上,他和韦伯一拍即合,一起叩开了浪漫派音乐的大门。

因此,我们把舒伯特和韦伯放在一起比较,倒是比对舒伯特和贝多芬进行比较要更匹配,也更有意思。舒伯特比韦伯小 11 岁,却比韦伯成名早。韦伯属于大器晚成,30 岁以前寂寂无名,《邀舞》是他 33 岁时的作品,《自由射手》是他 35 岁时的作品;而舒伯特 17 岁时谱写的歌曲《纺车旁的玛格丽特》,18 岁创作的歌剧《魔王》,就已经奠定了他的地位。舒伯特和韦伯还有个不一样的地方:韦伯 31 岁的时候好歹和一位女高音歌唱家结了婚,总算有一个归宿;舒伯特却一辈子没有赢得过一次爱情,据说他曾经爱上过一位姑娘,但那姑娘嫁给了比他阔得多的公爵。一样的是,舒伯特和韦伯都那样热衷于漂泊。舒伯特 20 岁的时候,毅然地离开了家乡——维也纳附近的李希田塔尔,离开作为一个小学校长的父亲能够为他安排的最好的教师工作,想当然地跑到了维也纳,与音乐为伍,自愿去过一种贫寒的生活。那是一种类似现在自由职业者的生活,他保持着高傲的心地,不愿意去和那时的贵族同流合污,或去向他们谄媚,当然过着打游击式的日子,几乎无家可归,常常寄人篱下,和一帮声气相投的朋友聚集在一起,今朝有酒今朝醉。舒伯特本身就有酗酒的毛病。据说,只有一段短暂的时间,他为一个匈牙利公爵的夫人和两个女儿教授音乐,过上了安定而幸福的生活。除此之外,他都是在贫穷和疾病中度过的。当时他的音乐不值钱,他的《流浪者》只

① 〔奥〕弗朗茨·恩德勒:《维也纳音乐史话》,吴嘉童、王乃红译,北京:昆仑出版社,2001 年,第 57 页。

卖了两块钱,他的《摇篮曲》只换了一份土豆,他晚年的不朽之作《冬之旅》可怜巴巴只卖出了一块钱。当他死在哥哥的廉租房里,遗留下的财产加在一起也只值二十来块钱。这一点上,舒伯特和韦伯倒是很像,两人一辈子都是这样生活窘迫,贫病交加,一个死于肺病,一个死于肠胃病:韦伯为生计所迫前往伦敦而客死他乡;舒伯特更悲惨,只活了31岁,比活了40岁的韦伯还要命短。

他们都是以短促的生命迸发出夺目的光芒,为我们照亮了19世纪初期姗姗来迟的浪漫派音乐的天空——他们以他们的音乐升腾起第一缕明亮而璀璨的晨曦。

如果说韦伯的《邀舞》出现于假面舞会上,人的真脸还没有完全露出,舒伯特的《冬之旅》和《美丽的磨坊姑娘》则是完全露出了自己痛苦甚至是挂满泪珠的脸庞。虽然舒伯特走的不是贝多芬的道路,却以自己独特的方式抗衡着那个黑暗的世界。舒伯特的出现,标志着新的时代的到来,一个个人的痛苦越发得到重视的时代,一个个人愈发得到尊重的时代,在艺术上就是浪漫主义的时代。

如同德彪西是韦伯的知音一样,舒曼是舒伯特的知音。可以说,如果不是舒曼,舒伯特不知还要晚多少年才会被人发现。在舒伯特逝世十一年后,1839年,29岁的舒曼来到维也纳,特地拜访了舒伯特的墓地,回家的途中又特意到舒伯特的哥哥家造访,看到了舒伯特生前的作品,激动得浑身发抖,回家后将其中部分遗作整理出来,以"遗物"为题发表在他当时主持的《音乐新报》上,以后又不止一次地把舒伯特的遗作整理发表,让天才不被埋没而得以重见天日。紧接着,还是舒曼的努力,使舒伯特的音乐作品先在德国后在英国上演。再以后,才有勃拉姆斯的重视,帮助舒伯特的音乐进一步在欧洲传播。勃拉姆斯热心收集了舒伯特的手稿,并帮助出版了舒伯特全集。舒伯特在天有灵的话,真是应该感谢舒曼和勃拉姆斯,特别是舒曼。舒曼不止一次撰写文章为舒伯特"鼓吹",他曾经这样极富感情地写道:"我曾有一段时期不大愿意公开谈论舒伯特。只有在夜深人静之际,当着星光树影梦想到他……我为这个新出现的奇才赞叹不已,我觉得他的精神财富不可限

量,浩瀚无垠,无与伦比。"①看到这样的文字,实在让我们感动。

我们在前面已经说过,舒伯特对于浪漫派音乐的最大贡献是他的艺术歌曲。他在短短一生中所创作的音乐作品有 1200 部,数量之多,大概只有莫扎特能够相比了;而他创作中的神奇灵性,大概也只有莫扎特能够相比了——据说,他创作歌曲常常是在散步、和别人说话,或夜间从梦中突然醒来的时候,灵感袭来而迅速地拿起纸笔一挥而就的。音乐就这样和他融为一体,似乎只要抖动一下身子,就能够从身上随便一个地方掉下动人的音符来。这样美好的音乐实在太多了,我们只好把他那非常动听的钢琴五重奏《鳟鱼》、弦乐四重奏《死神与少女》,以及著名的第八未完成交响曲暂时先放一放,而主要来说说他更为重要的艺术歌曲。他自己也对歌曲的创作最兴味盎然,曾说自己每天上午工作,写完一首又写一首。他一生中创作的艺术歌曲有 634 首,仅仅18 岁那一年就写了 144 首,实在令人叹为观止。说他是"歌曲之王",确实实至名归。

在这些艺术歌曲中,我们最熟悉的莫过于《菩提树》《野玫瑰》《鳟鱼》《圣母颂》了。这些美妙动人的歌曲至今还在世界各地到处传唱,有的还被改编成各种乐曲演奏,让人百听不厌。但我们需要重点说说他的两部套曲,一部是作于 1823 年的《美丽的磨坊姑娘》,一部是作于1827 年的《冬之旅》,都是根据同时代德国诗人威廉·缪勒(1794—1827)的诗谱写的套曲。当然,也不应该忘记舒伯特的绝笔之作《天鹅之歌》,它虽非那种真正意义上的连贯的套曲,但因为是舒伯特死后被当作套曲出版的,如今便约定俗成也称为套曲了——一共 14 首歌曲,其中 6 首是根据海涅的诗改编而成的。

《美丽的磨坊姑娘》由 20 首歌曲组成,其中有非常动听的《可爱的颜色》;《冬之旅》由 24 首歌曲组成,其中有那首闻名遐迩的《菩提树》。两部套曲是有着关联的:音乐从磨坊溪水潺潺的声音生机勃勃地开始,

① 〔德〕舒曼:《舒伯特的最后几首作品》,陈登颐译,汪森、余烺天编《夜莺之舞:中外音乐家散文随笔选》,海口:海南出版社,1998 年,第 33 页。

到达冬天遥远苍茫的孤单旅途,其间濒临死亡线上的绝望挣扎,如同电影的上下两集,切换着一组组感人至深的镜头,诉说着同一个年轻人踏上生活之路后的感受、感悟和感伤。他梦想中所要追求的幸福和爱情,在残酷的现实面前一点点如漂亮的肥皂泡一样破灭;一次次的挫折,一次次的失望,一次次孤独无助的凄凉,一次次欲哭无声的悲哀,一次次漂泊无根的无奈,让他如飘零一叶孑孑独行在风雪呼啸的冬之旅途上,茫茫一片,前无来路,后无归途,天地悠悠,独怆然而泣下。

很显然,这两部套曲带有明显的自传特点,抒发的是舒伯特自己的经历和感情。所有的梦想包括幸福和爱情,所有的悲伤包括贫穷和疾病,难道不是打上了舒伯特切肤之痛的印记吗?他不再如贝多芬一样作振臂一呼应者如云的英雄状,也不再如莫扎特一样回避着痛苦或消化着痛苦而荡漾出那样甜美悦耳的旋律,他不回避痛苦,那痛苦既是属于他个人的,也是属于现实、属于那个特定时代的,他和贝多芬、莫扎特的时代彻底地告别了。甚至他和韦伯也不一样,他不再如韦伯一样借助于本土的民间传说去影射现实,他脱掉一切外衣,如同跃入水中的泳者一样与现实融为一体。因此,可以说,是舒伯特这些艺术歌曲的出现,才奏响了浪漫派音乐第一乐章的高潮,使之有了定音鼓一般最终响彻那个时代的云端。

在舒伯特这些歌曲中,我们能够听出他与莫扎特和贝多芬所表现的思想感情不一样,也能够听出他的音乐天赋以及对于音乐和文学关系的处理也与他们不尽相同。同样是歌曲,以往的歌曲包括贝多芬用于交响乐的大合唱,只是音乐的附属品,而舒伯特则将音乐和文学二者融合在一起,创造了新的音乐美学原则,开辟了艺术歌曲的新纪元。

最突出地体现这种美学原则的,莫过于他的旋律了,优美、抒情和忧郁,大概是他的旋律最主要的特色了。特别是抒情中散发着的那种忧郁,忧郁中带有的那种纯净,如同晶莹的露珠,几乎随处可见;那种喃喃自语般发自心底的倾诉感觉,让你觉得他似乎就坐在你身边不远,歌声犹如温柔的抚慰就落在你的身上。他的旋律亲切自然,又变化多端,似乎是总也不会枯竭的喷泉,只要任由它喷吐就会永远喷吐不尽。旋

律在舒伯特的笔下，就如同魔术师帽子里的彩色纸条，似乎可以永远不断地涌出，怎么抽怎么有。

舒伯特的音乐明显地汲取了民歌的营养，这和他从小喜欢并熟悉民歌有关。民间音乐几乎成了他的歌曲的枝干，支撑着整首歌曲的完成——长出了繁茂的叶子和缤纷的花朵。来自民间的清新的风拂面吹过，可以想象他同时代的人听起来会感到多么的亲切。有意思的是，舒伯特这些带有浓郁民歌特点的歌曲，在以后的传唱中渐渐地也变成了新的民歌流传于民间，比如《菩提树》《野玫瑰》《鳟鱼》。这种来自民间又回归民间的置换，在音乐史上是并不多见的现象。

舒伯特似乎天生对和声有着极度的敏感，在他的那些歌曲里，和声和转调出其不意的大胆和变幻莫测的奇异，以及俯拾皆是的色彩缤纷，常常会让我们惊叹不已。从这一方面，我们当然可以看出他的确是个没的说的天才，同时也能够看出他在苦难多于欢乐的生活中没有被磨钝锈蚀的活泼甚至幽默的天性。如果说旋律让舒伯特的歌曲更加优美，民歌让舒伯特的歌曲更加亲切，和声则让他的歌曲更加丰富和富于变化。

舒伯特的歌曲还有一个与众不同的特点，那就是他的钢琴伴奏。在以往的伴奏中，钢琴只是高雅的附庸或忠实的仆人，突出的是歌曲——要想突出钢琴的话，得是钢琴自己的独奏。也就是说，很容易把歌曲与钢琴分割开来。舒伯特的钢琴伴奏，从传统的伴奏中独立出来而有了自己的品格，而且与歌曲又是那样和谐贴切，是从歌曲中涌出的清澈的泉水，与歌曲不再是两条平行的河流。他的钢琴伴奏成为歌曲的贴身伴侣，对营造歌曲的氛围、渲染歌曲的意境、衬托歌曲的声音，都起到了很好的作用。钢琴不再是歌曲的附庸，不再只是没有感情的乐器，而是极其人性化，充满感情的色彩，与歌曲在对话在交流，在拥抱在亲吻。二者是一对相濡以沫的好搭档，配合得水乳交融、天衣无缝，流淌出从心底迸溅的音符。钢琴也变成另一种人声了。

上述所分析的四个特点，尽管并不专业，但足以作为依据高度评价舒伯特的歌曲创作成就了。正是有了他这些无与伦比的歌曲，才使得

艺术歌曲在世界音乐史上有了自己牢不可破的地位,和室内乐、交响乐甚至歌剧并驾齐驱。舒伯特的歌曲创作,无论就对于那个时代所作出的思想性贡献,还是就对于浪漫主义初期音乐所作出的艺术贡献而言,都是具有划时代意义的。西方音乐史曾作出这样的评价:"舒伯特招致一场钢琴艺术歌曲的革命,它经常要求理想的表演音乐家比家庭娱乐式的表演者更加老练、更有技巧,也比大多数受过歌剧训练的职业歌唱家更为敏感和聪明。他的音乐养育了这样的表演家,并在他死后促成了德国歌曲创作的一次大繁荣。"①

在讨论舒伯特的歌曲的时候,有这样一个有意思的话题,值得顺便作一点分析。在舒伯特的 634 首歌曲之中,我们可以看到有歌唱故乡的《流浪者之歌》,有歌唱自然的《听,听,那云雀》,有歌唱艺术的《致音乐》,有歌唱普通人的《牧羊人的悲哀》,有歌唱回忆的《菩提树》,有歌唱梦想的《彷徨者》,有歌唱悲伤的《忧伤》,有歌唱孩子的《野玫瑰》《摇篮曲》……情感的表现是多方面的,但真正歌唱爱情的却不多,与舒伯特创作的歌曲达 634 首之多不成比例。这和舒伯特自身的经历,一辈子渴望爱情,呈鲜明而悬殊的对比。

这一点同莫扎特一辈子在贫穷痛苦中度过,音乐里却没有一丝痛苦的气息很有些相似,也许,并不仅仅是因为痛苦而在音乐中作有意的回避,而是音乐中有更为丰富的感情融化了它。和莫扎特一样,在舒伯特的心中唯有音乐是最神圣的。在这里,我们看到了音乐的力量。莫扎特将他的痛苦化为灿烂的阳光,舒伯特则把他的痛苦化为紫色的勿忘我或紫罗兰,有那么一丝忧郁,也有那样无尽的芬芳,痛苦和希望交织在一起。所以,当时他的朋友、诗人兼剧作家格里帕采尔(Grillparzer)在他的墓碑上题写了这样一句话:"死亡把丰富的宝藏,把更加美丽的希望埋葬在这里了。"于是,我们在听舒伯特的艺术歌曲时,会增加对他的一份理解,也会增加对他的一份敬重。

① 〔英〕杰拉尔德·亚伯拉罕:《简明牛津音乐史》,顾犇译,上海:上海音乐出版社,1999 年,第 729 页。

在总结韦伯和舒伯特的浪漫派初期音乐之前,我想主要来谈浪漫与古典、浪漫与文学的关系。

浪漫与古典是承继的关系,而并非对立。名词的划分、历史的归类,都带有人为的痕迹。贝多芬可以说是结束古典主义的最后一人,也可以说是开启浪漫派音乐的第一人,当时的小说家兼歌剧作曲家霍夫曼就说贝多芬是一个完全的浪漫派作曲家。其实,一切艺术都含有浪漫的因素,否则就不可能称之为艺术,而音乐本身可以说是一切艺术中最浪漫的一种了。贝多芬和莫扎特的音乐中有浪漫主义的痕迹,韦伯和舒伯特的音乐中有古典主义的痕迹,都是极其正常的,他们不像复调音乐和格里高利圣咏那样敌对,而只是互有影响。因此,在贝多芬和莫扎特的音乐里,我们常常能够看到浪漫主义的萌芽;在韦伯和舒伯特的音乐里,我们常常能够听到古典主义的回声。他们是长在一起的参天大树,古典主义的根系繁衍着浪漫主义的枝叶在新时代的天空中摇曳多姿,浪漫主义的枝叶也挥洒着古典主义昔日的典雅气息。从音乐的角度而言,浪漫派所运用的一套武器,无论是乐器本身,还是基本的和弦和声体系,以及节奏和曲式的规范,都和古典主义没有什么本质的区别。如果非要说浪漫主义相对于古典主义的区别或者是发展的话,重要的是从英雄的神坛下降到普通人的位置,从理想发展为梦想,从宏观叙事的角度嬗变为个人化情感的表达,从贝多芬式的大合唱演绎为舒伯特的独唱艺术歌曲,从激情的宣泄转化为心灵的倾诉。而其美学的标准也较古典主义呈现更加开放自由的状态,水银般恣肆流淌。

浪漫派音乐和文学的关系最为密切。当然,早在贝多芬的时候就已经借用了歌德和席勒的诗,但真正大量运用诗人的诗作,还是自舒伯特始。舒伯特所创作的那些艺术歌曲中,运用了歌德、席勒、海涅、雷尔斯塔布、威廉·缪勒以及当时并不十分出名的一些诗人的诗歌。这足以看出当时文学对于音乐的影响之深,也可以看出音乐对于文学普及的作用,两者在互动中相得益彰。可以说是当时这些著名的诗人,特别是歌德使得音乐乘上诗的翅膀,激发了舒伯特对音乐的想象力;也可以

说是舒伯特的妙手回春把席勒那种最不可能用来作曲的诗作和那些一般化的庸常诗作点石成金，并借助音乐普及到了普通人中间，在诗与音乐之间平衡出新的关系，达到了新的境界。

曾任国际音乐学协会主席的美国学者保罗·亨利·朗格教授这样高度评价舒伯特在这方面的贡献："舒柏特认识到了事物的新秩序，认识到了诗人和音乐家之间的新的关系，因此从纯粹音乐的意义上看，除舒曼和勃拉姆斯偶有例外，他是比任何其他歌曲作家更为富于创造性的……他是有意识地要把和声及器乐伴奏等纯音乐因素提高到与诗和旋律同等重要的地位；他要给歌曲的周围造成一个重大的音乐机体的力量，这力量是足以在诗与音乐之间建立一个均衡关系的。他以一个真正的、天才的、无穷尽的手法维持，保证了这种均衡。舒柏特之所以具有处理一切诗的伟力，原因在于他和诗人之间的这种关系。"①

其实，早在朗格之前，李斯特就鲜明地指出了舒伯特在这方面的贡献："由于他教会我们重视将高雅的诗与纯美的音乐相结合，并且把激昂慷慨的重音贯穿到音乐中去，因此他仿佛在音乐领域里赋予了诗歌的思维以合法地位，使它与音乐的关系就像灵魂与肉体一样亲密无间……"②

舒伯特的歌曲，和舒伯特之后舒曼、勃拉姆斯的歌曲创作，构成了整个 19 世纪与纯器乐作品并行不悖的音乐景观，它们成为浪漫主义音乐的一对桨，划动在近一个世纪最为美丽壮观的湖光山色之中。19 世纪所呈现的诗歌与音乐的水乳交融，是任何时期都没有的壮观。这样的现象很容易让我们想起我国古时的诗词，它们同样是和音乐密切联系在一起的，是可以吟唱的，是在勾栏瓦舍的民间流传着的。到后来以至如今，歌是歌，诗是诗，门庭分得清爽，我们的音乐家作歌时找不到诗人，我们的诗人对歌曲根本不屑一顾，二者已经完全脱节，成为两条道

① 〔美〕保罗·亨利·朗格：《十九世纪西方音乐文化史》，张洪岛译，北京：人民音乐出版社，1982 年，第 55 页。

② 〔匈〕弗朗茨·李斯特：《李斯特音乐文选》，俞人豪译，北京：人民音乐出版社，1996 年，第 106 页。

上跑的车。

韦伯的《邀舞》这一标题音乐的出现，也昭示出音乐与文学联姻关系的另一特点。虽然，在此之前有贝多芬的《田园交响乐》之类标题音乐出现，但《邀舞》等是在浪漫派音乐中得到了充足的营养、水分和阳光才得以拔节劲长起来的，以至后来成为一种时髦，很多人将以前巴赫、莫扎特、海顿、贝多芬的许多并没有标题的音乐也都擅自加上了标题，使之插上了浪漫主义的翎毛。标题音乐与文学的关系不像诗歌与歌曲的关系那样直接，它借助的是文学的联想功能，将文学所具有的诗意、描绘、叙述以及戏剧性等长项，通过标题的联想传达到不同乐器上，再在乐器所演奏出的不同音响和色彩上展开进一步的联想：层层递进的联想，如同从层层高脚杯里流淌下来的香槟酒，流溢着无尽的芬芳，无形中丰富了音乐自身的想象力。调动文学的兵士开拓音乐的疆域，是浪漫派音乐借水行舟的一种方式。标题音乐不再只是运用传统的模仿自然音响的老法子来引起人们自然主义式的简单联想，而是融入了文学的血液，将音乐与音乐家自己和外部的大千世界沟通了起来，如强强联合，使得文字和音乐都增加了原来所没有的力量，彼此碰撞，成为穿梭于艺术天地中的新的精灵。

这确实是浪漫派音乐所作出的贡献。后来，音乐家似乎越来越尝到甜头，把这块蛋糕做得太大了，以为文学和音乐真的能够等同为一体，以为音乐真的可以无所不能无所不包演绎出文学所表达的一切，便越走越远了。这在理查·施特劳斯身上表现得最为明显，他为《堂·吉诃德》《莎乐美》甚至《查拉图斯特拉如是说》配写的乐曲，显出强扭的瓜并不那么甜。当然，这是后话。

第五讲

柏辽兹和李斯特

——巴黎乐坛上的激进派

将柏辽兹和李斯特一起放在这一讲来讲，是因为我觉得他们两人是真正的惺惺相惜、同气相求，不仅在性格上有相近之处，在音乐的风格上也有着相似之处。一个最简单的事实是：他们两个人一个来自匈牙利的乡村多波尔杨，一个来自法国的小镇安德烈，从那样僻远的小地方，却奇特地走到一起并共同立于巴黎的乐坛上，一样引人争议，一样无所顾忌、为所欲为。巴黎这个地方，真的如房龙所说是那样与众不同：你阔得一周花一百万法郎都能够花出去，你穷得一天只有一个先令也能够活下去。这样奇特的地方成全了他们，无视贫富贵贱，一视同仁地让他们崭露头角走向成功，并别开生面地让他们共同成为 19 世纪上半叶那个时代音乐的另类。

我们从前四讲所讲的内容中不难发现，进入柏辽兹和李斯特时代，歌剧的中心已经不在法国而在意大利，包括交响乐在内的器乐的中心也不在法国而在德国。这是自巴洛克时期巴赫到古典时期莫扎特一直到浪漫主义时期舒伯特、门德尔松，代代承续下来的既定事实。柏辽兹和李斯特最初出现在巴黎的时候，只是两个不起眼的小人物，在他们之前有不可逾越的贝多芬，和他们同时代的有气宇轩昂的瓦格纳。他们两人是处于这样浓重的德国音乐的阴影之下的，面临的选择或者说挑战是：要么屈从，要么反叛。他们两人选择了后者，便注定了和德国音乐家截然不同的风格，这为他们的道路铺下了艰难，却为音乐史，也为我们提供了崭新的音乐。这是他们对于法国音乐和整个音乐史的独特

贡献,就如同罗曼·罗兰在论述柏辽兹时所说的那样:"他一开始就竭力要把法国音乐从使它窒息的外国传统压迫下解放出来。"①可以说,他们特别是柏辽兹的出现,才使法国开始真正有了自己的音乐。尽管在他们之前,17 世纪法国有伟大的吕利(Lully,1632—1687)和库普兰(Couperin,1668—1733),18 世纪有拉莫(Rameau,1683—1764),但毕竟都没有他们走得远,依然笼罩在意大利和德国的影子里。是柏辽兹和李斯特这两个人以激烈的反叛精神和前卫的先锋姿态,挑破了这层浓重的阴影。

有这样一件事情引起我的兴趣:他们两人都亲身经历了1830 年法国"七月革命"的洗礼,革命的激情让柏辽兹慷慨激昂地投身起义的队伍,冒着枪林弹雨高唱《马赛曲》,也让李斯特同样成为民主党人。那时,他们一个27 岁,一个才19 岁。他们如烈马扬鬃嘶鸣的样子,让我想起雨果在小说《九三年》中描写的那场"奇特日蚀状"的革命中激情澎湃的革命党人。许多错误和奇迹,也许都只能在年轻时发生。如此激烈的性格,他们不成为巴黎浪漫乐坛上的激进派才怪呢!

因为柏辽兹比李斯特年长 8 岁,我就先从柏辽兹(H. Berlioz,1803—1869)讲起吧。

说起性格方面的激进,在我看来,柏辽兹似乎较李斯特更过,这从他小时候就能够看出端倪。1821 年,柏辽兹 18 岁,在父母的威压下奉命离开家乡安德烈来到巴黎,在医科大学学医。可以说这只是他父亲的选择,因为他父亲是家乡非常有名的医生,自然希望子承父业。可是柏辽兹偏偏不喜欢学医,他从小就喜欢音乐,便理所当然地弃医学艺,在医学院里不好好读书,却跑到歌剧院里听歌剧,跑到图书馆里抄乐谱,一下子惹翻了和他性格同样激烈的父亲。虽然他的音乐天赋从小是从父亲那里得到的启蒙,那时候父亲还特地从里昂请来音乐老师教他,但在父亲的眼里音乐可以成为他的修养,却成不了他的饭碗,因此,

① 〔法〕罗曼·罗兰:《柏辽兹——十九世纪的音乐"鬼才"》,陈原译,北京:生活·读书·新知三联书店,1998 年,第 68 页。

父亲见他竟然弃医学艺，一气之下断绝了他的生活来源。囊中空空，没吃没喝了，他依然不改初衷，还是要学音乐，就跑到歌剧院里一边当合唱队员一边打工勉强度日，那情景很像如今混在北京、被称为"北漂一族"的外地青年，其中的艰苦心酸可想而知。

柏辽兹就这样混了五年的光景，到他23岁的时候，才考上了勒须尔的作曲班。虽然有人说柏辽兹在音乐学院学习过，但在我看来，这样的作曲班不算是什么正规的学院，柏辽兹一开始就有点野路子的血脉，这也符合他天马行空的性格和日后音乐创作中那种不管不顾的反叛精神。柏辽兹开始在勒须尔的指导下创作作品竞争罗马大奖，这是当时法国专为青年音乐家设立的一项音乐大奖，每年评一次，获奖后可以免费到罗马留学（日后的德彪西等不少年轻的音乐家都曾经获得过此项大奖）。柏辽兹屡次努力都箭不中的，他那一套不被权威们赏识。一直到1830年他27岁那一年，也就是经过了四年的失败之后，他才终于以一曲根据拜伦的诗改编的《莎丹纳巴之死》获得了罗马大奖。那是他迎合了学院派的保守风格创作的一首康塔塔，大概也是他人生中唯一的一次妥协吧。

1831年，他来到了向往的罗马。那里比巴黎还要保守的空气惹恼了他，他一再忍着，因为机会来得毕竟不容易，是他自己连续四年努力争取才有的，而且意大利还有美丽的风光和艺术。外面的世界很精彩，外面的世界也很无奈，最后，他还是不辞而别——他忍无可忍，一点也不能委屈自己的心和心里的音乐。

我们仅仅从柏辽兹开始学习音乐的经历中就可以看出他与众不同的性格。这样的性格，我们可以说是偏执，也可以说是执着；可以说是盲目的自信，也可以说是坚定的追求。一身反骨的柏辽兹就这样走过来了，一个回马枪，重新杀回巴黎。

这时候的巴黎和他离开时已经有所不同，梅耶贝尔的歌剧、帕格尼尼的小提琴、肖邦的钢琴等正在巴黎走红。而他柏辽兹还是和离开巴黎时一样寂寂无名，我猜想这样的对比越发会刺激性格如火的柏辽兹，他怎么能够善罢甘休？

他回到巴黎做的第一件事情是重新拾起他两年前就完成的、在罗马经过多次修改的旧作,再一次进行修改,并在这一年的年底,也就是1832年12月9日,终于在巴黎音乐学院礼堂进行了他的首场演出——也就是他最有名的《幻想交响曲——一个艺术家的生活片断》。

柏辽兹亲自为这部交响曲首场演出的节目单写了说明书,我们能够看到其中炽烈的话语:"作曲家设想有一个青年音乐家,身患一种被某名作家称作'情浪'的精神疾病,头一次遇到一个他所梦寐以求的、具备一切妩媚优雅的理想女性,立即爱上了她。但由于种种想像中的阻挠,这个爱人的形象永不能进入这个艺术家的心底,他只能跟一个乐想联系,而这个乐想具备他所想像的那个爱人同样的气质——充满热情,然而是优雅的、腼腆的。"①

许多人都认为这部交响曲具有自传的性质,这一点儿都没错。据说,这部交响曲来源于柏辽兹年轻时对一个叫作斯密逊的英国莎士比亚剧团女演员的单恋,斯密逊在《哈姆雷特》中扮演美丽的奥菲丽娅时迷倒了许多人,也雷击一般把柏辽兹击倒,他曾经在演出结束后情不自禁地跑到后台痴呆呆地向人家求爱,而那时人家怎么会正眼瞧他这样一个穷得一文不名的音乐家?疯狂的追恋,很符合柏辽兹的性格,却丝毫打动不了斯密逊的心。千种相思煎熬之时,万般痛苦磨砺之中,便有了这部《幻想交响曲——一个艺术家的生活片断》,正所谓愤怒出诗人,失恋出音乐家,刘郎已恨蓬山远,更隔蓬山一万重。

在《幻想交响曲》首场演出的时候,是天意的安排,斯密逊正在场,得知这首交响曲是写给她的,好不感动,旧事再提,爱心复萌,竟也鸳梦重温,两人在《幻想交响曲》首演后的第二年喜结连理。这在罗曼·罗兰和海涅的笔下均有记载②。只是这时候的斯密逊已经是明日黄花,本来就比柏辽兹大3岁的她更显得人老珠黄,而且身负14000法郎的

① 〔法〕罗曼·罗兰:《柏辽兹——十九世纪的音乐"鬼才"》,陈原译,北京:生活·读书·新知三联书店,1998年,第108—109页。

② 赵小平编著:《柏辽兹》,北京:东方出版社,1998年,第15页。

债务。柏辽兹自己也是身无分文，但他哪里管得了那许多，借了朋友的300法郎毅然决然地步入婚礼的殿堂。这也很符合柏辽兹的性格，他一直是梦游一般游走在飞溅的音符和归家的路途中，分不清艺术和生活的界限，即使在和斯密逊结婚时和婚后很长一段时间，他也分不清生活中的妻子和舞台上的奥菲丽娅的区别。

柏辽兹在30岁那年和斯密逊结婚，九年之后离婚。那时候，柏辽兹又爱上了西班牙的女中音歌手玛丽·李茜奥，她比柏辽兹小11岁，后来成为他的第二任夫人。在一次次不稳定的恋爱中，柏辽兹都是一样激情四溢，按罗曼·罗兰的说法，"柏辽兹的一生，是由爱情以及爱情的折磨所拼成的"，"柏辽兹是跟爱情去闹恋爱，让自己消失在幻象和伤感的阴影里。直到生命的结束，他依然是'一个可怜的小孩，因不能实现的恋爱而憔悴。'"①

但是，我想《幻想交响曲》的动人之处，也许正在这里吧。他有对爱情痛至骨髓的真切体验，有孩子一般的真挚童心，作品中才能够散发着鲜花一样芬芳的气息，而不是纸做的假花，徒有色彩缤纷的魅人和唬人样子。

事实上，我们知道，在《幻想交响曲》中，还有一个动人的乐句主题，用的是柏辽兹12岁的时候就写下的一首浪漫曲，那是献给他家乡当时一个18岁的姑娘的。晚年的柏辽兹还曾经特意千里迢迢跑回家乡寻找她，她真的就像是他的一个梦。梦与幻想就是这样交织在他的生命与音乐中，《幻想交响曲》里的那一份爱情以及比爱情更缤纷的幻想色彩，是我们能够清晰触摸到的。柏辽兹始终相信："人世间只有活在心中的东西才是真实的。"我想，他肯定也相信只有活在幻想中的才能够成为美好的音乐吧？

《幻想交响曲》无疑是那个时代的先锋作品，但先锋无论在任何时候都不只是形式的花团锦簇，鲜活的生命体验和刻骨铭心的情感记忆

① 〔法〕罗曼·罗兰：《柏辽兹——十九世纪的音乐"鬼才"》，陈原译，北京：生活·读书·新知三联书店，1998年，第17页。

以及心中发酵过的痴心梦想与幻想,从来都是艺术流淌的血脉。柏辽兹叙述了自己,同时也叙述了一代年轻人感情的荒芜、思想的苦闷以及追求的茫然。在这部交响曲中他所迸发出来的精神的反抗,同他在音乐创作中的反叛里应外合,迫不及待地跳跃在音乐的旋律中,并跳跃在同一个时代的脉搏中。

一部作品能够在思想和艺术两方面给予人崭新的感觉,它便具有了史的意义和价值。

《幻想交响曲》一共分为五个乐章:第一乐章,梦想与激情;第二乐章,舞会;第三乐章,田野景象;第四乐章,赴刑场进行曲;第五乐章,安息日之夜的梦。每一乐章标题下面都有柏辽兹亲自写下的具体解说。现在来看这五个乐章的小标题和他的解说,人们会习以为常,绝对不会有任何的反对或反感。但我们如果从交响乐的发展角度来看待这部《幻想交响曲》,就不会如此认为,当时的人并不是那样轻易地就接受了它,比如门德尔松和瓦格纳就表示了反对。而对于一直被莫扎特、贝多芬、门德尔松培养起来的听众来说,柏辽兹的这部交响曲简直是在和他们开玩笑,以前的交响乐里哪里有他那样拙劣的解说词?哪里有他那样的既有男主人公又有女主人公一起纠缠,小说一般一唱三叹的情节?又哪里有他那样根本不合规范的配器和刺耳的音响?

不能仅仅说柏辽兹不走运,大概一切新的艺术形式出现,都不会那样轻松,轻车熟路的惯性已经助长了荒草,遮挡住人们的眼睛;而功成名就的老一辈更是早已经理所当然地占据了中心的黄金地段,无情地挤压着年轻人的生存空间。我一直这样认为,也许正是因为如此的命运,柏辽兹一生坎坷而且贫穷,要不就不会有帕格尼尼送他两万法郎解他燃眉之急的事情了,即使这成为音乐史上的佳话,却也让人替柏辽兹心酸。

这时候,只有宽厚的李斯特和舒曼支持了他。

李斯特在《幻想交响曲》的第一乐章里看到了情感的涌动,在第二乐章里看到了人物的交织,在第三乐章里看到了内心的独白,在第四乐章里看到了氛围的渲染,在第五乐章里看到了柏辽兹自己所说的"周

围是狰狞可怕的精灵"。他敏锐地感受到这部交响曲的意义,就在于向传统向法则向规范向教条向陈腐向废墟向老年斑向教科书向气喘吁吁却偏要说是美妙的声音……向所有这些发出嘹亮如同军号一般的宣战。他称柏辽兹是天才,后来特地撰文写道:"在音乐的领域中,天才的特点在于,他是用别人未曾用过的素材,用新的、不同于过去的方式在丰富自己的艺术。"①他还特意将这部《幻想交响曲》改编成钢琴曲,和柏辽兹同台演出,上半场演奏柏辽兹的进行曲,下半场演奏他的钢琴曲,以自己独特的方式为柏辽兹站脚助威。

舒曼曾经在他创办的《新音乐时报》上撰写长文,热情地赞扬柏辽兹的《幻想交响曲》,先知般敏锐地看到他对于交响乐的贡献。舒曼说:"我们这个时代,肯定没有另一部作品比这部作品更自由地把相类似的时间和节奏跟不相类似的时间和节奏配合运用了。……这种破格是柏辽兹的特点……"②正是由于舒曼的鼎力推荐与支持,《幻想交响曲》首先不是在法国而是在德国得到了人们的重视和欢迎,算是应了我们"墙里开花墙外香"的老话。

对于门德尔松和瓦格纳以及心被传统交响乐磨硬、习惯了墨守成规的听众们来说,柏辽兹的《幻想交响曲》的确是和他们听惯的贝多芬和瓦格纳的交响曲不一样。这不仅在于他打破了传统交响乐四个乐章的模式,大胆地也别出心裁地以五个乐章自成一体,也不仅在于他的旋律和配器大胆绚烂,以及巧妙而独特地运用了固定乐思(即后面杰拉尔德·亚伯拉罕所说的"格言乐思"),而是在对交响乐本质的认识和创作思想的根本渊源上,他颠覆性地作出了创造。他拦腰砍断的不是一棵树的枝杈,而是树的树干;他平地而生的不是小花小草,而是一片新生林带。可以这样说,这部交响曲与贝多芬的交响曲无关,却和歌剧一脉相连。在这一点上,杰拉尔德·亚伯拉罕在他的《简明牛津音乐

① 转引自周小静:《钢琴之王李斯特》,上海:上海人民出版社,1999 年,第 42 页。

② 〔法〕罗曼·罗兰:《柏辽兹——十九世纪的音乐"鬼才"》,陈原译,北京:生活·读书·新知三联书店,1998 年,第 78 页。

史》中有简明、具体而令人信服的分析。

他说："他从凯鲁比尼的《美狄亚》中学到了第一乐章快板的结构（奏鸣曲式，主题在再现部颠倒）和气息短促的弦乐音型；还从'音乐学院作曲家'的歌剧中学到了回忆主题的一般概念，使它与交响曲的女主人公相联系，每一乐章都以不同的形式再现。这个'格言主题'借自他的康塔塔'赫尔米尼'（1828），成为全曲各乐章间的微弱联系，这些乐章各自分立、各不相同：引子与第一乐章《梦想与激情》（原是作于少年时代的歌曲'我将永远离开'）、第二和第五乐章——《舞会》和《安息日夜之梦》（前者可能是、后者几乎肯定是 1828 年为芭蕾《浮士德》而作）、第三乐章——《田野景色》（改编自《真诚的法官》第二幕，参见第二十九章倒数第二节）以及第四乐章——《赴刑进行曲》（除最后 14 小节外都取自同一歌剧最后一幕中的《悲伤进行曲》）。"所以，这部交响曲"可以说是法国'音乐学院歌剧'的精华"。①

需要指出的是，凯鲁比尼（L. Cherubini，1760—1842）是当时巴黎乐坛上的一位重要人物，他是巴黎音乐学院的院长，原是意大利人，其权威地位以及保守、与意大利音乐的血缘关系，都是可想而知的了。但是，一切创新都不是虚无主义地斩断一切，革新家骄傲的资本是对过去一切尽可能多地占有，然后尽情地批判，为我所用地吸收其营养；不是伐倒森林中的一切大树，而是伐倒那些腐朽的或已经挡住了阳光和人们视线的老树。人们以为柏辽兹狂放不羁，傲慢得没边儿，其实，早在年轻的时候他就在图书馆里抄写过贝多芬等古典音乐家的总谱，如同我们的鲁迅先生在无情地批判中国旧文化之前抄过大量的古书一样。因此，柏辽兹学习他反对的如凯鲁比尼的长处，学习他曾经不屑一顾的学院派的长处，是他能够在他的创新道路上长袖善舞的原因之一。

《幻想交响曲》对于音乐史的又一意义，在我看来，是柏辽兹对于器乐的崭新的理解和开掘。他魔鬼般迷人的音响效果，正来自这里。

① 〔美〕杰拉尔德·亚伯拉罕：《简明牛津音乐史》，顾犇译，上海：上海音乐出版社，1999 年，第 749 页。

柏辽兹不仅扩展了乐队的编制,加强了音响的震撼力,充分调动了器乐的功能和潜力,而且不拘一格地启用了在传统交响乐中名不见经传或已经模式化运用的乐器:比如第三乐章描绘雷鸣的定音鼓合奏,破天荒第一次创造了以定音鼓为和声的音响效果;比如在交响乐中使用竖琴,也是首创;比如长号,柏辽兹为那时尖细刺耳的长号赋予了新的生命力,让它和瓦格纳惯用的法国号分庭抗礼而同样变幻莫测,从而焕发出蓬勃的活力。

前者,会让我们想起蒙特威尔第对乐队的扩编;后者,会让我们想起巴赫对乐器的改进。一部音乐史就是这样在对前辈的反叛和承继中发展,音乐的发展不仅在于主观思想与精神的创造,也在于对客观乐器的革新。如果说,新颖锐利而翻飞不已的乐思如同音乐的将帅,那么,乐器就是士兵,善于调动与指挥它们,是音乐家统筹的智慧和能力,是革新之中必不可少的一环。前者是一翼,后者也是一翼,比翼齐飞才能够让我们看到如柏辽兹《幻想交响曲》中出现的辉煌景观。

《幻想交响曲》对于音乐史的另一意义,是人们常说的柏辽兹标题音乐的价值。其实,标题音乐并非柏辽兹独创,在他之前几个世纪便已有了标题音乐。柏辽兹标题音乐的与众不同之处,在于他以独到的文学性标题契合着他的交响曲浪漫主义的整体创造,他使得那个时代的音乐不再只是程式化和格式化的音符,而有了细致入微的表情和心音,同时呼应着那个时代的文学的浪漫主义,让旋律和文字一起荡舟于苍茫的云海之间。

我们都知道,音乐、美术中的浪漫主义都是受到了文学的启发而发展起来的,先有了文学的浪漫主义,才有了音乐的浪漫主义这一语汇。柏辽兹在《幻想交响曲》中所宣泄的个人爱情的苦闷、梦幻的破灭、热情的向往,恰恰也是那个时代文学的主题和血脉。柏辽兹以自传体性质的音乐述说了那一代青年人思想的痛苦和精神上的反抗,加强了音乐的叙事功能。如果说韦伯和舒伯特把古典音乐从彼岸拉回到了此岸,那么是柏辽兹第一次大张旗鼓地让具体的个人成了音乐的主角,从而使得音乐融入了当时浪漫主义文学艺术的大潮之中。所以有人把他

和德拉克洛瓦、雨果誉为法国浪漫主义运动的三面大旗，它们分别飘扬在音乐、美术和文学三块领地上。有人说《幻想交响曲》等"象用音乐语言写成的小说"①，而柏辽兹自己则称之为"器乐的戏剧"②，这都不奇怪。我们可以这样认为：那个时代的文学作品里很容易找到柏辽兹音乐最形象的注解，同样，柏辽兹也是那个时代音乐领域里的文学化身，和他同时代的文学家比如雨果（比他大一岁）、梅里美（和他同岁）、乔治·桑（比他小一岁）等完成着同样的使命。这一使命，是呼唤着那个时代浪漫主义的思想，加速民主化的进程，让文学好看，也让交响乐不再如以前那样峨冠博带居高临下，而能够成为如小说一样通俗的艺术，为大众所接受。可以说，柏辽兹横空出世的交响乐造就了新一代人的耳朵。

如果你同意我上面所说的关于柏辽兹这部交响曲的划时代意义的话，你可以再听听柏辽兹的另外几部作品，特别是以下3部特别值得一听的——《哈罗尔德在意大利》（1834）、《罗密欧与朱丽叶》（1839）和《浮士德的沉沦》（1846），也许会加深对柏辽兹奇迹般出现在19世纪的不同寻常意义的理解。

从内容上看，它们是《幻想交响曲》的延长线，依然诉说着那个时代一个艺术家的苦闷心怀，对肮脏虚伪世界的批判与叛逆，还有对爱情一如既往的梦想和幻想。哈罗尔德也好，罗密欧与朱丽叶也好，浮士德也罢，都刻印下柏辽兹自己心路历程的轨迹。

从音乐自身看，柏辽兹倾情投入的还是交响曲，他照样为所欲为、胆大妄为，延续着《幻想交响曲》的叛逆路数，敞着胸怀，抡着板斧，一路杀来。在《哈罗尔德在意大利》里，有中提琴独奏（代表哈罗尔德的固定乐思）在交响乐中罕见而独特的运用。在《罗密欧与朱丽叶》里，综合着交响乐和清唱剧的新颖类型（当时有人无法判断而弄错了它的类型），柏辽兹自己说："这部作品的类型是一定不会被弄错的……它既

① 万木编著：《外国音乐简史（上）》，长春：时代文艺出版社，1989年，第187页。
② 同上书，第189页。

不是一部音乐会歌剧,又不是一部清唱剧,而是一部合唱交响曲。"①在《浮士德的沉沦》里,则是他以前一直梦想的庞大乐队的扩军,他自己称之为"具有歌剧特征的音乐会"(这部作品在1846年12月6日首演,同《幻想交响曲》一样失败,令柏辽兹经济破产,痛不欲生,直至他逝世七年之后才获得人们的认可和欢迎)。我们可以看出柏辽兹对于交响乐的一贯的野心。他依然要打破传统,依然在借鉴歌剧,依然妄想让乐器让乐队让整个音乐都成为他自己。在他的胸腔里,鼓胀着他对于心中的音乐的呼唤,哪怕面对权威的白眼和听众的冷眼,哪怕自己倾家荡产。柏辽兹是那个时代真正为艺术而艺术的音乐家。

房龙在评价柏辽兹时说:"可能是他生不逢时。他是个完完全全属于浪漫主义时期的人物。他的音乐里充满了蒙面大侠拐走公主的故事。事情发生在有月光,然而仍然很黑的夜晚。来人用一叶轻舟,把公主们从古老的宫廷中偷运出来,然后轻轻荡漾于威尼斯湖上。东西搞得很优美,但太像拜伦勋爵的诗了。因此,他的音乐,现代人听起来,是很奇特的。"②

在以后所有论述柏辽兹的人中,罗曼·罗兰给予的评价大概是最高的了,他是柏辽兹最好的知音。他说:"如果说天才是一种创造力,在这个世界中,我找不到四个或五个以上的天才可以凌驾在他之上。在我举出贝多芬、莫扎特、巴赫、亨德尔和瓦格纳之后,我不知道还有谁能超过柏辽兹;我甚至不知道有谁能跟他并驾齐驱。"③

下面来讲李斯特(F. Liszt,1811—1886)。

讲、写或者听李斯特,都是极其困难的。西方音乐文化史的研究者

① 转引自〔英〕Hugh Macdonald:《柏辽兹:管弦乐》,孟庚译,石家庄:花山文艺出版社,1999年,第76页。

② 〔美〕房龙:《房龙音乐》,本书编译组编译,西安:太白文艺出版社,1998年,第316—317页。

③ 〔法〕罗曼·罗兰:《柏辽兹——十九世纪的音乐"鬼才"》,陈原译,北京:生活·读书·新知三联书店,1998年,第43页。

朗格在论及李斯特时就曾经说："他的灿烂的演奏家生活,他的浪漫主义的恋爱故事,他的宗教信仰,他的漂亮的文学著作,这一切形成了一个复杂的人格,使人们不论在他的为人方面和作为一个艺术家方面,都很难作出明确的描绘。"①他说得没错,的确,李斯特的音乐作品太丰富复杂,生活经历太跌宕起伏,他是一座绵延起伏的高山,一时很难找到从哪里上山,更难找到能够攀缘到山顶的那条最便捷的路。

我还是将他和柏辽兹作个对比,从他最初的音乐生涯开始讲起,试着走走这条路,看看能不能走通吧。

同柏辽兹不同,李斯特有一个理解他并不惜以生命为代价支持他的父亲。这在李斯特最初艰难步入音乐之门时起到的作用是至关重要的。他的老父亲不过是家乡莱定小镇多波尔杨村一个地主家的小小的会计,并没有多少钱,也不懂多少音乐,但为了孩子的前途,在李斯特11岁那一年的5月,仅仅因为村里的人说他的孩子和别的农家孩子不一样,是不属于这里的,仅仅因为有人说他的孩子有音乐的天才,应该送出去读书,竟然心血来潮一下子变卖了全家所有的财产,可以说是倾家荡产,破釜沉舟、义无反顾地陪着自己的儿子离开家乡,先是来到维也纳,然后又到了巴黎。他既是一只没头的苍蝇带着儿子乱闯乱撞,又是一只巨大的鸟,始终把自己温暖的羽翼遮挡在孩子的身上,并用这样坚强的翅膀驮着儿子四处飞,漂泊在他们父子共同向往的音乐圣地。那时候,他的翅膀上空还没有出现阳光,而尽是凄风苦雨。

谈到李斯特的父亲,很容易想起柏辽兹固执而绝情的父亲,他在柏辽兹最需要帮助的时候断了他的粮饷,同李斯特的父亲有着怎样的天壤之别。1827年,长期颠簸而身体早已经衰败的父亲,终于在异国他乡支撑不住倒下了,李斯特亲眼看见这悲伤的一幕,他以为父亲还会如以往一样重新站起来,然后陪他一起出门,带他再去飞翔,但是父亲再也无法起来了。那一年,李斯特不到16岁,而他的父亲还不满50岁。

① 〔美〕保罗·亨利·朗格:《十九世纪西方音乐文化史》,张洪岛译,北京:人民音乐出版社,1982年,第184页。

可以说,他为了李斯特已经倾其所有,他是为了李斯特而死的。

　　同柏辽兹命运相同的是,最初冷漠的巴黎一样没有接受李斯特。向往巴黎,像如今许多弱小民族、落后国家或偏远地区的人们向往西方文明一样,李斯特和柏辽兹来到了巴黎,却都先碰了一鼻子灰。尽管李斯特手里拿着他的老师、当时维也纳非常有名的音乐家车尔尼(车尔尼是贝多芬的学生)的推荐信,但当时巴黎音乐学院的院长凯鲁比尼傲慢得连看都没看一眼车尔尼的信,就将李斯特拒绝在巴黎音乐学院的大门之外。李斯特的这一经历,让我猜想,他日后步入巴黎的乐坛和上流社会而为那样多的贵族高官所拥宠,终于咸鱼翻身扬眉吐气,他估计会很得意;但估计也会时不时地有一份酸楚的失落在心头:即使那时他乘坐 6 匹白马拉着的豪华马车,有几十辆私人车辆跟随,排场不可一世,他可能也会觉得自己不过是贵族膝上怀中的宠物而已,他估计会蔑视这些权贵,就像贝多芬一样。当然,这只是我的揣测。

　　这样的生活经历,无疑造就了李斯特和柏辽兹非常相似的性格和在音乐上共同追求的那种叛逆的精神。他们都不是巴黎音乐学院凯鲁比尼培养出来的那种笔管条直的好学生,也没有那么多的负担;走在香榭丽舍大道上,他们只有外乡人光脚不怕穿鞋的那种挑战巴黎的锐气、执着和无畏。作为艺术家,没有才华是不行的,但是光有才华也是不够的,经历和性格有时候就是这样事先为他们储存了一笔财富,帮助他们走向了成功。

　　尽管在以后漫长的人生道路上,他们迈出的步子不尽相同,总体来说,得志早的李斯特比柏辽兹幸运,但他内心的痛苦不见得比柏辽兹少。李斯特在 54 岁的时候就痛苦不堪地“出家”皈依宗教,企图逃离苦闷,这样极端的举动比柏辽兹走得还要远。在大多数的时间里,李斯特比柏辽兹享受了更多的富贵荣华,附庸风雅但爱才如命的巴黎给予了他比柏辽兹更多的幸运,也因曾经亏待他而给予了他加倍的补偿。特别是李斯特的晚年,柏辽兹更无法相比,柏辽兹晚年丧妻丧子,贫病交加,苍凉而逝;李斯特却老而弥坚,依然到处有人簇拥着他,崇拜者甚多,甚至连 19 岁的少女都拜倒他的足下,他在逝世前一年还在频繁出

席为他 75 岁生日举办的祝寿活动。李斯特确实是够风光的,但在我看来这只是表面,他的内心和柏辽兹一样的孤寂落寞。

匈牙利人本采·萨波尔奇写的《李斯特的暮年》一书,极其细致地叙述并精到地分析了李斯特孤独的晚年。这本书的开头,讲了这样两件事情,很能说明李斯特英雄末路的苍凉感。第一件事是 1885 年,也就是李斯特逝世的前一年,他的一个学生为他朗读叔本华的书,当读到《批评、成功与声誉》中那则有名的比喻——一个烟火匠把最绚丽多彩的烟火放给别人看,结果发觉那些人都是盲人时,李斯特喟然长叹道,他的那些瞎眼的观众也许有朝一日受上天保佑会恢复视力的。第二件事还是 1885 年那一年,"李斯特在岁尽年残时节去瞻仰塔索在罗马逝世时的故居。他指给他的学生看,当年这位意大利伟大诗人的遗体象英雄凯旋似地被运往神殿去戴上桂冠时,走的就是这条路径。他说了这么一句话:'我不会被当作英雄运往神殿,但是我的作品受到赏识的日子必将来临。不错,对我来说是来得太迟了,因为到那时我已不复和你同在人间。'"①这两个生活细节,很能说明李斯特晚年内心世界的孤独无助,其实和柏辽兹是一样的。

我们还是来讲讲李斯特的音乐。因为在李斯特和柏辽兹众多的相同点中,最重要的是对音乐的创新精神,是对于 19 世纪浪漫主义音乐所作出的无可比拟的贡献。就这一意义而言,别人是无法企及的,他们是那个时代的两面鲜艳夺目的大旗。

我认为,如果说柏辽兹的贡献在于交响乐,李斯特对于那个时代以及整个音乐史的贡献主要表现在钢琴和交响诗这样两个方面。

我们先来看看李斯特的钢琴。

19 世纪 60 年代,在法国曾经有这样一组 8 幅漫画,流传甚广,画的都是李斯特弹钢琴的样子,像一部连续的卡通短片,每一幅画的下面有一段文字说明:

① 〔匈〕本采·萨波尔奇:《李斯特的暮年》,顾连理译,北京:人民音乐出版社,1988 年,第 1 页。

1. 带着高贵而优雅的微笑向观众致意。

2. 弹第一个和弦时回头看看观众席,似乎在说:"注意,现在开始了!"

3. 闭上眼睛,好像只是在为自己演奏。

4. 极轻。圣徒李斯特在向鸟儿布道,脸上浮现出神圣的笑容。

5. 哈姆雷特的忧郁;浮士德的奋斗。肃静。开始低声的叹息。

6. 回忆起肖邦,乔治·桑。美妙青春,月光,芳香与爱情。

7. 但丁的地狱。受责罚者发出痛哭。狂热的激动。一阵暴风雨关上了地狱的大门。

8. 怀着崇高的谦虚,向观众的喝采鞠躬致谢。①

这组漫画之所以流传甚广,是因为它很幽默、很传神地勾勒出了当年李斯特演奏钢琴时的风貌。最开始引起巴黎注意的也恰恰正是李斯特的钢琴演奏,他正是靠钢琴的演奏出人头地的。在那时,一个是帕格尼尼的小提琴,一个是李斯特和肖邦的钢琴,让整个巴黎眼睛一亮,感受到了这两种乐器从未有过的神奇。

同肖邦的钢琴不一样的是,李斯特对于钢琴抱有不可思议的狂想,他以自己在钢琴上的刻苦磨炼企图将它改造成一种可以与庞大交响乐管弦乐队相媲美的"万能乐器"。这在旁人看来简直如痴人说梦,就连柏辽兹开始时也不敢相信。但是当李斯特把他的《幻想交响曲》改编成了钢琴曲,在钢琴上演奏出同他的交响曲一样的效果,并且和他同台演出,更为听众所欢迎,他不得不睁大了眼睛,看到了奇迹在自己身边的发生。在对乐器的改造开掘和重新认识上,李斯特比他走得还要远,还要有魄力。我想这时柏辽兹心里可能在想:"这小子,比我玩得还邪!"

李斯特不仅改编了柏辽兹的《幻想交响曲》和《哈罗尔德在意大利》《李尔王》等许多作品,同时还改编了贝多芬的交响曲,巴赫、帕格尼尼的器乐独奏曲,舒伯特的声乐套曲,莫扎特、威尔第、罗西尼、瓦格

① 转引自周小静:《钢琴之王李斯特》,上海:上海人民出版社,1999年,第94页。

纳、多尼采蒂、梅耶贝尔的歌剧，以及韦伯、门德尔松、古诺等许多人的作品。他似乎有一个铁一样的胃，消化得了所有的音乐；他企图将所有他认为美好的音乐作品都拿到他的钢琴上来一显身手，让它们都化为钢琴上的音符，从钢琴上飞溅而出，迸珠跳玉，打湿人们的心。像是逼迫着人们重新认识了他一样，他让人们重新认识了钢琴，再不仅仅是巴洛克时期钢琴的样子，而是在新的时代、在他李斯特的手里焕然一新。他简直就像一位天才的魔术师，把钢琴变得灵光四射、神奇莫测。在旁人看来并无两样的钢琴，他一弹简直就像神话里的魔盒，神通千里，气吞万象，一切都能够浓缩在里面然后如礼花一般缤纷四射；他的那双充满魔力的大手，就如同安徒生童话里的手，只要轻轻地触摸到哪怕是冻僵的玫瑰花，也能够立刻使其芬芳怒放。

他的那双神奇的手，曾被拍成照片，被制成了纪念邮票，看起来没有什么特别之处（肖邦的手也曾经被做成手模，拍成照片，相比而言人们会觉得肖邦的手更纤细些），却绝对是这双大手创造了钢琴的奇迹。努力以自己的实践让一件乐器去囊括万千、演尽春秋，绝对是一个激进艺术家才会燃起的想象，是只有在那个浪漫主义的辉煌时期才会出现的创举。也许，任何一件乐器都有同样的潜质，等待的只是一双神奇而富有想象力的大手，而这需要天才和时代双重的化学反应。李斯特对于钢琴和钢琴演奏的创新之举，可以说是登峰造极的，是前无古人后无来者的，据说在他以后只有霍洛维茨有点像他，但也只是有点像他而已。

小个子的李斯特就是凭着这双神奇的大手征服了当时的巴黎，并开始了他马不停蹄的欧洲巡回演出。他被人们誉为"钢琴之王"，应该说，这一称号他当之无愧。

面对他的钢琴演奏，人们都叹为观止。

同样作为钢琴家的鲁宾斯坦说，与李斯特相比，其他所有的钢琴家都像孩童一般。肖邦把你带入梦境，你会希望永久沉浸其中。李斯特是一片灿烂的阳光和令人眼花缭乱的光芒，他以一种无人可以抵抗的

力量征服了听众。①

李斯特的学生勋伯格说："他的音响效果是攻击性的、兴奋的以及富于'魔力'的……最重要的,是他开发了这件乐器的潜力。"②

鲁宾斯坦说出了李斯特钢琴演奏的魅力,勋伯格道出了李斯特钢琴探索的意义。

下面,我要来讲讲李斯特的交响诗。

李斯特一生共有13首交响诗,大部分是在魏玛创作的,除一首《从摇篮到坟墓》是创作于1881—1882年他临终前四五年,其余12首都是他早期在魏玛时的作品。那是李斯特最为辉煌的时期,提起李斯特,不能不提魏玛时期。魏玛一直都是欧洲艺术的重地,巴赫、歌德、席勒都在那里生活过,现在那里还矗立着他们光彩照人的雕像。那时,李斯特出任魏玛宫廷乐队的队长,有吃有喝有钱有漂亮的阿尔登别墅,还有心爱的人和他在一起,以及簇拥在身边的许多音乐家和爱好音乐的王公贵族。他在那里成立了新魏玛协会和全德音乐协会,把魏玛弄成了小小的音乐中心,几乎成了一个独立的音乐小王国。他可以告别马不停蹄四处奔波的钢琴演奏会,可以清静地、随心所欲地侍弄他的音乐,就像园丁侍弄他心爱的花草一样,指挥指挥乐队、教教书、会会朋友、写写文章,想表扬谁就表扬谁,想骂谁就骂骂谁……采菊东篱下,悠然见南山,过的是优哉游哉的日子,还有什么可想的呢?

但是,他很快就又陷入不满足的新的苦闷之中。一个真正的艺术家和一个伪艺术家的区别就在这里,后者很容易满足于物质的平庸,而前者则永远如西西弗斯常在精神追求的苦闷里。对不想墨守成规、总是想变幻出点新花样的李斯特来说,他怎么能够满足这样的日子呢?这不符合他的性格。早在24岁的时候他就写过一篇长文《论艺术家的地位》,将音乐家分为艺术家和匠人两类。他说:"道义上的奉献、对人类进步的揭示,为了既定目标而不惜遭到嘲笑和嫉妒,付出最痛苦的牺

① 转引自周小静:《钢琴之王李斯特》,上海:上海人民出版社,1999年,第55页。
② 同上书,第92页。

牲和忍受贫穷,这就是任何时代真正艺术家的遗产。而对我们称之为匠人的人,我们则不需要为他们而特别感到不安。为了充实他那至高无上的自我,日常的琐事、对虚荣心和小宗派可怜的满足,这些对他们就已足矣。"①他当然没有让年轻时的雄心壮志随风飘去,也当然把自己划入艺术家的范畴,怎能容忍和满足去做一个可怜巴巴的匠人呢?离开了钢琴演奏的暂时的心理自由和荣耀感开始被打破,对于曾经带给他那么多荣誉和欢乐的钢琴,他发出了疑问:"也许我是上了那把我紧紧捆在钢琴上的神秘力量的当了。"②他在寻找新的神秘力量,愿意再一次去"上当"。他养精蓄锐,就像冬训的运动员一样,为了新赛季的冲刺与夺冠,要开始新一轮的冲击了。

这一次,他选择的就是交响诗。

1848—1850 年,在短短两年的时间里,他一气呵成完成了 5 首交响诗的创作。紧接着,在 1851—1858 年七年之间,他完成了另外 7 首交响诗的创作。他像一座旺盛的火山,喷发出如此强悍的创造力。

让我们把这 12 首交响诗先列一下:

《山间所闻》(1848),根据雨果的诗《来自山上的声音》改编。

《前奏曲》(1848),根据拉马丁的诗《诗的冥想》改编。

《塔索:悲叹和胜利》(1849),取材于拜伦的诗《塔索的哀诉》。

《普罗米修斯》(1850),取材于古希腊神话。

《英雄的葬礼》(1850),得益于海涅的诗的启发。

《玛捷帕》(1851),取材于雨果的同名长诗。

《奥菲欧》(1853),取材于古希腊神话。

《节日之歌》(1853)。

《匈牙利》(1854)。

① 〔匈〕弗朗茨·李斯特:《李斯特音乐文选》,俞人豪译,北京:人民音乐出版社,1996 年,第 9 页。

② 转引自〔美〕保罗·亨利·朗格:《十九世纪西方音乐文化史》,张洪岛译,北京:人民音乐出版社,1982 年,第 185 页。

《匈奴之战》(1857)，取材于德国画家考尔巴赫的壁画。

《理想》(1857)，根据席勒的同名诗歌改编。

《哈姆雷特》(1858)，取材于莎士比亚的戏剧。

在这里，我们首先要看看这12首交响诗与文学的关系。从上面所列的作品目录，我们可以一目了然地看出其中大部分音乐取材于文学。在这一点上，我们又看到了李斯特和柏辽兹的相近相通之处。这是他们作为浪漫主义的音乐家非常重要的地方，就好像志趣相投的人，即使并没有约好，也很容易在同样的地点不期而遇，酒馆是酒鬼最好的相遇地点，雪山的峰顶自然就是探险者最好的相逢处。

在我看来，论文学的修养，李斯特似乎比柏辽兹更高一筹。虽然对于法国人而言他是一个外国人，但对于19世纪法国的文学，他熟悉得很。自从11岁学会了说法语，他就开始接触并热爱上了法国文学，而且和雨果、乔治·桑等人是朋友，这从他和乔治·桑的通信就可以看出。此外，我们要充分看到，19世纪的文学素养，在整个欧洲特别是贵族女性的身上表现得最为浓重突出。这种弥漫于整个社会和整个世纪的文学传统，对于李斯特和柏辽兹显得那样重要。那些优秀的文学作品，成为他们的音乐创作取之不尽的财富，在五线谱荡漾起的缤纷乐思里，他们运用那些文学作品是那样水乳交融、得心应手。当然，对于李斯特来说，在他的身前身后总是簇拥着那么多懂文学的女人，他的夫人就是一个文笔极好的作家——这是题外话。

应该指出，浪漫主义音乐这一词汇并不始于柏辽兹和李斯特，早在贝多芬时期就开始有这个称谓了。但是，我们应该很容易找到二者之间的区别，如果说贝多芬时期的浪漫主义源自古典主义后期的思想启蒙运动，李斯特和柏辽兹的浪漫主义则来自文学。所以，李斯特特别指出，文学对于音乐的影响对于他来说相当于一个伟大的思想，他说自己在魏玛的初期创作就源于这样"一个伟大的思想，即通过与诗歌的更密切联系而改变音乐的思想；这一发展更为自由，而且可说是更符合时

代精神"①。因此，我们就很容易找到他们与贝多芬时代的浪漫主义的区别，贝多芬们关注的更多是社会和时代，李斯特和柏辽兹则注重个体的情感和内心的世界，创造的是个性化的音乐形象。可以这样说，贝多芬的音乐重视的是宏大叙事，李斯特和柏辽兹的音乐重视的是个人抒情；贝多芬的音乐是不及物的，音乐里所指的是泛指的英雄，是哲学的抽象，而李斯特和柏辽兹的音乐是及物的，是可触可摸的。理解了这一点，就可以理解：在需要倾听时代的声音的时候，比如在粉碎"四人帮"前后，我们特别容易和贝多芬共鸣；而当社会转型至尊重个性、需要聆听内心的声音的时候，柏辽兹和李斯特就比贝多芬更能够为我们所接受。

让我们来听听李斯特这 12 首交响诗。

如果简单机械地划类，我们可以将李斯特这些交响诗分为为心灵而作和向英雄致敬两类。

我们从《山间所闻》《前奏曲》《奥菲欧》《节日之歌》里，或许能够听到神秘的大自然之声，轻风拂动着山间的树叶，细雨打湿了小鸟的羽毛，明月松间照，清泉石上流；或许能够听到生如春花之灿烂、死如秋叶之静美的旋律，听到弦乐的柔情似水、木管的恬静如梦、长笛的清澈入云、铜管的高贵缥缈。

我们也能够从《塔索：悲叹和胜利》《普罗米修斯》《英雄的葬礼》《玛捷帕》和《匈奴之战》里，听到英雄急促的呼吸和内心翻涌着的如潮冲动、激动得涨红的脸庞和骄傲的头颅上迎风飘曳的长发，听到暴风骤雨中战马的嘶鸣和刀光剑影中的旌旗猎猎之声。我们或许会为小提琴和大提琴的幽怨呜咽而和李斯特一起叹息，也会为长号和圆号齐鸣、双簧管和长笛低语而深深地感动，为突然听到铜管的灿烂辉煌而和李斯特一起扬起泪花闪烁的脸庞四顾苍茫。

即使你一时听不全他这 12 首交响诗也没关系，只要听其中的《塔

① 〔英〕杰拉尔德·亚伯拉罕：《简明牛津音乐史》，顾犇译，上海：上海音乐出版社，1999 年，第 765 页。

索:悲叹和胜利》就可以;即使你听不全《塔索:悲叹和胜利》也没关系,只要听其中的第一段 c 小调挽歌足以。但是你一定要听,李斯特绝对不会辜负你的。这一段是李斯特根据威尼斯船歌改编的,是他 26 岁的时候游览威尼斯,忽然听到船夫唱起塔索这位意大利文艺复兴时期诗人的诗《解放的耶路撒冷》开头的几句,大为感动。这是 1837 年的事情,十二年过后,1849 年,他创作《塔索:悲叹和胜利》的时候还清晰地记得船夫唱的那首威尼斯船歌。他说:"这种充满了悲愁的长音,在远处听来,就好像细长的光线反映在水面上,令人目眩神迷。……威尼斯民歌的旋律是永恒的悲歌,也是充满了强烈的苦恼的乐曲,只要能引用她,大概就可以完全把握塔索的精神精髓了。"①

无论是意大利的诗人塔索、哥萨克的英雄玛捷帕,还是盗天火给人间的普罗米修斯,都是英雄,但已经和贝多芬音乐中的英雄不一样了,可以说他们都是李斯特自己。对于李斯特来说,音乐只是一个容器,里面盛载的是音乐家自己的情感。只不过,这一次,为了盛载这种情感,为了使得自己的这种情感洋溢得更为淋漓尽致,他用的不是以往镂刻着上几个世纪古老纹路的古典容器,而是重新打造的新的容器,这就是李斯特自己所称的交响诗。

这的确是一个全新的品种。古典交响乐有固定模式和套数,是不能够改变的,即"快板——慢板——小快板——快板"这样四段式。贝多芬曾经几次在创作中觉得自己情感的冲动已经不大适合用这种模式和套数表达了,但他也只好放弃自己的情感冲动而选择了这种模式和套数,可见往前走一步是多么的艰难。李斯特却要废弃一切束缚旋律的古老传统,创造独立成章的单乐章的新形式,重新建立现代的新调性。他不需要这种模式和套数的束缚,不需要那样的前后呼应和前铺后垫,他只要自己呼吸的自由,只凭着自己情感流通的需要,当行则行,当止则止,高可飞流直下三千尺,细可小雨霏霏润绿苔,尽情浓缩,随意挥洒,落花流水皆成文章。

① 转引自周小静:《钢琴之王李斯特》,上海:上海人民出版社,1999 年,第 133 页。

自然，李斯特的交响诗一出来，就和柏辽兹遭受到同样的命运，批评和攻击乃至诽谤不断，两人被归为同一类离经叛道者。这一点倒也没有冤枉他们，他们确实属于同一类，即那种不愿意循规蹈矩而总是企图闹出点新动静的人。任何的创新和探索都免不了对前人的反叛，而艺术的创新和探索往往是从形式上开始的，踩住了尾巴头就动，搅动得整体摇晃乃至颠覆得面目皆非，是常有的事，从而惹起保守派的一派责骂之声，这从来都是历史上屡见不鲜的雷同场面。能够写一手漂亮文章的李斯特为自己辩护道："一切音乐上的变革都会引起人们的兴趣和兴奋；同时，对那些只承认习惯形式的人，也会引起他们的埋怨；而最后，还有不少人会发出绝望的哀号：音乐要死亡了！——不管怎样，这只说明音乐具有了新的形式。"①"时间往往会给那些不能理解的东西改换名称的。如果未来承认了它天才的必然性，未来就会把它叫做'独创性'，人们就会突然对它称赞颂扬起来，就像以前群起而攻之的盛况一样。"②事实正如李斯特所说，如今人们已经无须分说，早就称赞颂扬交响诗在音乐发展史上的独创性了。这正是李斯特为我们作出的独特贡献。

我们似乎应该讲讲李斯特和柏辽兹的区别，因为在这之前我们谈他们的共同之处已经说得太多了。同样的标题音乐，同样的文学滋养，同样对于音乐创新的贡献，19 世纪的音乐因为有了他们两个激进派人物而生气勃勃，色彩绚丽得甚至有些刺眼。他们两人不仅以自己的作品洋溢着那个时代激进的热情，而且将浪漫派的音乐推到了一个新的高峰。他们两人让法国的音乐重新崛起，为日后涌现出的德彪西、拉威尔打开了一扇新的通风的门；与严谨典雅、宁静致远的德国风格相比，他们的音乐独有的那种色块浓郁、音调优美、跳跃起伏的风格与气息，开始有了浓厚的法国色彩和味道，至今听起来依然让人喜欢。但是，他

① 转引自周小静：《钢琴之王李斯特》，上海：上海人民出版社，1999 年，第 131 页。
② 同上书，第 132 页。

们之间还是有着明显的区别的,区别之一就是柏辽兹的音乐更具有叙事性,而李斯特则更重视诗意的创造。李斯特无疑是个变化多端的诗人,柏辽兹则是个小说家,他们用各自的音乐语言书写着自己和同时代人的悲欢离合。这一点,是再清楚不过的。

另一点区别,是他们对传统音乐形式重新加以改造的思维和方法不尽相同。柏辽兹使一把李逵式的板斧,不管三七二十一——通猛抢,所以有人说他是"愉快的无知",批评他根本不懂得交响乐,他的作品好的绝对好,差的想象不到的差,不分青红皂白一起堆在那里。李斯特使用的是孙悟空的法子,先深入到他要反对的对象的肚子里探个究竟,再来反戈一击,施以致命的打击。结果,柏辽兹创作的《幻想交响曲》还是没有脱离交响曲的窠臼,李斯特则在交响曲老庙旁种出了新的树苗,使之摇曳着年轻婆娑的枝条,成为苍老的庙宇前的一抹新绿。在这一点上,朗格对两人作过最恰当的比较分析:"这两位新式管弦乐的倡导者开始了反对交响乐的骨架的行动,其中一人是攻击它和它在一起扭斗;另外一人则接受了它蕴含的意念,结果创造了一个全新的品种。"①他进一步说李斯特"是完全与古典的形式结构的规格决裂,从而完成了柏辽兹所想完成而未完成的事"②。

最后,我想为这一讲加一个小小的尾声:谈谈柏辽兹和李斯特的爱情。

两人的一生都不缺乏女人,却也都饱受了爱情的折磨,在这方面,他们真是出奇地相似。罗曼·罗兰说柏辽兹"一生是由爱情以及爱情的折磨所拼成的"。李斯特更是陷进整个欧洲的女人窝里,就连恩格斯都写文章说那些贵妇人为抢李斯特不小心掉在地上的手套大吵大闹,伯爵夫人会故意将自己的香水倒在地上,而将李斯特没有喝完的茶水灌进她

① 〔美〕保罗·亨利·朗格:《十九世纪西方音乐文化史》,张洪岛译,北京:人民音乐出版社,1982 年,第 180 页。
② 同上书,第 182 页。

的香水瓶里。① 难怪尼采说："'李斯特'等于'追求女人的艺术'。"

他们的爱情故事足可以写成几本书,这里已经是这一讲尾声了,我们就只来看看他们晚年的爱情。这时候虽已到暮年,但从他们对于爱情的那一份心意和爱情对于他们的重要性来看,还是那样相似,所以我们在开头才说他们是真正的惺惺相惜、同气相投,这是一点没错的。在这里,我们作一个首尾的呼应吧。

我们已经知道,柏辽兹接连失去两位妻子,晚年极其孤寂凄凉。61岁的那一年,他突然心血来潮想起了自己少年时的恋人蔼丝黛(就是他12岁的时候为其写浪漫曲的那一位)。他想起了他的家乡,那一望无际的金色的平原,抬头能望见阿尔卑斯山皑皑积雪的山巅。他爱上了蔼丝黛,那时,他才12岁,而姑娘已经快20了。他即使到老了,也忘不了她常常穿着一双红鞋子,他每次见到她时,都有一种被雷电击中的感觉,心中狂跳不已。只不过,那时他太小,没有勇气向她表达自己这一份爱情。这时候再次想起她时,他忽然有一种抑制不住的冲动,竟然不顾61岁的高龄,立刻回家乡去见少年时的这位梦中情人。他回到家乡,她已经搬到意大利的热那亚去了。他又立刻赶到热那亚,终于见到了已经年近70的情人——一个皱纹纵横的老太婆。

我不知道柏辽兹最后千里迢迢见到这个老太婆的时候,彼此是一种什么样的心情?对方是否还能记起遥远的少年往事,是否还能想起年少时的那双红鞋子以及阿尔卑斯山的积雪?但柏辽兹垂下头吻她那瘦骨嶙峋的手并向她求婚时的情景,想想还是那样的感人。感人之处不在于柏辽兹最后这一刹那,而在于这一份感情深藏了整整五十年。五十年的发酵,这一份感情便浓郁似酒,不饮也醉了。五十年的淘洗,这一双普通的红鞋子也变成了神话中的魔鞋,闪烁着异样的光彩。五十年的距离,将这一份感情幻化为一幅画、一支曲子、一种艺术了。我们也就会明白并深深懂得柏辽兹为什么能创作出那么美妙醉人的《幻

① 转引自李俊义:《胜利与悲叹:李斯特与玛丽·卡洛林公主》,北京:社会科学文献出版社,1998 年,第 177 页。

想交响曲》了。

尽管许多书中写到李斯特同女人的关系,对李斯特极尽讽刺笔墨,但谁也无法否认他与卡洛琳夫人动人的爱情。这位比李斯特小 8 岁的卡洛琳夫人,据说长得并不漂亮。按理说,李斯特一生接触的女人(他爱的、爱他的)不算少,却心甘情愿地为她付出了大半生。

他们的爱情要从 1847 年说起,那一年,李斯特 36 岁,到俄罗斯举办他的独奏音乐会。在他的欧洲巡回演出中,这是平常事,他照例赢得掌声和女人的青睐,照例举办义演来捐助当地的慈善事业。在这次的俄罗斯义演中,居然有人花了贵宾席票价的一百倍即一千卢布的价钱买了一张票,这消息让李斯特有些吃惊。这个人就是卡洛琳夫人。他们就这样认识了,李斯特对她一见钟情,而这位家中光奴隶就有三万的贵夫人,宁可被沙皇开除国籍、剥夺一切财产,舍弃两个孩子和地位,也选择同他出走,共赴天涯,赴汤蹈火在所不惜,至死也要嫁给李斯特。李斯特和卡洛琳的爱情历经周折,李斯特 50 岁生日时本来已经被教皇允许和卡洛琳结婚了,教堂的钟声都已经响起来了,他们都已经走上红地毯了,却由于宗教和沙皇的原因还是没有结成婚。漫长等待中的煎熬,一直持续到李斯特的晚年,持续到 1886 年夏天,75 岁的李斯特撒手人寰,他们还是没能结成婚。半年多以后的春天,卡洛琳也随之而去,带着无可言说的遗憾与世长辞。李斯特和卡洛琳足足煎熬了三十九年,想想一个人能有几个三十九年? 有多少人能够熬得住这样漫长的时间? 慢说三十九年,就是十年又如何? 就是一年又如何? 我们不能不被他们这一份纯属于古典的爱情所感动。

李斯特在他的遗嘱里写下这样的话:"我的所有欢乐都得自她。我的所有痛苦也总是在她那儿找到慰藉。""无论我做了什么有益的事,都必须归功于我如此热望能用妻子这个甜蜜的名字称呼她的、生于伊万诺夫斯卡的简恩·伊丽莎白·卡罗琳·维特根斯坦公爵夫人。"[1]

看到这样的话,我真的很感动。虽然岁月隔开了一百多年的时光,

[1]　转引自周小静:《钢琴之王李斯特》,上海:上海人民出版社,1999 年,第 209 页。

这些话语仍然鲜活有力，像百年的银杏老树树梢上仍然吹来那金黄色叶子的飒飒声，仍然清晰而柔情似水地回荡在我们头顶蔚蓝的天空下。

为我们伴奏的应该是李斯特的《爱之梦》。

第六讲

门德尔松和肖邦

——浪漫派中两个柔弱的极致

门德尔松只比肖邦大一岁,却比肖邦早死两年。他们一个活了38岁,一个活了39岁,掐头去尾,时长差不多;都是天才短命。可谓"文章憎命达,魑魅喜人过"。

比较他们两人,可以看出浪漫主义时期不同风格的存在,构成那个时期多么丰富的内容。虽然他们一个主要生活在德国,一个主要生活在法国,所创作的内容、题材、风格、性格是那样不同,却表现出相近的艺术品质和气质,以那个时期柔弱的极致,和激进的李斯特、柏辽兹构成浪漫派坐标的两极。

由于舒曼曾经撰文对肖邦有过一段著名的评价,说沙皇如果"知道肖邦的作品里面,就在最简单的波兰农民的玛祖卡舞曲的旋律里面,都有他的可怕的敌人在威胁着他,他一定会禁止肖邦的音乐在他统治的区域里得到演奏的机会。肖邦的作品是好比一门门隐藏在花丛里面的大炮"[①],也由于肖邦离开波兰时带走家乡泥土的那个"银杯"的象征意义,和他临终前要把自己的心脏埋在祖国的传说,肖邦一直被音乐史认为是一个思想性很强的音乐家。其实,就其音乐本质而言并非如此,这点上肖邦和门德尔松也是很相似的,他们相似的并不仅仅是短命。

爱国,并不是人体绘画一样涂抹在音乐家身上的耀眼涂料,可以此断定音乐家的明暗与高低。应该说,他们两人都是爱国的,区别在于肖

① 何乾三选编:《西方哲学家、文学家、音乐家论音乐(从古希腊罗马时期至十九世纪)》,北京:人民音乐出版社,1983年,第130页。

邦从弱小民族流落到异国他乡,其爱国带有个人经历和情感的悲郁。门德尔松一直生活在自己的国土并过着衣食无忧的日子,他的爱国表现在对本土音乐的挖掘上,他对巴赫作品的重见天日起到了重要的作用。可以说,没有他就没有巴赫《马太受难曲》的今天。

我们先看门德尔松(F. Mendelssohn, 1809—1847)。

这是音乐史上一个少有的幸运儿:母亲有艺术修养,父亲有钱(他的父亲是一个大银行家,家产万贯是可想而知的了),该有的都有了,加上还有一个懂音乐的姐姐,他自己又自幼聪慧,真是占据了天时地利人和。上帝把天上所有的阳光都洒在了他的身上,他怎么能够不灿烂?

我们看看他的经历就知道了:4 岁,随母亲学习钢琴,父亲开始为他聘请柏林最好的文学、音乐、美术老师,也就是我们现在的家教,让他全面提高艺术素养;7 岁,随父亲赴巴黎专门拜师学琴;9 岁,公开演奏钢琴曲;10 岁,自己开始作曲;12 岁,在图书馆里发现了被埋没八十年之久的巴赫的《马太受难曲》,让母亲替他把曲谱全部抄回;14 岁,父亲特意建立自家的私人管弦乐团让他当指挥(在众多音乐家中,大概只有格林卡能够和他相比,一样拥有自己的私家乐队供自己指挥练手);16 岁,父亲带他再赴巴黎,拜会当时的巴黎音乐学院院长凯鲁比尼和梅耶贝尔等几乎所有的名家(凯鲁比尼可没有像对待柏辽兹和李斯特一样对待他,而是热情地接待了他)。

从门德尔松童年到少年这样的生活轨迹,可以清晰地看出他在家庭中得到了高贵的艺术氛围熏陶和最好的教育,同时也可以看出给予他最大帮助的是父亲,父亲不仅仅有钱,还陪伴着儿子四处拜师学艺。他父亲在这一点上很像李斯特的父亲,一样有着对于儿子深深的爱和身体力行的帮助,真是可怜天下父母心。

得天独厚的条件,让许多人望尘莫及,也让门德尔松更容易少年得志,天才不至于被埋没。他在 15 岁时就创作出了第一交响曲,17 岁就创作出了《仲夏夜之梦》序曲,虽然前者还显得幼稚,带有浓重的贝多芬时代的影子,但后者已经让人耳目一新,那种管乐所焕发的吞云吐雾

的魔力,小提琴所弥漫的如梦如幻的想象力,已不同于贝多芬时代了。关键这是他自己的创造,浪漫主义的独立音乐会序曲这一崭新形式是他首创,是贝多芬时代所没有的。其中,古典和当代矛盾地交织在一起。在这里,也体现着门德尔松自己一生的矛盾的追求,那就是努力将对古典的缅怀和敬仰与他所面对的浪漫主义的内涵结合在一起。很显然,他第一次以崭新面目捧给这个世界的音乐,已经不是莎士比亚的那个仲夏夜了,或者说他把莎士比亚的那个仲夏夜移植到了新的时代里,辉映着新时代的芬芳,让那个仲夏夜分外迷人。

这是门德尔松一生的追求,也是门德尔松一生的局限。当然,19世纪出现的浪漫主义和古典主义并不是那样水火不容,但是,我们知道,那时的浪漫主义内容上为了宣泄个人的感情,形式上为了创造出更多的自由与新颖,都是对古典的一种反叛,以至到后来甚至出现了柏辽兹和李斯特那样的过激行动,来加大这种反叛的力度。性情平和并对古典主义一直抱有感情的门德尔松,对柏辽兹和李斯特,特别是柏辽兹不屑一顾,是可想而知的了。门德尔松企图寻找一条折中的中间道路,让古典主义和浪漫主义握手言欢。但是,在一个旋风般狂飙突进的浪漫主义时代里,门德尔松这种"保守疗法"行得通吗?

由于门德尔松采取保守主义的态度,他的音乐旗帜上大字写的是巴赫的名字,他在音乐形式上走老路是可想而知的。在音乐史上,关于这方面他受到的批评比比皆是。格劳特等人批评他:"门德尔松的和声很少有舒伯特那样令人惊喜的意外之笔,他的旋律、节奏和曲式也没有许多出人意外的地方。"[1]朗格在他的《十九世纪西方音乐文化史》中也批评道:"门德尔松想调和古典形式与浪漫主义内容的计划从一开始就注定是要失败的,因为虽然他那奇妙的圆滑而流畅的笔法写任何类型的结构,不论是赋格或交响乐都写得很好,但是由于缺乏矛盾冲突,再加上举止稳重,使得这种十分精巧而文雅的音乐只可能是古典主

① 〔美〕唐纳德·杰·格劳特、〔美〕克劳德·帕利斯卡:《西方音乐史》,汪启璋等译,北京:人民音乐出版社,1996 年,第 619 页。

义的了。"①

不能说这些批评是没有道理的，门德尔松很清楚自己走的是什么样的路，他始终都不承认自己是一个浪漫主义的音乐家，而且一再和浪漫派音乐家划清界限。他十分反感一些浪漫派音乐家，最反感的莫过于柏辽兹了，据说他在听完柏辽兹的《幻想交响曲》后整整两天无法工作，当然更看不起如柏辽兹这样的音乐形式的创新了。因而他在音乐的形式创新方面没有给音乐史留下太多的印痕。

我们再来看看思想内容方面。

在前面，我们列过一个门德尔松童年和少年的时间表，虽然只短短十几年，但已经是他短暂人生的一半。下面，我们再列一个他后半生的时间表：20 岁，挖掘出并指挥首演巴赫的《马太受难曲》，在这一年开始访问英国（他曾经前后十次访问英国）；21 岁，访问苏格兰和意大利，完成《芬格尔山洞》序曲；22 岁，访问法国，在巴黎和李斯特相识；23 岁，和肖邦相会；24 岁，创作《意大利交响曲》，担任杜塞尔多夫市乐队指挥；26 岁，担任莱比锡著名的格万豪斯音乐会指挥；27 岁，获得莱比锡大学哲学博士学位；30 岁，举办伦敦音乐会；32 岁，获得普鲁士宫廷"音乐总指挥"头衔；33 岁，创作《苏格兰交响曲》；34 岁，创办莱比锡音乐学院，这是德国的第一所音乐学院；36 岁，创作 e 小调小提琴协奏曲；38 岁，逝世。

当然，这中间还应该包括他和一位牧师的女儿结婚，美满的婚姻、风平浪静的家庭生活。总之，无论是前半生还是后半生，他的一生虽短暂，却是春风得意，没有什么波折，有的尽是旁人羡慕的辉煌成功，一路顺风顺水，"两岸猿声啼不住，轻舟已过万重山"。这些同肖邦颠沛流离的生活无法同日而语，同肖邦撕心裂肺的爱情生活更是无法相比。但是，作为一个艺术家，生活经历往往是创作的宝贵财富，命运的不公，在艺术的创作里却往往能够得到悠远的回报，仅仅衣食无忧恐怕是不

① 〔美〕保罗·亨利·朗格：《十九世纪西方音乐文化史》，张洪岛译，北京：人民音乐出版社，1982 年，第 97—99 页。

够的。

　　门德尔松的生活经历注定了他的作品内容单薄:在他的音乐里面,那个时代的冲突基本看不到,有的只是美丽的风景,你能够感受到从他的音乐里吹过来的习习的清风,却无法感受到那时的腥风苦雨;他音乐里面的个人情感因素也是虚弱贫血的,你能够从他的音乐里听到抒情,但大多是情景交融式的抒情,他的感情大多寄托在他所观赏到的自然风景上,而不是在心仪和心动的女性身上,更不是真正的内心深处的波澜起伏。而上述这两点恰恰是那个浪漫主义时期最需要的。因此,听门德尔松,我们不会听出柏辽兹和李斯特盛气凌人的炽烈和傲视群雄的狂放,也不会听出肖邦刻骨铭心的深沉和"铁马冰河入梦来"的忧郁,我们只能听出门德尔松那一份属于自己的优美、高贵和和谐,而这一切正是古典所具有的品质,尽管显得和那个时代不那么协调。在那个时代里,门德尔松走的是一条回头的路,醉心的是前一个世纪古城墙上斑驳苍绿的苔痕,他的声音并不全部荡漾在这个时代的上空,而大多飘散在以往岁月的回声里。

　　朗格曾经一针见血地指出:"门德尔松想调和古典形式和浪漫主义内容的计划从一开始就注定是要失败的,因为虽然他那奇妙的圆滑而流畅的笔法写任何类型的结构,不论是赋格或交响乐都写得很好,但是由于缺乏矛盾冲突,再加上举止稳重,使得这种十分精巧而文雅的音乐只可能是古典主义的了。"①因此,后世有人激烈地批评门德尔松最有名的《仲夏夜之梦》是伪浪漫主义,也就不足为奇了。虽然这种批评不无过激之处而有失公允,但说门德尔松确实如一个骑士骑在一匹识途的老马或瘦驴上,习惯而情不自禁地退回到古典主义的老路上,则是准确的。

　　也许,我们这样来评价门德尔松有些苛刻,因为门德尔松毕竟是浪漫派的音乐家,他的音乐毕竟和贝多芬时代的古典音乐不尽相同,重回

　　① 〔美〕保罗·亨利·朗格:《十九世纪西方音乐文化史》,张洪岛译,北京:人民音乐出版社,1982 年,第 97—98 页。

过去的古典岁月只是他一个"猴子捞月亮"式的梦。但是，身处那个时代，他逃脱不了那个时代，他的衣襟不可避免地要被那个时代飞溅起的浪花打湿。门德尔松和浪漫派最密切的因缘和血缘关系，便体现在他的音乐深深地打上了文学的烙印。在这一点上，他和柏辽兹、李斯特、肖邦一样，那个时代文学的强大力量如飓风般将他们裹挟而起与风共舞。不要说他最富于盛名的《仲夏夜之梦》取材于莎士比亚的戏剧，他从小就和大诗人歌德有过密切的接触，歌德的文学思想和修养渗入他的心田，他还曾经根据歌德的诗创作出音乐会序曲《平静的海和幸福的航行》。

况且，优美也是浪漫派音乐不能缺少的一种品质。优美，到什么时候也不会惹人讨厌，不能说是门德尔松的缺点。浪漫主义的音乐里，有柏辽兹和李斯特的狂放不羁，有肖邦的沉郁迷情，再多一份门德尔松的优美，哪怕是单薄一些的优美，也没什么坏处，只会让那一时期的浪漫主义音乐更加丰富多彩，起码为其镶上一道优美雅致的金边。而且，门德尔松音乐中的优美确实有着无比动人的魅力，特别是他的《仲夏夜之梦》《意大利交响曲》、e 小调小提琴协奏曲，还有《无言歌》《威尼斯船歌》等钢琴小品，都会让你百听不厌。

在这些乐曲中，我特别喜欢并愿意向大家推荐的是他的小提琴协奏曲，它已经成为现今世界上几首伟大的小提琴协奏曲之一，常常在音乐会上演奏（这首小提琴协奏曲与贝多芬的 D 大调、勃拉姆斯的 D 大调和柴可夫斯基的 D 大调一起被称为"世界四大小提琴协奏曲"，因此，买有门德尔松这首协奏曲的唱盘常常可以和另三位音乐家中的至少一位相遇），被世界上几乎所有的小提琴演奏家"染指"过。同辉煌深沉的贝多芬 D 大调、华丽沉稳而有节制地热情的勃拉姆斯 D 大调、细腻而炫技的柴可夫斯基 D 大调相比，门德尔松的小提琴协奏曲甜美宜人、清新动人、流畅委婉，如一条清浅却明澈的小溪，是一入耳就能够分辨出来的，即使到现在也不过时。优美的东西总是动人的，就如漂亮的姑娘和漂亮的鲜花，什么时候都是这个世界最需要的点缀。我们干嘛要反对点缀呢？任何一个时代，需要宽阔而巍峨的中央广场上旗子

林立一样醒目的突出,也需要街心花园鲜花草坪一样优美的点缀。

　　这是门德尔松去世之前最后一部重要作品(两年之后他就去世了),和他年轻时最早的重要作品《仲夏夜之梦》遥相呼应,想想,真是像巧合似的,让门德尔松短暂的人生有了如此美好的开头和结尾。杰拉尔德·亚伯拉罕在他的《简明牛津音乐史》中有这样一段解释,可以作为我们欣赏这首协奏曲的入门向导:"一直十分流行的小提琴协奏曲是典型的门德尔松:手法巧妙,有个令人愉快、效果惊人的第一乐章,技巧高超的经过句,感伤的慢乐章和早期《仲夏夜之梦》序曲似的魔术仙境与俗套交替进行的终乐章。"①可以说,这也是对门德尔松一生的总结,包括他的生活经历和音乐品格,他就是这样完成了他自己的开头乐章和终乐章的。

　　再来说肖邦(F. Chopin, 1810—1849)。

　　很长时间以来,国内外出版的肖邦传记颇多,大多关注的是他和乔治·桑的浪漫爱情。而我们对他的宣传,大多止于他去国之前带走一只装满祖国泥土的银杯,去世时嘱托一定将自己的心脏运回祖国。肖邦被人们各取所需,肢解、分离……像一副扑克牌,被任意洗过牌后,你可以取出一张红桃三说这就是肖邦,也可以取出一张梅花 A 说这才是肖邦。

　　确实,肖邦既有着甜美的升 c 小调圆舞曲(作品 64-2)、宁静的降 b 小调夜曲(作品 9-1),又有着慷慨激昂的 A 大调"军队"波兰舞曲(作品 40-1)和雄浑豪壮的降 A 大调"英雄"波罗乃兹(作品 53)。如同一枚镍币有着不同的两面一样,我们当然可以在某一时刻突出一面。我们特别爱这样做,像买肉一样,今天红烧便想切一块五花肉,明天清炒就想切一块瘦肉。如肖邦这样敏感的艺术家,其实不止有两面,要复杂得多。他的作品的蕴涵比本人要复杂曲折得多。音乐,推而广之——

　　①　〔英〕杰拉尔德·亚伯拉罕:《简明牛津音乐史》,顾犇译,上海:上海音乐出版社,1999 年,第 753 页。

艺术,正因如此才有魅力,是不可解的,只可意会,不可言传。

我们在这一讲的开头引用舒曼关于"肖邦的作品好比一门门隐藏在花丛里面的大炮"的话,几乎成为解释肖邦的说明书。将艺术作品比成武器,是我们在一段时间里特别爱说的话,所以舒曼的话特别对我们一些人的胃口。一代人有一代人的流行语汇,事实上,沙皇一直在欣赏、拉拢着肖邦,在肖邦童年的时候赠送他钻石戒指,后期还授予他"俄皇陛下首席钢琴家"的职位和称号。肖邦的作品不可能是一门门大炮,舒曼和我们都夸张了肖邦和音乐本身。

说出一种花的颜色,是可笑的,因为一种花绝对不止一种颜色。说出一朵花的颜色,同样是不可能的,因为没有一朵花的颜色是纯粹的一种色彩,即便是白,还分月白、奶白、绿白、黄白、牙白……只能说出它主要的色彩罢了。那么,肖邦的主要色彩是什么? 革命? 激昂? 缠绵? 温柔? 忧郁如水? 优美似画? 温情如梦?

当然,说肖邦于优美之中略带一种沉思、伤感和梦幻色彩,是没错的。优美,和门德尔松走在一个同心圆上;和门德尔松明显不一样的是感伤,这使得他的圆的半径无形中比门德尔松的扩大了,而这恰恰是浪漫主义的特征之一。

肖邦的优美,不是绚烂之极的一天云锦,更不是甜甜蜜蜜的无穷无尽的耳边絮语,不是华托式豪华的美,也不是瓦格纳式气势磅礴的美,而是一种薄雾笼罩或晨曦初露的田园的美,是一种月光融融或细雨淅沥的夜色的美。这一点,和门德尔松的优美也不尽相同,他的优美没有门德尔松那样的清澈和贵族气息,是风雨之后的朦胧和沉郁。

肖邦的沉思,并不深刻,这倒不仅仅因为他只爱读伏尔泰,不大读别的著作,而是他的天性。他命中注定不是那种高歌击筑、碧血蓝天、风萧萧兮易水寒式的勇士,做不出拜伦、裴多菲高扬起战旗冲锋在刀光剑影之中的举动。他只能用他自己的方式,他说过:在这样的战斗中,他能做的是当一名鼓手。他也缺乏贝多芬那样的对于命运刻骨铭心的思考——他没有贝多芬宽阔的大脑门。但是,他比门德尔松多了一份对自己祖国和自身情感的思索和关注,这是门德尔松所不具有的源自

血浓于水的思索和关注。

肖邦的伤感和梦幻是交织在一起的,这是门德尔松更不具备的。有些作品,他是把对祖国和爱人的情感融合在他的旋律中的。但有许多作品,他独对他的爱人,是他自己的喃喃自语,具有民谣式的自我吟唱和倾诉感。他并不过多宣泄自己个人的痛苦,而只把它化为一种略带伤感的苦橄榄,轻轻地品味,缓缓地飘曳,幽幽地蔓延。而且,他把它融进他的梦幻之中,使得那梦幻不那么轻飘,像在一片种满苦艾的草地中,撒上星星点点的蓝色勿忘我和金色矢车菊。

丰子恺先生早在六十多年前说过这样一句话:"Chopin 一词的发音,其本身似乎有优美之感,听起来不比 Beethoven 那样的尊严而可怕。"①这话说得极有趣。或许人的名字真带有某种性格的色彩和宿命的影子?丰先生这话让人听起来新奇而有同感,是颇值得品味的。

1831 年,肖邦来到巴黎,那一年,他刚刚 21 岁。除了短暂的旅行,他大部分时间生活在巴黎,最后死在巴黎。他在巴黎十九年,是他全部生命的近一半。一个祖国沦陷、风雨漂泊的流亡者,而且又是一个那样敏感的艺术家,只身一人在巴黎那么长时间,可想而知日子并不好过,心情并不轻松。那里不是自己的家,初到巴黎的肖邦寂寂无名,他为什么一直到死,待了那么长的时间?他又是靠什么力量支撑着自己在异国他乡浮萍般无根飘荡了整整半生?音乐?爱情?对祖国的坚定的忠诚?

肖邦并不复杂的短短一生,给我们留下的却不是一串单纯的音符。

1837 年,肖邦断然拒绝俄国驻法大使代表沙皇授予他的"俄皇陛下首席钢琴家"的职位和称号。当大使告诉他获此殊荣是因为他没有参加 1830 年的华沙起义,他更是义正词严地说:"我没有参加华沙起义,是因为我当时太年轻,但是我的心是同样和起义者在一起的!"而他和里平斯基的关系,也表明了这种爱国之情。里平斯基是波兰的小提琴家,号称"波兰的帕格尼尼",到巴黎怕得罪沙皇而拒绝为波兰侨

① 丰子恺:《世界大音乐家与名曲》,长沙:湖南文艺出版社,2000 年,第 101 页。

民演出,肖邦愤然和他断绝了友谊。当然,我们可以说,肖邦的骨头够硬,颇像贝多芬。

同样,我们也可以说,肖邦为了进入上流社会,为了涉足沙龙,为了在巴黎扎下根,表现出了他软弱的一面。他不得不小心装扮修饰自己,去为那些贵族尤其是贵妇人演奏。他很快就学会了和上流社会一样考究地穿戴,出门总不忘戴上一尘不染的白手套,甚至从不忽略佩戴的领带、手持的手杖,哪怕在商店里买珠宝首饰,也要考虑和衣着的颜色、款式相适配而精心挑选,犹如选择一串最优美的装饰音符。① 肖邦简直又成了一个纨绔子弟,颇像急于进入上流社会的于连。

其实,我们同样还可以这样说,肖邦自己开始很反感充满污浊和血腥的巴黎,所有这一切,他并不情愿,是不得已而为之。因为他自己说过:"巴黎这里有最辉煌的奢侈、有最下等的卑污、有最伟大的慈悲、有最大的罪恶;每一个行动和言语和花柳有关;喊声、叫嚣、隆隆声和污秽多到不可想象的程度,使你在这个天堂里茫然不知所措……"但是,不知所措只是短短一时的,肖邦很快便打入了上流社会。因为他需要上流社会,而上流社会也需要他。保罗·朗多尔米在他的《西方音乐史》中说:"自从他涉足沙龙,加入了上流社会之后,他就不愿离开这座城市了。上流社会的人们怀着极大的热情和兴趣欢迎他,他既表现出是一位杰出的演奏家,又是一位高雅的作曲家和富有魅力的波兰人,天生具有一切优雅的仪态,才气横溢,有着在最文明的社会中熏陶出来的温文尔雅的风度。在这个社会中他毫不费力地赢得了成功。肖邦很快就成为巴黎当时最为人所崇尚的时髦人物之一。"② 人要改造环境,环境同时也会改造人,鲜花为了在沙漠中生存,便无可奈何地要把自己的叶先变成刺。说到底,肖邦不是一个革命家,他只是一个音乐家。

说肖邦很快就堕入上流社会,毫不费力地赢得了成功,这话带有明

① 参见〔法〕保罗·朗多尔米:《西方音乐史》,朱少坤等译,北京:人民音乐出版社,1989年,第224页。
② 同上。

显的贬义和不恭，就像肖邦快要去世时屠格涅夫说"欧洲有五十多个伯爵夫人愿意把临死的肖邦抱在怀中"一样，含有嘲讽意味。一个流亡者，自己的祖国在他刚到巴黎的那一年便被俄国占领，而巴黎那时刚刚推翻了君主专制，洋溢着民主和自由的气氛，正适合他音乐艺术的发展。这两个环境的明显对比，以及遥远的距离，不能不撕扯着他本来就敏感而神经质的心。渴望成功，思念祖国，倾心艺术，痴迷爱情，恋慕虚荣，憎恶堕落……肖邦的内心世界，是一个矛盾的织体。他到巴黎的时候，才21岁，也不过是一个穷教书匠的儿子，矛盾、彷徨、一时的软弱，都是极正常的；不正常的倒是我们爱把肖邦一直因病魔缠身而失血的脸，涂抹成一副红光焕发的关公样儿。

肖邦和女人的关系，一直是肖邦研究者一个多世纪以来不断讨论的话题。毋庸置疑，肖邦和女人的关系，不仅影响着他的音乐，同时影响着他的生命。

据我查阅的资料，肖邦短短三十九年的生涯，和四个女人有过比较密切的关系。每一个女人，在他的生命中都留下并不浅的痕迹，而且，他也都有乐曲给她。研究肖邦和这四个女人的关系，的确不是猎奇，而是打开进入肖邦音乐世界的一把钥匙。

肖邦爱上的第一个女人，是康斯坦奇娅。1829年的夏天，他们两人同为华沙音乐学校的学生，同是19岁，一同跌入爱河。第二年，肖邦就离开了波兰。分别，对恋人来说从来都是一场考验，更何况是在动乱年代的分别。这样的考验结果，无外乎不是将距离和思念更深地刻进爱的年轮里，就是爱因时间和距离的拉长而渐渐疏远、稀释、淡忘。初恋，常常就是这样的一枚无花果。肖邦同样在劫难逃。虽然临分别时，他们信誓旦旦，肖邦甚至说我如果死了，骨灰也要撒在你的脚下……但事实上分别不久，他们便劳燕分飞，各栖新枝了。别光责怪康斯坦奇娅的绝情，艺术家的爱情往往浪漫而短暂。我不想过多指摘谁是谁非，这一次昙花一现的爱情，对肖邦没有太大的打击，相反却使他创作出他一生仅有的两部钢琴协奏曲。无论是e小调第一还是f小调第二协奏曲，都是那么甜美迷人，流水清澈、珍珠晶莹的钢琴声，让你想到月下的

情思、真挚的倾诉和朦胧的梦幻。它不含丝毫的杂质,纯净得那么透明,这是只有初恋才能涌现出来的心音。这是肖邦以后成熟的作品再不会拥有的旋律。

肖邦爱上的第二个女人,叫玛利娅。这是 1835 年 6 月发生的事。玛利娅比肖邦小 9 岁,小时候,肖邦见她的时候,她还是个相貌丑陋的小姑娘,眼下竟出落成亭亭玉立的美人了。只是这一场爱情太像一出流行的通俗肥皂剧,女的家世显贵,门不当户不对,一个回合没完,爱情的肥皂泡就破灭了。肖邦献给她一首 A 大调圆舞曲,不过,在我看来,这首曲子无法和献给康斯坦奇娅的那两首协奏曲相媲美。想来,这是理所当然的,因为无论对肖邦还是玛利娅,这都不过是一次邂逅中产生的爱情,他们谁也没有付出那么深、那么多。艺术不过是心灵的延伸,音乐不过是心灵的回声,蹚过浅浅一道小河式的爱,溅起的自然不会是惊涛拍岸,而只能是几圈涟漪。

肖邦和乔治·桑的爱,是旷世持久的一场马拉松式的爱情,长达十年之久。该如何评价这一场爱情呢?乔治·桑年长肖邦 6 岁,一开始就担当了"仁慈的大姐姐"角色,爱的角色发生了偏移,命中注定这场爱可以花团锦簇、如火如荼,却坚持不到底?还是因为乔治·桑的孩子从中作怪导致爱情的破裂?或者真如人们说的那样,乔治·桑是个多夫主义者,刺激了肖邦?抑或是因为俩人性格反差太大,肖邦是女性的,而乔治·桑则是男性的,不说别的,就是抽烟,肖邦不抽,而乔治·桑不仅抽而且抽得极凶,就让两人越来越难以相互忍受?……爱情,从来都是一笔糊涂账,走路鞋子硌不硌脚,只有脚自己知道,别人的评判只是隔岸观火罢了。

据说,1848 年肖邦的最后一场音乐会和 1849 年肖邦临终前,乔治·桑曾经去看望过肖邦,都被阻拦了。这只是传说,太带有戏剧性的传奇色彩了。无论两人当时和事后究竟如何,都是他们自己的事。即使这两次他们会了面,又将如何呢?事情只要是过去了,无论对于大到国家还是小到个人,都是历史,是翻过一页的书,很难重新再翻过来,重新更改、修饰或润色了。人生的一次性,必然导致爱情的覆水难收。十

年,人的一生没有几个十年,轻易地将十年筑起的爱打碎,对于肖邦当然是致命的打击。说肖邦死于肺病,其实并不那么确切,这次的打击也是他的死因之一,或者说这次打击加速了他的死亡。这就是爱的力量,或者说爱对于太沉浸于、太看重爱的人的力量。从 1837 年到 1847 年,肖邦和乔治·桑十年的爱结束后,不到两年,肖邦就与世长辞了。

其实,甜蜜得如同蜂蜜一样的爱情,在这个世界上是不存在的,是人们的一种幻想,是艺术给人们带来的一个迷梦。如果说这世界上真的存在爱情的话,爱情是和痛苦永远胶粘在一起的,妄想像轻松地剥开一张糖纸一样剥离开痛苦,爱情也就不复存在。否则,我们无法解释肖邦和乔治·桑在一起这十年中,为什么会涌现出这么多的作品。其中包括叙事曲 3 首,占总数的三分之二;谐谑曲 3 首,占总数的四分之三;奏鸣曲 2 首,占总数的三分之二;还有大量的夜曲、玛祖卡、波罗乃兹和梦幻曲。其中尽是美妙动听的乐曲,包括肖邦和乔治·桑在西班牙修道院的废墟中,在南国的青天碧海边,在温暖的晨曦暮鼓里,创作出的 g 小调夜曲、升 F 大调即兴曲、c 小调波罗乃兹等,以及在诺昂乔治·桑的庄园里创作出的有名的"雨滴"前奏曲、"小狗"圆舞曲。仅从后两首曲子就足以看出他们曾经拥有过多么美好的一段时光!那两首乐曲给我们带来多少遐想,小狗滴溜溜围绕着他们打转的情景,是何等欢欣畅快;细雨初歇,从房檐低落的雨滴和钢琴声、等待心绪的交融,是何等沁人心脾……应该说,肖邦一生最多也是最好的乐曲,创作于这个时期。

1848 年的春天,因为生活的拮据,肖邦抱病渡海到英国演出,用光了在伦敦储存的钱付医疗的费用,只好暂住在他的苏格兰女学生史塔林家中,这是他接触的第四个女人。史塔林爱上了他,并送给他 25000 法郎作为生活的费用。他回赠给史塔林两首夜曲 f 小调、降 E 大调(作品 55-1、55-2)。不知道回赠的有没有爱情?我是很怀疑这种说法的,因为我查阅了肖邦的年谱,这两首夜曲并不是作于 1848 年,而是作于 1843 年。纵使是赠给史塔林小姐的,这两首夜曲也无法同上述那些乐曲比拟。在肖邦的 21 首夜曲里,它们不是最出色的。或许,肖邦已经到了生命的尽头,爱无法挽救他了,或者爱来得太晚了些?或者他还沉

涵于以往的甜梦、噩梦里再也无力跳将出来？……

　　我无法想象也无法猜测肖邦短短的一生，是否真正得到过爱情，他和这四个女人的爱情算不算他所追求的爱情，但是，我能够说，这一切是爱情也好，不是爱情也好，都不能和他的那些美妙动人的乐曲相比。爱情永远在肖邦的音乐中，它比肖邦也比我们任何人都要活得更长远。

　　其实，这样来论说肖邦和肖邦的音乐过于简单化和世俗化了。对肖邦的音乐最富于真知灼见的是李斯特，他在 1848 年肖邦去世的前一年写出的肖邦传，不吝啬赞美的语言，给予了肖邦富有远见的极高评价。他认为肖邦的音乐将"高度的美""完全新颖的感情""新奇而巧妙的和声织体"结合在一起，"在音乐风格的掌握上开辟了一个新时代"。① 他还说："完全是由于肖邦的功劳，我们才学会了用比较宽广的形式安排和弦，才学会了运用精致的半音进行和等音进行，才学会了运用小的'装饰'音群，这种装饰音群好像闪烁着虹彩的露珠，一滴滴地落在旋律上。"②

　　李斯特还特意举了这样一个例子来说明肖邦音乐的伟大意义：被李斯特称为"巴黎最温文尔雅的妇女"之一、李斯特自己的女友——作家玛丽·达古，在听完肖邦的钢琴演奏后，激动得热泪浸湿了眼睛，"好像一个旅行者走进绿荫鲜花引人入胜的土耳其山谷，看见铺在山谷里的一些墓石而大感惊异时的情绪一样"，她对肖邦说，"她好像站在一个外表只给人以柔和与雅致感的纪念碑面前，内心感到一种不由自主的崇敬"。③

　　19 世纪末，另一位评论家、肖邦传记的权威阐释者——美国的詹姆斯·胡内克这样评价肖邦：他会"牢牢抓住我们灵魂中的旋律，赋予它血肉之形与独特的声音"。他还将肖邦与以往的那些音乐大师进行了比较，在比较之中定位肖邦的价值与地位："肖邦不仅是钢琴界的诗

　　① 《李斯特论肖邦》，张泽民等译，北京：人民音乐出版社，1965 年，第 10 页。
　　② 同上。
　　③ 同上书，第 17 页。

人,也是整个音乐界的诗人,是所有作曲家中最富于诗情的一位。与他相比,巴赫就像是专写平实的对位散文的作家,贝多芬像是群星的雕刻者与咆哮的暴风雨的指挥者,莫扎特像一位鲜艳挂毯的编织匠,舒曼则像是遭受天谴的口吃者,只有舒伯特在无穷无尽的抒情方面与肖邦相似。"①

时代不同,肖邦在人们心中的印象不同,一个说肖邦是那个时代矗立起来的一个纪念碑,一个则说肖邦牢牢抓住了我们灵魂中的旋律;一个更讲究其象征意义,一个则更在乎其精神作用。或许,两者的结合,更能说明肖邦对于我们的价值与意义。

下面,我们具体说说肖邦的音乐。

李斯特更为赞赏肖邦的波罗乃兹和玛祖卡,他认为这是肖邦音乐的男性与女性特点的两极。他说:"肖邦的波洛涅兹舞曲的强有力的节奏能使最冷酷无情的人激动,并且像中了电流一样。这里凝聚着古代波兰固有的、最崇高的感情。"②而肖邦的玛祖卡"在稍微有点神秘的一片蒙眬之中,女性的、温柔的因素分明占首要地位,而且女性温柔的因素获得很大的意义"③。

就我个人而言,我喜欢肖邦全部的夜曲、一部分圆舞曲和他仅有的两部协奏曲。

其中我尤其喜欢他的夜曲。无论前期的降 b 小调、降 E 大调(作品9-1、9-2),还是后期的 g 小调(作品 37-1)、c 小调(作品 48-1),都让我百听不厌。前者单纯明朗的诗意,幽静如同清澈泉水般的思绪,让人仿佛在月白风清之夜听到夜莺优美如歌的声音;后者的激动犹如潮水翻涌的冥想,哀愁、孤寂宛若落叶萧萧的凝思,让人觉得在春雨绵绵的深夜看到未归巢的燕子飞落在枝头,摇碎树叶上晶莹的雨珠,滚落下一

① 〔美〕詹姆斯、胡内克:《肖邦画传——肖邦的一生及其作品》,王蓓译,北京:中国人民大学出版社,2004 年,第 107 页。

② 《李斯特论肖邦》,张泽民等译,北京:人民音乐出版社,1965 年,第 20 页。

③ 同上书,第 42 页。

串串清凉的簌簌琶音。在他的 g 小调中，甚至能听到万籁俱寂之中从深邃而高邈的寺院里传来肃穆、悠扬的圣乐，在天籁之际、在夜色深处，空旷而神秘地回荡，一片冰心在玉壶般，让人沉浸在玉洁冰清、云淡风轻的境界里，整个身心都被滤洗得澄静透明。

肖邦的夜曲，给人的就是这样的恬静，即使有短暂的不安和骚动，也只是一瞬间的闪现，马上又归于星月交辉、夜月交融的柔美之中。他总是将他忧悒的沉思、抑郁的悲哀、踟蹰的徘徊、深刻的怀念……——融化进柔情而明朗的旋律之中。即使是如火的情感，也被他处理得温柔蕴藉，深藏在他那独特的一碧万顷的湖水之中。即使是暴风骤雨，也被他一柄小伞统统收敛起来，滴出一串雨珠项链的童话。如果说那是一种境界，便是"行到水穷处，坐看云起时"；如果说那是一幅画，便是"明月松间照，清泉石上流"。

同为浪漫派的音乐家，肖邦正是以这样一批作品和其他人拉开了明显的距离。肖邦明确反对柏辽兹，他批评柏辽兹音乐中所谓"奔放"是"惑人耳目"[1]；肖邦也嫌弃舒伯特，说他的音乐粗杂不堪；肖邦认为韦伯的钢琴曲类似歌剧，均不足取；甚至对于人们最为推崇的贝多芬，他也说除了升 C 调奏鸣曲，其他作品"那些模糊不清和不够统一的地方，并不是出于值得推崇的非凡的独创性，而是由于他违背了永恒的原则"[2]。就连对给予过他最大支持的舒曼和李斯特，他也一样毫不留情。他对李斯特炫耀技巧的钢琴演奏公开持批判态度，讥讽李斯特的演奏给听众的感觉是"迎头痛击"[3]；而对舒曼，他更不客气，几乎全部否定，甚至说舒曼的名作《狂欢节》简直不是音乐。那样一个柔弱至极的人，竟然敢于对这样多的人明确表明自己的态度，正说明肖邦对自己的艺术追求的明确性和坚定性：他的艺术是一棵扎根结实的大树，不是随风飘摇的旗，看市场和官场的风向。1840 年，李斯特从欧洲演出归

[1] 转引自〔苏〕A. 索洛甫磋夫：《肖邦的创作》，中央音乐学院编译室译，北京：人民音乐出版社，1960 年，第 5 页。

[2] 同上书，第 7 页。

[3] 同上书，第 5 页。

来在巴黎举行了一场音乐会，肖邦的一个学生听完回来对肖邦说李斯特如今面临的最大困难是如何表现沉着宁静。肖邦对他的学生说："这样看来，我是对的。最后终于达到纯朴的境界，纯朴发挥了它全部魅力，它是艺术臻于最高境界的标志。"①肖邦在他的音乐中毕生追求的就是这样宁静纯朴的境界。如果用"优美"这两个字来代表门德尔松音乐的风格的话，"纯朴"这两个字就是肖邦音乐的风格。他们的老师都是巴赫和莫扎特，在这一点上，他们走到了一起。

肖邦的音乐里有他独特的歌唱性。这种歌唱性，既来自他对斯拉夫民族民间音乐敏感的吸收，使得他的旋律非常具有那种真挚如歌的歌唱性；也在于他对钢琴自身的挖掘，使得钢琴在他的手里变得像能够长出唱歌的歌喉一样，将他自己心底所有的歌唱都在黑白键盘上迸发出来。如果说前者是许多民族音乐家都有的特点，后者则是肖邦自己独有的魅力。在对钢琴乐器自身潜力挖掘这一意义上，肖邦和李斯特的贡献如明丽夺目的两朵鲜花：一朵是将钢琴变幻出管弦乐的音响，一朵是将钢琴演绎出歌唱的效果。

据说，肖邦的手格外奇特，才使得他的钢琴演奏如此炉火纯青。有人说他的手指细长而灵活，好像没有骨头，而且手掌宽阔，伸开手能够把钢琴上键盘的三分之一都遮盖了，演奏特有的大和弦和琶音时毫不费力。② 这样与众不同的手，让我忍不住想起曾经上过纪念邮票的李斯特的大手（肖邦的手也被拍成照片，与李斯特的手相比较，李斯特的手宽厚，如忠厚长寿的长者；而肖邦的手则修长，颇似身材苗条的女性，所以说他是"妇人的肖邦"一点没错）。在所有音乐家和钢琴家中，能够拥有这样奇特大手的人，不知还有没有第三个？

演奏肖邦音乐的钢琴家，也许并不需要有他那样的神奇的大手，但是要有他那样的气质和心地。应该说，演绎肖邦最好的是俄罗斯的钢

① 转引自〔苏〕A. 索洛甫磋夫：《肖邦的创作》，中央音乐学院编译室译，北京：人民音乐出版社，1960 年，第 6 页。

② 同上书，第 202 页。

琴家,鲁宾斯坦、拉赫马尼诺夫、巴拉基列夫(俄罗斯的音乐家对肖邦
也最推崇,由于巴拉基列夫的建议和努力,才在肖邦的故乡建起肖邦的
纪念碑)。苏联老一辈杰出的钢琴家伊古姆诺夫以及他的学生米尔什
坦、我国的钢琴家傅聪,都出色地演绎过肖邦,是肖邦的知音。如果听
肖邦,听他们的唱片是最好的选择。

深谙肖邦的伊古姆诺夫对肖邦曾经有过这样的解释,这是他教学
生演奏肖邦作品时的重要教诲:"肖邦厌恶一切不真挚和装腔作势的
东西。端庄纯朴、不虚张声势、非常坦率,这就是他的创作个性的最大
的特点。"他说演奏肖邦的作品时,一定要"象人的流利的说话一样",
切忌"夸张地加快或放慢速度",肖邦"永远反对过快的速度,他厌恶太
重的音响,而干枯、无力、单调,也像感情的夸张一样使人难受"。① 伊
古姆诺夫的这些话,可以作为我们听肖邦作品或选择有关肖邦钢琴曲
的唱盘时的一把钥匙,用以鉴定什么是好的演奏、什么是坏的演奏。

最后,我想谈谈肖邦为什么没有大部头的作品。肖邦的一生里,没
有创作出一部交响乐和歌剧,他的最大部头便是那两首钢琴协奏曲了。
这是他同别的音乐家无法相比的。

肖邦一生创作出的所有作品都是钢琴曲,他用他全部的生命致力
于他最热爱的钢琴音乐,从未心有旁骛,专一而专注,这也是别的音乐
家无法相比的。

几乎肖邦所有的朋友都曾劝过他创作交响乐和歌剧,其中包括他
的老师埃斯内尔教授、波兰最著名的诗人密茨凯维奇以及乔治·桑。
他们都认为肖邦的最高峰和最伟大的成就,不应该仅仅是钢琴曲,而应
该是交响乐和歌剧。

据说,有许多好心人总问他这个问题:"您为什么不写交响乐和歌
剧呢?"把他问烦了,他指着天花板反问:"先生,您为什么不飞呢?"人

① 转引自〔苏〕A.索洛甫磋夫:《肖邦的创作》,中央音乐学院编译室译,北京:人民
音乐出版社,1960 年,第 228—229 页。

家只好说："我不会飞……"他便不容人家说完，自己说道："我也不会，既不会飞，也不会写交响乐和歌剧！"

李斯特曾这样替肖邦解释："肖邦的最美妙的、卓绝的作品都很容易改编为管弦乐，这就充分证明了：他可以不费力地把自己的最美妙的充满灵感的构思用管弦乐队表现出来。如果他从来不用交响乐来体现自己的构思，那只是因为他不愿意而已。"①

李斯特的解释，不能说服我。李斯特明显在为肖邦辩护，说得大而无当，有拔高肖邦之嫌。当然，作品体积和容量的大小，不能说明一个音乐家成就和造诣的大小。契诃夫一生没有写过长篇小说，依然是伟大的作家；肖邦一生没有写过交响乐和歌剧，同样依然是伟大的音乐家。艺术不是买金子，分量越沉便越值钱。我只是始终弄不明白为什么肖邦自己和自己较着劲，一辈子就是不沾交响乐和歌剧的边儿？

肖邦一生反对炫耀的艺术效果，反对众多的乐器淹没他心爱的钢琴，这从他那两首协奏曲就可以明显地看出来，乐队始终只是配角。他的好朋友、法国著名画家戴拉克鲁阿说肖邦这样对他阐述自己的思想："我们一会儿采用小号，一会儿长笛，这是干吗？……如果音响企图取作品的思想而代之，那这种音响是该受指责的。"②而当戴拉克鲁阿的画风中出现众多热闹炫目的色彩和线条时，肖邦格外警惕。单纯、纯朴，一直是肖邦艺术追求的信条。他不会背弃自己的这一信条，去让他认为最能够同时又最适合这种标志的钢琴让位于交响乐和歌剧。

其实，在这一点上，肖邦和门德尔松还是很相似的。门德尔松作过《苏格兰交响乐》《意大利交响曲》这样大部头的作品，但只是风景画的长卷而已。应该说，他们一辈子都没有什么重大社会题材和庞大音乐素材的作品。而音乐中使用具体而生活化的标题，以直接的个人生活的世俗化叙述方式，在古典主义惯常的宗教和抽象的音乐框架中找到新的出口，他们还是走到一起来了，这便是性格使然。即使他们之间存

① 《李斯特论肖邦》，张泽民等译，北京：人民音乐出版社，1965 年，第 7 页。
② 转引自《李斯特论肖邦》，张泽民等译，北京：人民音乐出版社，1965 年，第 43 页。

在这样那样的不同，但在这一点上，他们是相同的。从这一角度出发，他们都一辈子注重个人情感的抒发。

倒是詹姆斯·胡内克的解释更能说服我："肖邦的音乐是一个由爱国主义、自尊感与爱培养起来的人格的美学象征。它的美在钢琴上得到了最充分的体现，因为这种乐器最善于表达易逝的曲调、敏感的弹触与多变的力度。钢琴就是肖邦的竖琴，是他'心灵的管弦乐队'，他用钢琴像古希腊女诗人萨福一样探索着人类心灵最隐秘的地方。"①

我们还是来总结一下吧。关于门德尔松和肖邦，如果说抒情性是他们音乐共同的特点，那么不同的是：门德尔松的音乐风格主要是优美，是那种衣食无虞的恬静、贵族沙龙式的典雅；肖邦则充满忧郁。门德尔松音乐的抒情富于描述性，借助于美丽的风景，如山水画卷，是明朗的、阳光灿烂的；肖邦音乐的抒情富于歌唱性，融入了个人的感情，如树木的年轮，是隐藏的、夜色迷离的。门德尔松的抒情性是外在的抒发，绚丽得如一天云锦；肖邦的抒情性是内心的自白，纯粹得如一首诗。

肖邦与门德尔松最大的不同，更在于其音乐独创的革命性。在这一点上，朗格曾经给予肖邦极高的评价："在他的成熟的作品中，没有一首是依赖传统形式或手法的，他为自己重新开辟了音乐天地，只是保留了音乐形式的必要的外壳。他所开辟的这个天地，比起任何其他浪漫主义作曲家都更是和古典主义的——尤其是'贝多芬式'的——世界完全相对立的。"②朗格说得没有错，肖邦的音乐打破了古典主义的既定法则，比韦伯和舒伯特走得更远，旋律更自由迷人，尤其在钢琴上即兴式的演奏随心所欲，更是门德尔松所没有、望尘莫及的。所以，朗格说："没有肖邦，十九世纪下半叶的音乐是难以想象的。"③

① 〔美〕詹姆斯·胡内克：《肖邦画传——肖邦的一生及其作品》，王蓓译，北京：中国人民大学出版社，2004 年，第 112 页。

② 〔美〕保罗·亨利·朗格：《十九世纪西方音乐文化史》，张洪岛译，北京：人民音乐出版社，1982 年，第 102—103 页。

③ 同上书，第 103 页。

肖邦与门德尔松在音乐史上更重要的一点不同在于,一个来自弱小国家的音乐家以自己的作品让当时的世界音乐中心为之瞩目,让一个弱小国家的音乐走进了自以为是的欧洲音乐帝国。肖邦的意义,在于带动了日后民族乐派力量的兴起,以瘦弱的身躯撬起了强悍的欧洲大地,以钢琴清澈的音符震撼了欧洲的天空。詹姆斯·胡内克说"他启发了格里格,为后者指点了民族音乐的丰富矿藏"①。朗格说他"是在自己的音乐中强烈地突出斯拉夫民族因素的第一位伟大的作曲家,从此以后,斯拉夫民族因素归入了欧洲音乐的主流"②。

① 〔美〕詹姆斯·胡内克:《肖邦画传——肖邦的一生及其作品》,王蓓译,北京:中国人民大学出版社,2004 年,第 109 页。

② 〔美〕保罗·亨利·朗格:《十九世纪西方音乐文化史》,张洪岛译,北京:人民音乐出版社,1982 年,第 105 页。

第七讲

舒曼和勃拉姆斯

——一条河的上游和下游

　　我首先要给大家讲讲舒曼和勃拉姆斯的故事。这是因为他们的故事本身就是动听的音乐，而他们的音乐里的每一个音符都渗透着他们的故事。

　　在世界上所有的音乐家中，还有谁有比他们两人更密切的关系呢？联系着他们之间这样密切的关系的，不仅有他们志同道合共同追求的音乐，还有他们一往情深共同深爱着的一个女人。

　　就让我从舒曼讲起吧。

　　舒曼（R. A. Schuman，1810—1856）与肖邦同龄，比勃拉姆斯大 23 岁。在所有的音乐家里，舒曼的文学修养大概是最高的了，这不仅因为他的父亲是一个出版商，自己酷爱文学，亲自翻译过拜伦的诗，具有极高的文学修养，从小给予舒曼很好的耳濡目染的熏陶，而且因为舒曼在莱比锡和海德堡读大学的时候，曾经攻读过歌德、拜伦以及霍夫曼和让·保罗等许多作家的著作。在音乐家中能够写一手漂亮文章的不少，比如李斯特和柏辽兹，但如舒曼般写得那样漂亮又那样多，而且还创办了影响一个时代的杂志《新音乐时报》，大概任何人都要叹为观止。

　　也许，要怪就要怪舒曼的母亲同意了维克教授的意见，让舒曼退出了法律系的学习，而专心地跟从维克教授学习钢琴。在那个时代里，学习音乐可以高雅，却远没有学习法律那样可以有钱又有地位。偏偏舒曼的母亲开明地听从了维克教授的意见，一切的阴差阳错都是从那时

开始的。维克教授是当时莱比锡也是全德国最优秀、最具有权威的钢琴教师，舒曼的母亲怎么能够不听从他的意见呢？况且维克教授为了舒曼的前途又是那样的言辞恳切。1830 年，为了更好地学习钢琴，维克教授邀请舒曼住进了他的家里，把他当成自己的孩子一样。维克教授怎么会想到自己是在"引狼入室"呢？

那一年，舒曼 20 岁，他见到维克教授的宝贝女儿克拉拉，爱上了她。而克拉拉只有 11 岁，还是一个小姑娘。到 1837 年，女儿 18 岁，和舒曼已经发展到后花园私订终身的时候，维克教授忍无可忍。一场比音乐还要复杂、还要惊心动魄的斗争开始了，双方都寸土必争，毫不让步。

想想也可以理解，克拉拉不到 5 岁时维克教授就和妻子离婚，独自一个人带着她长大成人，是多么的不容易，他把女儿当成了自己的掌上明珠，说克拉拉这个名字就是钢琴家的名字。他无比疼爱地讲过：克拉拉出生的"那天天空在飘雪，一片雪花出乎意外地落入了我的怀中，我接住了——那就是你们眼前的克拉拉"①。而克拉拉对于舒曼则更加重要，在克拉拉小的时候，舒曼就对克拉拉说："我常常想到你，克拉拉，不是一个人在想着他的朋友，而是朝圣者想着远方的圣坛。"②好家伙，一个说是晶莹的雪花，一个说是远方的圣坛，他们像是在进行作文比赛，看谁能够把最美的语言献给克拉拉。

维克教授怎么能够允许舒曼把克拉拉从身边抢走？况且自从父亲去世之后舒曼家里就很穷，舒曼自己只是一个跟随教授学习的更穷的穷学生。教授大发雷霆，对女儿说如果再继续和这个穷小子来往，他就永远不再认她，并取消她的继承权，还说如果他看见克拉拉和舒曼在一起，就用手枪把舒曼打死！③

① 李宽宽：《音乐森林中的守护女神：舒曼、勃拉姆斯与克拉拉》，北京：社会科学文献出版社，1998 年，第 22 页。

② 同上书，第 41 页。

③ 参见方之文：《诗的音乐，音乐的诗——介绍德国音乐家舒曼及其主要作品》，北京：人民音乐出版社，1983 年，第 7 页。

不得已，舒曼和克拉拉向法院递交了起诉书，将维克教授告上了法庭。克拉拉坚定地给父亲写了一封信，说得极其明确而彻底："我对舒曼的爱，是真实的爱情。我爱他，并不只是热情，或是由于感伤的兴奋。这是由于我深信他是一位最善良的男人之故。别的男人，绝对不能象他那样，以纯洁的、诚恳的态度爱着我，而且对我有那么深的了解。如果从我的立场说，只有使他完全属于我，我才能全心地爱他。而且深信，我比起任何女人，更了解他。"①

经过了持续十一个月之久的漫长诉讼，1840 年，法院作出了判决，准许舒曼和克拉拉结为夫妻，维克教授败诉。这一年的 9 月 13 日，舒曼和克拉拉举行婚礼的那一天，是克拉拉 21 岁的生日。

这一年，舒曼的音乐创作达到高峰，仿佛要毕其功于一役，他一生几乎所有重要的作品都在这一年完成。仅仅歌曲他就写了 138 首，其中包括最重要的抒情套曲《诗人之恋》和《桃金娘》。无疑，这是献给他们自己的结婚礼物。在《桃金娘》的歌曲集上，舒曼特别在《献歌》这首曲子里选了诗人吕克特的诗献给克拉拉："你是我的生命，是我的心，／你是我的欢乐和痛苦，／你是大地，我在那儿生活，／你是天空，我在那儿飞翔，／……"

第二年的春天，舒曼创作出了他一生中第一部也是最重要的一部交响乐——B 大调《春天交响曲》。这部纯粹的抒情的作品，道出了舒曼对婚后新生活的憧憬，春天美好的旋律正是他和克拉拉共同拥有的心情，慢板引子中的法国号、小号与长笛、双簧管起伏跳跃的对答回应，仿佛是他们两人呼应的心音，同时奏出了春天万物复苏、回黄转绿的律动和萦绕在他们心底的最动人的情意。最迷人的要数第二乐章小广板，舒曼给它起名为"夜晚"。依然是熟悉的小提琴，以及法国号和双簧管，柔情似水，如歌如诉，深情温存，带有忧郁的调子，如夜风习习，如花香馥郁，如温情的抚摸，如叮咛的絮语，是献给克拉拉的情歌和夜曲。

① 李宽宽：《音乐森林中的守护女神：舒曼、勃拉姆斯与克拉拉》，北京：社会科学文献出版社，1998 年，第 100 页。

难怪克拉拉听完后激动地说:"我完全被欢乐所占据。"①

同一年的夏天,舒曼写出了他另一部重要的作品——a 小调钢琴《幻想》协奏曲,这是献给他和克拉拉的孩子的,因为这一年的夏天尾声到来的时候,他们可爱的小天使宝贝女儿出生了。这是舒曼唯一一部钢琴协奏曲,有人说这部协奏曲里有舒曼痛苦的回忆,因为他想起和克拉拉艰难的恋爱之路,一路上的荆棘丛生难免让他心存余悸。实际上,由于这样的磨砺,舒曼的精神已经出现了问题。但是,在这首协奏曲里,这种不安只是潜伏在欢乐之中,痛苦的回忆也只是短暂的一瞬,第二乐章中在大提琴衬托下的钢琴独奏是多么美妙的乐章,那种精巧和优美,那种荡气回肠和清爽迷人,那种如乳燕出谷的婉转和如细雨鱼游的细腻,都可以看到克拉拉动人的倩影,都可以想象出新生命的崭新形象,都可以触摸到舒曼那如同春水般飞溅跳跃的明澈的心。

是的,舒曼一生之中最动人的乐章都在这时候写成,也在这时候完成了。舒曼一生最美好的生活都在这时候开始,也在这时候结束了。

其实,舒曼精神的错乱早在以前和克拉拉一起与维克教授斗争的动荡生活中就潜伏下来了。舒曼的精神病开始发作。好日子来得不容易,又是那样的短暂。就在这时候,勃拉姆斯,这个命中注定要和舒曼、要和克拉拉联系在一起的人出现了。

1853 年 9 月 30 日,年仅 20 岁的勃拉姆斯(J. Brahms,1833—1897),在他的好朋友、后来成为小提琴演奏家的约阿希姆的推荐下,自尊而腼腆地叩响了杜塞尔多夫市舒曼的家门(那时,舒曼正在杜塞尔多夫市交响乐团担任指挥)。舒曼接待了他,请他在钢琴上演奏一曲。勃拉姆斯为舒曼演奏的是他自己的 C 大调钢琴奏鸣曲。舒曼听了开头立刻觉得不凡,让他稍稍停一下,兴奋地叫克拉拉一起来听。克拉拉走进屋来,勃拉姆斯就是在这支曲子中望见了克拉拉,他眼前一亮,一见钟情。克拉拉漂亮的眼睛让勃拉姆斯一生难忘。别说舒曼和

① 李宽宽:《音乐森林中的守护女神:舒曼、勃拉姆斯与克拉拉》,北京:社会科学文献出版社,1998 年,第 112 页。

克拉拉无法预料,就是勃拉姆斯自己也无法想到,这一见钟情竟然导致了他和克拉拉四十三年之久的未了情缘,也导致勃拉姆斯自己终身未娶。

当时,舒曼忘记了自己已经病魔缠身,他正在为突然出现在自己眼前的勃拉姆斯的才华兴奋不已,称赞勃拉姆斯是"从上帝那里派来的人",决心把这个前途无限的年轻人从汉堡的贫民窟里解救出来,让全德国乃至全欧洲都认识他。为了推荐勃拉姆斯的作品,他到处为勃拉姆斯写推荐信,带他一起演出,并在因病已经中断了十年未写文章后特意重新操笔,为勃拉姆斯写下热情洋溢的文章,这就是发表在《新音乐时报》上的那篇著名的《新的道路》。谁也没有想到,这是舒曼最后一篇文章(舒曼写下的第一篇文章是热情推荐肖邦)。

在这篇文章中,舒曼以难以抑制的激动心情写道:"几年来音乐界人才辈出,增添了许多有重要意义的后起之秀。看来,音乐界的新生力量已经成长起来了。近年许多志趣崇高、抱负远大的艺术家都证明了这一点,虽说他们的创作目前知道的人还不多。我极其关怀地注视着这些艺术家所走的道路。我想,在这样良好的开端之后,一定会突然出现一个把时代精神加以理想表现的人物。……这人果然来了。他是一位名叫约翰纳斯·勃拉姆斯的青年,从襁褓中就是在艺术女神和英雄的守护下成长起来的。"①

舒曼接着写道:"他的一切,甚至他的外貌都告诉我们,这是一位出类拔萃的人物。他坐在钢琴旁,向我们展示奇妙的意境,愈来愈深入地把我们引进了神奇的幻境。他的出神入化的天才演技把钢琴变成一个众声汇合、时而哀怨地呜咽、时而响亮地欢呼的管弦乐队。这愈发增加了我们的美妙感受。他所演奏的作品有奏鸣曲(毋宁说是隐藏的交响曲)、无词的歌曲(不用文字说明,就可了解它们的诗情美意,因为每一首里都有很流畅谐和的如歌旋律),接着是一些形式极为新颖别致

① 汪森、余烺天编:《夜莺之舞:中外音乐家散文随笔选》,海口:海南出版社,1998年,第365页。

而多少带有点魔鬼的阴险气质的钢琴小曲,最后是小提琴与钢琴奏鸣曲、弦乐四重奏。每一首都别有风味,好像都是从不同的源泉里流出来的。我觉得,这位音乐家仿佛是湍急汹涌的洪流,直往下冲,终于汇成了一股奔泻的飞沫喷溅的瀑布。在它上空闪耀着宁静的虹彩,两岸有蝴蝶翩翩飞舞,夜莺婉啭歌唱。"①

在这里,我们不仅可以看出舒曼对于年轻、还没有名气的勃拉姆斯的青睐有加(这是舒曼的一贯风格,在肖邦、柏辽兹、李斯特刚刚出道时,他都是这样热情地给予支持),同时也可以看出舒曼确实拥有很好的文笔,有很强的鼓动性。

勃拉姆斯就是在舒曼的"鼓吹"下渐为人们所知。可以说,舒曼对勃拉姆斯有着知遇之恩。没有舒曼,勃拉姆斯还只是一个没头的苍蝇在汉堡的水手酒吧和莱茵河两岸的下等俱乐部里乱飞瞎撞。

谁会想到呢,不到半年之后,1854 年 2 月,舒曼的精神病再次发作,开始是彻夜失眠,然后突然离家出走(就在克拉拉刚刚出去请医生的时候),投入莱茵河自杀,正巧有船经过,才把他救上来。那一天,是狂欢节。狂欢的人群没有注意到一个水淋淋的音乐家被人搀扶着穿过熙熙攘攘的街头。

勃拉姆斯闻讯立刻从汉诺威赶来。一贯不善言辞的他,笨拙地对克拉拉说:"只要您想,我将用我的音乐来安慰您。"②敏感的克拉拉不会感受不到他那一份蕴含在笨拙语言中的感情。只是他们谁也不捅破这层窗户纸,都只谈音乐,不谈其他。

两年之后,1856 年的 7 月 29 日,年仅 46 岁的舒曼不幸去世。在这两年中,舒曼住院,勃拉姆斯一直守护在克拉拉的身边,彼此诉说情怀的机会比比皆是,但是,他们依然守口如瓶,只谈音乐,外带谈舒曼的病情,不谈别的。

① 汪森、余烺天编:《夜莺之舞:中外音乐家散文随笔选》,海口:海南出版社,1998年,第 366 页。

② 李宽宽:《音乐森林中的守护女神:舒曼、勃拉姆斯与克拉拉》,北京:社会科学文献出版社,1998 年,第 180 页。

舒曼去世后，是勃拉姆斯和约阿希姆在舒曼的灵柩前为他守灵送葬。下葬之后，勃拉姆斯没有和任何人打一声招呼便不辞而别，让克拉拉完全出乎意料。从此，他们天各一方，再未见面（也有的传记说克拉拉晚年坐在轮椅上的时候，勃拉姆斯见过她）。

想一想，在舒曼病重的两年之中，勃拉姆斯一直在克拉拉的身旁守候，却从未向克拉拉表白过自己的感情，只是把自己的一片深情深深地埋藏在心底。在舒曼去世之后，勃拉姆斯又那样毅然决然地离开克拉拉，再没有见面，他内心里该有多强大的忍耐力和克制力？

勃拉姆斯把这一切感情都化作了他的音乐，他的音乐绝不是那种柏辽兹式的激情澎湃，而是内省式的，如同海底的珊瑚和地层深处埋藏的煤，在悄悄地闪烁和燃烧。勃拉姆斯自己说：必须要"控制你的激情"，"对人类来说，激情不是自然的东西；它往往是个例外，是个赘瘤"。① 内心里掠过暴风雨之后，他如同一个心平气和、泰然自若的亚里士多德式的古希腊哲人，成为 19 世纪末少有的隐士。

据说在分别的漫长日子里，勃拉姆斯曾多次给克拉拉写过情书；据说那些情书热情洋溢，发自肺腑，想来会如他的音乐一样动人。但是，这样的情书，一封也没有发出去。内向的勃拉姆斯把这一切感情都克制住了，把它们像赘瘤一样无一漏网地给挖去了。他给自己垒起一座高大而坚固的堤坝，让感情泛滥的潮水滴水未漏地蓄在心中了。那水在心中永远不会干涸，永远不会渗漏，但也只会荡漾在心中了。这样做，我不知道勃拉姆斯要花费多大的决心和气力，要咬碎多少痛苦，要自己和自己作多少搏斗。他的忍耐力和克制力实在是够强了。这是一种纯粹柏拉图式的爱情，是超越物欲和情欲的精神上的爱情。这是只有具备古典意义上的爱情情怀的人才能做到的。也许，爱情的价值本来就不在于拥有，更不在于占有。有时，牺牲了爱，却可以让爱成为永恒。

现在已经无法弄清在分别的漫长岁月里克拉拉对勃拉姆斯的这种

① 吴继红编著：《勃拉姆斯》，北京：东方出版社，1997 年，第 31 页。

态度到底是怎么想的了。但是,我相信敏锐而善感的克拉拉一定感受得到勃拉姆斯对她的一片深情,同时,她对勃拉姆斯也有着同样的感情,否则,她不会在临去世十三天前,已经奄奄一息了,还记得那一天是勃拉姆斯的生日,用颤巍巍的手写下几行祝福的话寄去。

也许,克拉拉和勃拉姆斯一样都在坚强地克制着自己,他们都把这一份难得的感情化为了自己最美好神圣的音乐;也许,克拉拉的感情依然寄托在舒曼的身上,她和舒曼的爱情得来不易,经历了那样的曲折和艰难,她很难忘怀与舒曼共度了十六年"诗与花的生活"(舒曼语),因而不想将对勃拉姆斯的感情升格而只想升华;也许,因为克拉拉比勃拉姆斯大14岁,她认为勃拉姆斯没有必要爱得一往情深,爱到一生那么久(勃拉姆斯的母亲当年就比父亲大17岁,也许这是一种遗传基因的作用);也许,克拉拉不想让勃拉姆斯受家庭之累,自己毕竟拖着油瓶,带着7个孩子;也许,克拉拉觉得和勃拉姆斯这样的感情交往更为自然更为可贵更为高尚更为美好……

在克拉拉和勃拉姆斯的感情交往中,我以为克拉拉是受益者。因为在我看来,勃拉姆斯给予克拉拉的更多。无论怎么说,克拉拉曾经拥有过一次精神和肉体融合为一的完整的爱情,而勃拉姆斯却为了她独守终身。更何况,在她最痛苦艰难的时候,是勃拉姆斯帮助了她,如风相拂,如水相拥,如影相随,搀扶着她渡过了她一生中最大的难关。

当然,勃拉姆斯也不是一无所获。如果克拉拉身上不具备高贵的品质,没有一般女性难以具备的母性的温柔和爱抚,勃拉姆斯骚动的心不会那样持久地平静下来,将那激荡飞扬的瀑布化为一平如镜的清水潭。两颗高尚的灵魂融合在一起,才奏出如此美好纯净的音乐,勃拉姆斯和克拉拉才将那远远超乎友谊也超乎爱情的感情,保持了长达四十三年之久!四十三年,对一个人的一生是一个太醒目的数字,包含的代价和滋味无与伦比。

据说,1896年77岁的克拉拉逝世之后,勃拉姆斯意识到自己也将不久于人世了,他焚烧了自己的不少手稿和信件。我不知道那里有没有他曾经写给克拉拉的情书,我们可能永远也找不到他写给克拉拉的

情书了。

克拉拉在世的时候，勃拉姆斯把自己的每一份乐谱手稿都寄给克拉拉。勃拉姆斯这样一往情深地说过："我最美好的旋律都来自克拉拉。"听到这样的话，我们会忍不住想起上一讲讲过的李斯特对跟随他三十九年的卡洛琳说过的话："我的所有欢乐都得自她。我的所有痛苦也总是在她那儿找到慰藉。"艺术家的心都是相通的。

有这样一件事情，我异常感慨：1896 年，勃拉姆斯接到克拉拉逝世的电报时，正在瑞士休养，那里离法兰克福有两百多公里。那时他自己也是抱病之躯，是个 63 岁的老人。当他急匆匆往法兰克福赶去的时候，忙中出错，踏上的却是相反方向的列车。①

很久很久，我的眼前总是浮现着这个画面：火车风驰电掣而去，却是南辕而北辙；呼呼的风无情地吹着勃拉姆斯花白的头发和满脸的胡须；他憔悴的脸上扑闪的不是眼泪而是苍凉的夜色……

不到一年之后，1987 年的 4 月 3 日，勃拉姆斯与世长辞。我们都不难想到克拉拉的去世对于勃拉姆斯的打击是多么惨重，他在一夜之间彻底地苍老，在短短不到一年的时间里，追随克拉拉而去。

据说，在最后的日子里，勃拉姆斯把自己关在房间里，哪里也不去。他用了整整三天的时间演奏了克拉拉生前最喜欢的音乐，其中包括他自己的，也包括舒曼和克拉拉的作品，然后，他孤零零地独自坐在钢琴旁任涕泪流淌。

我相信各位知道了舒曼、勃拉姆斯和克拉拉之间这样动人的故事之后，再来欣赏他们的音乐，感觉和感情肯定是不一样的。

关于舒曼的音乐，我们在前面已经有过简单的介绍，他的那些美妙的歌曲、第一交响曲《春天》、唯一的一部 a 小调钢琴协奏曲，都是非常值得一听的作品。

舒曼的第三交响曲，是向贝多芬致敬的一部作品，开始就有着明显

① 吴继红编著：《勃拉姆斯》，北京：东方出版社，1997 年，第 67 页。

的贝多芬《英雄》的意思,而且其调性用的也是和《英雄》同样的降 E 大调。但是,舒曼的"英雄"和贝多芬的《英雄》不同,一开始呈现出的是一副风雨过后云淡风轻的样子,特别是双簧管、单簧管和长笛此起彼伏的弱奏勾勒出来的柔美的轮廓,为舒曼的这部交响曲奠定了基调。第二乐章中,舒曼乐曲中本来就具有的浓郁的民间音乐元素被演绎得格外明亮。弦乐部分和管乐部分都非常精彩,特别是管乐,既不喧宾夺主,又格外有自己的分寸和特色,恰到好处地与弦乐风来云从般彼此呼应。反复出现的民歌的旋律,即使与舒曼的时代在时间和空间上的距离都已经很遥远,即使我们完全听不懂来自莱茵河畔的民歌,但从乐队流畅而突出的演奏中,依然可以明显感觉到。来自民间的音乐总有其共性,就像我们的《茉莉花》的旋律一出现,总能够让人眼前一亮;就像在水塘中捞出一条小鱼,与玻璃鱼缸里的金鱼绝对不一样。

本来舒曼曾经把这部交响曲命名为《莱茵》,只不过后来像把第一交响曲"春天"的名字删掉一样,他把"莱茵"这个名字也删掉了。但是,这部交响曲因有当地民歌元素的明显加入,即便我们现在听不出德国人所称赞的"莱茵生活的音乐画册"那种感觉,但其民间纯朴明朗的感情和色彩,总是和一本正经、正襟危坐的交响曲拉开了距离,自然也和贝多芬的《英雄》拉开了距离。舒曼曾经在谈到对交响曲的理解时,认为它应该是"人类和天使的声音"[1],而不再是贝多芬式的那种同命运搏斗的超人。可以这样认为,舒曼的这部交响曲,最能体现对传统交响曲浓烈得近乎煽情的情感表达方式的一种矫正。

但是,舒曼一生创作的四部交响曲,在整体上,毕竟无法和贝多芬比肩,即便是和勃拉姆斯创作的四部交响曲相比,也弱一些。相比之下,舒曼的钢琴组曲《童年情景》,则是不可忽视的一部作品。

对于舒曼来讲,钢琴在他心目中的地位极其重要,因为他最早师从维克教授学的就是钢琴,而他心爱的妻子克拉拉又是一位卓越的钢琴

① 〔英〕Hans Gál:《舒曼:管弦乐》,晓兰译,石家庄:花山文艺出版社,1999 年,第 22 页。

家。钢琴是他生命的外化和感情的延伸。一位英国学者说："他喜欢弹钢琴就像其他人喜欢写日记一样，他可以将自己心中最深处感情方面的秘密向它吐露。"①1838 年，舒曼在写给克拉拉的信里吐露出同样的意思，他对克拉拉说："我渴望表达我的感受，在音乐中我为它们找到了表达途径。"②他在这里所说的音乐指的就是钢琴。就是在这一年，他创作出了《童年情景》。

在创作完《童年情景》之后，舒曼又给克拉拉写了一封信，在信中，他充满喜悦地写道："我发现没有任何东西比期待和渴望什么那样会增强一个人的想像力，这正是过去几天我的情况。我正在等候你的信，结果我谱写了大量的曲子——美丽、怪诞和庄严的东西；有朝一日你弹奏它时会张大眼睛的。事实上，我有时感觉到自己充满了音乐。在我忘记之前，让我告诉你我还作了什么曲子。是否这就是你曾经对我说过的话的回声：'有时我对你就只像个孩子'，总之，我突然有了灵感，即席作成了大约三十首精巧的小曲子，从中我挑选了十二首将它们起名为《童年情景》。"③

这 12 首曲子，在发表时又加上一首，一共 13 首，就是现在我们经常听到的完整的《童年情景》。流传最广也最动听的是其中第七首——《梦幻曲》。在区区只有四小节的音乐材料里，在短短只有三分多钟的钢琴演奏中，却是如此的曲径通幽，道尽了世上缠绵美好的温情，令人柔肠寸断，抒发了孩子一样纯真无尽的梦幻。如此宽广的意境和感情、以少胜多的艺术力量与魅力，都浓缩在短短几分钟里面了，真像是我们的五言或七言绝句，也像是冰心那充满爱心和童心的《寄小读者》或《繁星》《春水》的小诗短章。如果你没有听过舒曼的这首钢琴曲，真的太遗憾了。

和同为钢琴家的李斯特、肖邦一样的是，舒曼的钢琴比他们都要

① 〔英〕Joan Chissell：《舒曼：钢琴音乐》，苦僧译，石家庄：花山文艺出版社，1999年，第 8 页。

② 同上书，第 9 页。

③ 同上书，第 85—86 页。

单纯得多。也许是练习钢琴时太刻苦,他把自己的右手都弹伤了。舒曼的钢琴曲总是作得简朴而节省,绝不兜圈子绕弯子,绝不描眉打鬓过分装饰。因此,他厌恶炫技派,和李斯特绝对不一样;同样柔情似水,他和肖邦也不同,比肖邦少了一份忧郁,多了一份纯净,如同清晨的露珠那样晶莹透明。《童年情景》就是这样的钢琴曲。如果想想舒曼短暂而痛苦的一生,他经受的心灵和精神的磨难是那样的多,却能够作出这样明丽纯净而充满童心的音乐,就会感觉到一个艺术家的艺术作品与人生的明暗对比的反差竟然是如此的大,就会感慨一个艺术家的心灵该是多么的宽厚而富于弹性,那一切的痛苦在他的心灵与艺术神奇的化合作用下,才变成如此动听的音乐,犹如杂草最后被制成了洁白的纸张,纸上面抒写出绚丽的大写意。如果我们明白了这一切,也就会格外为舒曼所感动,更珍惜这支钢琴曲。

关于这部钢琴曲,舒曼自己对克拉拉说:"它们尽可能的容易。"①这道出了其中的奥妙。所谓容易,是一种大道无痕、至味必淡的境界。因此,这首《梦幻曲》既适合克拉拉这样的钢琴家演奏,也特别适合小孩子练习,可谓老少咸宜,既属于古典,也属于现代。是舒曼这首《梦幻曲》独具的魅力,使得梦幻曲这一简单的形式在当时登堂入室,占据了重要的位置。

听这首《梦幻曲》最好听钢琴的演奏,再好的交响乐团演奏它,也多少会破坏了它原汁原味的单纯和舒曼自己所说的"容易"。我也听过曼托瓦尼和詹姆斯·拉斯特以流行音乐的方式改编的这首《梦幻曲》,感觉只剩下了好听和色彩的绚烂多姿,却没有了那种单纯如秋水共长天一色的感觉。

勃拉姆斯的音乐作品极其丰富,想要全面了解是很难的。这一次,我想先从勃拉姆斯所创作的与克拉拉有关的音乐谈起。这是一个简单的问题,却又是一个复杂的问题:简单在于和一个心中深爱着的女人,

① 〔英〕Joan Chissell:《舒曼:钢琴音乐》,苦僧译,石家庄:花山文艺出版社,1999年,第86页。

如此漫长又跌宕起伏的四十三年的感情，不可能在他的音乐创作中没有回声；复杂在于勃拉姆斯不是肖邦，更不是柏辽兹和李斯特，他的感情非常内向，对于他那么重要的感情在四十三年的岁月里都能够被他包裹得那样严丝合缝、滴水不漏，在他的音乐中寻找他感情的轨迹便显得不那么简单。

我们来试试看。在勃拉姆斯的一生中，肯定有过专门写给克拉拉的音乐。他们还一起四手联弹演奏过钢琴。

在我所找到的有限的材料中，勃拉姆斯有这样几首乐曲是献给克拉拉或和克拉拉有关的。

一首是他的 C 大调钢琴奏鸣曲。他第一次来到舒曼家，为舒曼演奏的就是这支钢琴曲。在前面，我们讲过：当时，舒曼让他稍稍停一下，要克拉拉一起来听。克拉拉就是在这支曲子中走进屋来，他就是在这支曲子中望见了克拉拉，眼睛一亮，一见钟情。此后，勃拉姆斯不止一次为克拉拉弹过这支钢琴曲，或当着克拉拉的面，或自己一人悄悄地弹奏，我们前面讲过的在克拉拉逝去的日子里，勃拉姆斯把自己关在家中三天三夜不出门弹奏克拉拉生前爱听的曲子，其中就有这支钢琴曲。

这是勃拉姆斯早期的一首作品，还带有明显的贝多芬的影子。据说，它取材于德国的一首古老的情歌，倒也暗合了勃拉姆斯的情怀。要说世上的事情就是这样在冥冥之中道出人心灵的密码，因为在作这支曲子前，勃拉姆斯并没有见过克拉拉，哪里会想到他竟然用这支曲子来迎接克拉拉的出场呢？这支曲子中尾声部分所展示的那种深秋景色一样明净而温柔的旋律，又是多么适合当时他第一眼看到克拉拉出现在自己眼前的感觉和心情。这是勃拉姆斯独有的旋律，是他一生音乐和做人的基本底色。

另一首是 c 小调钢琴四重奏。这首曲子，勃拉姆斯一改再改，用了整整二十年的心血才完成。他自己毫不隐讳地说这首曲子是自己爱的美好的纪念和爱的痛苦的结晶。最初写作是舒曼病重，勃拉姆斯守候在克拉拉身旁的日子，那时，他的心情非常混乱，他将这部作品交给出版商出版时给出版商写过一封信，在信中明确指出："你在封面上必须

画上一幅图画：一个用手枪对准的头。这样你可以形成一个音乐观念。"他在给另外一个朋友的信中说："我写这首四重奏是把它当做一件新奇东西，就说是为'穿蓝上衣黄背心的人'的最后一章画的插图吧。"①他所指的无疑是歌德，歌德的少年维特就是用手枪对准自己的头自杀的。在这部作品中，他倾吐出自己对克拉拉少年维特式的爱和痛苦。

这是勃拉姆斯的一部重要作品。无论开头的四部钢琴的齐奏，还是后来出现的钢琴此起彼伏的错落有致的音响，一直到最后才渐渐平和的弦乐的吟唱，还有那一段小提琴如怨如诉的独奏，大部分的时间里，音乐都是急促的、强烈的，这在勃拉姆斯的作品中是少有的，倾吐出他心底无法化解的对爱的渴望和爱带给他的痛苦。这首四重奏是勃拉姆斯心电图上难得清晰显示出来的起伏的谱线。

还有一首乐曲叫作《四首最严肃的歌》。这是用《圣经》里的词句编写的为低音声部和钢琴所作的乐曲，是他在 1896 年克拉拉去世前不久创作的。这首乐曲之后，勃拉姆斯没有再写别的什么音乐，这可以说是他最后的作品了。德国人维尔纳·施泰因写的《人类文明编年纪事》的"音乐和舞蹈分册"在 1896 年这一年的纪事里，特意注明此曲是"献给克拉拉·舒曼"的。② 这是专为克拉拉即将到来的生日而创作的。

接到克拉拉逝世的电报后，勃拉姆斯立即出发去奔丧，从住所里没有拿什么东西，只是随手拿起了这部刚写完不久的《四首最严肃的歌》的手稿。可见这部作品对于勃拉姆斯和克拉拉是多么的重要。勃拉姆斯赶了整整两天两夜的火车，才从瑞士赶到法兰克福又赶到了波恩克拉拉的墓地前。勃拉姆斯颤颤巍巍地拿出了《四首最严肃的歌》手稿，任 5 月的风吹散他花白的鬓发，独怆然而泣下。克拉拉再也听不到他

① 〔英〕Ivor Keys：《勃拉姆斯：室内乐》，杨韬等译，石家庄：花山文艺出版社，1999 年，第 33 页。

② 〔德〕维尔纳·施泰因：《人类文明编年纪事（音乐和舞蹈分册）》，熊少麟等译，北京：中国对外翻译出版公司，1992 年，第 59 页。

的音乐了,这是他专门为克拉拉的生日而作的音乐呀!

我没有听过这支乐曲,不知是什么样的曲子。但是,看四首曲子的名字——《因为它走向人间》《我转身看见》《死亡是多么冷酷》《我用人的语言和天使的语言》,都透着阴森森的感觉。

据说,勃拉姆斯在克拉拉的墓地前曾经独自一人用小提琴为克拉拉拉过一支曲子。当然,这只是传说,不足为凭。如果真的有这么一回事,勃拉姆斯拉的是什么曲子呢?会不会就是献给克拉拉的这部《四首最严肃的歌》?为什么勃拉姆斯刚刚写完献给克拉拉的乐曲,克拉拉就与世长辞了?为什么这么巧?在克拉拉去世十一个月后,勃拉姆斯也与世长辞了。莫非一切都在冥冥之中有什么预兆?莫非神或者爱已在冥冥之中安排好了一切,包括生死的时刻表?生命和艺术中真是充满着许多难解之谜。

这只是我的揣测,也许这首乐曲根本不是勃拉姆斯在克拉拉墓地前拉的那支曲子。那支曲子,也许只埋藏在勃拉姆斯自己的心底,对谁也不诉说;只拉给克拉拉一个人听,谁也听不到。那是属于他们二人世界的音乐。罗曼·罗兰在他的《约翰·克利斯朵夫》里说过:"每个人的心底都有一座埋藏心爱人的坟墓,那是生命的狂流冲不掉的。"

勃拉姆斯一辈子是不是只爱过克拉拉?除她之外,勃拉姆斯有没有爱过别人呢?在和克拉拉分离的四十三年漫长岁月里,勃拉姆斯的心再硬也不会是一块石头,不会封闭到没有任何一个女人闯入,他不是生活在世外桃源。

1858年,也就是勃拉姆斯和克拉拉分离的第三年,勃拉姆斯在哥廷根遇到一位女歌唱家阿加西,她非常喜欢勃拉姆斯的歌曲。勃拉姆斯一生创作过二百余首歌曲,他也很喜欢歌曲,便与阿加西一起研究歌曲的创作和演唱。阿加西爱上了他,他也爱上了阿加西,并且彼此交换了戒指。但是,最终,勃拉姆斯和她只是无花果。他给阿加西写信说:"心爱的阿加西,我多么的爱你,哥廷根的夏日回忆,决不是虚假,但是

关于结婚,现在的我没有信心……"①美国音乐学家盖林嘉说:"勃拉姆斯认为有了太太,受家庭束缚,会影响创作。"②说勃拉姆斯那时自觉地位不稳,不愿意阿加西受影响,我看未必尽然。心中对克拉拉充满爱情的时候,他就没想到过这样的问题吗?与克拉拉相比,恐怕阿加西要略逊一筹。初恋,是一幅永不褪色的画,又像是埋下的一颗种子,不能在当时开花,很可能就会在未来的岁月里发芽。

后来,阿加西只好另嫁他人。五年后,勃拉姆斯把一首 G 大调六重奏献给阿加西,曲中第二主题用阿加西的名字作为基本动机:A—G—A—DE。它寄予了勃拉姆斯对阿加西未曾忘怀的感情。

十年后,阿加西生下她的第二个孩子,勃拉姆斯从一本画报中挑选了一首童谣编成歌曲送给阿加西和她的孩子。这就是勃拉姆斯那首非常有名的《摇篮曲》:

> 睡吧小宝贝,你甜蜜地睡吧,
> 睡在那绣着玫瑰花的被里;
> 睡吧小宝贝,你甜蜜地睡吧,
> 在梦中出现美丽的圣诞树……

这就是勃拉姆斯。完整的勃拉姆斯,活生生的勃拉姆斯,重情重义的勃拉姆斯,善良庄重的勃拉姆斯,怀旧长情的勃拉姆斯。他注重感情,却不滥用感情;他珍惜感情,却不沉溺感情;他善待感情,却不玩弄感情。他懂得感情并将感情深沉地化为他永恒的音乐。

最后,我们一起来总结一下舒曼和勃拉姆斯。

从外表来看,似乎舒曼比勃拉姆斯要热情,勃拉姆斯是个内向的人,他一生深居简出,厌恶社交,沉默寡言。他的音乐也不是那种热情洋溢、愿意宣泄自己情感的作品。他给人的感觉是深沉,是蕴藉,是秋

① 吴继红编著:《勃拉姆斯》,北京:东方出版社,1997 年,第 32—33 页。
② 宗河主编:《世界传记名著鉴赏辞典》,北京:中国工人出版社,1990 年,第 1076 页。

高气爽的蓝天,是烟波浩森的湖水。他的作品,虽然像舒曼一样节奏极其富于变化,但不宜演奏得速度过快,不宜演奏得热情澎湃。

其实,从性格本质来看,舒曼和勃拉姆斯一样属于内向的人。舒曼的热情往往表现在他的文章和他的音乐里。朗多尔米说:"他没有那种压倒一切的巨大力量,但他却有一种沁人肺腑的感染力,他通过了其他的方法取得同样的悲剧效果。他不是舒伯特那种慷慨大方的个性和易于外露的感情。舒曼是属于一种凝结内向的个性,他的风格纯净而精确,他的乐句简短而紧凑。"①他概括得很对,在性格内向这一点上,舒曼和勃拉姆斯确实很像。但是,同样内向,他们的音乐却并不相同,虽然都侧重表现内心的世界。舒曼更侧重的是内心的感情,在他的音乐里,感情是阳光下或阴雨里的风景,分外鲜明而动人,他的优美雅致没有过多的装饰,是打开窗户的八面来风、扑湿你脸庞的杏花细雨。而勃拉姆斯则把感情深深地掩藏着,就像冬天皑皑白雪下尚未出土的麦苗、冰河下流淌的温暖的激流。

无疑,舒曼是勃拉姆斯真正意义上的老师。只是师生所拿手的音乐作品那样的不同。舒曼的成就更多地反映在钢琴和声乐方面,他的《童年情景》和《诗人之恋》是这两方面的代表,都是诗意和情感洋溢,优美动人,温柔宜人,多少有些女性化。而勃拉姆斯主要的贡献在于4部不朽的交响乐和独一无二的室内乐,他尤其是室内乐独一无二的大师。他身体力行地改革了古典主义时期两种规模最大的音乐形式——交响乐和弦乐四重奏。

来说说他们的交响乐。舒曼和勃拉姆斯一生都只创作了4部交响乐,比起贝多芬时代,显然少了许多。这是一种很有意思的现象,其实,早在舒伯特之后,门德尔松就已经很少创作交响乐了,肖邦干脆一部交响乐没有,柏辽兹也只有一部《幻想交响曲》。门德尔松的《苏格兰》和《意大利》两部交响乐,已经不是贝多芬时代的交响思维了,柏辽兹的

① 〔法〕保罗·朗多尔米:《西方音乐史》,朱少坤等译,北京:人民音乐出版社,1989年,第203页。

交响曲更是被认为离经叛道。而充斥乐坛的其他交响乐大多是对贝多芬时代毫无表情和生气的拙劣模仿。所以，敏感的舒曼早就说过："最近我们很少有水平很高的管弦乐作品；……有许多都是对贝多芬的绝对仿效；更不用提那些交响乐的令人生厌的表现了，它们只能投射出莫扎特和海顿的粉墨和假发的影子，却实在无力照出那戴这假发的头脑。"①面对这种现状，舒曼是矛盾的、痛苦的。他在这里所说的管弦乐指的就是交响乐。他自己所创作的4部交响乐，其实也并不是贝多芬时代的交响思维和格式了，而传统的交响乐模式也限制着他浪漫主义的新思维和新创造。他并没有找出更好地衔接这两者的好方法，也没有时间(他活得太短了)重新举起贝多芬交响乐的大旗去再造辉煌，只好把这一希望交给了他的学生。

勃拉姆斯当仁不让地接过了老师舒曼手中的旗子，他在交响乐方面做出的贡献远远超过了舒曼。勃拉姆斯的4部交响乐，现在依然经常在世界乐坛上被演奏，而且越发受到人们特别是欧洲人的欢迎。勃拉姆斯的这4首交响乐，在当时那个时代所起到的作用是不可低估的，它们几乎成了标志性的建筑，伸入那个时代交响乐的天空。在勃拉姆斯的4部交响乐中，除了第一交响曲还保留着贝多芬明显的痕迹，被人们称为"贝多芬的第十交响乐"之外，其他3部交响乐都打上了只有勃拉姆斯才有的醒目印记。

写于1887年的第二交响曲的第三乐章，被公认为勃拉姆斯天才的独创。这一接近回旋曲的乐章，妩媚得迷人无比，它那来自民间舞曲的悠扬旋律，让人想起阳光下轻快的舞蹈。双簧管在大提琴弹拨陪衬下的忧伤宛若月光下迷离的疏影婆娑，木管和单簧管的声音在弦乐的烘托下如夜色中的雾霭一样轻轻地荡漾。那种纯正的德意志味道，确实和其他国家的交响乐有着明显的区别，一听就能够听出来。它的作法和音响都那样新颖动人，人们听勃拉姆斯的交响乐最容易被它吸引住。

① 〔美〕保罗·亨利·朗格：《十九世纪西方音乐文化史》，张洪岛译，北京：人民音乐出版社，1982年，第106页。

据说,这部交响曲首演时受到了热烈的欢迎,观众忍不住站起来向勃拉姆斯致意。第二场演出是勃拉姆斯亲自出场指挥,收到同样热烈的效果。很快,这部交响曲就红遍整个欧洲,被认为是勃拉姆斯最经典的音乐。

第三交响曲是勃拉姆斯1853年50岁那一年完成的,被克拉拉称为"森林的牧歌"。这是勃拉姆斯写的最短的一部交响曲,开头的交响也许由于铜管的吹奏显得有些闹,但焦躁不安很快就过去了,单簧管和大管合奏出的旋律一下子变得那样轻柔,一派雨过天晴、风和气爽的田园风光,空气中虽然还夹杂着雨滴的冷冽,却已经是清新的感觉。之后进入第二乐章的行板和第三乐章的小快板:第二乐章中那种有些压抑的呼吸,那种摇篮曲式的优雅和温馨,一点点渗透着,如同微微细雨渗透进松软的泥土,特别是单簧管和法国号吹出的那样高贵如云的旋律,实在是太迷人了;第三乐章是我们常常能够在唱盘里听到的,许多唱盘在选择勃拉姆斯的选段时愿意选这段小快板,它的确楚楚动人,忧郁之中有一丝丝明快,点点渔火一样闪烁在薄雾蒙蒙的水面上,江流天地外,山色有无中。

第四交响曲是勃拉姆斯1885年的创作,他亲自指挥了首演。这是他最为伤感也是最伟大的一部乐曲了。当然,他是要伤感的,这一年,他已经52岁,岁月如水一样长逝,舒曼已经去世快三十年,而他和克拉拉也分离了快三十年,分开时克拉拉才37岁,如今已经是66岁的老太太了。但是他没有如同浪漫派的毛头小伙子一样愣头青似的让这一份伤感水花四溢,溅湿所有人的衣襟和手帕,这部交响曲整体的悲剧性被他演绎得那样炉火纯青,它像是一股潜流慢慢地涌出来,到最后形成了铺天盖地的洪流,遮挡住我们的呼吸。勃拉姆斯为我们展开这样一幅画面:一边是无边落木萧萧下,一边是不尽长江滚滚来,一派寥廓霜天、凄婉却悲壮的万千气象。

应该说,勃拉姆斯没有辜负舒曼对他的期待,他在交响乐上完成了老师布置给他的作业。他找到的是一条回归古典主义的道路,但这一回归不是完全的倒退、复古主义的盛行,而是在古典主义中重建经典的

精神,并寻找新的东西加以整合。于是,勃拉姆斯的旋律变奏依赖的不是古典的程式,而是性格;他的乐思发展、不对称小节和切分音的运用,以及和声上的多姿多彩,都丰富了交响乐的形式,让新时代的人更容易接受,而不再令人觉得只是贝多芬和莫扎特时代的假发和粉墨装点的老古董,也不仅仅是柏辽兹那种完全新潮的反叛。

很显然,勃拉姆斯走了一条与众不同的新路子,这一点在今天看来远不如柏辽兹那样来得痛快,却打上了那个特殊时代的烙印。浪漫派进入了中后期之后,欢呼王纲解体的激情已经过去,所呈现的病端已经渐渐地显露。在我看来至少有这样几点病原:一是过度的心灵抒发和情感宣泄已经被人们批评为"泪汪汪的浪漫主义"了;二是浮华而空洞的辞藻已经从文学弥散到音乐创作之中;三是过分的离经叛道已经破坏了交响乐固有的思维和本质。

面对这样的现实,勃拉姆斯洞悉到音乐的危机,他在这 4 部我们现在看来似乎有些四平八稳的交响乐和那些室内乐中,将狂飙突进和出窍的浪漫魂灵收进其中。如此回头寻找贝多芬的老路,便很容易让人们接受,这既是人们的心理需求,也是时代的弥合需求。可惜,早夭的舒曼没有赶上这个变动的新时期,但舒曼和勃拉姆斯的音乐理想是一致的,勃拉姆斯继承着舒曼的音乐品格并在古典主义的老路上踏出了新的足迹。这便是新古典主义的出现。这也是勃拉姆斯在音乐史上地位显赫的重要原因。

朗格这样评价勃拉姆斯:"与他同辈的音乐家中没有一个人象他那样接近贝多芬的理想,没有一个人象他那样能够重建真正的交响思维;仅用这'重建'一个词就足以说明他的全部艺术。"[①]同时,他又说:"这位浪漫主义最后阶段的大作曲家,是在舒伯特之后最接近古典时期诸音乐家的精神的。他的艺术象是成熟的果子,圆圆的,味甜而有芳香。谁想到甜桃会有苦核呢? 写下《德意志安魂曲》的这位作曲家看

① 〔美〕保罗·亨利·朗格:《十九世纪西方音乐文化史》,张洪岛译,北京:人民音乐出版社,1982 年,第 215 页。

到了这伟大的悲剧——音乐的危机。他听到了当代的进步人士的激昂口号'向前看，忘掉过去'，而他却变成一个歌唱过去的歌手；也许他相信通过歌唱过去，他可以为未来服务。"①

在比较勃拉姆斯和同时代的音乐家时，朗格说瓦格纳是戏剧家，柏辽兹是色彩家，认为他们既不是古典主义者，也不是真正的浪漫主义者。在比较"三 B"（巴赫、贝多芬和勃拉姆斯的名字第一个字母都是 B）时，朗格又说："勃拉姆斯的艺术完全不象另外两人的艺术那样具有明确的积极性和英雄般的坦率性。他的音乐世界具有其自己的人类，自己的动植物，具有别的东西不愿也不能繁殖的另外一种气候。"②对比巴赫，朗格说勃拉姆斯是"音乐隐士"；对比贝多芬，朗格说贝多芬是"歌德的副本"，而勃拉姆斯"象易卜生"，"同样的河流，在勃拉姆斯是向后倒流的，而在贝多芬则是向前涌进的"。③

在总结勃拉姆斯与众不同的艺术风格时，朗格提出了两点，即史诗性和敏感性。"他的艺术抒情性和戏剧性少，更多的是史诗性。""他的敏感性使他能够觉察过去最优美的东西。由于他对现时抱对立的态度，他要求过去的美好印象的心情就更无比迫切了。"④这样两点艺术特性，是我们欣赏勃拉姆斯交响曲的入门向导。在我看来，勃拉姆斯的敏感性依赖于他的性格，而史诗性则表现为他的音乐理想。他的性格让他在爱情上没有花好月圆，却帮助他在音乐理想上如愿以偿。

同李斯特和柏辽兹相比，作为保守派和复古派的勃拉姆斯再不是汉堡下等水手酒吧里的钢琴师，而一跃成为新一代的大师，雄峙在 19世纪的末叶，和瓦格纳对峙着，等待着新的一代的到来。

也许，勃拉姆斯这样的地位本来应该是属于舒曼的。舒曼和勃拉

① 〔美〕保罗·亨利·朗格：《十九世纪西方音乐文化史》，张洪岛译，北京：人民音乐出版社，1982 年，第 216 页。

② 〔法〕保罗·朗多尔米：《西方音乐史》，朱少坤等译，北京：人民音乐出版社，1989 年，第 226 页。

③ 同上。

④ 同上书，第 217 页。

姆斯本应属于同一个时代，但因为舒曼的短命，致使他们一个生活在19世纪的上半叶，一个生活在19世纪的下半叶，分别站在同一条河流的上游和下游，观看惊涛拍岸、大浪淘沙。命运和历史把机遇留给了勃拉姆斯。

第八讲

罗西尼和比才

——19 世纪两位不对称的天才

　　1822 年，在维也纳发生过这样一件真实的事情：30 岁的罗西尼拜访了 52 岁的贝多芬。那时的贝多芬疾病缠身，穷苦潦倒，而罗西尼却正飞黄腾达，富得流油，他有二十多部歌剧在整个欧洲到处上演，每部歌剧、每次演出都要付给他高额的稿酬，仅仅到英国的一次巡回演出，他就拿到了 17.5 万法郎的可观酬金。强烈的对比，如贝多芬这样一代音乐巨匠，就这样悲惨地蜷缩在维也纳的角落里而被人们无情地遗忘，让罗西尼实在看不下去。在梅特尼希公爵举办的一次豪华晚会上，罗西尼向这些腰缠万贯的贵族们提议为凄凉的贝多芬捐一些钱，在场的贵族竟然都一言不发。整个纸醉金迷的维也纳就是这样的嫌贫爱富，这样的势利眼，这样的健忘。他们早已经忘记了曾经对贝多芬的崇拜，而移情别恋于新人。他们宁可在罗西尼身上大把大把地抛撒金钱，却冷漠地不肯施舍贝多芬一文钱。

　　五年后，贝多芬悲凉地死去，罗西尼继续在欧洲走红。一个时代就这样结束，一个时代就这样开始。

　　这个新的时代，是 19 世纪的歌剧时代。

　　没错，19 世纪已经不再是贝多芬交响乐的时代了，尽管前有门德尔松和舒曼对古典精神的追随和不懈努力，后有柏辽兹和勃拉姆斯呈激进与保守两极的再创造，但交响乐这一形式毕竟已经很难再现贝多芬时代的辉煌了。而歌剧，曾经在前一阶段显现没落斑痕的歌剧，再次抖擞精神走向了前台，以新的面目展现在人们的眼前。特别是在意大

利和法国,歌剧呈现出新的活力,和19世纪的浪漫主义音乐交相呼应。蜂拥而起的一代歌剧大师,和舒伯特、舒曼的艺术歌曲,柏辽兹、勃拉姆斯的交响乐,李斯特、肖邦的钢琴曲,帕格尼尼、约阿希姆的小提琴曲,一起构成那个时代的辉煌壮观。

罗西尼就是在这个时代出现的歌剧大师。

应该说,罗西尼(G. A. Rossini,1792—1868)不是歌剧的改革者,他只是历史悠久的传统意大利歌剧的一个继承者,或者说是意大利歌剧这个古老出土文物的挖掘者。从某种程度上讲,他还是个保守主义者。这样一个平铺直叙的人,不要说在我们今天的时代,就是到了19世纪的下半叶,也很可能沦为平庸者而被淘汰。但是,在那个时代,罗西尼所起的承上启下的作用无可取代。

还应该说,罗西尼生不逢时。他出生的大环境可以说糟透了,法国和奥地利交相统治而使他的国家沦为殖民地,争取民族独立和国家统一的革命运动在一次次血腥的镇压下进行着,苦难和动荡的日子连绵不断。他出生的小环境也不那么如意,他的母亲是一个爱唱歌的普通家庭妇女,他的父亲是一个屠宰场的检验员兼本城乐队的号手,平时也就给屠宰完的生猪屁股后面盖合格不合格的印章,业余吹吹小号,每天只有两个半法郎可怜巴巴的报酬,用以贴补家用。并不富裕的家庭并没有给他带来什么优越或天才的遗传基因(如果说有遗传基因,那么就是他的母亲会唱歌,他的父亲能吹一点小号)。相反,他的父亲因为同情共和而被逮捕,他在5岁这样的小小年龄就开始品尝背井离乡、颠沛流离的滋味。他的母亲为了生计只好带着他参加了一个乡间草台班子的剧团,凭着以前唱歌的底子当了一个歌手,到处奔波,过起了吉卜赛式的流浪生活,所谓悲欢离合一杯酒,南北东西万里程,尝遍了人间的辛酸苦辣。

当然,我们可以说,罗西尼这样的经历,为他以后的歌剧创作打下了坚实的生活基础,成为他创作的一笔财富;也可以说埋下了他性格发展的种子,成为他以后命运的铺垫。这都没有错,以后我们要讲到这些。但是,说罗西尼生不逢时,是从歌剧创作方面而言,罗西尼出道的

时候,已经是意大利歌剧没落的时候。我们知道,意大利是世界歌剧的诞生地,早在17世纪蒙特威尔第时代就创造过歌剧的辉煌,一直是以欧洲的歌剧中心而称雄于世的。可是,到18世纪末,意大利歌剧的内容不是陈旧不堪的王公贵族的老一套故事,就是脱离现实的遥远而虚幻的神话,形式上同样也是机械式、程式化的形式主义老一套,歌剧的情节靠宣叙调陈述,一到了咏叹调就完全和情节没关系,皮肉脱节,水乳不融,光看演员在舞台上煞有其事地吼,台底下的观众无动于衷。这样的歌剧渐渐没有多少人爱看,人们进剧院如同进教堂一样只是一种礼拜的形式和一种附庸风雅的标签而已。

罗西尼就是在这样的意大利歌剧委顿和政治上黑暗的双重挤压背景下出场的。他当然没法完成挽狂澜于既倒的历史重任,但毕竟是一个聪明人,他知道如果还要靠写歌剧吃饭的话,就得和过去的东西不一样,就得写现在人们喜欢的东西。这个想法很朴素,也很明确,使得他歪打正着地成为意大利歌剧转折时期一个举足轻重的人物。

不能过多地怪罪罗西尼,那时对于他,生存比歌剧发展之类的意义更重要。那个时候,别人家的孩子到了上学的年龄背起书包上学去了,罗西尼却还在肉铺和铁匠铺里做学徒,每天在充斥着浓重的肉味和铁屑的环境里干活,又脏又累,简直忍无可忍,他早就知道了生存对于他是第一位的。他到了10岁那一年才能够上学,他的音乐才华也才显露出来,12岁开始学作曲,14岁开始进入音乐学校正规学习。比起其他的音乐家,他起步算晚的。

18岁,他从音乐专科学校毕业,还只是一个无名的毛头小子。那时候,在意大利只有到罗马、米兰、威尼斯、那不勒斯这样的大城市,才有正经的歌剧院,也才有出人头地的机会。可是,那里是不会要一个仅仅是音乐专科学校毕业的无名小卒的,那里有当时大名鼎鼎的唐尼采蒂和帕伊西埃洛。他只好奔波于许多小城镇,那里有钱的贵族一般都附庸风雅爱弄个剧团,豢养一批人,作曲的、写剧本的、唱歌的……把大家攒在一起,贵族来颐指气使地指挥,热热闹闹地演完了就散伙。在那里,罗西尼可以施展一下他的才华,为那些土财主们作曲写歌剧,赚一

点碎银子聊以糊口。

罗西尼毕业后整整五年的光景里都是在干这种买卖,从这个小镇子完了活,马不停蹄地跑到另一个小镇子,就像现在的"走穴"一样。每到一地,打开手提箱,里面的乐谱总是比衣服多,他就是得靠卖乐谱为生,一手点钱,一手交乐谱。他得养活父母和祖母一家人,不是那种一人吃饱全家不饿的人,他知道生存对他的重要性。写歌剧既是他的爱好,也是他谋生的手段。

在这五年里,他一共写了12部歌剧,其中包括他成名以后被人们重新挖掘出来的有名的《坦克雷迪》和《意大利女郎在阿尔及尔》。因为一直远离意大利歌剧的中心而在最底层跑,他比那些罗马、威尼斯的剧作家更摸得准观众的脉,清楚普通人到底喜欢什么样的歌剧。他没有那些高高在上的剧作家那样多争名于朝争利于市的负担,只为观众服务,因为他们爱看了,他才能够多拿到报酬。就是这样简单。所以,罗西尼从一开始走的路子就和罗马、威尼斯那些闻名遐迩的大作曲家不一样,他首先不是为了所谓的艺术,而是为了饭碗。因此,当那些来自罗马等地的权威的作曲家批评他的歌剧根本不懂得艺术的规律、缺乏高尚的品位,骂他是"放荡的音乐家"的时候,他付之一笑。当他的音乐专科学校的老师给他来信骂他"不要再作曲了!倒霉的你,给我们学校丢尽了脸"的时候,他给老师回信说:"敬爱的老师:请忍耐一下吧!我现在为了糊口,不得不每年写五、六部歌剧,手稿墨迹未干就给抄谱员拿去抄写分谱,连看一遍的时间都没有,将来等我不再这样忙的时候,我再开始写无愧于你的音乐吧!"[1]

1816年,是罗西尼命运转折的一年。那不勒斯圣卡洛剧院的老板找到了罗西尼。英雄莫问来处,这个如罗西尼一样出身底层、名叫巴尔巴耶的老板,以前只是一个咖啡馆跑堂的,后来挣了钱,开了一家游乐场,再挣了钱,成为剧院的老板,鸡毛飞上了天。如今,不必再为饭碗奔波,腰包鼓鼓的,便开始追逐那不勒斯艺术的风范了——想当初那波里

[1] 邹建平、施国宪编著:《罗西尼》,北京:东方出版社,1997年,第10页。

派的代表歌剧家斯卡拉蒂就是在那不勒斯起来的嘛，他也想高雅一把。这时的罗西尼在乡间的小路上已经小有名气，巴尔巴耶开价每年15000 法郎，请罗西尼每年为他的剧院写两部歌剧。这个价码不算低，因为圣卡洛剧院的首席女高音才拿 20000 法郎。

罗西尼终于可以扬眉吐气地走进意大利的中心城市。

这是他走向辉煌的开始，这一年，他连写两部歌剧：《塞尔维亚理发师》和《奥赛罗》。据说，《塞尔维亚理发师》只用了十三天就完成了，而《奥赛罗》的序曲只用了一个晚上一挥而就。罗西尼的才华挥洒得淋漓尽致，让所有的歌剧家们瞠目结舌、叹为观止。

更让人叹为观止的是，这是两部令人耳目一新的歌剧，那样的朝气勃勃，那样的不拘一格，那样的带有乡间泥土的气息，和一直在舞台上上演的陈腐歌剧是那样的不同，让人们不得不看到它们对于罗西尼，同时也是对于意大利歌剧创作的重要意义，尤其让那些反对过他的权威们大吃一惊，深深感到了一个来自肉铺和铁匠铺学徒的威胁。据说，《塞尔维亚理发师》上演的第一天还没什么，反应并不怎么好，但第二天晚上的演出便出现了群情激昂的场面，观众热烈地把罗西尼抱起来抛向空中祝贺成功，弄得他自己都莫名其妙不知所措。

在罗西尼的晚年，有人问他喜欢自己的哪些作品，让他预测哪些作品能够留给后人，他坦率地说：《奥赛罗》的第三幕，《威廉·退尔》的第二幕，还有整个《塞尔维亚理发师》。①

罗西尼说的一点没错，后来一百多年的事实证明了他说的话。我们现在就来简单分析一下这三部作品，《奥赛罗》和《塞尔维亚理发师》是他 1816 年的作品，《威廉·退尔》是他 1829 年的作品。如果我们把他在各地"走穴"时创作的《坦克雷迪》和《意大利女郎在阿尔及尔》称为他的前期代表，那么，《奥赛罗》和《塞尔维亚理发师》是他中期的代表，《威廉·退尔》是他后期的代表，在《威廉·退尔》之后，他再没有新

① 〔法〕保罗·朗多尔米：《西方音乐史》，朱少坤等译，北京：人民音乐出版社，1989 年，第 211 页。

的作品。

这三部作品,《奥赛罗》比起其他两部要弱一些,但是在艺术上有它的探索,虽然并未能够完全摆脱莎士比亚提供的情节剧的特性,毕竟在向着人物的心理走近。这对于当时意大利歌剧摆脱以往传统的陈旧模式,还是具有先锋试验意义的,其中的浪漫曲《垂柳》已经是融合着人物感情色彩的优美的音乐了。

《塞尔维亚理发师》是根据博马舍同名喜剧改编的,早在罗西尼出生之前,1782 年就曾经被当时意大利最著名的音乐家帕伊西埃洛作曲公演过,受到热烈欢迎,当时帕伊西埃洛还健在,罗西尼这不是在和他叫板唱对台戏吗?罗西尼那一年 24 岁,仗着年轻,胆大妄为,哪管得了那些!这部嘲讽封建权势的三幕戏剧,那种对底层人士的关注和热情,对他们心理、性格与智慧的精心刻画,那种旋律变幻莫测的魅力和生气,以及他在"走穴"时学来的来自民间的舞台经验,都让人感到像是吃到刚刚采撷下来的草莓一样汁水饱满而味道新鲜。不少人是把罗西尼的《塞尔维亚理发师》和莫扎特的《费加罗的婚礼》相提并论的,朗格曾经以少有的赞美语言写道:"这里的音乐迸发着机智和遐想的火花,充溢着欢快的旋律之流,节奏五光十色,变化无穷,很少人能不为之神往的。全世界都拜倒在罗西尼的脚下了。叔本华听了他的音乐,说他这时才体会到音乐本质的力量,而黑格尔只能说些欢喜若狂的话。冷静的德国完全失掉了他那理智的常态。当 1822 年罗西尼访问维也纳时,贝多芬已经过时了,莫扎特被人忘掉了,舒柏特被人无视着。如果说《理发师》结束了意大利喜歌剧的历史也并非夸大其词。"①

《威廉·退尔》是罗西尼唯一能够和《塞尔维亚理发师》相媲美的另一创作高峰,这是根据席勒的诗剧改编而成的一部歌剧。当时,法国 1830 年的资产阶级革命即将来临,而意大利民族民主革命也在风起云涌。罗西尼的《威廉·退尔》写的是 14 世纪瑞士人民反抗奥地利侵略

① 〔美〕保罗·亨利·朗格:《十九世纪西方音乐文化史》,张洪岛译,北京:人民音乐出版社,1982 年,第 131 页。

的故事,歌颂了敢于抗争、不畏牺牲的民族英雄威廉·退尔。虽然在这部歌剧中罗西尼迎合了法国大歌剧创作的一些模式特点,但他在音乐中所展示的那种英雄的想象力和悲剧性,也正吻合了当时法国人蓬勃向上的民族心理,同时和意大利的现实遥相呼应,算是一箭双雕吧。既是历史的又是英雄的宏大叙事,和《塞尔维亚理发师》所呈现的普通人视角,构成了罗西尼音乐创作对应的两极,说明了罗西尼纵横开阔的能力。

有意思的是,《塞尔维亚理发师》在罗西尼生前就上演过500场,近两个世纪一直常演不衰,而《威廉·退尔》只是在当时轰动不止,除了它的序曲现在还在不断地被世界各地的音乐会所演奏外,全剧几乎没有什么演出了。看来,音乐不仅仅依附在剧情之上,美好的音乐是可以超越剧情的。《塞尔维亚理发师》的音乐还是要比《威廉·退尔》精致。

罗西尼就是这样把意大利的歌剧从日薄西山的委顿拉了回来,使其重新阳光灿烂起来。他让人们重新认识到意大利歌剧的美丽和魅力。意大利的歌剧是百足之虫,死而不僵,有着起死回生的功夫和神奇。正是有罗西尼这样的铺垫,才有日后的威尔第和法国的歌剧。这是罗西尼歌剧的重要意义。

罗西尼歌剧的另一个意义,我们前面已经提到了,就是他有意识地摆脱了以往意大利歌剧陈腐狭隘的神话宗教题材和帝王将相的老掉牙故事,而以历史的故事歌颂今日的爱国主义。正是因为这一点,《威廉·退尔》在意大利上演时当局竟然紧张害怕地把剧中有关"祖国"和"自由"的字眼都删掉了,真是草木皆兵。而这一意义并不仅仅在《威廉·退尔》一剧中才有体现,早在他的《坦克雷迪》中就已出现:主人公坦克雷迪为战胜敌人拯救自己的祖国不怕牺牲,他所唱的咏叹调《忧心忡忡》,当时在意大利北部城市四处传唱。《意大利女郎在阿尔及尔》中意大利女郎向她的情人高唱的那首抒发爱国情怀和战斗精神的咏叹调,则被作家司汤达誉为"历史的纪念碑"①。

罗西尼歌剧的再一个意义,是他摒弃了意大利歌剧原来那些华而

① 邹建平、施国宪编著:《罗西尼》,北京:东方出版社,1997年,第11页。

不实的装饰花腔,摒弃了原来咏叹调只为了炫技而不为情节为人物为心理刻画服务的老章程,保存并发展了意大利歌剧原来的美声唱法,使这种方法一直延续至今。同时,他也增强了管弦乐队的表现力度,提升了其存在价值,使之不再只是单摆浮搁的音乐的展示,而是和剧情人物融合在一起。他让人们走进剧院,不再只是为了程式化或附庸风雅而聚会,使歌剧和人们的生活密切相关起来。他让意大利歌剧不再是一幅画、一条风干的鱼,而是生动活泼地呼吸着,歌唱着,爱着,恨着,在有水的地方畅快地游着,在无水的地方尽情地飞着。

罗西尼是意大利歌剧创作的天才,也是一个永远无法解开的谜。因为罗西尼在37岁创作出《威廉·退尔》之后,再没有写新的歌剧,金盆洗手,彻底告别了音乐家的生涯。其实,37岁,远未到拿不动笔的年龄。晚年的巴赫还能够写出《哥尔德堡变奏曲》《音乐的奉献》,在双目失明之后、临终前还写出了不朽的《赋格的艺术》。69岁的海顿还坚持写出了漂亮的《四季》。福莱晚年耳朵有病,并患有动脉硬化,但同样在69岁的时候夜以继日地写出了《船歌》《关闭的庭院》《夜曲》《e小调小提琴奏鸣曲》;75岁高龄的时候居然还能创作出飞舞着灵感白鸽的弦乐四重奏。李斯特75岁逝世前还挥动着苍迈的老手写下了《匈牙利狂想曲》的后两首。80岁的威尔第在那样苍老的年龄还激情充沛地创作出了充满年轻人爱情的歌剧《福斯塔夫》。85岁的斯特拉文斯基更是衰年变法,为女低音、男低音、合唱队写了大型作品《安魂曲》……这样的例子,在音乐史上不胜枚举。为什么罗西尼偏偏要在37岁正当年而且是巅峰状态时突然放弃歌剧的写作?他为什么要这样做,而且做得如此坚决果断?这在音乐史上确实一直是一个谜。让我们来试着做一点解析。

朗多尔米在他的《西方音乐史》里这样说罗西尼:"他放弃了歌剧创作。无疑由于他看到梅耶贝尔声誉的日益显赫使他感到惊慌。"[①]实

① 〔法〕保罗·朗多尔米:《西方音乐史》,朱少坤等译,北京:人民音乐出版社,1989年,第211页。

际上,梅耶贝尔（G. Meyerbeer, 1791—1864）最初是靠学罗西尼起家的。这位出身银行家的富家子弟,只比罗西尼大一岁,在看到《塞尔维亚理发师》轰动了意大利和整个欧洲之后,特意从德国跑到了意大利,专门来学习罗西尼。他的学习获得了成功,意大利的舞台上开始上演他写的歌剧,很快就好评如潮。当罗西尼的《威廉·退尔》在意大利和法国大获全胜的时候,梅耶贝尔正在巴黎,他聪明地把从罗西尼那里学到的意大利歌剧方法应用在了法国,特意掺杂了迎合法国人口味的作料,居然在法国声誉日隆。他 1831 年写的《魔鬼罗贝尔》、1836 年写的《法国清教徒》、1849 年上演的《先知者》、1864 年逝世之前写的《非洲女人》,都在法国影响极大,他简直成了法国歌剧界的明星。莫非真的是这样的原因让罗西尼弃笔不写? 他就这样气量狭小? 我不大相信,因为在当时罗西尼的声誉并不比梅耶贝尔低,他犯不着和梅耶贝尔这样低水平地较劲。

我们在前面曾经说过,罗西尼不是意大利歌剧的革新者,而是一个保守主义者。格劳特等人在《西方音乐史》中说:"他对新的浪漫主义学说天生抱有反感,这可能是他何以中途自动结束歌剧生涯的一个原因……"①我同意这样的分析,这确实是罗西尼中途自动结束自己创作的原因之一。虽然罗西尼为意大利的歌剧做了许多创新的工作,但那不是对新时代正在兴起的浪漫主义运动的认同,而是为了挽救濒于灭亡垂死挣扎的意大利歌剧。像是打捞上一只沉船,他所做的是修补的工作,希望它能够重返昔日辉煌的老航道,而并不想重新打造一艘新的船只,航行在新的航线上。他顽固地认为只有意大利的歌剧才代表着歌剧最终的理想,他所唱的只能是一曲挽歌。因此,对于日后在他身边涌现的新的浪漫主义音乐家,他是不以为然的。据说他看了威尔第的《纳布科》后当面言不由衷地赞扬了威尔第,背后却嘲讽说威尔第"是个戴钢盔的作曲家"。他虽然以自己的努力将过去的时代与新时代衔

① 〔美〕唐纳德·杰·格劳特、〔美〕克劳德·帕利斯卡:《西方音乐史》,汪启璋等译,北京:人民音乐出版社,1996 年,第 660 页。

接起来,却在骨子深处与新的时代格格不入。他就是这样一个矛盾的人。

其实,我最同意的是朗多尔米这样的评价:"罗西尼对于自己的艺术,并没有给以应有的尊敬和热爱。他把它看作商品,按照社会的需要来确定他的劳力。他滥用了他那敏捷的才能,他有时写下了那样纯洁明朗的旋律,有时也写出了那么平庸粗俗的乐句。"①他说得一针见血。罗西尼确实是把自己的艺术当成了商品,他把自己的作品和钱等同起来,常常忍不住在两者之间画上等号,两者的交换关系让艺术失了应有的身份和色彩。这和他童年的艰苦生活有关,他常常回忆起那时爸爸给人家当小号手的卑贱,和跟随妈妈的草台子剧团到处流浪的艰辛。晚年时,瓦格纳拜访他时,他还忍不住对瓦格纳算过这样一笔账:他花十三天写完了《塞尔维亚理发师》,拿到的头一笔稿费是1300法郎,合一天100法郎,而父亲那时吹一天小号的报酬是两个半法郎。他很看重这一点,念念不忘童年的悲惨经历,他要把那时的损失加倍地找补回来。他不是那种为艺术而艺术的音乐家,绝不故作清高,他看重市场,因为这会给他带来好的经济效益。这一点,他像是一个在集贸市场上斤斤计较的小商贩。

我觉得这样说罗西尼并不会冤枉他。1816年,随着他从乡间小镇的野台子步入那不勒斯,随着《塞尔维亚理发师》的走红,他已经彻底脱贫,而且迅速致富。但是他还不满足,在1820年,28岁的他还是和比他大7岁的歌剧女演员伊萨贝拉结了婚。伊萨贝拉是当时他所在的圣卡洛歌剧院的首席女高音,爱上了他这样一个从肉铺和铁匠铺来的穷小子,是看上了他的才华,而他看上的绝不是姿色已经衰退的35岁女演员,而是人家身后每年2万法郎的收入,还有一幢在西西里的豪华别墅。其实,那时他已经不缺钱,却还要肥肉添膘,就如同一个暴发户一样,钱已经不仅仅是为了花,而成为一种占据自己心理空间的象征。

① 〔法〕保罗·朗多尔米:《西方音乐史》,朱少坤等译,北京:人民音乐出版社,1989年,第212页。

所以，罗西尼的后半生是以吃喝玩乐著称的，他已经有的是钱，可以随意挥洒，来补偿一下童年的凄惨了。只是，他玩得并不那么高雅，还是摆脱不了乡土味道的俗气，有点像是今天我们见惯的土大款。他在波伦亚乡村养猪，采集块菰，在巴黎开了一家名为"走向美食家的天堂"的餐厅，亲自下厨，练就一手好厨艺，替代了当年作曲的好功夫。他吃得脑满肠肥，玩得乐不思蜀。据说，当时他的拿手绝活是一道名为"罗西尼风格的里脊牛肉"的菜，足以和他的《塞尔维亚理发师》齐名。而当时流行的不再是罗西尼的音乐，而是他有关"罗西尼美食主义"的名言，他说："胃是指挥我们欲望大交响曲的指挥家。""创作音乐的激情不是来自大脑，而是来自内脏。"①想到也许这就是罗西尼真实的一面，这些匪夷所思的事情也就不足为奇了，他怎么还能够拿起笔来再写他的歌剧呢？

在罗西尼的晚年，人们筹集巨额资金准备在米兰为他塑一尊雕像、建一座纪念碑。他听到这个消息后说："只要他们肯把这笔钱送给我，我愿意在有生之年，每天都站在市场旁纪念碑的石台子上。"②我想这绝对不是他的玩笑话，如果真的把钱都给了他，他是会站到那石台子上去的。

罗西尼，一个时代的巨匠，已经彻底走到头了。

下面，我们要讲比才。

在这一讲里，我之所以把比才和罗西尼放在一起讲，并非有意要在他们之间做这样一个不对称的对比：短命的比才（只活了 37 岁）和长命的罗西尼（活了 76 岁），关于生命的长度和艺术的质量之间的对比；只有一部《卡门》歌剧流传于世的比才和半生就写了四十余部歌剧的罗西尼，关于以少胜多和滥竽充数的对比；一辈子倒霉不走运总是遭受失败的比才和后半生享尽了荣华富贵的罗西尼，关于命运不对等的对比。

比才（G. Bizet，1838—1875）要比罗西尼小 46 岁，罗西尼是他的长

① 邹建平、施国宪编著：《罗西尼》，北京：东方出版社，1997 年，第 35 页。
② 同上。

辈,也是他的老师。同罗西尼不大一样的是,比才从小受到过正规的音乐教育,他的父亲是一个声乐教师,给予他良好的家教。比才启蒙很早,9 岁就考入凯鲁比尼任校长的巴黎音乐学院(罗西尼是 14 岁才考入了音乐专科学校),跟随凯鲁比尼的学生阿列维学习作曲,19 岁获得罗马大奖到意大利留学三年,一路顺风顺水。在巴黎音乐学院时,他崇拜梅耶贝尔;在意大利留学期间,他崇拜罗西尼。

那个时代,确实是罗西尼和梅耶贝尔的时代,更准确地说,是罗西尼挽救了垂死的意大利歌剧,让意大利歌剧死灰复燃,然后刺激了法国歌剧的兴起。那个时代,法国革命之后经济复苏带来艺术的繁荣,法国成为贫穷而动荡的意大利艺术家最好的去处,意大利许多歌剧创作的实力派、生力军都纷纷投奔法国。在 19 世纪初,最早来法国的要数这样两个意大利的重量级人物,一个是约瑟芬皇后的宠臣乐师斯蓬蒂尼(G. L. P. Spontini,1774—1851),一个是后来成为巴黎音乐学院院长的凯鲁比尼(L. Cherubini,1760—1842),他们分别从意大利而来,分别为巴黎写了《贞洁的修女》(1807)和《两天》(1800),点燃了法国一代歌剧发展的火种。然后,才是 1824 年罗西尼来了,1826 年梅耶贝尔来了(梅耶贝尔虽然是德国人,却也是从意大利学的艺,在前面我们讲了,罗西尼也曾经是他的老师)。在苦难中复兴的意大利歌剧,有着旺盛的生命力和繁殖力,它激活了法国歌剧,包括比才的心。这就是我为什么要把比才和罗西尼放在一起来讲的原因,罗西尼可以说是比才第一位歌剧创作的老师。

法国人自以为是世界上最懂得浪漫和最懂得艺术的民族,革命的动荡之后,人们从一个极端跳到另一个极端,从狂热到犬儒,特别是在经济复苏以后,更是沉湎于纸醉金迷,迅速地把血腥变成了高脚杯里猩红的葡萄酒,追求的是夜夜笙歌场场燕舞,灯红酒绿,暖风吹得人人醉。如同当年是欧洲革命的中心一样,巴黎现在成了欧洲的艺术中心。于是,浮华而讲究大场面大气派的梅耶贝尔、奥柏和比才的老师阿列维的所谓历史大歌剧,盛行一时;追求轻松和娱乐性的奥芬巴赫(J. Offen-bach,1819—1880)和古诺(C. Gounod,1818—1893)的轻歌剧、喜歌剧,

风靡巴黎。意大利的歌剧来了,却没有罗西尼在《威廉·退尔》中那种英雄史诗般的精魂,巴黎的舞台上到处轻歌曼舞起来。那些法国本土的和从意大利外来的音乐家们,只会逃避现实而卑躬屈膝地为新兴的中产阶级效劳,而这些新兴的中产阶级只会附庸风雅,金玉其外的豪华包装和色彩绚烂的脂粉涂抹以及今朝有酒今朝醉的寻欢作乐,最适合他们的口味。奥芬巴赫那时曾经创办了一座"快乐的巴黎人"歌剧院,尽情地享受快乐,这是那个时代巴黎人和巴黎歌剧的主题。

1860 年,比才在意大利学习三年之后回到巴黎,这时,罗西尼已经老了,正在贪婪地吃他的"罗西尼风格的里脊牛肉"。巴黎的熏风酥雨包裹着比才,歌剧院弥漫着的靡靡之音包裹着比才。那时候,不仅所有的歌剧院都在上演这样的歌剧,就连其他的娱乐场所如果没有这样的音乐作为串场或噱头,都没有人买账了,连小仲马也不得不在自己的话剧《茶花女》中间加上几首观众爱听的时髦歌曲。时尚就是这样裹挟着巴黎,改造着人们的胃口。

比才依样画葫芦陆续写了三部歌剧,并没有什么反响,在众多同样风格的歌剧中,他的作品很容易被淹没。他接着又写了一部《采珠者》,才终于让骄傲的巴黎抬起头正经地看了他一眼:哦,又来了一个傻小子。他渐渐地明白了,他写的所有这些歌剧都是模仿罗西尼和梅耶贝尔的,要不就是模仿他的老师阿列维或者古诺的。就这样走下去,他顶多是个罗西尼或梅耶贝尔,而他也不愿意成为第二个奥芬巴赫或第二个古诺。

1867 年,是他从意大利回到巴黎的第七个年头,他写信给朋友透露了自己的苦恼和不甘心,对于曾经崇拜过的罗西尼和梅耶贝尔,他说:"我不再相信这些假上帝了,我会给你证明的……那种充斥着小调、华彩乐句和虚构幻想的学派已经死了,完全死了。让我们毫不怜惜地,毫不懊悔地,毫不留情地把它埋葬起来吧……然后,向前进!"[1]

① 〔法〕保罗·朗多尔米:《西方音乐史》,朱少坤等译,北京:人民音乐出版社,1989 年,第 277 页。

1872 年,比才终于熬出了头,实践了自己的诺言,这一年,他为都德的话剧《阿来城姑娘》谱写了 27 首配乐曲。

应该说,比才之所以选择都德的作品作为自己歌剧的突破口,是有他自己的主见的,他看清了自己所处的时代,浪漫主义已经不像他的前辈的时代那样辉煌,而文学中的自然主义开始跃跃欲试,它的奠基人龚古尔兄弟已经登场发表他们的宣言了。如许多优秀的音乐家总是很敏感地从文学那里汲取营养一样,比才很快和自然主义的文学进行了链接。这使得比才一步超越了其他的音乐家,同时代的音乐家们都愿意从遥远的古代汲取文学营养,包括当时不可一世的瓦格纳都是在搬弄古代的神话作为歌剧的种子,他却偏偏借鉴自然主义的文学。其实,他是不满足于浪漫主义歌剧的那种夸张,而以自然主义进入现实,他让歌剧不再只是历史遥远的回声,而是现在近距离的声音,包括急促贴近的鼻息、喘息和心跳。

这部话剧音乐与以往法国歌剧音乐的不同之处在于:它不再只是写那些王公贵族的感官享乐或历史上峨冠博带人物的假大空了,也不再铺排豪华气派的场面和耀眼排场的舞台效果,更不仅是浪漫主义简单的抒情,而是借助了法国自然主义作家的文学作品来弥补法国歌剧的先天不足,描写的只是远在普罗旺斯一个再普通不过的阿来城小镇附近农村姑娘真实的生活和平凡的情感。比才彻底弯下腰来,再不像以前那些歌剧家们那样"不知有汉,无论魏晋"一般吃凉不管酸了。

这部话剧音乐是比才形成自己风格的标志,它以崭新的音乐形象宣告:他不再只是跟在罗西尼、梅耶贝尔或奥芬巴赫、古诺的屁股后面学步了。朴素、洗尽铅华、平凡、亲切感人,这是我听《阿来城姑娘》后的感受。无论是略带忧伤的前奏曲,还是小步舞曲跳跃出来的乡村的淳朴风情,或是小慢板里温柔动人的抒情,以及最后那节日般的欢快,年轻蓬勃的情绪,被阳光晒得健康的肤色和暖洋洋的感觉,尘土飞起弥漫着的气息和乡间飘闪着的独特味道,都让人感到是那样的亲切,而不再浓妆艳抹招摇在巴黎假模假式和纵欲的灯红酒绿之中。

只是对这样的音乐,当时观众的反应极其平淡,它以失败而告终,

就连都德的朋友都担心这样坏的效果连累了都德作品本身。

只有在时过境迁之后，同为法国人的朗多尔米才高度赞扬了《阿来城姑娘》的艺术成就，认为是比《卡门》还要精彩的杰作，他说："《阿来城姑娘》的舞台音乐是第一流的杰作。可能比才再也没有能达到象这样完美的境地。在这首画面如此美丽，色彩如此绚丽的短小的组曲里，明暗层次细致精微，乐曲优美动人，引人入胜，有时感情尤为深刻。这完全是舒曼的那种艺术，只是移植在另外的一个天地中，属于另一个种族，处在阳光明媚的地中海边。"①

《阿来城姑娘》后来改编成两首组曲，第一首组曲是比才本人改编的，第二首组曲是他的友人改编的，一百多年过去了，现在仍然是音乐会上的保留曲目，常演不衰。听比才，第一步，这两首组曲是最好的选择。在这两首组曲里，时间不是距离，一百多年前的比才离我们那样的近，而且那样的亲近；一百多年的音乐还是那样的年轻，那样的健康，仿佛还能够听到比才和那帮阿来城姑娘怦怦的心跳。

《阿来城姑娘》写罢三年后，1875 年 3 月，比才根据梅里美的小说《卡门》改编的歌剧《卡门》在巴黎上演。他为这部新歌剧倾注了全部的心血，上演之前一直忙碌不堪，当然满怀信心能够有一个好的结果。谁想到，比《阿来城姑娘》还要悲惨，《卡门》竟然不仅没有赢得观众，反而遭遇了歌剧界的一片骂声。《卡门》的失败，对于比才是一种致命的打击。三个月后，他便突然间心脏病发作与世长辞，还不满 37 岁。

《卡门》真正热销，是在国外走红重新返回法国的时候，那已经是五年之后的事情，比才早在地下长眠，享受不到这份荣誉了。

真不敢想象那时的巴黎竟然会如此的良莠不分，艺术的品位是如此的败坏，他们只能欣赏那些香歌曼舞、纸醉金迷，只能接受陈词滥调、靡靡之音，只能消化香水脂粉、矫揉造作，只能为豪华排场、高贵上流喝彩。他们怎么能够容忍得了卡门这样的下里巴人？他们连自己本土的

① 〔法〕保罗·朗多尔米：《西方音乐史》，朱少坤等译，北京：人民音乐出版社，1989 年，第 278 页。

阿来城的农村姑娘都不能够容忍,又怎么能够容忍一个带有野性、被他们认为下流而且来自异邦最底层的卡门呢?他们又怎么能够容忍一个完全和他们所谓高贵典雅的音乐美学原则大不一样的新歌剧出现,与他们分庭抗礼呢?他们把《卡门》和比才一样视为异教徒。是他们对《卡门》的讨伐,才使得比才过早地死去。

现在,还有谁反对或怀疑比才的这部杰作是法国歌剧的里程碑吗?

它的逼真,恰恰是当时法国歌剧最缺少的,比才为其疏通了已经越发堵塞的血脉。那种来自西班牙吉卜赛的粗犷却鲜活的音乐元素,正是法国当时软绵绵的轻歌曼舞或铺排豪华的大歌剧所没有的。比才带来一股清新爽朗的风,那是来自民间、异域的风,是天然、自然的风,它有助于法国人洗去脸上已经涂抹过艳过厚的脂粉,让他们闻闻泥土味,重新接上地气,还原本来的淳朴而生命力旺盛的气息和光泽。

它生气勃勃的旋律,如同南国海滨澎湃着的浪涛,带来了撩人的生气和活人的气息。它再不是穿上熨帖好的晚礼服、戴上珠光宝气的首饰和假胸假发,自命高贵地旋转于浮华的上流社会,表面金碧辉煌骨子里却已是腐烂至极。它以最经济的音乐手段所蕴含着的丰富的内涵,所弥漫着的简洁而有力的表现力,是同那个时代繁文缛节的时尚相对立的,所带来的刺激性和新鲜感也就分外鲜明。而管弦乐队所呈现的丰富色彩和迸射的现代活力,更是如同西班牙地中海的热带阳光和沙滩以及波光潋滟的海面,是在以前法国的歌剧里看不见的。那些歌剧的陈腐色彩,在它的面前,已经如同老人斑或没落贵族斑驳脱落的老宅门了。

即使我们听不全《卡门》全剧,仅听听它的序曲、《哈巴涅拉舞曲》《波希米亚之歌》这样几个片段,也足以算上享受了。序曲中的《斗牛士进行曲》,大概是现在最为流行的音乐了,哪怕人们不知道谁是比才,也不会不知道它那欢快的节奏和明朗的旋律——它经常在我们的各种晚会和舞蹈比赛或体操、冰上芭蕾比赛中响起。《哈巴涅拉舞曲》中那突出的三连音加快的节奏富于魔鬼般的诱惑力,《波希米亚之歌》中那渐渐加强的旋律和不断加快的速度弥漫着安达卢西亚民歌热烈的

气氛和色彩，都具有经久不衰的活力。比才确实是一个天才，他让法国的歌剧步入了一个从未有过的新天地而为世界上所有的人所喜爱。

如今对《卡门》的赞扬已经比比皆是，巴黎更是早已经忘记了对比才的冷落和谋杀，而把由《卡门》带来的荣誉花环戴在自己的脖子上来向人炫耀了。

特别值得记住的是尼采，他当时看了《卡门》之后，就给予了热情的赞扬。针对曾经风靡整个欧洲的瓦格纳歌剧，尼采说比才"是对瓦格纳歌剧美学的控诉"，"《卡门》是歌剧永恒的典范"。在以后的日子里，尼采禁不住对《卡门》的喜爱，接连看过 20 次。他高度评价了《卡门》："比才的音乐在我听来很完美。它来得轻松、来得优雅、来得时尚。它可爱，它并不让人出汗。'所有好的必定是轻松的，所有神圣的必定有着轻盈的步子'；这是我审美的第一准则。这一音乐是淘气的、精致的、又是宿命的：因而它也是流行的，它的优雅属于一个民族，而不仅仅属于个人。它丰富。它明确。它建设、它生成、它完整：就是在这种意义上它与音乐中的息肉、与'没完的旋律'形成了对比。在此之前，舞台上还上演过比这更悲惨、更痛苦的事件吗？而这一切又是怎样做到的呢？没有装神弄鬼！没有乌七八糟的弄虚作假！"[①]

尼采进一步表达了对比才的喜爱之情："我嫉妒比才有如此的勇气表达出这样强烈的情感，这种情感在受过教化的欧洲音乐中是绝对找不到表达方式的——这是一种南方的、黄褐色的、被太阳灼伤了的情感……那快乐是金黄色午后的快乐，是怎样的愉悦呀！"[②]

如果我们说在 19 世纪的前期，罗西尼给奄奄一息的意大利歌剧带来了重整旗鼓的复兴，那么在 19 世纪的中期，比才就把法国追慕浮华、缺乏生命力的歌剧带到了一个生机昂扬的崭新的高峰，使得法国终于有了与当时德国和意大利歌剧高峰抗衡的自己的歌剧。尽管只有一部

① 〔德〕弗烈德里希·尼采：《尼采反对瓦格纳》，陈燕茹、赵秀芬译，济南：山东画报出版社，2002 年，第 19—20 页。
② 同上书，第 21 页。

《卡门》，但比才的一支笔抵得了十万支毛瑟枪。

罗西尼和比才，他们毫无愧色地一个代表着19世纪上半叶意大利歌剧的高峰，一个则代表着19世纪下半叶法国歌剧的高峰。比才的《卡门》就具有这样非凡的意义，他不仅以如此一部作品和罗西尼比肩而立，而且也和作品数目庞大的瓦格纳对峙，具有四两拨千斤的力量。

一个有意思的现象是，19世纪由于罗西尼的努力，意大利歌剧曾经影响到法国歌剧的发展，可见意大利歌剧的力量。可是，当时和罗西尼同时代的音乐家贝里尼（V. Bellini，1801—1835，如门德尔松一样英年早逝）、唐尼采蒂（G. Donizetti，1797—1848，和舒曼一样不到40岁患上精神分裂症），他们所创作的歌剧已经很少能够见到了，而和比才同时代的奥芬巴赫、古诺呢，他们的《霍夫曼的故事》《浮士德》，和《卡门》一样还在世界上常演不衰。

另一个有意思的现象是，罗西尼是比才的老师，比才从罗西尼那里学到了歌剧入门的第一步。但是，意大利以后的音乐家们学习歌剧创作找的老师却不是本国的罗西尼，而偏偏是法国的比才，诸如普契尼（G. Puccini，1858—1924）、马斯卡尼（P. Mascagni，1863—1945）、列昂卡瓦洛（R. Lenocavallo，1848—1919）的歌剧创作，无一不是以《卡门》为自己的范本。

我不知道如何解释这样的现象。也许，它同罗西尼37岁放弃歌剧创作一样，也是一个谜吧？

第九讲

瓦格纳和威尔第

——19 世纪歌剧艺术的两座不可逾越的高峰

瓦格纳和威尔第都是 1813 年出生,他们两人同年来到这个世界上,命中注定一般,要共同给这个世界闹出点儿不平凡的声响来。他们注定要成为势均力敌的人物,要么是并蒂莲开,要么不是冤家不聚头,反正是要把自己耀眼的光芒同时映衬在 19 世纪下半叶欧洲音乐尤其是歌剧的天空。

瓦格纳出生在德国莱比锡一个普通的警官家庭。他刚刚六个月的时候,亲生父亲就去世了,继父是一位戏剧演员。瓦格纳的艺术才华得益于继父的熏陶。在他很小的时候,继父希望他学习戏剧,将来能够成为莎士比亚一样的人物,因此,请来老师教授他钢琴,培养他的艺术修养。只是他根本不爱学这玩意儿,以至他一生都不会弹钢琴并且厌恶钢琴。一次,他听了贝多芬的音乐会,忽然特别喜欢,特别激动,他想:光做继父说的莎士比亚没劲儿,还应该做贝多芬才带劲儿! 他梦想着做一种既像莎士比亚又像贝多芬的新式的戏剧,甚至想如果有一天自己真的会作曲了,那么根据自己这些古怪的思想写出这样新式的戏剧来,一定能够把听众吓跑!

这就是瓦格纳的小时候。我们再来看看威尔第的小时候。

威尔第小时候可不像瓦格纳那样想入非非,他是一个意大利农民的儿子,质朴和执着是他遗传下来的先天性格,孤僻寡言则成了他和父辈不同的秉性。在他 8 岁的那年,父亲在教堂里做弥撒时看到他对管风琴如醉如痴的样子,便省吃俭用给他买了一台旧的斯比奈风琴。因

为便宜,那琴本来就已经是破烂不堪,谁知沉默的他迷上了那台破风琴,整天疯了似的在上面弹奏,和琴有了说不完的话,以至没过几个月琴就让他弹得彻底散了架。而在教堂里做弥撒,他依然听管风琴听得五迷三道,神父一连三次叫他去端葡萄酒,他根本没听见,气得神父一脚把他从祭坛上踢了下来,他滚下了台阶,但还是一言不发地站在那里听那对于他妙不可言的琴声。

这只是他们两人童年的一个小小的细节,但很能够说明他们不同的性格。瓦格纳从小就有那样大的野心,而且天生就是粗葫芦大嗓门爱把自己心里想的向世界宣布,他注定要创造新的戏剧来征服世界。而威尔第没有那样的野心,他生性就不爱说话,把所思所想深埋在心里,属于茶壶里煮饺子心里有数的人,他对音乐只有出于本能的爱,这种爱,他永远在音乐里比在生活中表现得更出色。

我一直这样认为,艺术的风格就是艺术家性格的展现,在某种程度上讲,艺术家的个人性格往往决定了他一生艺术成就的基础和风格的走向。瓦格纳和威尔第性格是那样黑白分明,艺术风格是那样水火迥异,在音乐史上分属于两种截然不同的创作类型。他们两人为我们提供了不同的样本,让我们认识那个时代歌剧的两个不同侧面。有时候,我会想,如果他们两人性格相同的话,该是一种什么样子呢?19世纪下半叶欧洲的音乐史该是多么的单调和乏味!因为他们两人无论谁向谁靠拢,都会少了一半的歌剧我们再也无法听到。想一想,即使大海澎湃壮阔无限美丽,如果全世界都是汪洋一片,也是不可想象、无法容忍的。

这一讲,就让我们从性格出发吧。

瓦格纳(R. Wagner, 1813—1883)确实有点像是一个我们现在所说的"愤青",或者如我们的鲁迅先生所说的那种"翻着跟头的小资产阶级"。在所有的音乐家中,大概没有一个比他更富有激情了,只是那激情来也如风,去也如风。1849年"五月革命"时期,他和柏辽兹、李斯特一样激情澎湃,爬上克罗伊茨塔楼散发传单,遭通缉而不得不投奔李斯特,在李斯特的帮助下逃到国外,流亡了十三年。1862年他被赦,虽然

到处指挥演出，却收入寥寥，濒于绝境，险些自杀之际又绝处逢生，柳暗花明——巴伐利亚二世召他去慕尼黑，他成了宫廷乐长，在人到中年之后得到了实现他伟大音乐梦想的一切物质条件，度过了一生中最快乐的时光。就是在那段时间里，他住在一座湖滨别墅中，和李斯特的女儿、著名指挥家彪罗（H. von Bülow, 1830—1894）的妻子柯西玛坠入爱河一发而不可收，最后在那里结婚生子，为儿子取名齐格弗里德，他所创作的歌剧《齐格弗里德》就是为了纪念儿子的出生。与前一段悲惨得想要自杀相比，他这时有些得意忘形。而在欧洲革命处于低潮时期，他曾经公开认错，摇尾乞怜，讨得一条生路；在他晚年，路德维希二世利用帝国势力，在距慕尼黑北 200 公里的拜罗伊特搞"瓦格纳音乐节"，他开始虔诚地为帝国服务；以后，他又膨胀起自己的民族主义的音符，为帝国主义的反动精神鼓吹，走得比他的音乐更远。

瓦格纳就是这样的一个人，我们可以说他是一个繁复庞杂犹如一座森林的人，在这座森林中，既有参天的大树和芬芳的花朵，也有丛生的荒草和毒蘑菇。我们也可以说他是一个有着雄伟抱负的人，一生都绝不满足于音乐，而希望超越音乐成为一个顶天立地的人物。他在年轻的时候就博览群书，13 岁时自己就已经翻译过《荷马史诗》的前 12卷。他希望集音乐、文学、哲学、历史等于一身，成为一个伟大的思想家。可惜，他的性格注定他成不了那个时代的思想家，就连那个时代最反对他的尼采那样的哲学家都成不了。他激情澎湃、想入非非，不甘心屈居人之后，总想花样翻新，又总是翻着跟头动摇着、水银一样动荡着，艺术大概是他最好的去处和归宿，在音乐里，他可以神游八极，呼风唤雨。

回顾一下瓦格纳的创作过程，是很有意思的，因为他不是那种"奉公守法"的人，他的创作不是一条清浅平静的小溪，而是一条波澜起伏的大河，恣肆放荡，常常会莽撞得冲破了河床而导致洪水泛滥。走近他，是困难的，也需要一点勇气。

有史料记载，瓦格纳生平写下的第一部剧本叫作《劳伊巴德和阿德丽特》，是他少年时模仿莎士比亚而写的一出悲剧，是集《哈姆雷特》

《麦克白》《李尔王》于一体的大杂烩。他无所畏惧地让剧中的 42 个人物先后死去,舞台上一下子空荡荡没有一个人了,怎么办?又派遣鬼魂上场,一通云山雾罩。① 牛刀初试,他就是这样过足了为所欲为编戏的瘾。

他的第二部剧《结婚》,也是他的第一部歌剧,是他 19 岁时所作。这仍然是一部爱情的悲剧。据说,因为他最敬重的姐姐不喜欢,他就把剧本毁掉了,今天已经无法查考其踪迹。

他的第三部剧《仙女们》,是他 20 岁时的作品。这部已经预示着日后《罗恩格林》主题的歌剧,显示了他的才华,当时却被莱比锡剧院没有任何理由地拒绝。我想也不完全是因为瓦格纳那时太年轻无名,还因为他那时的歌剧有着明显的模仿韦伯的痕迹。

这样的命运,不仅对于瓦格纳,对于任何一个刚刚出道的艺术家,都是"常态"。他要为此付出代价。1839 年,26 岁那一年,瓦格纳在到处流浪中带着妻子和一条漂亮的纽芬兰狗,乘船从海路来到巴黎。这是他命运转折的一年:虽然,他来到巴黎时是身无分文,只能和他那条可怜的狗一样流浪街头;虽然,他带着当时名声很大的梅耶贝尔的介绍信,却依然四处碰壁,没有一家剧院收留他,他只能给人家做乐谱校对,挣点可怜巴巴的钱勉强糊口。这一切对于他都没有什么关系,都不会妨碍他施展他的报负和野心,因为他还带着一个叫《黎恩济》的剧本手稿。这是他来巴黎前一年创作完成的,他雄心勃勃,想要拿着它叩开巴黎的大门。

《黎恩济》取材于 14 世纪罗马人民反对封建压迫的起义的真实故事,根据英国诗人兼小说家布尔沃·里敦的同名小说改编而成。黎恩济是那个时代的一个青年英雄,起义胜利后公布了到现在仍然是所有人企盼的人人平等的新法律。瓦格纳所讴歌的黎恩济这样的形象,符合了当时整个欧洲革命的大潮和瓦格纳自己心中的理想。在初到巴黎

① 〔德〕瓦格纳:《瓦格纳戏剧全集(上)》,高中甫等译,北京:中国文联出版公司,1997 年,中文译本前言第 4 页。

那个冷漠也寒冷的冬天，他在写作《浮士德》序曲的同时，完成了对《黎恩济》的修改。在巴黎所遭受的屈辱和贫困，让他的心和黎恩济更加接近，使得剧本融入了更多的感情，也加深了反叛和渴求希望的主题。黎恩济成了他自己的幻影，在音乐中旌旗摇荡。

在这之后，他又写下了另一部重要的歌剧《漂泊的荷兰人》，根据德国诗人海涅的小说《施纳贝莱沃普斯基的回忆》中的第七章改编而成。漂泊在大海上历经千难万险去寻找爱情的荷兰人，所遭受的磨难和在孤独中的渴望，与瓦格纳在巴黎所遭受的痛苦折磨是那样的相似。无疑，无论是黎恩济，还是荷兰人，都打上了瓦格纳自身的烙印。尽管瓦格纳鄙薄个人情感小打小闹式的艺术风格，他早期的作品依然抹不去那个时代的浪漫主义所具有的共同的品格。他最早就是靠这样的歌剧打动了听众，赢得了世界。就像我们在戏文里说的那样："有这碗酒垫底，就什么都不怕了。"有了《黎恩济》和《漂泊的荷兰人》这两出歌剧垫底，瓦格纳也就什么都不怕了，他不仅叩开了巴黎之门，也让整个欧洲为之倾倒。在巴黎的磨难，就这样成全着瓦格纳。

三年之后，1842 年，也就是瓦格纳 29 岁那一年，他终于熬到了出头之日——德累斯顿歌剧院要上演他的《黎恩济》了。他激动万分，闻讯后立刻启程从陆路回国，这样可以快些，真有些"剑外忽传收蓟北，初闻涕泪满衣裳"的劲头，自然要"即从巴峡穿巫峡，便下襄阳向洛阳"了。

《黎恩济》在德累斯顿获得意想不到的成功，让瓦格纳一夜成名，他被委任为德累斯顿歌剧院的指挥，有着不菲的年薪，立刻甩掉了一切晦气，像黎恩济一样从屈辱和贫寒中抬起头成了英雄。在彻底脱贫的同时，更重要也更令他开心的是，他终于让世人认识了他所创作的新样式的歌剧。

我们在前一讲中已经说过，19 世纪的欧洲是歌剧的时代。自 1821 年韦伯的《自由射手》上演，加上资产阶级革命胜利后中产阶级的出现，艺术浮华而附庸风雅，特别是在法国，歌剧愈发时髦起来。这种时髦，要么是梅耶贝尔讲究排场的大歌剧，要么是奥芬巴赫轻歌曼舞的轻

歌剧。瓦格纳不满足于这样的歌剧,他的野心是将诗、哲学、音乐和其他所有的艺术种类化合为一个新的品种。

从结构上,他打破了传统歌剧独立成段的形式,通过取消或延长终止法的手法,使得音乐连贯地发展。这种连绵不断的歌剧音乐新形式所造成的气势不凡的效果,俄国音乐家里姆斯基-柯萨科夫曾经打过一个巧妙的比喻,他说像是"没有歌脚的一贯到顶的阶梯建筑"①,很形象地将瓦格纳这种新形式音乐的宏伟结构勾勒出来了。

从表演上,他打破了传统以演员的演唱为表演的主要形式的模式,认为乐音就是演员,器乐的和声就是表演,歌手只是乐音的象征,音乐才是情节的载体。他认为戏剧的关键不在于情节、不在于演员的表演,而在于音响的效果。所以,在瓦格纳的歌剧里,庞大的乐队、多彩的乐思、激情的想象、乐队的效果,远远地压过了人声,即使能够听到人声,也只是整体音响效果中的和声而已。瓦格纳这种对于器乐和乐队的重视和膜拜,会让我们想起以前曾经讲过的蒙特威尔第,也能够看出柏辽兹甚至梅耶贝尔的影子,尽管他并不喜欢柏辽兹,也曾经尖锐地批评过梅耶贝尔,但不妨碍他从他们那里吸收经验。只不过,瓦格纳比他们走得更远,将其发挥到极端。

从音乐语言上,他打破了传统的大小调系,完全脱离了自然音阶的旋律和声,使得一切的音乐手段包括调性、旋律、节奏都为了他这一新的形式服务。它可以不那么讲究,可以相互交换,可以打破重来,可以上天入地,可以为所欲为。它预示着音乐调性的解体,日后勋伯格的无调系在瓦格纳这里埋下了种子。

人们将瓦格纳所创作的这种新形式的歌剧称作交响歌剧,瓦格纳自己称之为"音乐戏剧",或索性称之为"未来的戏剧"。1872 年,瓦格纳晚年曾经专门写过一篇题为《我的思想》的文章,对他所提出的"音乐戏剧"进行了反复的说明:"这个名称的精神上的重点就落到戏剧上,人们会想到它与迄今的歌剧脚本不同,这差别在于音乐戏剧中的戏

① 万木编著:《外国音乐简史(下)》,长春:时代文艺出版社,1989 年,第 37 页。

剧情节不仅是为传统的戏剧音乐而设置的,而是相反,音乐结构取决于一部真正的戏剧的特有的需要。"①他所特别强调的"音乐结构",其实就是这种交响效果在歌剧中独特的地位。他确实把歌剧演绎成了规模宏伟、音响宏伟、带有史诗性和标题性的交响乐,只不过传统的人声已经被他有意地淹没在这样的交响里,成为交响大海中的一朵浪花而已。

在这里,我们可以看到瓦格纳博采众家之长的好胃口,在他这种讲究宏伟气势和音响效果的歌剧中,我们明显地看到上一代贝多芬、亨德尔的影子,也可以看到梅耶贝尔和柏辽兹的反光。如果从承继的关系来看,我们可以看出他与前者的血缘;如果从同辈的相互影响来看,我们可以看出他与后者的因缘。瓦格纳不是凭空蹦出来的"超人",如同我们那从石头缝里蹦出来的孙悟空,历史和时代融合着他个人的野心,才造就出一个横空出世的瓦格纳。

其实,瓦格纳一生创作的歌剧很多,真正能够称为瓦格纳自己所说的"音乐戏剧"或"未来的戏剧"的,《黎恩济》和《漂泊的荷兰人》也许还算不上,而要首推四部一组的连篇歌剧《尼伯龙根的指环》。

《尼伯龙根的指环》是瓦格纳后期创作的重要作品,也是他一生的代表作,是他耗费了整整二十五年时间才得以完成的心血结晶。它由序剧《莱茵河的黄金》、第一部《女武神》、第二部《齐格弗里德》、第三部《众神的黄昏》四部音乐歌剧组成,从脚本到音乐,完全是瓦格纳自己一个人完成的(事实上,瓦格纳所有的歌剧都是这样由他自己一人完成的,他愿意这样一个人统率全军)。瓦格纳是根据德国 12—13 世纪古老的民族史诗《尼伯龙根之歌》和北欧神话《埃达》改编而成。这部连篇歌剧全部演出完要长达十五个小时,是迄今为止世界上最长的歌剧了,足可以上吉尼斯纪录,看完它,需要极大的耐心。因为它不是我们现在看惯的电视连续剧中的那种肥皂剧,欣赏者和创作者一样需要比耐心更重要的超尘脱俗的修养和心地。据说,1876 年在刚刚建成

① 〔德〕瓦格纳:《瓦格纳戏剧全集(下)》,高中甫等译,北京:中国文联出版公司,1997 年,第 608 页。

的拜罗伊特那座能够容纳 1500 个座席的罗马式歌剧院里首演这部连篇歌剧的时候，要连演四天才能够演完。当时德国国王威廉一世和巴伐利亚王路德维希二世，以及许多著名的音乐家包括李斯特、圣-桑、柴可夫斯基等都来赶赴这个盛会，轰动了整个欧洲。

在长达十五个小时的漫长时间，古老的神话和神秘的大自然里，沉睡在莱茵河底的黄金、谁占有谁就遭受灭顶之灾的金指环、尼伯龙根家族的侏儒阿尔贝里希、力大无比骁勇善战的齐格弗里德、女仙和神王……一个个都成了抽象的象征。这是瓦格纳极其喜爱的象征，他就是要通过这些象征完成他的哲学讲义。庞大的故事情节、复杂的人物关系，水落石出之后，金指环带给人类灾难，必须通过爱情来获得救赎，人类所有的罪恶和丑陋、一切的矛盾和争斗，最后都被牵引到艺术所创造的爱情中。他是那样敏感地吸取了那个时代的一切优点和弱点，他具有那个时代革命所迸发出的极大热情和革命失败后的悲观颓丧，以及在这两者之间不屈的对于理想的追求。他所孜孜不倦表达的是众神的毁灭和人类的解脱这样两个主题。这两个主题是《创世记》以来一直到今天也没有得到解决的问题，瓦格纳挥斥方遒，做英雄伟人指点江山状，通过他的《尼伯龙根的指环》，给我们开了这样的一个药方。

也许，今天凡夫俗子的我们已经没有这份耐心和诚心，坐下来欣赏十五个小时的演出了，早被它的冗长所吓跑。无论在音乐会上，还是在磁带唱片里，我们现在听到的往往只是其中的片段，全须全尾的瓦格纳早已不复存在，瓦格纳如浩浩的柏林墙一样只剩下残砖剩瓦被人们所收藏。能够将《尼伯龙根的指环》全部听完的，大概属于凤毛麟角，我们很难比得上威廉一世、路德维希二世，以及李斯特、圣-桑、柴可夫斯基，一坐坐上四天的时间。

也许，我们完全不相信他的这一套，甚至还会嘲笑他的可笑和乏味。但我们不得不向他致敬，因为我们只要想到当时的歌剧是什么样子的，就会知道瓦格纳这样的歌剧是多么的与众不同、别开生面。他不向公众让步，不做时尚消遣的玩偶，希望自己的新的歌剧形式能够拥有古希腊悲剧那样的宏伟和崇高，一生为了这样的艺术理想而始终不渝

地奋斗,难道不值得我们尊敬吗? 而在信仰早已经被颠覆的年代里,我们不相信古老的神话,不相信神秘的象征,不相信我们自身需要自新和救赎,当然就会离瓦格纳更遥远,离包括音乐在内的一切艺术都更遥远。因为从某种意义上讲,一切艺术都是泛宗教。

从这一点意义而言,瓦格纳是真正的传统意大利和法国歌剧的颠覆者和革新家。他不仅使德国有了足可以和意大利、法国抗衡的自己的歌剧,也使全世界有了崭新的歌剧样式。他让世界的歌剧达到了最为辉煌的顶点。他是 19 世纪后半叶的歌剧甚至音乐的英雄。他寻找的不是飞旋的泡沫、花里胡哨的脂粉或克隆逼真的赝品,而是时间一样久远的艺术上的永恒和精神上的古典。如尼采所说,瓦格纳更接近古希腊精神而使得艺术再生。

关于瓦格纳歌剧的价值和意义,学者萨义德和音乐家巴伦博依姆著名的谈话录中有过哲学意义更深刻的讨论。萨义德将瓦格纳和贝多芬进行比较,他认为贝多芬对世界的态度充满矛盾,但还是信赖整个世界的;而瓦格纳"让你觉得不能再信赖这个世界了,而是要去创造自己的世界"。他特别提到《尼伯龙根的指环》"开始处,那持续的降 E 音,他让你产生一种幻觉,感到世界诞生了,他使整个世界活了起来",并认为瓦格纳"骨子里和齐格弗里德有些相似"。巴伦博依姆进一步从音乐史角度进行了阐释:"在巴赫的时代,人们可以依赖上帝。到了贝多芬时代,你不能再依赖上帝了,却要依赖那些凡人。而瓦格纳说你甚至连这么做也不行了。我们必须要创造全新的人类。"他又说:"所有的进步都是抛弃了人们过去所信赖的东西所取得的。"[①]瓦格纳以他辉煌的"音乐戏剧"创造了一个全新的世界和生活在新世界里的新人类,创作技法和所蕴含的思想力都有别于他的前辈音乐家,以挥斥方遒的姿态和力度极其强烈地震撼着、影响着他所生活的那个时代。

对于瓦格纳,需要多说一句的是,19 世纪下半叶和 20 世纪以来,

① 〔美〕阿拉·古兹利米安编:《在音乐与社会中探寻——巴伦博依姆、萨义德谈话录》,杨冀译,北京:生活·读书·新知三联书店,2005 年,第24—25 页。

拥护他的、反对他的、崇尚他的、鄙薄他的等,始终甚嚣尘上,树欲静而风不止。瓦格纳不仅对于音乐界、戏剧界影响深远,而且在其他领域也具有不可磨灭的影响,特别是要研究19世纪和20世纪的德国哲学,在谈论叔本华和尼采的时候,就不能不谈到瓦格纳,他被称为"超人"。世界范围内所形成的瓦格纳现象,是不可忽视的文化现象。在衔接19世纪和20世纪浪漫主义高潮到低潮的音乐史和文化史上,瓦格纳现象是无可回避的。但是,长期以来瓦格纳对我们而言是陌生的,我们国家以前对他也是冷漠的。一直到1997年,我国第一次翻译出版《瓦格纳戏剧全集》的时候,音乐评论家刘雪枫曾经感慨地说:"我国对瓦格纳及其作品的认识曾长期受前苏联意识形态的影响,个中原因实出于偏狭和蒙昧,在此似不足道。只是前苏联在戈尔巴乔夫执政期间重又出现'瓦格纳热',便足以说明瓦格纳曾遭受的冷落并非艺术本身的理由。尤其是在今日的俄罗斯,欣赏和谈论瓦格纳已成为文化界最时髦的话题之一,尽管它迟来了近70年。"①

朗格在他的《十九世纪西方音乐文化史》中高度评价了瓦格纳,他说得非常精彩并且具有高度的概括力,就让他来帮助我做这一段的小结吧:"自从奥菲欧斯以来,从未有一个音乐家的音乐给数代的生活与艺术以这样重大的影响。但这种影响和他的音乐的内在价值是不相适应的。巴赫的音乐,贝多芬的音乐,具有无比更为重大的意义,但从未产生这样革命般的、广阔的后果。使得瓦格纳成为十九世纪末到二十世纪初欧洲文化的普遍的预言家,必然有着不同的(不只是音乐的)原因。瓦格纳自己曾想不仅当一个伟大的音乐家;他所创造的音乐,对于他只不过是按他的精神完全重新组织生活的渠道。他的音乐,除了是艺术之外,也是抗议和预言;但瓦格纳并不满足于通过他的艺术来提出他的抗议。他自由地运用了一切手段,这也意味着音乐的通常手段对他的目的来说是不够的。莫扎特或贝多芬的音乐让听者的心灵去反应

① 〔德〕瓦格纳:《瓦格纳戏剧全集(上)》,高中甫等译,北京:中国文联出版公司,1997年,中文译本前言第1—2页。

音乐在他心中所引起的情感；听者参加了创作活动，因为他必须在这音乐的照明中创造他的境界和形象。瓦格纳的音乐却不给听者这样的自由。他宁肯给他完整的现成的东西，它不满足于只是指出心灵中所散发出来的东西，它试图供给全面的叙述。瓦格纳采用最完备的，和多方面的音乐语言，加上可以清楚地认识的象征，他提供了一个完整的，不仅是感情方面的；而且是理智方面的纲领。这样他就能迷住了近代的富有智力的听众。"①

朗格还说瓦格纳的音乐"不适宜狭小的场所。它是一个民族的声音，日尔曼民族的声音"②。如今，我们的时代缤纷多彩、乱花迷眼，却缺少这样一种属于民族的声音。

威尔第（G. Verdi，1813—1901）和瓦格纳一样，都属于大器晚成的人。1842 年，在瓦格纳马上就要 30 岁的那一年，才上演了《黎恩济》，他才有了出头之日。同样是 1842 年，同样是在马上就要 30 岁的年龄，威尔第的《纳布科》也才终于在米兰得以上演并获得成功，而在此之前威尔第和瓦格纳一样寂寂无名。

往前看，历史真是惊人的相似，仿佛老天爷特意安排好的一样，同样是 1839 年，26 岁的瓦格纳四处漂泊之后开始进军大城市，26 岁的威尔第也来到了米兰。稍微不同的是，瓦格纳带着妻子和一条漂亮的纽芬兰狗来到巴黎，威尔第则是带着妻子和仅仅 1 岁的儿子来到了米兰这座寒冷而浓雾笼罩的城市。

往下走，他们的命运就更加相似，威尔第甚至比瓦格纳还要悲惨，他身无分文，只好寄人篱下，缺吃少穿，天天奔波于各大剧院之间，央求剧院的老板能够上演他写的歌剧。就在刚刚来到米兰这一年的冬天，他 1 岁的儿子在寒冷中悲惨地死去（在此之前一年，他的女儿已经夭折）。

① 〔美〕保罗·亨利·朗格：《十九世纪西方音乐文化史》，张洪岛译，北京：人民音乐出版社，1982 年，第 192 页。
② 同上书，第 196 页。

因此，当《纳布科》这部根据《圣经》巴比伦王的故事改编的歌剧，终于在米兰的斯卡拉剧院上演并获得了意想不到的成功（其中合唱《飞翔吧，思想展开金色的翅膀》最受听众激赏，至今依然是很受欢迎的曲目），威尔第当然要扬眉吐气，抬起到米兰三年来一直卑微的头颅傲视群雄了。况且，《纳布科》一连上演 7 场场场爆棚之后，隔几个月又连演了 57 场，让欣喜若狂的米兰睁开异常兴奋的眼睛望着这个陌生人，威尔第更有骄傲的资本，可以和那些曾经把握着自己命运的剧院老板讨价还价了。大都市一直是喜新厌旧趋炎附势，无论米兰还是巴黎都是一样的德性，尤其是上流社会这时候开始向功成名就的威尔第抛媚眼了，就连当年唐尼采蒂的情妇、米兰有名的美人——阿皮亚尼伯爵夫人也投怀送抱，就不是什么奇怪的事情了。

不仅米兰，整个意大利都开始注意这个还不到 30 岁的年轻人，他们已经意识到这个世界要属于他——威尔第了。因为这时候，贝里尼已经去世，罗西尼已经不再写作而专注他的"罗西尼里脊牛肉"了，唐尼采蒂更是已经过时。意大利这三位歌剧的元老不得不把接力棒交给这个年轻人。尽管《纳布科》还有意大利旧歌剧和法国流行歌剧的影子，不脱罗西尼和唐尼采蒂的衣钵，但它的清新与优美已经如风起于青蘋之末，在米兰多雾的天空中爽朗地吹拂着了。

威尔第开始底气十足，奴隶翻身，把当年挥舞在自己头顶的鞭子抢在自己的手中，一下子牛了起来。他有牛的资本——写出优美的旋律就像是呼吸那样容易，而《欧那尼》《麦克白》等新歌剧就像在他的兜里揣着似的。他像一头壮实的奶牛，有着挤不完的奶；他也像一头倔强的老牛，认一个死理。他开始对那些登门找他要新歌剧的剧院老板们牛气了，一手交钱，一手交货，而且只要现金，当场一次付清，毫不客气，绝不通融。他忘不了自己初到米兰时他们给他的白眼和冷眼。如果当时有钱，他 1 岁的儿子不会可怜巴巴地死去。因此，《纳布科》的稿酬只是 3000 里拉，《欧那尼》他要 12000 里拉，翻了整整 4 倍，而以后的《阿依达》，他索要的是 150000 法郎，翻了更不知多少倍，一个子儿不能少。在这方面，他下手狠辣，刀刀见血。

拿着这笔钱，他离开了米兰，跑到他最喜爱的乡村，去买田地和猪圈，过上一种真正的农民的生活。他就像一个土财主一样，只相信土地，不相信城市、听众、贵妇人和剧院的老板。

威尔第已经离开我们一个多世纪，漫长的岁月，让我们无法理解他为什么要这样做。在无数音乐家中，痴迷乡村的不乏其人，但他们只是出于对田园生活的一种向往；退隐山林的也不乏其人，但他们也只是出于对世外桃源的一种梦想。可以说，没有一个音乐家如威尔第一样真的把乡村当成自己的家、自己的归宿，而和城市如此的格格不入。

威尔第确实很怪，他一直被许多人包括他后来的妻子朱塞平娜·斯特雷波尼称作"熊""乡下佬""野蛮人"①。他并不反感这样的称呼，他也一直把自己叫作农民，在填写"职业"栏的时候，索性写"庄稼人"②。

为威尔第专门写过传记的意大利的朱塞佩·塔罗齐这样描写他的尊容："面孔严肃、冷酷，有一种暴躁、忧郁的神情，目光坚定，眉头紧皱，双颌咬紧。一个乡村贵族打扮的固执农民。"③我想象着，觉得威尔第就是这样的样子，非常传神。

从本质而言，威尔第的确是个农民。

他创作出那个时代最伟大的抒情歌剧——《纳布科》《阿依达》《茶花女》《欧那尼》《游吟诗人》《奥赛罗》……将 19 世纪意大利浪漫乐派的歌剧艺术推向顶峰。

他同时在乡村亲手种植遍地的蔷薇，养殖野鸡和孔雀，并让它们繁殖出一窝窝小崽。他养了条叫作卢卢的狗；他还想培育叫作"威尔第"的新品种良马（这有点像罗西尼发明他的"罗西尼里脊牛肉"，只不过罗西尼是因为馋嘴，比不上威尔第那真正的农民情感），为此到农村的集市像模像样地去挑马……

① 〔意〕朱塞佩·塔罗齐：《命运的力量：威尔第传》，贾明等译，北京：生活·读书·新知三联书店，1990 年，第 262 页。
② 同上书，第 206 页。
③ 同上书，第 173 页。

听过威尔第动听的歌剧,知道那美妙旋律,却很难想象他养的马和孔雀、种植的蔷薇到底是什么样。孔雀的开屏、马的奔跑、蔷薇的摇曳,也和那旋律一样动人心弦、随风飘荡吗?

音乐和土地,是威尔第生活的两根支柱,缺其一,都会令他坍塌。

在所有的音乐家里,还真找不出一个如他一样对乡村充满如此深厚感情、把自己完全农民化的人。他不是装出来的或矫情平民化而和那个贵族化的社会抗衡。当然,他也不是非要和父辈一样住那种简陋的窝棚、吃那种粗茶淡饭、过那种贫寒的日子,已经发财致富的威尔第,也不可能和农民一样真正背向青天脸朝黄土过苦日子。他住在农村,但住的不是杜甫诗中所说的那样为秋风所破的茅草屋。威尔第一生大部分时间是在他的故乡农村布塞托的圣阿加塔别墅度过的。这幢别墅是 1848 年威尔第 37 岁的时候借款 30 万法郎购置的,显然,这不是一笔小数字,但自《纳布科》之后,他已经完成了包括《麦克白》《欧那尼》在内的 8 部歌剧的创作,在 1848 年这一年,他又写下了《莱尼亚诺之战》和《海盗》两部新剧,收获了不菲的稿酬,应付得了如此高昂的款项。

还是那位朱塞佩·塔罗齐,这样解剖威尔第:"土地和音乐将成为他终生的事业。他过不得贫困生活。而舒伯特这个音乐天使却能安贫乐道,过着漂泊艺术家的生活。威尔第作不到,他不是音乐天使,他是弹唱诗人,是被音响、幻觉和自己迷住了的歌手。土地和音乐。但是音乐会衰竭,有朝一日可能什么也写不出来。土地却哪儿也跑不了,不管你瞅它多少次,它还是躺在你面前,你感到心里踏实,感到自己是它的主人。主人!"①这一分析十分符合威尔第的心理,问题是威尔第为什么会有这种心理?

从农村走出来的威尔第,对城市一开始就没有什么好感。我想原因可能在于 18 岁的威尔第第一次从农村来到米兰报考音乐学院,就被

① 〔意〕朱塞佩·塔罗齐:《命运的力量:威尔第传》,贾明等译,北京:生活·读书·新知三联书店,1990 年,第 67 页。

无情地拒之门外；可能在于 29 岁的时候他的歌剧《一日王位》惨遭失败，轻蔑的叫声、口哨声、嘲笑声等将歌手的声音淹没，演出几乎无法进行下去。大约就是从那时候，威尔第决计要离开城市，他对城市有着天然的隔膜、格格不入乃至仇视。他曾经这样说过："哪儿都行，只要不在米兰或者别的哪座大城市。最好是去农村，耕耘土地，土地决不会叫人失望。"①

并不仅仅失败的时候，威尔第会向往乡村；成功的时候，他一样向往土地。这是他与众不同的地方。对于他，土地不仅是一方手帕，可以抹去失败的泪水；同时也是一只酒杯，可以盛满成功的酒浆。越是功成名就如日中天的时候，威尔第越是向往乡村，对乡村的感情甚至浓得化不开。他会忽然之间为自己小时候觉得故乡布塞托天地狭小而不喜欢它感到羞愧，于是迫切地渴望在故乡的田野上散步。故乡的田野让他拥有重逢故人的感情，给予他不期而至的灵感，他会如观察五线谱一样仔细观察土地，看土质好坏，攥起一把被阳光晒得暖暖的泥土，心里开始盘算着购置哪一片地。早在《纳布科》刚刚成功之后他回到家乡，就想购置大片土地，经营农场、猪圈、葡萄园。他觉得土地是可以信赖的，是将来的依靠，是对一个饱受贫困煎熬的人的补偿。而对于都市，他怀有的是痛苦的回忆，是报复的心理。

因此，当 1848 年唐尼采蒂去世之后，他原来霸着的维也纳皇家剧院显赫的音乐总监职务空缺下来，威尔第被邀请担任这个职务，将来有希望荣升为许多人艳羡不已的宫廷音乐大师的时候，却断然回信予以拒绝。他说我不希望当什么宫廷音乐大师，我只希望住在我的庄稼地里，写我的歌剧。那时候，他正在写《游吟诗人》，正着迷于 15 世纪西班牙的风情，爱着剧中那位吉卜赛女郎阿苏塞娜，遥远的吉卜赛热辣辣的阳光融合着家乡田野上的清风，正鼓荡着威尔第的胸膛，他怎么放得下而去和那些曾经拒绝过他的达官贵人合作？

① 〔意〕朱塞佩·塔罗齐：《命运的力量：威尔第传》，贾明等译，北京：生活·读书·新知三联书店，1990 年，第 50 页。

因此，当 1888 年他 75 岁高龄的时候，那波里音乐学院的院长快要死了，聘请他担当音乐学院的院长，他冷笑着摇摇头断然拒绝。他当然想起了当年米兰音乐学院是如何把自己拒之门外的情景。他当然记恨曾经无情折磨过他的大都市和那些趋炎附势的人们，宁可住在乡村，也不愿意见到他们的嘴脸。

威尔第是个怪人，他的音乐是那样豁达、细致、温情，但生活中他却是那样刻板甚至粗暴，在他的农庄里，经常训斥、大骂他雇佣的农民。音乐和生活反差如此之大。在这一点上，他确实是个地地道道的农民，脱离不了农民的本性。他对文化界尤其厌恶，除了诗人曼佐尼，几乎与其他人没有任何来往。他把自己关在圣阿加塔，庄园之外发生的任何事情他都不感兴趣。他只关心他的马、牧场、田地、播种、收割，天气不好的时候会去观察天空，担心未来庄稼的收成，葡萄熟的季节会兴致勃勃地摘葡萄……

威尔第实在是一个怪人，他活的岁数很长，但不是那种以青春活力滋养着身心的人。他的一生都是极其孤独的，倾诉这种孤独，除了音乐，就是对着土地。有时候，对于他来说，后者比前者更能承载他无与伦比的孤独和痛苦，因为后者有着比前者更为质朴的宁静。他没有兴趣和别人、和世界来往，只愿意在荒无人烟的乡村和土地亲近。他的妻子说他"对乡村生活的爱变成了一种癖好、一种疯狂、一种反常现象"。他却渴望这种生活带给他的宁静。他不只一次说过："这种不受任何干扰的安静对我比什么都更宝贵。""不可能找到比这里更闭塞的地方，但从另一方面看，也不可能找到能使我更自由地生活的地方；以后这种安静使我有可能考虑、思索，这里永远不用穿任何礼服，不管是什么颜色的……"①"为了获得哪怕一点点宁静，我准备献出一切……"②看来，他的妻子说得并不准确，或者说并不理解他。这不是一种疯狂、

① 〔意〕朱塞佩·塔罗齐：《命运的力量：威尔第传》，贾明等译，北京：生活·读书·新知三联书店，1990 年，第 180 页。

② 同上书，第 178 页。

一种反常，而是威尔第对现实的一种反抗，是他内心的一种渴求。

大概正是出于这种心情，他命中的归宿是乡村，不可能在城市待得太久。虽然，他离不开城市，他所有的歌剧必须要在城市而不是在乡村上演，他需要城市给予他金钱、地位和名誉，但在城市待的时间稍久，他就会很无聊，痛苦到了极点，他说太爱自己那个穷乡僻壤。因此，当他的《茶花女》在威尼斯首演一结束，他首先急着回到他的圣阿加塔去。当他的《堂卡洛斯》在巴黎演出一结束，他立刻回到自己家乡的谷地，去嗅一嗅春天的气息，去观察乔木和灌木上的幼芽是怎样萌发出来的，他的心才踏实，脚才接上地气。而他的《奥赛罗》大获成功之后，米兰市市长亲自授予他米兰市荣誉市民称号，盛赞他为大师，表示希望看到他新的歌剧，他只是十分平静地说："我的作曲生涯业已结束。午夜以前我还是大师威尔第，而此后又将是圣阿加塔的农民了。"①

不管威尔第怎样的古怪，他对故乡农村的这种情感都令人感动。不是所有的人，从农民中走出来，又这样顽固而真情地回归于农民之中。尽管威尔第这种农民和他童年少年时的农民已经大不一样，但不一样的只是钱财上的变化，本质上，他依然是一个农民，是一个从血液到心理到思维到情感都融入了土地的农民。而能够真诚坦率地承认自己是一个农民，不愿意别人称赞自己更不愿意标榜自己是一个大师，实在是很让人敬重的。

朱塞佩·塔罗齐的威尔第传记里，有多处描写威尔第对农村、对土地的感情，写得非常优美而感人：

> 这条通往圣阿加塔的路，他走过多少回了啊。一年四季都走过——冬天，马匹陷在泥泞里，吃力地拉动四轮马车；夏天，沿着尘土飞扬的道路，马车轻快地掠过田野。无论是白天还是太阳刚刚在地平线上升起的黎明，他都在这条路上走过。就是在夜里——黑沉沉的远空繁星点点——他也常走。这条路已经成了他的朋

① 〔意〕朱塞佩·塔罗齐：《命运的力量：威尔第传》，贾明等译，北京：生活·读书·新知三联书店，1990 年，第 437 页。

友。威尔第熟悉它就象对自己一样清楚:什么砌的路面,在哪儿怎样拐弯,哪儿好走哪儿难走。即使闭上眼睛他也认得这条路。有多少次车夫驾着车来接他,其时他坐火车回来,通常和佩平娜一起,有时独自一人。又有多少次他徒步在这条路上踽踽而行,心里充满了忧伤——难以忍受的忧伤,脸色由于痛苦的思虑而阴沉起来。此时这一马平川的景色,这沿着道路迤逦而下的田野风光,使他得到安慰和帮助。他喜欢这块肥沃而辽阔的平原,这一排排树木和灌木丛,葡萄园和种满小麦和玉米的田野。……每当他从任何地方——从彼得堡或伦敦,巴黎或马德里,维也纳,那波里或罗马——回到圣阿加塔时,他总是觉得自己又进入了可靠的、能够逃避整个人世和任何威胁的港湾。这是个安静的地方,在这儿他可以真正保持自己的本色。①

　　……当他伸开腿坐在花园的藤靠椅上,仰望着夏日的天空:天空是如此辽阔,天上的云彩一直变幻到天地相接的地方。或者在晚饭后的黄昏时分,当他在别墅附近散步,白色的晕圈环绕着月亮,月亮放射出神秘的光芒。这时他想起莱奥帕尔迪的诗句(这诗是如此美妙,宛若音乐一般):"当孤寂的夜幕笼罩在银白色的田野和水面上,微风渐渐停息……"实际上,这一切都能使人感到愉悦。特别是当一个人已如此老迈,当他已年逾八十,每天得过且过,——这就是命运的恩赐。②

读这样的描写,让我遐想,想到威尔第走在归乡道路上那种恬淡的心情;想到暮年的威尔第仰望星空吟咏诗句的情景:眼前是一幅画面,耳中是一首音乐。我也曾这样想,如果换到城市里来,还会有这种美好的画面和音乐吗? 走在平坦而坚硬的水泥道路上和华灯灿烂的灯光下,不会有那一马平川的景色,不会有田野飘来的清风和泥土的气息。而

　　① 〔意〕朱塞佩·塔罗齐:《命运的力量:威尔第传》,贾明等译,北京:生活·读书·新知三联书店,1990 年,第 462—463 页。
　　② 同上书,第 464 页。

躺在城市高楼林立的阳台上,更不会看清有银白色光晕的月亮和花开般灿烂的星辰,自然更不会涌出美妙的诗句和音乐来了。

应该说,农村没有亏待威尔第,给予他许多音乐的灵感,更给予他这么多美妙如诗如画的感觉。在这里,他和土地、和大自然相亲相近,来自田野的清风清香、来自雪峰的清新温馨抚慰着他的身心,融化着他的灵魂,托浮着他的精神,摇曳着他的梦想。这是许多别的音乐家不曾有过的福分。

威尔第让我想起我国的王维、杜甫和白居易,他们和威尔第有着相似之处,对农村、对大自然有着发自内心的亲近。只不过,威尔第没有王维那样超脱,没有白居易那样平易,没有杜甫那样"穷年忧黎元,叹息肠内热"的焦虑。

但这样说,似乎不大准确。威尔第临终之际留下遗嘱,将他的财产捐赠给养老院、医院、助残院等慈善机构。他一样也是"穷年忧黎元,叹息肠内热"。他甚至连忠实伺候他多年并耐心忍受他粗暴脾气的仆人也没有忘记,在遗嘱中特地写:"在我死后,立即付给在圣阿加塔我的花园里干了好多年活的农民巴西利奥·皮佐拉三千里拉。"①威尔第是个善良的农民,也是个伟大的音乐家。难怪他去世的时候,20 万人自觉地聚集在米兰的街头为他哀悼送行。威尔第逝世的那天清早(1901 年 1 月 27 日凌晨 2 点 50 分),所有车辆路过他的逝世地——米兰旅馆附近的街道,都放慢了速度,以便不发出响声。在这样的路上,铺满了麦秸。这些麦秸是米兰市政府下令铺的,"为了不使城市的噪音惊扰这位伟大的老人"②。只有充满浪漫色彩和艺术气质的意大利,才会想到这样金黄的麦秸。

这金黄的麦秸,来自农村。这符合威尔第的心愿,即使死了,他也能闻到来自农村的气息。

① 〔意〕朱塞佩·塔罗齐:《命运的力量:威尔第传》,贾明等译,北京:生活·读书·新知三联书店,1990 年,第 474 页。
② 同上书,第 475 页。

好了,我们讲威尔第的故事已经够多了,应该讲讲他的音乐。

威尔第一生创作了 26 部歌剧,现在依然有许多歌剧在世界各地上演,他的歌剧有着经过时间淘洗和考验的经久不衰的魅力。1840 年代,也就是我们前面说过的自《纳布科》以后,是威尔第创作的黄金期,他以平均每年 1—2 部的写作速度让世界叹为观止。而在他晚年,在 74 岁和 80 岁高龄,居然还能够分别创作出《奥赛罗》和《法尔斯塔夫》,而且水平不减当年,也实在是音乐史上的奇迹。

简单地说,我们可以把威尔第的创作分为三个时期:第一时期,以《纳布科》(1842)、《伦巴第人》(1842)、《欧那尼》(1844)为代表;第二时期,以《茶花女》(1853)、《弄臣》(1851)、《游吟诗人》(1853)、《假面舞会》(1859)为代表;第三时期,以《阿依达》(1871)、《奥赛罗》(1887)、《法尔斯塔夫》(1893)为代表。

如果让我来概括一下,第一时期的作品是宏伟的英雄性格,有着明显的意大利传统歌剧和法国大歌剧的影子,《欧那尼》是属于威尔第自己风格的第一部歌剧;第二时期的作品是平民化的抒情性性格,威尔第独树一帜的风格形成,《茶花女》是代表性的杰作,威尔第将自己在平常生活中没有做到的全部的爱献给这位底层人,将对心灵无限深刻的理解融入了美妙绝伦的音乐之中;第三时期是气势、心灵和思考一样宏大深邃的性格,威尔第对艺术不断探索,取材于古埃及传说,将爱国、爱情交织在一起的恢宏的《阿依达》是这一时期的巅峰之作。

如果我们一时无法阅尽春色,那么就听听威尔第的《纳布科》《茶花女》和《阿依达》吧。《阿依达》的前奏曲,已经是现在音乐会上经常演奏的曲目,而《茶花女》中的《饮酒歌》我们更是耳熟能详,几乎成了今天的流行歌曲,脍炙人口。威尔第下葬的那一天,米兰 20 万人涌上街头,900 人在墓地前高唱《纳布科》中的合唱曲《思念》,它至今魅力不衰。一百多年的岁月流逝,威尔第和他的音乐活得那么久长,那么有生气和活力。其中,无论是热情洋溢还是抒情幽美,威尔第对音乐纯朴性格的注重都体现得那样淋漓尽致,我们能够倾听到外表粗鲁、不善言辞的威尔第内心涌动的格外柔软的心音,这很符合威尔第一生钟情乡

村的纯朴性格和生活经历，他把意大利人纯朴又多情善感的一面，通过无比美妙的音乐传递给了我们。这种性格，既属于威尔第，也属于他的音乐，是我们聆听威尔第的一把钥匙。

威尔第在写给朋友的信中，特别强调这种性格："归根结底，我们不能相信一种缺乏自然和纯朴的外来艺术所特有的那种乖僻。没有自然性和纯朴性的艺术，不是艺术。从事物的本质来说，灵感产生纯朴。"①一生厌恶艺术争论的威尔第，笃信自己对艺术的追求。在他生活的年代，正是瓦格纳咄咄逼人的年代，他没有受其影响，没有向瓦格纳那种注重外来和外在的夸张、乖僻靠拢，而是始终坚持着自己纯朴的艺术主张和风格，这就是威尔第—— 一头万变不离其宗的倔强老牛。朗格说："威尔第既非哲学家，也不是论文家，但是他的每一封信所包含着的观点和美学见解都比他的对手的戏剧论文更加有说服力，更加深刻。有一次他写道：'歌剧就是歌剧，交响乐就是交响乐。'这一句金石玉言，说透了歌剧问题的真髓。"②

朗格说得很对，我非常同意，纯朴的艺术家永远比那些花里胡哨的评论者更接近艺术的本质。后一句威尔第说的"歌剧就是歌剧，交响乐就是交响乐"，显然是针对瓦格纳的，但他没有工夫和瓦格纳争论。在威尔第的眼中，歌剧只能够建立在人声基础上，瓦格纳妄想将歌剧演变成交响，那就叫交响好了，不要再叫歌剧。

罗西尼时代的歌剧与传统的意大利歌剧在形式上并无两样，只是增加了器乐的伴奏效果，传统的美声唱法依然是主流，在整体歌剧中是程式化的。威尔第突破了这样的美声唱法，赋予了人声一种抒发个人感情的自然纯朴的特征。而在这一点上，威尔第把贝多芬时代的抽象意念化为了具体的个人感受和情感，正体现了浪漫主义音乐最重要的特征。威尔第让浪漫主义的音乐在歌剧里找到了最得天独厚的表现场

① 何乾三选编：《西方哲学家、文学家、音乐家论音乐（从古希腊罗马时期至十九世纪）》，北京：人民音乐出版社，1983 年，第 162 页。

② 〔美〕保罗·亨利·朗格：《十九世纪西方音乐文化史》，张洪岛译，北京：人民音乐出版社，1982 年，第 240—241 页。

所,他的出现,代表着意大利真正的浪漫主义歌剧的开始。对比罗西尼来看,罗西尼的意义在于使意大利歌剧死灰复燃,是在再生的路上重铸昔日的辉煌;威尔第的意义则在于使意大利歌剧涅槃创新,是划时代的,把蒙特威尔第开创的意大利歌剧推向了制高点。如果说蒙特威尔第是意大利歌剧的创始者,那么威尔第则是意大利歌剧的终结者。有了威尔第的歌剧,才有了意大利民族风格的歌剧,同瓦格纳所代表的德国民族风格的歌剧、比才所代表的法国民族风格的歌剧,呈三足鼎立的态势,为19世纪下半叶的音乐史写下辉煌的篇章。

在那个时代,如果说比才仅仅一部《卡门》显得势单力薄,无法和重量级的"大力神"瓦格纳抗衡,那么,能够和瓦格纳抗衡的就只有威尔第了。这也是我把他们两人放在一起讨论的原因。如果把他们两人都比喻成一头牛的话,前面已经说了威尔第是来自农村的一头倔强的老牛,那么瓦格纳则是一头体力精力旺盛超人的公牛,这两头牛并立雄峙于整个19世纪的下半叶。

历史的喧哗过后,瓦格纳当时激情澎湃所燃起的大火已然熄灭,走出了其几乎一手遮天的影子,如今除了瓦格纳迷,一般人更能够接受的还是威尔第那纯朴优美的音乐,而不是瓦格纳那充满哲学意味、高蹈莫测的音乐。火山喷发的熔浆冷却后只有烧黑的岩石和草木的灰烬,可以让人们迎风怀想;而人们更愿意接受的,还是新长出的茵茵绿草和芬芳的草原。

不过,不要厚此薄彼,公平地讲,他们两人创作风格的鲜明不同,喜爱他们的人群不同,并不能在客观上说明他们对于音乐史的意义有别,应该说,他们对于19世纪歌剧的意义是相同的,只不过表现的侧面不同罢了。

从歌剧本身而言,瓦格纳乐于把乐队无限制扩大,特别增加了震耳欲聋的铜管乐,有意让乐队淹没人声,让乐器代替人的嘴巴。器乐就是他的音乐材料,他相信乐队中物的力量与音乐中精神的光芒一样无所不能,强调的是器乐伴奏的效果,宣泄的是德意志强悍的民族性格。威尔第强调人声,所使用的音乐材料就是人声,他虽然也对乐队进行改

造,但只是去掉原来意大利管弦乐队的粗糙,但绝不允许乐队压倒人声,挖掘的是人声的潜质,体现的是意大利民族的多情特色。

瓦格纳的歌剧中出场的都是遥远神话中非人性的英雄人物,是抽象的理念,演绎的是辉煌,延续的是贝多芬和韦伯的一脉,不惜走向极端。威尔第关注的是现实中人性化的普通人,表达的是抒情,承继的是莫扎特、舒伯特和唐尼采蒂的一脉,更加接地气。尽管他们都受到过法国歌剧的深刻影响,也有过共同的老师梅耶贝尔,但瓦格纳顽固地相信只有在幻想中,在艺术中,人类才会接近真实;威尔第则笃信真实只存在于生活本身,特别是底层的泥土之中。

他们一个活在自己燃烧的熊熊大火之中,一个则只活在自己家乡圣阿加塔的马场和葡萄园里。

他们一个如《尼伯龙根的指环》一样注重的是哲学意味的象征,一个则如《阿依达》一样倾注了人类普遍而相通的情感。

他们一个是歌剧里的"神",一个则是如茶花女一样生活在下层的人。

如果说瓦格纳的歌剧真的是属于"未来的歌剧",那么威尔第的歌剧则是属于现在的。

瓦格纳是出世的,威尔第是入世的。

第十讲

布鲁克纳和马勒

——后浪漫主义音乐

奥地利的林茨这座城市,因天文学家开普勒和音乐家布鲁克纳曾经在此生活过而出名。在整个欧洲,林茨大教堂是和科隆大教堂一样有名的,而前者因为有布鲁克纳而更加辉煌,布鲁克纳出任过它的管风琴师。为了纪念这位音乐大师,林茨特意建立了一座音乐厅,并创办了"布鲁克纳节"。

也许,就是这样,布鲁克纳(A. Bruckner, 1824—1896)一辈子都和教堂脱不开干系,他始终笼罩在宗教巨大的影子里,他的音乐也始终走不出宗教的大门。

在我看来,听布鲁克纳,总有一种听宗教音乐的感觉,布鲁克纳几乎是宗教的代名词。有人称他是"上帝的音乐家",真是恰如其分。

紧靠着林茨不远有一个叫作安斯菲尔登的小乡村,布鲁克纳就出生在那里。他家的后面就是村里有名的圣弗洛里安教堂,有石阶小径直通教堂的大门。从小,他只要踏上这条笔直的小径,就可以到教堂里去做弥撒听弥撒了。

他的父亲是村里的一位小学老师,最后熬上了小学校长,却在布鲁克纳13岁的时候溘然长逝。父亲没有给他留下什么殷实的家产和音乐方面的基因,只是会弹奏管风琴,布鲁克纳在10岁的时候就跟父亲学会了弹奏管风琴,这是他从父亲那里继承的最大遗产了。在乡村里,一般都是"龙生龙,凤生凤,老鼠的儿子会打洞",长大后的布鲁克纳能够子承父业就很不错了。他在邻村当上了一名小学老师,是那种需要

下田干活的老师,和我们现在农村里的民办老师差不多,但这是一个很荣耀的职位,并不是任何人都可以做的。在奥地利,音乐老师是必须经过培训由教育部门挑选的。因为他会弹奏管风琴,被选送到附近的克隆斯托夫学习音乐理论。20 岁那一年,布鲁克纳回到家乡圣弗洛里安教堂当了一名音乐老师。他太熟悉圣弗洛里安教堂那架克里斯曼管风琴了,它伴着他度过了整个童年和少年的时光。对于它,他有一种近乎神助般的感应,充满无限的感情,将它弹奏得无比美妙动人。布鲁克纳的音乐天赋最早就来自圣弗洛里安教堂那架克里斯曼管风琴。

1845 年,21 岁的时候,布鲁克纳来到了林茨大教堂,当上了那里的管风琴手,逐渐成名。他最早就是以管风琴演奏家出名而在欧洲巡回演出的。他就是这样从一个乡村的土孩子走上了音乐之路,也就是这样和教堂发生了密不可分的关系,与宗教越走越近无法分离。

还要说一句,如果布鲁克纳没有去林茨大教堂,他就不会遇到那里的鲁迪杰尔(Rudigier)主教。是鲁迪杰尔主教看出了他的音乐天赋,伯乐识马,给予他那样令人感动的宽容和理解,将他送到当时非常有名的音乐教育家西蒙·塞赫特(舒伯特曾向他学习过音乐)门下,使他迈上了关键的一个台阶——严格的塞赫特教他学会了关于作曲的所有古典方面的知识和技法。没有鲁迪杰尔主教,布鲁克纳也许只是一名管风琴师,而不会成为以后的作曲家。他应该感谢教堂,神在默默地庇护着他。

明白了这一点,我们也就会明白布鲁克纳到了晚年(那时他是维也纳大学的教授),哪怕是正在给学生们上课,如果听到教室外面传来祈祷的钟声,他也会立刻双膝下跪,不管遭受学生什么样的耻笑,依然那样虔诚。他的学生、后来成为音乐评论家的格拉夫曾经有过这样的形容:"我从未见过任何人像布鲁克纳这样祈祷。他就像被钉住了一样,从内心深处被照亮了。他那刻满了无数田地里的垄沟一样的皱纹的老农民的脸庞,变成了一张教士的脸。"①

① 〔英〕彼得·富兰克林:《马勒传》,王丰、陆嘉琳译,桂林:广西师范大学出版社,2001 年,第 31—32 页。

我之所以这样不厌其烦地讲布鲁克纳和教堂的关系，是因为这一点对于理解布鲁克纳至关重要。宗教和音乐的关系，是布鲁克纳一生的死结，如果强行抻开其中的一条线绳，便不再是布鲁克纳。

　　音乐史称布鲁克纳一生所写的9部交响曲中的后3部最为登峰造极，尤以第七和第九为佳。听布鲁克纳，无疑这是最好的选择。

　　E大调第七交响曲，大提琴温馨而极为精彩的开头，撩开轻柔的神秘纱幔，洒下皎洁委婉的月光，吹拂着天国飘来的圣洁的清香，真的有一种呵气如兰的感觉。独奏的法国号吹起来了，那种圆润如珠，那种浩渺如霜，和随之翻涌而来的那种浩气冲天的庄重激昂，都会让人沐浴一种阳光下的寥廓霜天。特别是柔板乐章，那是布鲁克纳交响乐中最令人柔肠寸断的了。在他家乡的圣弗洛里安教堂创作的这部交响曲，教堂的氛围在这段柔板中体现得最为浓郁。整日置身于教堂之中，又是伴随他整个童年，晚祷的钟声和辉煌的管风琴声，以及扑打在教堂窗外的风声雨声，渗入他的内心和音乐是最自然不过的了，浓重的宗教意味是无法剔除的。人们特别愿意用来描述布鲁克纳的那种肃穆沉思，如秋水凛凛，寒霜残照下，半江瑟瑟半江红，我们会从中听到教堂飘来的感恩的圣咏，即使感觉不到那种宗教特有的味道，但超越宗教的音乐中的那种圣洁和澄净，也会如水一样荡涤着我们的心胸。虽然时间已经过去了那么久，我们还会觉得布鲁克纳就站在圣弗洛里安教堂，听从着神的旨意，指挥着他的心灵，为我们演奏着这部交响曲。

　　最值得一听的是布鲁克纳一生最后一部d小调第九交响曲。据说，他没有写完，同舒伯特的第九交响曲一样，是未完成曲。

　　有不少人说布鲁克纳的这部交响曲结构宏大、气势宏大，但这不是我认为它好的地方。我们从中明显可以听出布鲁克纳的音乐语汇上溯贝多芬下追瓦格纳的因缘，他追求的就是这种大道通天、大树临风的风姿。这部交响曲宏大倒是够宏大的了，但宏大得有点混乱，初听时让我想到曾经在巴塞罗那看到的西班牙建筑家高迪建造的"神圣家族"大教堂，同布鲁克纳这部未完成的交响曲一样，那也是一座未完成的艺术品，高耸入云，脚手架还搭在教堂的四周，好像还在无限伸展，辉煌倒是

辉煌,宏大倒是宏大,只是多少让人在眼花缭乱之余感到庞杂得有些零乱,多少让人觉得有些好大喜功。

我说它最值得一听,是因为听完之后留下的主要印象和感觉,和他的第七交响曲一样肃穆和沉静。现在好多音乐实在闹得慌,以为加进一些热闹而时髦的多元素的作料就是创新和现代。布鲁克纳的肃穆和沉静,能让被现代生活弄得浮躁喧嚣的心铁锚一样沉入深深的海底,去享受一下真正蔚蓝而没有污染的湿润和宁静,而不是时时像鱼漂一样浮在水面上,只要稍有一条小鱼咬钩,就会情不自禁地抖动不已。布鲁克纳的肃穆和沉静,能让我们被日益发达的物质文明揉得皱巴巴如同从老牛胃里反刍出来的心,抖擞起来被清风抚平,使我们的心电图不会随着外界的物欲横流而起伏不止。

听布鲁克纳,感觉像是随他一起缓缓走入一座大森林中,大是大了些,空旷而密不透风,翁郁而枝叶参天,但你不会迷路,只会随着他的旋律和节奏一起感到心胸开阔而惬意。清新的森林空气富有负氧离子,是喧嚣都市中没有的;从枝叶间渗下来的绿色阳光,是紫外线辐射下的燥热天气中没有的;而那些清脆晶莹的鸟鸣声,更是动物园里的鸣禽馆里没有的天籁之音。走入这样的大森林里,即使你一身透汗淋漓,也会凉快下来,精神宁静而舒展,心灵澄净而透明。而踩在松软的林间小径上,有泥土的芬芳,有落叶的亲吻,更是城市的柏油马路上或大理石铺就的宴会大厅地板上所没有的放松和自在。

难得的是这种肃穆和沉静中,有一种少有的神圣之感,布鲁克纳音乐所建造的这座大森林,为我们遮挡了外面喧嚣的一切。都说布鲁克纳是虔诚的天主教徒,他所有的音乐都是为宗教而作,我不懂他的宗教,但我听得懂他音乐中的那种神圣。听布鲁克纳的音乐,会发现信仰的作用渗透在他的音符和旋律之间,仿佛觉得布鲁克纳总是抬起头仰望上天,便总有灿烂的光芒辉映在头顶,总有一种感恩的情感深埋在心头。如今,正如没有信仰的人太多,没有信仰的音乐也太多了。没有信仰的音乐可以声嘶力竭地吼唱,却只是发泄。音乐更应该是一座森林,让人们呼吸新鲜的空气来清洁自己的肺腑;更应该是一片天空,让人们

仰起头来望望那样灿烂的阳光和那样高深莫测的云层,而不要只看见自己的鼻子尖。

听完这部交响曲,再来想想晚年的布鲁克纳在教室里上课的时候突然听到教堂里传来祈祷的钟声立刻虔诚地双膝下跪,我们还会嘲笑他的可笑与迂腐吗?我们难道不会为他到死也恪守自己信仰的精神而感动吗?

还应该说说布鲁克纳的 d 小调第三交响曲。这部当年被勃拉姆斯派批判得体无完肤的交响曲,大概是今天布鲁克纳最受欢迎的交响曲了。时事变迁,物是人非,人们的审美标准竟然有这样大的差别。

勃拉姆斯和布鲁克纳在那个时代确实属于两派对立的音乐,即以勃拉姆斯为首的所谓"莱比锡学派"和以瓦格纳为首的"魏玛学派",两派势不两立。勃拉姆斯身后有大批支持者,旌旗摇荡,声势浩大。偏偏布鲁克纳不识时务,不仅是瓦格纳的追随者,而且还特意将这部第三交响曲题词献给瓦格纳,称之为"瓦格纳交响曲"。勃拉姆斯当时声名日隆坐上乐坛霸主的位置,布鲁克纳始终处于勃拉姆斯的影子笼罩之下,一直没有得到应有的重视,相反屡屡受到批评,这一次他更是撞在人家的枪口上,不大祸临头才怪!

批评布鲁克纳最起劲的是勃拉姆斯的鼎力拥护者汉斯立克(E. Hanslick, 1825—1904)。在 19 世纪下半叶的欧洲乐坛上,汉斯立克是一个举足轻重的人物,他是维也纳大学音乐史和音乐美学的教授,又是音乐界一言九鼎的批评家,在整个欧洲乃至世界都是掷地有声的显赫人物。

1877 年,布鲁克纳的第三交响曲好不容易才在维也纳上演,汉斯立克第二天就在《维也纳报》(这是他的主要阵地,也是影响力最大的报纸之一)上发表文章,毫不客气地指斥这部交响曲,说他听到的是由一个神经质的小乡巴佬谱写的支离破碎的、将贝多芬和瓦格纳的音乐混杂在一起、最终向瓦格纳屈服的糟糕的交响曲。[①] 汉斯立克的文章

① 〔英〕Philip Barford:《布鲁克纳:交响曲》,蒲实译,石家庄:花山文艺出版社,1999 年,第 56 页。

给了布鲁克纳致命的一击,第三交响曲彻底失败,日后成了"瓦格纳主义的象征",被当成勃拉姆斯派的靶子,随时都可以拎出来批一下。

有时候,批评就是这样的粗暴和不公正。没错,布鲁克纳的第三交响曲有瓦格纳的影子,他使用了瓦格纳最爱用的铜管乐,强劲的主题是瓦格纳常常采用的表达方式,庞大的结构与对比的色彩也是瓦格纳喜欢的黑白分明墨汁淋漓的大写意,就连开头的音型和琶音都和瓦格纳《漂泊的荷兰人》一样。近朱者赤,谁让布鲁克纳崇拜瓦格纳呢?但是,仅仅因为这些就要置之于死地吗?那些毫无才华只是模仿勃拉姆斯的人为什么就可以大行其市呢?晚年足不出户的勃拉姆斯也真够霸道的,汉斯立克不过是他的打手。

不过,这样说也许并不客观,因为布鲁克纳死后,勃拉姆斯还参加了他的葬礼,并且为他的去世悲痛不已,称布鲁克纳是"来自圣弗洛里安的大师"。人也许就是这样的矛盾体,曾经是势不两立的对手,在比一切艺术争执都要强悍的死亡面前,也显得毫无力量。布鲁克纳去世半年之后,勃拉姆斯也撒手人寰。

其实,艺术风格之争无所谓对错,就如同艺术形式没有谁就一定比谁进化而只有变化一样。所谓你死我活的争论,只不过各执一词,所持的标准不同罢了。勃拉姆斯、汉斯立克所坚守的是维也纳古典主义的传统,讲究音乐就是美而不承载过重的理念,注重的是音乐对内心的挖掘而不是向外部世界的扩张。对比他们所张扬的新古典主义,无疑瓦格纳更具有革新的意识。就布鲁克纳而言,除了他的第四交响曲曾经冠以"幻想交响曲"的标题,其他作品都不曾有过标题,他一辈子除了宗教不曾关心任何政治,和瓦格纳热衷政治完全不同,他没有那么多的理念,心思单纯得犹如一个孩子;他从瓦格纳那里承继的更多的是音乐创作的方法,他喜欢那种无所不在的辉煌,因为这和他心中的宗教是吻合的。但他只是把自己的音乐理想倾注在交响乐中,不会如瓦格纳一样狂轰滥炸于庞大的歌剧里面。布鲁克纳的音乐和瓦格纳毕竟不同。如果真有什么相同之处,那就是都对古典主义有革新的意义,在后浪漫主义时期,他们一样不愿意回归到老路上。尽管他和勃拉姆斯同样敬

重贝多芬,视贝多芬为自己的老师,他已经不会再走贝多芬走惯的老路,也不会认可勃拉姆斯浪漫主义的文化心理和新古典主义创作的美学准则。

如果细说的话,布鲁克纳的第三交响曲同样不违背勃拉姆斯和汉斯立克所主张的音乐即美,其第二乐章柔板就异常优美,《简明牛津音乐史》说:"就是这部作品的柔板乐章使布鲁克纳享有'柔板作曲家'的美名。"①它能够让我们触摸到一直乐于辉煌浩瀚的布鲁克纳音乐温柔细致的另一面。如果我们听听这段柔板,会被布鲁克纳感动的,它丝毫不逊于古典主义任何一位作曲家的任何一段柔板乐章。其中美妙的弦乐静谧安详,有一种秋水共长天一色的意境;一丝忧郁和沉思,宛若金黄色的落叶在无风的夕阳下无声摇曳着静静飘落,就像电影里的慢镜头一样。而那种圣洁与诗意,依然有着布鲁克纳抹不去的纯净的宗教意味。

《简明牛津音乐史》称"布鲁克纳是个畸形儿(从生物学角度看)、一位自成一体的作曲家"②。前半句话说得莫名其妙,后半句话说得恰如其分。《简明牛津音乐史》在对比他与勃拉姆斯的创作方法时说:"如果说布拉姆斯与李斯特像钢琴家那样(尽管他们的钢琴观念迥然有别)写作管弦乐,那么布鲁克纳则以管风琴师身分谱写管弦乐曲:以块状的声音,像许多音栓组合那样改变他的乐器组,甚至还采用'组合阀键'的手段引入前管风琴师为操纵音栓所需的休止。"③说得非常准确,即使"音栓""组合阀键"等专用名词我们不懂,但我们懂得布鲁克纳本来就是那个时代独一无二的管风琴大师,不会像钢琴家出身的勃拉姆斯那样理解和写作自己的交响曲。汉斯立克夸大了勃拉姆斯和布鲁克纳之间的对立,强化了布鲁克纳和瓦格纳之间的关系。

在我看来,布鲁克纳确实走着和勃拉姆斯风格完全不同的路子,他

① 〔英〕杰拉尔德·亚拉伯罕:《简明牛津音乐史》,顾犇等译,上海:上海音乐出版社,1999 年,第778 页。

② 同上书,第779 页。

③ 同上。

只是不愿意再如勃拉姆斯一样重走古典主义的老路，也就不会如勃拉姆斯一样强调内心和自省、严谨和规范，而不由自主地被瓦格纳所裹挟，强调辉煌和铺排、对比和庞杂。德国学者保罗·贝克说："布鲁克纳非常强调音乐的表情广度，因此选择了辉煌华丽的交响曲式，同强调表情深度并进行室内乐创作的勃拉姆斯形成了强烈的反差。"①他所说的布鲁克纳的"表情广度"和勃拉姆斯的"表情深度"，很有见地，又通俗易懂。

和瓦格纳不同的是，布鲁克纳的音乐更具纯粹的宗教性，在这方面，我们可以触摸到亨德尔的影子。只是布鲁克纳的宗教性的音乐和古典主义时期不一样，多了现代的味道，那就是除了虔诚之外多了静谧中的沉思，多了和瓦格纳相似的惊人的铜管乐，但瓦格纳没有他独有也最擅长的以管风琴所营造的那种辉煌大教堂般的宏伟和浩瀚。

一辈子对宗教虔诚无比却一辈子不走运的布鲁克纳，只是因为沾了瓦格纳的"光"，便被卷入了矛盾的旋涡，就像站错了队一样。在那个时代，还有谁比布鲁克纳更尴尬更倒霉呢？他一方面站在勃拉姆斯巨大的阴影里，一方面又站在瓦格纳炽烈的阳光下，就像是风箱里的老鼠——两头受气。只要想一想个子矮小又其貌不扬的布鲁克纳，穿着肥肥大大的大衣，一辈子土里土气地走在维也纳街头，确实如汉斯立克所说像乡巴佬似的，有些背气也有些委琐的样子，我总是对布鲁克纳充满同情。我是非常喜欢布鲁克纳的，在 19 世纪下半叶，能够和晚年不可一世的勃拉姆斯的交响乐（其实勃拉姆斯更优越的地方在他的室内乐）分庭抗礼的，只有势单力薄的布鲁克纳和他的后裔马勒了。但布鲁克纳就是这样老实的性格，一辈子温良敦厚，一辈子优柔寡断，一辈子尊敬瓦格纳而不随波逐流，不会为自己的利益随风变换旗子飘动的方向，也就一辈子入不了当时主流音乐的圈子。有意思也有些悲哀的是，他竟然那样老实地觉得是自己的音乐有这样那样的缺点，一辈子在

① 〔德〕保罗·贝克：《音乐的故事》，马立、张雪燕译，南京：江苏人民出版社，1997年，第 189 页。

不停地听取意见,一辈子在修改自己的音乐。他真是一个难得的谦谦君子。

敏感而孤独的布鲁克纳一生处于如此不断修改自己作品的过程中,我猜想大概不完全是出于虚心,而是渴望被承认,被固有的体制所接纳。这是一种无力的抗争,也是一种无奈的妥协。第九交响曲的第三乐章,布鲁克纳修改了三年,写了六稿,一直到死也没有改完,有点"吟得一个音,捻断数根须"的味道。我不知道这种无穷尽的修改对我们的音乐来说到底是好还是不好,音乐会不会在这样来回拉锯式的修改中伤了元气?纷落在地上的锯末,会不会恰恰是最好的金粉?但第三乐章确实是最好听的一段,那种由弦乐、木管和管风琴组成的旋律,丝丝入扣,声声入耳,密密缝制的软被一样紧贴你的肌肤,由于在阳光下晒过,那阳光的气味透过你的肌肤,温暖地渗入你的心田。中间一段所有的乐器像是仙女一般活了起来,一起摇曳着脑袋唱起歌来;管风琴在弦乐的衬托下,踏着袅袅透明的云层飘摇起来,在天国里响起嘹亮的回声,真是动人无比,纯净无比。音乐织就了一种美好而深邃的意境,让激情沉静下来,内心陷入遥远而浩渺的冥想之中,对未来、对世界、对心中的思念,有一种由衷的虔诚。这时,你会觉得黄昏时分飘来苍茫而浑厚的晚霞,传来悠扬而厚重的教堂钟声,将你所有的思绪和这一份祈祷带到远方。只是我的一份祈祷已经世俗化,完全不属于布鲁克纳的祈祷了。

布鲁克纳的 E 大调第七交响乐迟到的成功,要等到他晚年 60 岁的时候。而此时他已经身患疾病,本来就已年老的他愈发老态龙钟。

这一年,也是瓦格纳去世的一年,布鲁克纳在柔板乐章里特意使用了瓦格纳著名的法国号的乐句,向瓦格纳致意,使之成为一曲哀悼瓦格纳的挽歌。后人在编写布鲁克纳音乐宗谱的时候没有忘记注明第七交响曲对瓦格纳特殊的纪念意义。

无论瓦格纳也好,布鲁克纳也好,勃拉姆斯也好,他们都没有过得了 19 世纪,都在 19 世纪的末尾先后去世了。他们的逝去,宣告了一个旧的世纪的结束。

世纪之交的衔接者、布鲁克纳的继承人，无疑当属马勒。

马勒就这样出场了。

几乎和布鲁克纳一样个子矮小、其貌不扬的马勒（G. Mahler，1860—1911），迈着和布鲁克纳几乎同样大的步幅，也扬着几乎同样脱不去贫寒和晦气的面庞出现在维也纳乐坛上的时候，就是布鲁克纳坚定的追随者。

1877 年 12 月 16 日，布鲁克纳的第三交响曲在维也纳上演遭到惨败，在有些人的唆使下，勃拉姆斯、汉斯立克派的那些人满场起哄，压倒了本来就稀疏零落的喝彩，气得老实巴交的布鲁克纳坐在舞台前无可奈何。陪伴着失落沮丧的布鲁克纳的少数几个人中，就有马勒。那一年，马勒才 17 岁。

布鲁克纳比马勒大 36 岁，超过一代人。他们之间可以说是忘年交。马勒在维也纳音乐学院读三年级的时候，就将布鲁克纳的这部第三交响曲改编成钢琴曲的工作承担下来，目的是得到布鲁克纳这部交响曲乐谱的手稿，足见他对布鲁克纳的崇敬之情。从音乐学院毕业之后，马勒到维也纳大学进修，专门旁听过当时在那里任教的布鲁克纳的作曲课。马勒追随着布鲁克纳，一直到后来皈依了罗马天主教，因为布鲁克纳就是信奉这个教的。

关于自己和布鲁克纳的关系，马勒后来说："我从来没有做过布鲁克纳的学生。当我在维也纳求学的时候，因为常常加入他的圈子，使得外人以为我拜他为师。虽然我们之间年龄悬殊，但他向来对我毫不虚伪。他的抱负和理想，以及当时对我的评价和了解，的确对我的艺术和我以后的发展很有影响。因此我深信，我比任何人都有资格冒昧地以他的学生自居，也为此而自豪，今后谅必以感激之情继续维持这种关系。"[1]

马勒对布鲁克纳的这种感情，出于他们对瓦格纳的共同感情。在

[1] 周雪石编著：《马勒》，北京：东方出版社，1998 年，第 13—14 页。

那个时代,瓦格纳确实是一面迎风招展的大旗,哗啦啦卷走他们的心,牢牢抓住了这样两代人想象力飞翔的翅膀。在那个崇拜偶像的年代,马勒对瓦格纳近乎疯狂地推崇和膜拜,几乎达到了身体力行的地步,作为瓦格纳的信徒,他居然追随瓦格纳也成为一个素食主义者。只是那时瓦格纳离马勒太遥远,而且瓦格纳去世得也太早,他有些够不着,只好像小孩子过马路一样紧紧地搌着布鲁克纳的衣襟。据说,马勒唯一一次和瓦格纳接触的机会,是在 1875 年,瓦格纳来到维也纳指导里希特指挥演出他的歌剧《汤豪塞》。在剧院的前厅,排队买了最便宜票的马勒见到了瓦格纳,并为瓦格纳披上外衣,只是光顾着激动,加上太羞涩,白白地浪费了这个大好的机会,没能和瓦格纳交谈几句,以致后来万分后悔。当时,马勒 15 岁,刚刚从家乡来到维也纳音乐学院学习,还是个羽翼未丰的少年。

也许,就像布鲁克纳沾上了瓦格纳的"光",一直不走运一样,马勒沾了布鲁克纳的"光",同样厄运连连。年轻的马勒,在音乐学院毕业之后,两年没有工作,为了谋生,只好到哈尔温泉一家剧院当指挥。那是一个旅游胜地,有钱的贵族到那里泡温泉之余听听他指挥的音乐作为消遣。可怜的马勒在指挥之余还得帮经理推他小女儿的婴儿车,挣钱糊口真不容易,他离他心目中的音乐是那么的遥远。

马勒重新回到维也纳,一边到维也纳大学进修,一边写清唱剧《悲叹之歌》。他对自己的这部清歌剧倾注很大希望,希望它能够帮助他时来运转。1881 年,马勒以这部作品竞争一年一度的"贝多芬奖"。这是音乐学院一个专门奖励学生的奖项,有 500 古尔顿的奖金。当时贫穷的马勒极其需要这 500 古尔顿以解燃眉之急,更需要这个名分帮寂寂无名的自己打出新的天下。但是,评审委员会主要成员里勃拉姆斯、汉斯立克派不止一个,他们对于属于瓦格纳和布鲁克纳圈子里的马勒,当然不会投上一票,马勒的落选也就是当然的事情了。这件事情对于马勒的打击是巨大的,因为当时马勒才 21 岁,正是需要人扶植一把的时候。

需要钱来维持生存的马勒,只好跑到奥地利最南部的莱伊巴赫,在

一家和哈尔温泉剧院差不多的小剧院里当指挥，从此开始了他一生无休止的指挥生涯。在短短六个月的时间里，他竟然马不停蹄地演出了五十多场。当然，剧院的老板为的是票房，演出越多，挣钱越多。马勒最初就是这样在底层的剧院里锤炼着自己的翅膀，开始以指挥家的身份得到人们的注意——就像当年布鲁克纳是以管风琴演奏家的身份，而不是以作曲家的身份走上乐坛的。势利眼加唯利是图的世俗时代，对艺术的态度就是这样的肤浅，对艺术家的态度往往就是这样先把他们当成赚钱的机器榨干了事。

马勒命运的转折在 1891 年，他从布达佩斯皇家歌剧院到汉堡歌剧院任指挥，第一次指挥了瓦格纳的三幕歌剧《特里斯坦和伊索尔德》，以耳目一新的风格把瓦格纳的歌剧演绎得美轮美奂，一下子声名鹊起。成名的机遇来得就是这样偶然，有时让你踏破铁鞋无觅处，有时又让你猝不及防。

当然，马勒最辉煌的是 1897 年，他荣升为维也纳皇家歌剧院（那可是所有维也纳上流人士最爱去的地方，是所有指挥家梦寐以求的最高殿堂）的首席指挥。这是一个多少人翘首以待的职位，却终于被马勒拔得头筹。

马勒已经三进维也纳，此前到处奔波流浪，一直以自己的收入供养着全家的生活，其中的酸甜苦辣只有他自己心里最清楚。这一次，他终于苦尽甘来。他比布鲁克纳要幸运得多，因为这一年他才 37 岁，正当年。他对日后的前程充满信心，在重返维也纳之前，他在给朋友的信中表达了这样的想法："我只有一个愿望：在某个没有传统，没有'永恒的美的法则'卫道士的小镇上，在淳朴、耿直的人们中间工作，只求让我自己和我的一小批追随者满意。如果可能的话，没有剧院，没有'曲目'！但是，当然，只要我在我那些亲爱的弟弟们身后还喘息一天（他们总是如此无畏地飞奔），并且在我的妹妹们生活得到起码的保证之前，我就必须继续这有利可图、赖以谋生的艺术活动……我已经树立了某种宿命思想，它最终使我怀着'兴趣'面对我的生活，甚至还要享受

它，无论它多么坎坷曲折。我已经学得越来越喜欢这个世界了！"①

1897 年 5 月 11 日，马勒指挥首演了瓦格纳的《罗恩格林》，5 月 29 日再演了莫扎特的《魔笛》，引起意想不到的轰动，全场狂热的掌声和喝彩声极其壮观。维也纳忘记了当年对他的冷漠，一下子对这个小个子的指挥格外瞩目，马勒被赞誉为瓦格纳和莫扎特的最佳诠释者。

两个多月后，他被升为音乐总监；再两个多月后，荣升皇家歌剧院的院长，如此神速地完成了丑小鸭变成天鹅的过程。他一下子成为维也纳的宠儿，面前的阳光灿烂得直晃眼睛。他开始了一生中最美好的十年时光。

在这十年里，生活上，他不仅有不菲的收入和好几幢漂亮的别墅，而且和比他小 19 岁的维也纳有名的美人——阿尔玛有情人终成眷属。阿尔玛是维也纳著名风景画家的女儿，本人是艺术评论家，不仅人长得漂亮，艺术气质也高雅，是当时维也纳许多人追求的对象，她最后却选择了其貌不扬的马勒，并先后为他生下两个可爱的女儿。（当然，也为他日后的生活阴云密布埋下了伏笔，这是后话。）

音乐方面，不算他最负盛名的艺术歌曲《旅行者之歌》《青年的魔角》《亡儿之歌》，他的 G 大调第四交响曲、升 c 小调第五交响曲、a 小调第六交响曲、降 E 大调第八交响曲，以及《大地之歌》的开头，都是在这十年里完成的。良好的客观环境激发了他的艺术创作，就像良好的土壤、水分和阳光让树木在十年里长成一片葱郁的树林。

接下来，我们要说说马勒的音乐了。

马勒的音乐骨子里是悲观的。

如果悲观是有颜色的话，那么马勒音乐的悲观是白色和红色双色的。

白色，来源于他的生活：从童年到青年到晚年，可以说一直是白色

① 〔英〕彼得·富兰克林：《马勒传》，王丰、陆嘉琳译，桂林：广西师范大学出版社，2001 年，第 96—97 页。

的，像是一条失血的河流，像是一座烧焦后裸露岩石的山林。

马勒的母亲出身上流社会，但却跛脚，不得不屈尊下嫁给他的父亲——当时的一个贫贱的制酒小商人，并辛辛苦苦先后为他生下了 14 个孩子。父母之间家常便饭般的争吵，占据了马勒童年的整个空间，以至他不止一次跑出家门。有一次跑到街头看见一个拉手风琴的流浪歌手，马勒依在他的身旁听他的歌禁不住泪流满面，音乐也许就是这样渗进他幼小的心里，埋下了日后长成大树的种子。单薄矮小的身体显然来自母亲的遗传，但心比天高命比纸薄的命运、上流社会的贵族气质与心思，同样也来自母亲，只不过呈现对比鲜明的两极，让他在这个世界上是这样的对称，有了稳定的支撑：像一棵树，将头顶的蓝天白云和脚下的土地连接在了一起，他用根来吸收泥土的养分，用叶子来呼吸上天的气脉。

红色，来源于他的音乐：无论什么样的作品，尤其是交响乐，都不满足于以往旧有的程式和模式，总是胆大妄为地调动一切乐器，气势恢宏，排山倒海般，像是燃烧的满天灿烂霞光，显示出彤红的色彩，血一样在滚涌。那是他内心的喷涌。

显然，马勒不是愿意舔着自己的伤口并把它当成一朵娇美的花那样的诗人。他不是那种以私语私情之水浇灌自己的园地或在象征隐晦的魔方中自娱自乐的人，不愿意在窄小的天地里活动，他不鸣则已，一鸣惊人。他不做杨柳岸晓风残月，只做狂风暴雨电闪雷鸣。"整个宇宙都在他的身上弹奏"，这样形容马勒，无论就他的指挥还是他的音乐而言，都恰如其分。

但这样的音乐，外表是狂放的，却不妨碍骨子里依然是悲观的。那只是穿在他身上的红色外衣。他的妻子阿尔玛在回忆录中说过马勒这种矛盾反差："他过着完全是茫然不知所措的苦行僧的生活。巨大的心灵创伤时刻折磨着他。有时候他渴望死，有时候他又火焰般地渴望生。"①这种生死纠结煎熬着他的音乐与心灵，使得他的音乐充满悲剧

① 周雪石编著：《马勒》，北京：东方出版社，1998 年，第 75 页。

的意识,可以说有别于几乎所有音乐家而形成自己独具的特色。

不知别人怎样看待马勒的音乐,我总是顽固地认为,马勒在读维也纳大学时创作的《悲叹之歌》,是他一生的音乐的象征。从那时长出枝干,所有日后长出的枝叶、开放的花朵,都是在那上面滋生发芽。

"我们从哪儿来?我们准备到哪儿去?难道真的像叔本华说的那样,我们在出世前注定要过这种生活?难道死亡才能最终揭示人生的意义?"可以说,马勒一生都在不停地追问着自己这样的话。他到死也没弄明白这个对于他来说一直乌云笼罩的人生难题。于是他将所有的苦恼和困惑、迷茫和怀疑,甚至对这个世界的无可奈何的悲叹和绝望,都倾注在他的音乐之中。

马勒的音乐,无论从格局的庞大、气势的宏伟上,还是从配器的华丽、旋律的绚烂上,都可以明显感觉出来自同时代的瓦格纳和布鲁克纳的过于蓬勃的气息和过于丰富的表情,以及来自他的前辈李斯特和贝多芬的明显痕迹。只要听过马勒的交响乐,会很容易找到他们的影子。比如马勒的第三交响乐,我们能听到布鲁克纳的脚步声;马勒的第八千人交响乐,我们更容易听到贝多芬的声音。

在我看来,这个世界上的古典音乐有这样三支:一支来源于贝多芬、瓦格纳,还可以上溯到亨德尔。一支则来源于巴赫、莫扎特,一直延续到门德尔松、肖邦乃至德沃夏克。我将前者称为激情型的,后者称为感情型的。而另一支则属于内省型,是以勃拉姆斯为代表的。其他的音乐家大概是从这三支衍化或派生出去的。显然,马勒是和第一支同宗同祖的。但是,马勒和他们毕竟不完全一样。根本的一点不同,就在于马勒骨子里的悲观。因此,他可以有表面上和贝多芬相似的激情澎湃,却难以有贝多芬的乐观和对世界充满信心的向往;他也可以有表面上和瓦格纳相似的气势宏伟,却难以有瓦格纳钢铁般的意志和对现实社会顽强的反抗。

这种渗透于骨子里的悲观,来源于对世界的隔膜、不认同、充满焦虑和茫然的责问与质疑。马勒曾抱怨过自己"三度地无家可归……一个生活在奥地利的波希米亚人,一个生活在德国人中间的奥地利人,一个在

全世界游荡的犹太人。无论在哪里都是一个闯入者，永远不受欢迎"①。

曾经为马勒写过传记的英国音乐家德里克·库克（也是马勒未完成的第十交响曲总谱的整理者）说："在贝多芬和马勒之间真正的不同，在于看一个伟大的人走进社会他感到自己是安全的和看着一个伟大的人走进社会他感到自己完完全全不安全。因为在他的心里他几乎不能相信，不敢肯定什么地方能使他放心和感到安全。在这个不安的社会中他将是一个流浪汉。"②也可以说，马勒始终是一个悲观主义者。在流浪中，他的悲观更添动荡不安。这在他的交响曲中体现得尤为明显。

我们来谈谈马勒的交响曲。马勒逝世之后，他的学生、指挥家布鲁诺·瓦尔特在1930年代开始进行马勒交响曲的挖掘和重新阐释演绎，马勒在欧洲的影响与日俱增，如今成为全世界的热门音乐家，地位堪比贝多芬。特别是2011年，马勒一百周年诞辰，全世界各地以演奏他的交响曲为荣，北京也以为期五个月的时间，首次演出了他的第一到第十交响曲。越来越多的人感受到马勒不仅属于彼时的音乐家，也属于此时的音乐家。他对人生深邃的追寻、对世界充满悲剧意识的叩问，和今天人们心里的困惑越来越接近。聆听并理解马勒的交响曲，便成了认识和走近马勒的必由之路。

我赞同瑞士苏黎世市政厅管弦乐团指挥大卫·津曼的观点，理解马勒，先是他的声乐套曲，然后才是他的交响乐。他录制过两套马勒的交响曲全集，对马勒有过专门的研究，这是知音之见。和他见解相同的还有著名小提琴曲《梁祝》的作曲家陈钢，他说："歌曲是马勒交响曲的种子与草稿。"③这确实是走近马勒音乐的一条路径，也是打开马勒内

① 〔英〕彼得·富兰克林：《马勒传》，王丰、陆嘉琳译，桂林：广西师范大学出版社，2001年，第85页。

② 转引自李秀军：《生与死的交响曲——马勒的音乐世界》，北京：生活·读书·新知三联书店，2005年，第177页。

③ 陈钢：《马勒救了我》，陈子善编《流动的经典》，杭州：浙江人民出版社，2000年，第224页。

心的一扇门。

马勒的 10 部交响曲,可以分为这样三部分,分别和他的声乐套曲彼此联系,互为镜像:

第一部分,第一交响曲到第四交响曲。应该和马勒的声乐套曲《少年魔角》与《流浪者之歌》一起来听。在这里,重点说说他的第一交响曲。"第一"是马勒交响曲的序幕,马勒说自己的"第一"是"青年时期的习作"。比起以后特别是第五交响曲之后他的交响曲的庞大的构制、复杂的心绪及浓郁的悲剧意识,"第一"单纯、明快,以至于第三乐章的葬礼进行曲,幽哀的死亡也被他表达得如怨如慕,带有了伤感的童话色彩。

勋伯格说得对:"将要形成的马勒特性的任何东西都已显示在《第一交响曲》中了。这里,他的人生之歌已经奏鸣,以后只不过是将它加以扩展和呈现到极致而已……"①我理解勋伯格在这里说的"马勒特性",既指他的交响曲创作,也指他的人生命运的端倪。

这支乐曲,和几年前马勒 25 岁时创作的声乐套曲《流浪者之歌》,同样映彻青春的心境。其叙事性和歌唱性特征极为明显,这也是马勒交响曲与众不同,特别是和浪漫派鼎盛时期的古典交响乐不同的特点之一。其中的歌唱性不仅表现在以后越来越多的独唱和大合唱中,同时表现在他的旋律中。

那种感世伤怀的叙事性,和旋律一起自如挥洒。第一乐章的大提琴,第二乐章的圆舞曲,第三乐章的小号和单簧管,特别是末乐章大钹敲响之后,铜管乐、木管乐、弦乐、打击乐,还有竖琴,交相辉映,此起彼伏,山呼海啸,错综复杂,音色辉煌,交响效果很好,显示了令人羡慕的青春活力。尤其是一段小提琴抒情连绵的演奏后,大提琴和整个弦乐加入,几次往还反复和管乐呼应,层次很丰富,舞台上如同扯起了袅袅飘舞的绸布,真的是风生水起,摇曳生姿。最后的高潮,八支法国号立起来,可以说是青春期马勒的一种象征。

① 周雪石编著:《马勒》,北京:东方出版社,1998 年,第 105 页。

第二部分,第五到第七交响曲。与之相对位的声乐套曲是《亡儿之歌》。从声乐套曲就可以感受到其悲剧意味已经显现。第六交响曲的别名就叫作《悲剧交响曲》。

在这里重点说第五交响曲。这部作品明显有贝多芬《命运》交响曲的影子。开头的独奏小号,和贝多芬《命运》开头的那种"命运动机"一样先声夺人。震弦乐随之而上,景色为之一变,小号后来加入,一下子回环萦绕起来,阅尽春秋一般,演绎着属于马勒的悲痛与苍凉。这和马勒前几部交响曲的意味大不相同。

有了这第一乐章的对比,第四乐章的到来才显得风来雨从,气象万千。悲怆之后的甜美与温暖,才有了适得其所的价值,如同鸟儿有了落栖的枝头,这枝头让马勒谱写得花繁叶茂、芬芳迷人,而这鸟儿仿佛飞越过了暴风雨的天空,终于有了喘息和抬头望一眼并没有完全坍塌的世界的瞬间。有竖琴,有法国圆号,有小提琴中提琴大提琴此起彼伏、交相辉映,层次那样的丰富,交响的效果那样浑然天成,熨帖得犹如天鹅绒一般轻柔地抚摸你的心头。

第三部分,第八到第十交响曲,包括《大地之歌》。其中第八交响曲因有两个混声合唱队和一个童声合唱队,还有8名独唱歌手,阵势空前,号称"千人交响曲";与马勒的声乐歌曲的关系更为密切,声乐与器乐的结合是贝多芬时代望尘莫及的,是马勒交响乐的辉煌巅峰。第九和第十交响曲的浓重的悲剧意识,弥漫在马勒的心灵与音乐世界的整个空间,更是达到了一个前所未有的高度。

应该特别指出马勒交响曲慢板中的弦乐,真的很少有人能像马勒一样把它们处理成这样柔美抒情得丝丝入扣,又这样丰富得水阔天清,即使在浓重悲观情绪的笼罩下,马勒也要让它们出场抚慰一下苍凉的浮生万世,给我们一些安慰和希望。在谈论马勒的交响曲时,如今更多人愿意说他思想的复杂性与悲观性,作曲方面对古典传统技法的发展变化,以及对未来世界的预言性,却忽略了马勒对传统的继承。在这一点上,马勒对慢板的处理最显其独到之处。其实,他的老师布鲁克纳对慢板的处理也是如此,那些动人的旋律,马勒得其精髓。

还要着重说一下第五交响曲一段最动人的慢板与马勒的《吕克特诗歌谱曲五首》中《我在世上已不存在》的关系。这首歌中唱道："我仅仅生活在我的天堂里,生活在我的爱情和歌声里。"我们可以触摸到马勒的心绪,即使在死亡垂临的威迫之下,他依然相信爱情和音乐。

　　但是,马勒的爱情没有如他的音乐那般美好。1910 年,50 岁的马勒在那一年的夏天突然发现自己的妻子与一个年轻英俊的建筑师偷情,并在秘密准备一起私奔。这种刺激对于马勒来说是很强烈的,以至他求教于当时闻名遐迩的弗洛伊德。弗洛伊德可以指点他,却帮不了他。

　　马勒知道了妻子的外遇后曾彻夜不眠,妻子好几次在半夜醒来,看见他站立在自己的床头,泪流满面(这只是马勒的一种表现,晚年的马勒部分时间里脾气格外暴躁,妻子不忠是重要的原因之一)。也不能仅仅说是因为妻子比他小 19 岁,熬不住年龄之间的距离和马勒对于音乐完全投入后留给她的寂寞与空白;当然,大概也不能说是因为他们结婚八年,夫妻之间热情退潮,正处于婚姻危险的边缘期。虽然很多马勒的传记都这样写,快 42 岁才结婚的马勒,在此前对性一无所知,阿尔玛在自己的回忆录中曾经写到马勒和自己第一次做爱时手忙脚乱笨拙得可笑。无法满足阿尔玛的渴望与激情,导致她不仅和建筑师有婚外情,而且成为画家克里穆特等多人的情人。

　　据我所知,马勒不是莫扎特或李斯特、肖邦那样的情种,爱情并不像音乐对于他那样如同开不败的鲜花,一朵紧接着一朵,缤纷在他的身边。在马勒短暂的生命中,除了和阿尔玛之外,只有另外两次爱情,都只是流星一闪,瞬间就消逝在岁月之中和生命之外。一次是他 25 岁时爱上了一位女歌手,一次是他 28 岁时爱上了音乐家韦伯孙子的夫人。看前车就能知道后辙,看看马勒这两次爱情,或许能够为我们揭示出马勒最后爱情生活失败的真正原因。女歌手比他的年龄小,韦伯孙子的夫人比他的年龄大,年龄不是马勒选择爱情的唯一因素。后者有着吸引他的不错长相,前者有着与他共同的音乐爱好,他内心向往的是这二

者兼而有之？其实，这些对于马勒都不是最重要的，马勒同后者来往的最大兴趣是彼此谈论音乐而使他觉得心灵相通，马勒同前者交往最令他激动的是除夕夜一起默默地等待新年的来临，他们一起紧握着手走到门口，聆听教堂传来的圣咏歌声。可以看出，马勒对于爱情的态度，从本质上讲，注重精神胜于人本能的欲望，而他的精神主要来自音乐和宗教。也可以说，音乐是他的另一种宗教。在音乐和宗教的两极中，他对这两者虔诚而终生不悔的殉道精神，远远超过了对爱情的投入。如前所述，马勒在《吕克特诗歌谱曲五首》的乐曲中，曾经引用了这样的一句诗："我仅仅生活在自己的天堂里，生活在我自己的爱情和歌声中。"这是马勒的一句箴言。

　　或许，这只是我的解释。这种解释，对现代人来说也许很难理解，人们已经少有这种宗教感和对艺术这种泛宗教的由衷的认识、真诚的拜谒，很容易将爱情世俗化，与欲望、性和金钱等同起来。其实，在马勒那个时代，这样的人也不是没有，同是爱情，也存在歧义性。我们不能将马勒的夫人与舒曼的夫人克拉拉相比，克拉拉能克制自己的情欲甚至情感，而与勃拉姆斯维持长达四十三年之久的精神之恋，毕竟这样的女人是凤毛麟角。不能这样苛求阿尔玛，一个当时才 30 岁的女人，音乐的供品再丰富，总是不够的。

　　阿尔玛在她的回忆录里这样分析她与马勒这次感情破裂的原因："在我们婚姻生活中最初的几年中，在我和他的关系里我觉得非常没有把握。在我还不明白自己在干什么而以我的大胆征服了他之后，我的一切自信都被婚前怀孕的心理效果破坏了。他呢，自从他精神得到胜利的那一刻起，他就看不起我，直到我粉碎了他的专制之后他才恢复了爱情。他时而扮演教书先生的角色，严厉，不公正，不留情面。他使我对生活的享受失去了兴趣，把它变成讨厌的东西。这就是他要做的。金钱——垃圾！衣服——垃圾！美丽——垃圾！旅行——垃圾！只有精神才重要。我今天才明白他是害怕我的青春和美丽。他通过简单地从我身上把他自己没有份的任何生活的原子拿走，使它

们变得对他安全。"①我弄不清楚阿尔玛说的是否有道理,爱情丰富了马勒的音乐创作,也导致了两个人的战争。

不到一年之后,马勒离开了人间。当然,马勒的死原因很多,晚年幼女和母亲先后死去,以及发现自己的不治之症,对他的打击都是很大的,但妻子此次红杏出墙也不能不说是一个重要的原因。

在我看来,马勒的爱情是悲剧的爱情,加重了马勒音乐的悲剧意识和意味,也使得马勒音乐的悲剧意味有着浓郁的情感与心理元素,充满内心的矛盾和情感的悖论,和今天的人们很容易相连相通。马勒的音乐,是心灵到心灵的音乐,是田野里开满鲜花也布满荆棘的心灵,是上天有仙女翩翩起舞也有群魔乱舞的心灵,是在给他送葬的路上狂风暴雨大作而灵柩下葬的那一瞬间忽然日朗天晴的奇迹般的心灵。

对于欣赏和了解19世纪末20世纪初后浪漫派音乐的尾声,欣赏和了解作为新时代面临变革的古典音乐代表的交响曲,马勒交响曲的历史与现实意义如今越发醒目。

作为马勒继承人的勋伯格曾经预言:马勒所创作的作品属于未来。这个预言在今天得到了应验。我以为,马勒音乐属于未来的价值在于两方面:一是他的音乐内容振聋发聩的精神重量,一是他的音乐语汇别出机杼的形式质量。在内容方面,马勒音乐对于当时流行的约翰·施特劳斯注重享乐的唯美圆舞曲的批判性,对于生与死的悲悯情怀,对于底层人残酷命运的追索和探究以及体验和表现,呈现出了新时代悲剧矛盾的投影,确实具有不可思议的前瞻性,成为今天人们应对现存世界的一种精神资源和抗衡力量。形式方面,库克认为可以看到"马勒对开始于瓦格纳的《特里斯坦》中调性和声的边缘崩溃,进一步朝勋伯格的早期无调性音乐方向的推进。更进一步来说,他的'固定变奏的方法'展望着序列主义音乐;发生在《第九交响曲》中 Rondo-Burleske 乐章

① 〔奥〕阿尔玛·马勒:《古斯塔夫·马勒》,方元伟译,上海:百家出版社,1989年,第45页。

中的线型对位预示了亨德米特；音乐中尖锐、迅速的转调预示了普罗科菲耶夫。马勒是那个时代转折点上的人物：他加快了浪漫主义心理紧张的速度直到它探索进入'我们的新音乐'（科普兰语）的激烈形式"①。

　　后浪漫主义时期的音乐，如果说保守派以勃拉姆斯为代表的话，那么激进派肯定以布鲁克纳和马勒为代表。布鲁克纳以自己的谦恭引领桀骜不驯的马勒出场。作为后浪漫主义时期音乐的最后一人，马勒结束了一个时代，为现代音乐的新人物勋伯格时代的到来铺垫好了出场的红地毯。正如学者 M. Kennedy 说的，就像 18 世纪末 19 世纪初的贝多芬是通往浪漫主义的桥梁一样，"马勒是通往 20 世纪音乐的桥梁"②。

　　① 转引自李秀军：《生与死的交响曲——马勒的音乐世界》，北京：生活·读书·新知三联书店，2005 年，第 292 页。
　　② 同上。

第十一讲

德彪西和拉威尔

——浪漫派音乐的异军突起

面对 19 世纪末瓦格纳和他的追随者布鲁克纳、马勒,以及他们的对立派勃拉姆斯等人共同创造的不可一世的辉煌,特别是勃拉姆斯、布鲁克纳、马勒震响整个欧洲的交响乐的光彩,敢于不屑一顾的,在那个时代大概只有德彪西。德彪西曾经这样口出狂言:"贝多芬之后的交响曲,未免都是多此一举。"他同时发出这样的激昂号召:"要把古老的音乐之堡烧毁"。①

德彪西(A-C. Debussy, 1862—1918)比布鲁克纳小 38 岁,只比马勒小 2 岁。在音乐的断代史上,他和他们却成了截然不同的两代人。

我们知道,随着 19 世纪后半叶瓦格纳和勃拉姆斯那种日耳曼式音乐的崛起,原来依仗着歌剧的地位而成为音乐中心的法国,已经再一次风光不再,将中心的位置拱手交给了维也纳。当德彪西开始创作音乐的时候,就如同《伊索寓言》里狼和小羊的故事,他只是一只小羊处于河的下游,心里知道如果就这样下去,永远只能喝人家喝过的水;若想改变这种局面,要不就赶走庞大的狼,自己去站在上游,要不就彻底把水搅浑,大家喝一样的水,要不就自己去开辟一条新河,主宰两岸的风光。

同时,我们也要看到,在当时法国的音乐界,两种力量尖锐对立,却并不势均力敌。官方音乐学院、歌剧院所形成的保守派,以僵化的传统

① 周雪石编著:《马勒》,北京:东方出版社,1998 年,第 88 页。

和思维定式,强势地压迫着企图革新的音乐家。

因此,可以说,从一开始,德彪西就要面对来自欧洲和来自本国的两股强大势力,进行不懈的斗争。年轻气盛的毛头小子德彪西,注定是那个时代的"造反派"。

一部音乐史,就是这样的不断反判前人、反叛权威的历史。

德彪西打着"印象派"大旗,从已经被冷落并且极端保守的法国,向古老的音乐之堡杀来了。在行进的路上,德彪西对挡在路上的反对者直截了当地宣告:"对我来说,传统是不存在的,或者,它只是一个时代的代表,它并不象人们所说的那么完美和有价值。过去的尘埃是不那么受人尊重的!"①

我们现在都把德彪西当作印象派音乐的开山鼻祖。我们知道"印象"一词最早来自法国画家莫奈的《日出·印象》,如今已经成为特定的艺术流派的名称,成为高雅的标签。最初德彪西的音乐确实得益于印象派绘画,虽然德彪西一生并未和莫奈见过面,但艺术的气质与心境的相似,使得他们的艺术风格不谋而合。画家塞尚曾经对他们两人做过非常地道的对比:莫奈"他的艺术已成为一种对光感的准确说明,这就是说,'他除了视觉别无其它'","对德彪西来说,他也有同样高度的敏感,因此,他除了听觉别无其它"②。

德彪西最初的成功,还得益于法国象征派的诗歌,那时,德彪西和马拉美、魏尔伦、兰坡等诗人接触密切(他的钢琴老师福洛维尔夫人的女儿就嫁给了魏尔伦),他所交往的文学方面的朋友远比作曲家朋友多,受到他们的深刻影响并直接将诗歌的韵律与意境融合在他的音乐里面,更是人所共知的事实。

德彪西是一个胸怀远大志向的人,却与那时的印象派画家和象征派诗人一样,并不那么走运。从巴黎音乐学院毕业之后,他和许多年轻

① 万木编著:《外国音乐简史(下)》,长春:时代文艺出版社,1989 年,第 175—176 页。

② 〔美〕弗兰克·道斯:《德彪西的钢琴音乐》,克纹译,北京:人民音乐出版社,1985 年,第 5 页。

的艺术家一样,开始了没头苍蝇似的乱闯乱撞,跑到俄罗斯梅克夫人那里当了两年钢琴老师(还爱上了梅克夫人14岁的女儿,特意向人家求婚),好不容易赢得了罗马大奖,又跑到罗马两年,毕业之际写出的《春》等作品并未得到赏识,一气之下提前回国。落魄回国之后,无家可归,流浪狗一样在巴黎四处流窜。我猜想,那几年,德彪西一定就像我们现在住在北京郊区所谓艺术村里那些流浪的艺术家一样,在生存与艺术之间挣扎,只不过,那时居无定所的德彪西们常常在普塞饭店、黑猫咖啡馆和马拉美的星期二沙龙里聚会罢了。

但这并不妨碍他们指点江山,激扬文字,粪土当年万户侯。生活的艰难、地位的卑贱,只能让他们更加激进地与那些高高在上者和尘埋网封者决裂。想象着德彪西那个时候居无定所却整天泡在普塞饭店、黑猫咖啡馆和星期二沙龙的情景,没有工作,以教授钢琴和撰写音乐评论为生,过着有上顿没下顿的日子,却可以不用看任何人的脸色,想骂谁就骂谁,想爱谁就爱谁(德彪西泛滥的爱情一直备受人们的指责),想写什么曲子就写什么曲子,他树下的敌人大概和他创作的音乐一样多,我们可以说他在法国过得不富裕,却也潇洒。

我们也可以说德彪西狂妄,他颇为自负地不止一次表示了对那些赫赫有名的大师的批评,不再如学生一样对他们毕恭毕敬。他说贝多芬的音乐只是黑加白的配方;莫扎特只是可以偶尔一听的古董;勃拉姆斯太陈旧,毫无新意;柴可夫斯基的伤感太幼稚浅薄;在他之前曾经辉煌一世的瓦格纳,他认为不过是多色油灰的均匀涂抹,"犹如披着沉重的铁甲迈着一摇一摆的鹅步";而在他之后的理查·施特劳斯,他则认为是逼真自然主义的庸俗模仿;比他年长几岁的格里格,他更是不屑一顾地讥讽说不过是"塞进雪花粉红色的甜品"……他口出狂言,雨打芭蕉般几乎横扫一大片,唯我独尊地颠覆着以往的一切,雄心勃勃地企图创造出新的音乐形式,来让他们看看,让世界为之一惊。

这一天的到来,在我看来是1894年12月22日,在巴黎阿尔古纪念堂,首次演出他根据马拉美的同名诗谱写的管弦乐前奏曲《牧神的午后》。尽管这一天来得稍稍晚了一些,德彪西已经33岁,但毕竟成功

在向他走来，一向为权威和名流瞩目的巴黎，将高傲的头垂向了他。尽管在这场音乐会上也有圣-桑和弗兰克等当时远比德彪西有名的音乐家的作品，但在全场雷鸣般的掌声中，当场重演一遍的荣誉还是给了《牧神的午后》。热烈的场面，令德彪西自己都不敢相信。

《牧神的午后》确实好听，是那种有异质的好听，就好像我们说一个女人漂亮，不是如张爱玲笔下或王家卫摄影镜头里穿上旗袍的东方女人那种司空见惯了的好看，而是晒出了地中海的阳光肤色、披戴着法兰西葡萄园清香的好看，是卡特琳娜·德诺芙、苏菲·玛索或朱丽叶·比诺什那种纯正法国的惊鸿一瞥的动人。

仅仅说它好听，未免太肤浅，对于我们中国人，永远无法弄明白《牧神的午后》中所说的半人半羊的牧神到底是怎么一回事，而它所迷惑的女妖和我们《聊斋》里的狐狸精有什么区别，更会让我们莫衷一是。但我们会听懂那种迷离的梦幻，那种诱惑的扑朔，是与现实和写实的世界不一样的，是与我们曾经声嘶力竭和背负沉重思想的音乐不一样的。特别是乐曲一开始时那长笛悠然而凄美的从天而落，飞珠跳玉般溅起木管和法国圆号的幽深莫测，还有那竖琴几分清凉的弹拨，以及后来弦乐加入的委婉飘忽和柔肠寸断，总是令人难以忘怀。好像是从遥远的天边飘来了一艘特别的游船招呼你上去，风帆飘动，双桨划起，立刻风光迥异，两岸猿声啼不住，轻舟已过万重山。

好的音乐，有着永恒的魅力，时间不会在它身上落满尘埃，而只会帮它镀上金灿灿的光泽。对于已经流行了一个世纪的浪漫派音乐而言，《牧神的午后》是两个时代的分水岭，是新时代的启蒙。听完《牧神的午后》，我们会发现，历史其实也可以用声音来分割，一个时代有一个时代不同的声音。

对于《牧神的午后》的出现在音乐史上的重要意义，法国当代著名作曲家皮埃尔·布莱兹（P. Boulez，1925—　）曾经有过评价，我认为他说得最言简意赅："正像现代诗歌无疑扎根于波德莱尔的一些诗歌，现

代音乐是被德彪西的《牧神午后》唤醒的。"①

英国学者保罗·霍尔姆斯写的《德彪西传》一书里印有当年马奈为《牧神的午后》画的插图，是用铅笔画的单线条的素描，水边的草丛中三个裸体的女妖在梳洗打扮。说老实话，画得不怎么样，太实，太草率，和德彪西的音乐所给我们的感受相去甚远。看来，在音乐面前，不仅文字，绘画也一样无能为力。

马拉美听完这首《牧神的午后》，送给德彪西一本自己的诗集《牧神的午后》，随手写下几行诗：

> 倘若牧笛演奏优美
>
> 森林的精灵之气将会
>
> 听闻德彪西为它注入的
>
> 所有的光线

这几句诗能够阐释《牧神的午后》无尽的美妙吗？德彪西的音乐远胜于诗人本人的诗。

据德彪西自己说，马拉美第一次听他在钢琴上弹完《牧神的午后》，身披着那件苏格兰方格呢子披肩来回走了好几圈，然后激动地对他说："我从来没有料想到像这样的东西。这音乐把我诗中的感情撷取出来，并且赋予它一种比色彩更热情的背景。"②

英国音乐评论家兼音乐家 David Cox 撰写的关于德彪西管弦乐的书中，记述了首演《牧神的午后》的仅仅 28 岁的年轻指挥家多雷，在德彪西的寓所听德彪西在钢琴上演奏完这首曲子后，对德彪西极尽赞美之意："他是凭借什么样的非凡天赋，能以最完美的平衡在钢琴键盘上再现管弦乐的色彩，甚至使乐器表现出色调微差？完美的诠释似乎就在于它那微妙和深刻的敏感。"③但这样的诠释能够道尽德彪西这支乐

① 杨燕迪主编：《十大音乐家》，上海：上海古籍出版社，2001 年，第 36 页。

② 〔英〕David Cox：《德彪西：管弦乐》，孟庚译，石家庄：花山文艺出版社，1999 年，第 18 页。

③ 同上书，第 19 页。

曲的神奇与美妙吗？

还是不要相信其他人对德彪西的解释吧，听音乐，就相信自己的耳朵。

德彪西厌恶了瓦格纳式膨胀而毫无节制的史诗大制作，也厌恶了浪漫派卿卿我我式的扇面小格局，他像绘画可以不讲透视等一切规范一样，不讲究音乐中以前曾经有过的结构等一切逻辑因素。他把声音变成缕缕轻丝一样，在风的微微吹拂中婆娑摇曳；和声也不是为了规矩的数学排列，而是为了印象里瞬间的感觉和心目中色彩的变化，像是一个调皮的孩子故意打翻了手中的调色盘，把那纷繁的颜色一股脑都泼洒在画布内外，自己站在一旁不动声色，静静地望着太阳眯起了眼睛。

这样的音乐让我耳目一新。不要说与颂歌、语录歌不可同日而语，就是与我们原来听过的那种流行最广的写实音乐，那个激奋高亢的时代最为热衷的贝多芬的音乐，也是大相径庭的。

在德彪西的时代，尽管当时有人反对，但这首被誉为"印象派音乐第一部作品"的乐曲，还是成了迄今为止全世界范围的音乐会上出现频率最高的法国作曲家的管弦乐作品。德彪西绝无仅有地做到了这一点，他所开创的印象派音乐的确拉开了现代音乐的新篇章。保罗·霍尔姆斯曾经高度评价德彪西这首《牧神的午后》所具有的划时代意义："终于，在 33 岁之时，德彪西呈现出他真正的声音，他的名字开始为人所知。他的名声孕育在这首《牧神的午后前奏曲》精致而高贵的声音中，这种声音不是瓦格纳或任何粗糙仿效者所需要的大声疾呼。正如布莱克所说的，革命来自信鸽的脚下。"①

《牧神的午后》可以成为我们认识德彪西的入场券。

听这首曲子，有时我在想，在创作《牧神的午后》那个时代，德彪西是幸福的，也是得天独厚的，只有那样的时代才有可能创作出那样的音乐。一个时代有一个时代的音乐，是无法彼此取代，也无法逾越的。声

① 〔英〕保罗·霍尔姆斯:《德彪西》,杨敦惠译,南京:江苏人民出版社,1999 年,第77 页。

色犬马是构成历史的细节,声音的历史就是内心的历史,也是构成外部世界历史的一部分。

值得注意的是,《牧神的午后》所含有的当时法国生活与精神世界中的世俗元素也构成它为世人瞩目的重要音乐形象。曾经有学者敏感地指出:"在音乐里,我们从来没有听到过有别人这样灵巧地、精致地把午后夕阳时光的闷热、安详和情欲合成在一起,并且用美妙的音响表现出不可名状的渴望,和奇异、瞬息即逝的幻觉……"①在这里,特别指出了音乐中所包含的"情欲"。同时,又在对乐曲结尾处的评论中再一次提到"情欲":"接着是在木管和圆号的衬托下,小提琴演奏的欣喜若狂的旋律。这一切之后,长笛的困倦声部又吹出如梦的情欲的乐句——作品就是用这个思想开始的。"②在这里,强调"情欲"不仅是音乐开始的形象,更是音乐发展的思想。这就是《牧神的午后》中的牧神,更是德彪西赋予他所创作的新音乐勃勃生机的鲜活的价值和意义。

还需要指出的是,在那个时代,在法国,和德彪西有交往的诗人除了马拉美外,还有波德莱尔、魏尔伦、兰坡,以及小说家普鲁斯特,画家莫奈、马奈、雷诺阿、毕沙罗……音乐家就更多了,肖松、拉威尔、圣-桑、福莱、夏庞蒂埃、马斯内……我一直认为,艺术不同于政治,政治家不需要一群一群地涌现,有一个顶天立地的就足以指点江山、挥斥方遒了;而艺术家需要成批成批地孵化,所谓一畦萝卜一畦菜,彼此呼应着,相互砥砺着,在特殊的时代纷繁着缤纷的花朵,即使是矛盾着、刺激着、嫉妒着甚至是相互诋毁着、反对着,却也在争奇斗艳,蔚为壮观。

圣-桑、福莱、夏庞蒂埃是德彪西的对头,德彪西明确地批评夏庞蒂埃的写实歌剧《路易斯》是以廉价美感和愚蠢艺术来愉悦巴黎的世俗和喧器,鄙夷不屑地痛斥这种艺术是属于出租车司机的。这在我们现在看来简直难以想象,但在那个时代没人说他不尊重前辈(不要说他

① 上海音乐学院图书馆编:《现代作曲家及其名曲》,上海:上海音乐学院图书馆,第98页。

② 同上书,第100页。

明确反对过的贝多芬、莫扎特和勃拉姆斯、瓦格纳是他的前辈，就是同在法国的圣-桑也比他大 27 岁，福莱比他大 17 岁，夏庞蒂埃比他大 2 岁），没有人说他自以为是，或说他看不起出租车司机这样的劳动人民。同样，德彪西不大看得起现在已经是法国伟大小说家的普鲁斯特，他和普鲁斯特一起坐出租车彼此都不说话，但这并不妨碍普鲁斯特喜爱他的音乐，小说《追忆似水年华》中就有以德彪西为蓝本的人物。

有时，我会想象那时的情景，19 世纪末期 20 世纪初期，该是这样的天空和土壤，才能够造就出这样一批而不是一个艺术家。周围都是大树，才容易也长成大树连成一片森林。而除了自己喜欢的声音之外也允许其他声音的存在，才可能出现众神喧哗的场面。

正是有这样的环境，才可能有相应的心态：德彪西会在他 37 岁结婚的当天早晨还为别人教授钢琴课，这样才有钱来支付婚礼的费用。德彪西会在简单的婚礼之后（尽管日后德彪西的爱情是被人议论和批评的焦点），带领全部人马看完马戏再花光最后一枚法郎喝尽最后一杯酒，图个今朝有酒今朝醉。那不是我们现在见惯的泡吧的颓废或时髦，而是一种自由的心态。他没有用艺术沽名钓誉，到艺坛的准官场上混个一官半职；也没有以艺术卖钱致富，物化掉了艺术本有的光泽。

但是，我们不要误以为德彪西真的就是不讲师承打倒一切的"造反派"。其实，他对肖邦就情有独钟。据和德彪西同时代的法国著名钢琴家玛格丽特·朗（M. Long, 1874—1966）说，德彪西对肖邦极感兴趣，"在肖邦死后发表的那首降 D 大调练习曲上他把所有的手指都磨破了"①。当时几乎所有音乐家的重要作品，都是玛格丽特·朗第一个演奏的，但她不敢演奏德彪西的作品。德彪西曾经专门邀她到自己的钢琴前，为她讲述自己的作品，所以，她的话极具真实性。她特别强调德彪西的《24 首钢琴前奏曲集》和肖邦的关系，认为这个集子取法肖邦，"好像是德彪西整个创作的浓缩"②。

① 《毛宇宽音乐文集(下)》，北京：中央音乐学院出版社，2010 年，第 76 页。
② 同上书，第 77 页。

德彪西的钢琴曲,除了《24 首钢琴前奏曲集》,还有《版画集》(1903)、《意象集》(1905 年第一集、1908 年第二集)、《黑与白》(1915)。其中,德彪西特别爱为一些钢琴曲标上名字,最有名的如《月光》(贝加摩组曲之三,也是 1894 年所作)和《亚麻色头发的少女》(1910 年,前奏曲之一)。这样的钢琴曲,容易得到现代人的青睐,不少流行乐队都把它们改编成通俗的管弦乐。德彪西正是依靠这两支曲子走向流行。听这样的钢琴曲,容易望文生义,以为德彪西真的是用他别具特色的音乐旋律为我们勾勒出皎洁的月光闪烁的质感和少女亚麻色的美丽头发飘逸的动感。许多音乐词典和介绍德彪西的小册子,都是这样想当然地解释。其实,德彪西一生痛恨浪漫主义、写实主义和如左拉一样的自然主义。他所做的只是在他的音乐里抒发对月光和少女的感觉,至于月光是皎洁还是朦胧,少女的头发是亚麻色的还是金黄色的,他都并不在意如何去描摹,而是以他那柔和的音色和纤细的音符悠长而柔曼地荡漾着,为我们创造了一种属于德彪西的意境,让我们沉醉其中。

对于德彪西来说,这些钢琴曲都是他的印象派音乐的延续,是往前迈出新的步幅所制作的小品,是练习、打磨和养精蓄锐。真正对他而言富有划时代意义的,是《牧神的午后》八年之后的 1902 年,他一生唯一的一部歌剧《佩利亚斯与梅丽桑德》问世。

早在 1892 年,德彪西在罗马留学期间,在意大利大道的书摊上发现了梅特林克刚刚出版的剧本《佩利亚斯与梅丽桑德》时,就立刻买了一本,一口气读完,爱不释手。这部戏剧演绎的是两位王子和一位漂亮的少女的悲剧故事,那种命运掌握着个人生命的象征力量,那种以梦境织就的情节的扑朔迷离,那种对白中闪烁的朦胧晦涩,都是那样暗合德彪西的音乐理想,让他与这位和他同龄的比利时剧作家一见钟情、相见恨晚。自从《牧神的午后》之后,他一直在寻找着进一步实现自己音乐理想的突破口和接口,"而梅特林克的剧本正是完美的转化因素。它梦境般的情节是这些动机与非功能和声的马赛克式交织的借口与连接

思路"①。《简明牛津音乐史》这样的解释非常有意思。事实上,德彪西寻找这一连接的思路,一直是踌躇而艰难地行进着的,他一直写得很慢、很苦,立志要把它谱写成一部歌剧。为此,他专程拜访过梅特林克,可惜梅特林克是个音盲,在听他兴致勃勃演奏这部他倾注全部心血的《佩利亚斯与梅丽桑德》总谱的时候竟然睡着了,差点没把德彪西气疯。

这部《佩利亚斯与梅丽桑德》,让德彪西付出了十年的时间,他不止一次修改它,它是他最钟爱也是最难产的孩子。对比当时最为轰动的瓦格纳及其追随者的所谓音乐歌剧,它没有那样华丽的咏叹调结构和辉煌的交响效果;对比当时法国铺天盖地的轻歌剧、喜歌剧,它没有那样奢靡和轻佻讨好的悠扬旋律;对于前者它不亦步亦趋作摇尾狗状,对于后者它也不迎合作诹媚猫态。它有意弱化了乐队的和声,运用了纤细的配器,以新鲜的弦乐织体谱就了如梦如幻的境界,摒弃了外在涂抹的厚重的油彩,拒绝了一切虚张声势的浮华辞藻和貌似强大的音响狂欢,以真正的法兰西风格使得法国歌剧在比才之后有了能够和瓦格纳相抗衡的新的品种。如果说瓦格纳的歌剧如同恣肆的火山熔岩的喷发,轻歌剧、喜歌剧如同缠绵的女性肌肤的触摸,那么德彪西的这部《佩利亚斯与梅丽桑德》则如同注重感官享受和瞬间印象的自然风景——是纯粹法兰西的自然风景,而不是舞台上宫廷里或红磨坊中的矫饰的风景,更不是瓦格纳式的铺排制造出来的人工风景。罗曼·罗兰曾经高度赞扬他这位法国同胞这部歌剧的成就,并指出了它的意义,称《佩利亚斯与梅丽桑德》是对瓦格纳的造反宣言,因为"《佩》剧艺术上成功的原因尤其具有法国特色,它标志着一种既合法、自然,又不可避免的反动。我甚至敢说它是至关重要的,因为它是法国天才抵制外国艺术、尤其是瓦格纳艺术及其在法国的拙劣代表的一种反动"②。罗曼·罗兰还说:"德彪西的力量在于他拥有接近这种理想(音乐适度,

① 〔英〕杰拉尔德·亚伯拉罕:《简明牛津音乐史》,顾犇译,上海:上海音乐出版社,1999 年,第 891 页。

② 〔法〕罗曼·罗兰:《罗曼·罗兰音乐散文集》,冷杉、代红译,北京:中国文联出版公司,1999 年,第 412 页。

不过于突出)的方法……致使目前法国人只要一想起梅特林克该剧中的某段话,就会在心中相应地同时响起德彪西的音乐。"①这真是一种最由衷的赞美了,因为在一个民族中想起某段话或某个情景就能够在心中响起音乐家的音乐来,已经是将那音乐渗透进这个民族的血液之中了。《佩利亚斯与梅丽桑德》使得德彪西彻底摆脱了瓦格纳对法国歌剧的奴役,让强大的瓦格纳歌剧在真正具有法兰西精神的歌剧面前崩塌。

德彪西的这部歌剧,就其对于音乐史的意义而言,让我想起另一部属于法国的歌剧,即比才的《卡门》。可以说,1875 年的《卡门》和 1902 年的《佩里亚斯与梅丽桑德》,相隔近三十年,两次浪潮的迭起将法国自己的歌剧推向了顶峰,使其彻底从不可一世的瓦格纳的歌剧中解放出来,具有了足够的实力立足于世界歌剧之林。

还是罗曼·罗兰,对他们两人做了这样的比较:"在我国现代音乐中,《佩利亚斯与梅丽桑德》是我国艺术的一个极端,《卡门》则是另一个极端。一个袒露无遗,充满活力,毫无阴影和内蕴,另一个则遮遮掩掩,朦胧晦暗,默不作声。这种双重理想就像是法兰西岛柔和明亮的上空的天气变化,忽而洒满阳光,忽而薄雾笼罩。"②他说得真美,如同德彪西和比才的音乐一样美,也和德彪西的音乐一样朦胧。要我说,比较而言,比才更具民间的风情韵味,德彪西比他多一层贵族的气息和梦幻的色彩。

更重要的是,德彪西以他革新的精神,创造了以往从来没有属于他自己的音乐语言。这样崭新的音乐语言,让当时的听众耳目一新,后来的学者给予了高度的评价:"德彪西是欧洲作曲家中使音乐语言的构成从古典调式调性体系这个不可动摇的创作基础中解放出来的第一人,他跨入了另一个新的音响—音乐天地;就这一点而言,20 世纪的音

① 〔法〕罗曼·罗兰:《罗曼·罗兰音乐散文集》,冷杉、代红译,北京:中国文联出版公司,1999 年,第 415 页。

② 同上书,第 419 页。

乐帷幕确实是由他所开启。"①这种崭新的音乐语言"以耳朵和心灵代替眼睛，把视觉形象，甚至光和影变成声音。不简单勾画其外形，而且表现它们内在的含义"②。这样的评价，准确地说明了德彪西音乐语言的艺术特性与历史意义。

拉威尔（M. Ravel，1875—1937）比德彪西小 13 岁。说起他们两人的关系，很有意思。音乐史上，很多人都把他和德彪西归为同宗，视他为德彪西印象派音乐的信徒和继承人，以至如今只要一提德彪西必然要把拉威尔拽出来，仿佛他们两人成了印象派音乐的一对翅膀。实际上，他们两人只是在 1895 年有过一次短暂的接触，除此之外再未见过面，除了少有的支持与欣赏（比如拉威尔对德彪西的《伊比利亚》和《春的回旋曲》就很欣赏，德彪西对拉威尔的《自然界的历史》也大加赞扬），大多数时候是鸡吵鸭斗，彼此中伤，从不放过一次指斥和攻击对方的机会，关系非常疏远，甚至闹得很僵，根本谈不上友谊，不仅是对手，简直可以说就是敌人，以至拉威尔哪怕是批评或刁难了德彪西的拥护者，德彪西都会气急败坏地说这哪里是刁难，简直是要杀死我呀！

德彪西一向以说话刻薄著称，拉威尔有时比德彪西更甚，他曾经十分尖刻地说德彪西的《大海》配器非常失败，如果有空的话，他愿意为它重新配器。他甚至干脆极端地全面否定德彪西，认为他缺乏结构大型作品的能力。艺术家更容易形成小圈子，有时候并不仅仅是因为党同伐异，而是莫名其妙地就结上了疙瘩，越系越死。

原因也许就在于他们唯一的那次见面。那时，德彪西认识拉威尔的同学、西班牙作曲家阿尔班尼斯，和他聊起了西班牙的音乐，当时拉威尔也在场。德彪西和拉威尔都喜爱西班牙音乐，恰巧拉威尔刚写完一首钢琴舞曲《哈巴涅拉》，德彪西特意借了回去。一切的问题都出在了这儿，因为后来德彪西的钢琴组曲《版画集》里的《格林纳达的黄昏》

① 《毛宇宽音乐文集（下）》，北京：中央音乐学院出版社，2010 年，第 71 页。
② 同上书，第 72 页。

一曲,拉威尔怎么听怎么有自己的《哈巴涅拉》的味道,一种自己的东西被人剽窃了的感觉袭上心头,他当然很生气,指责了德彪西,并向德彪西要回《哈巴涅拉》的手稿,德彪西却说忘了把《哈巴涅拉》的手稿放在哪里了。这能不惹火拉威尔吗?拉威尔对这件事一直耿耿于怀,在以后出版作品集时特意注明《哈巴涅拉》创作的时间以示区别。有时,我们会感到因为个性使然,艺术家的一些举动并不那么得体或光彩,生活中的音乐家远不如他们的音乐让我们赏心悦目。

其实,在生活中拉威尔和德彪西一样并不顺利,甚至某些方面比德彪西还不如。比如,他终身未婚,第一次世界大战中参军做货车司机,战争留给他残酷的记忆,晚年又遇车祸伤了脑袋,以致过早死亡。与德彪西同为外省青年,他三次进军罗马大奖都以失败告终,还不如德彪西最后总算去成了罗马。就连他的老师福莱(G. Faure,1845—1924)都替他不服气,在福莱看来拉威尔是一个富于才华而又严谨的学生,肯定会出类拔萃,便鼓励他第四次参赛。那时,拉威尔已经是欧洲闻名的青年音乐家了,应该是胜券在握,谁想他再次失败,而且比以前还惨,在预选赛时即被淘汰。当时,舆论为他大鸣不平。罗曼·罗兰就曾写文章揭露当时音乐界的黑幕并为他说话:"正义驱使我说,拉威尔不仅仅是一个有发展前途的学生,他已经是我国音乐学派不可多得的最杰出的青年大师之一。……拉威尔不是作为学生,而是作为一个身份已经证实的作曲家来参加比赛的。我佩服那些敢于裁判他的作曲家,他们又将由谁来裁判呢?"①

时过境迁之后,我无法判断当时巴黎音乐界打得热火朝天的时候,拉威尔为什么离开了巴黎乘船畅游比利时、荷兰和德国。我揣测拉威尔大概并不仅仅是为了逃避,他一定已觉察到音乐界的复杂:音乐本身的价值和浮声虚名的诱惑,温暖的友谊与叵测险恶的人情,以及创新和保守、无可遏制的青春与老态龙钟的暮色……但这些让他更坚定对自

① 转引自沈旋:《拉威尔:杰出的管弦乐色彩大师》,北京:人民音乐出版社,1998年,第5页。

己艺术的追求。一个艺术家必须要靠自己的艺术，只有它才是自己畅行无阻的通行证吧？

最终，拉威尔胜利。主持罗马大奖的巴黎音乐学院院长泰奥尔·杜布瓦因此被迫辞职，而由拉威尔的老师福莱接任。拉威尔和他的老师福莱终于讨回了一份音乐的公道。试想一下，如果没有这一次胜利，巴黎纵横交错的大街还会有一条是以拉威尔命名吗？有意思的是，如果不是研究音乐史，一般的人通常知道拉威尔，但谁还记得住泰奥尔·杜布瓦这个拗口的名字呢？

当然，这是后话，与拉威尔无关。

拉威尔的音乐，其实与德彪西也不尽相同。把拉威尔和德彪西划在一起的，只是他和德彪西作品表面上朦胧风格的相似而已。在我看来，拉威尔骨子里是古典主义的。

这种古典主义，如果上溯其根本，来源于拉威尔的青年时代。拉威尔师从于贝萨、耶达尔、圣-桑和福莱，分别向他们学习和声、对位法、赋格曲和作曲法，是个严格遵从师道师法的人。而这几位老师都是古典主义的信徒，是和当时德彪西的反叛精神背道而驰的。即使创新，拉威尔也是严格在章法之内迂回进行。他不会偏离古典主义这条巨轮而划起时髦的冲浪快艇，再把快艇涂抹上鲜艳的色彩，虽然偶尔他也会乘上德彪西的快艇去兜兜风。

一般都把拉威尔的音乐分为前后两个时期，以第一次世界大战为界限。前期的代表作是《悼念死去公主的帕凡舞曲》和《达夫尼与克洛埃》；后期的代表作是《库普兰之墓》和《波莱罗》。其中《波莱罗》的历史地位最为重要。

我们先来分析《波莱罗》。拉威尔重视民间音乐，特别是其中的舞曲，《波莱罗》是这方面的典范之作，因此，它生机勃勃。如同《蓝色的多瑙河》成了维也纳的名片，《波莱罗》几乎成了法国的象征。曾有学者这样说："拉威尔的《波莱罗舞曲》被公正地认为是他舞蹈音乐方面的一首最优秀的作品，同时又被认为是二十世纪法国交响音乐的杰作之一。具有民间舞蹈风格的旋律是这一作品的基础，这种旋律是从西

班牙波莱罗舞节奏上引发出来的。他尽可能地使用乐队的一切色彩，通过巧妙的'渲染'方法，完成这一旋律的发展。……在这个作品中表现出了管弦乐法专家拉威尔的高超的技巧，在这一作品中现代大交响乐队各种各样的表现手段的武器已被全部精巧地使用上了。"①《波莱罗》对于法国的生活和对于管弦乐发展的双重意义，在这里都揭示了出来。

我们再来试着分析一下他的《悼念死去公主的帕凡舞曲》和《达夫尼与克洛埃》。前者是一支只有 5 分多钟的短曲，是他 1899 年 24 岁时所作的钢琴曲，后来被他自己改编成管弦乐曲；后者是他 1912 年 37 岁时为芭蕾舞剧谱写的作品，后来也被他自己改编成两部管弦交响组曲（拉威尔特别愿意改编自己或别人的曲子，以至有人批评他缺乏创造力）。

如果让我来概括拉威尔音乐的风格，我说是典雅、高贵，这两首一长一短的音乐能够为我做出充分的说明。许多音乐热闹或者说热烈，动听或者说优美，但都离典雅和高贵差一大截。动听和优美是一片袅袅的云彩或温煦的风，热闹和热烈是一群叫喳喳的麻雀或喜鹊，典雅和高贵是一群掠过我们头顶飞入白云的白鸽或在清风中排成人字形款款南飞的大雁，它们在云中风中抖动的纯净的羽毛，它们飞去的袅袅的影子，总能够让人产生无尽的联想和向往。

听《悼念死去公主的帕凡舞曲》，那种哀伤的情绪渗透着高雅的音韵，不是乡间那种惊天动地的歌哭，飘散在尘土飞扬的空中，而是云霓一样丝丝伸展自如地回旋在空荡荡的宫廷里。特别是拉威尔模仿鲁特和维乌埃拉这两种古琴，充分体现了他对古典精神中那种典雅与高贵的崇敬和憧憬，以及他自己非凡的想象力。因为这两种古琴早已失传，他只是想象着它们的样子和声音，把它们交给了乐队的低音拨弦，与他在这支乐曲中所想象的 16 世纪文艺复兴时期的宫廷和公主是那样的

① 上海音乐学院图书馆编：《现代作曲家及其名曲》，上海：上海音乐学院图书馆，第 386—387 页。

匹配，一同再造了一种虚拟的古典的辉煌。

听《达夫尼与克洛埃》，其中的典雅优美，透露着不同凡俗的高贵气质，如同看华丽无比的油画。

拉威尔创作这首《达夫尼与克洛埃》时极其细致、不知疲倦地一遍又一遍琢磨、修改，精雕细刻，直到再无法改善为止，可见他自己对这首曲子的由衷喜爱。拉威尔谈起这首乐曲时曾经说："在写这部作品时，我的意图是创作一首大规模的音乐壁画。这不是崇尚拟古主义，而是忠实于我梦想中的希腊，它很自然地倾向于 18 世纪晚期法国画家们所想象的和描绘的那样。"①

所以，我说他是典型的古典主义的，如果说《悼念死去公主的帕凡舞曲》让我们向往的是文艺复兴时期的梦想，《达夫尼与克洛埃》让我们向往的则是古希腊梦想。其中小提琴和长笛模仿小鸟的欢唱，单簧管与中提琴渲染黎明之际太阳的光辉，小提琴倾诉如歌的爱情……这些都和德彪西的印象派音乐拉开了距离，让人领悟和感受到实在而典雅的古典的美。它让我们走进遥远的过去薄雾笼罩的芬芳的田野，沐浴在明净清澈的梦境中，而不是一片色彩斑驳、扑朔迷离的意境和音响。

还有一点能说明这个问题，拉威尔最推崇的音乐家并不是德彪西，而是圣-桑。朗多尔米说："一提到圣-桑的名字就很自然地使我们远离了德彪西。可能两者之间的距离被估计得太大了。"②因为圣-桑几乎可以作为那时保守主义音乐的代名词了。

拉威尔自己曾经说过："严格地说，我不是一个'现代作曲家'，因为我的音乐远不是一场'革命'，而只是一种'进化'。虽然我对音乐中的新思潮一向是虚怀若谷、乐于接受的，但我从未企图摒弃已为人们公认的和声作曲规则。相反，我经常广泛地从一些大师身上吸取灵感，我

① 转引自沈旋：《拉威尔：杰出的管弦乐色彩大师》，北京：人民音乐出版社，1998年，第 58 页。

② 〔法〕保罗·朗多尔米：《西方音乐史》，朱少坤等译，北京：人民音乐出版社，1989 年，第 385 页。

的音乐大部分建立在过去时代的传统上，并且是它的一个自然的结果。我可不是一个擅长于写那种过激的和声与乱七八糟的对位'现代作曲家'，因为我从来不是任何一种作曲风格的奴隶。我也从未与任何特定的乐派结盟。"①

拉威尔用自己的话再一次把自己和所谓现代印象派拉开了距离。事实上，他对莫扎特、肖邦、门德尔松推崇备至，仔细研究过巴洛克、古典浪漫派时期的音乐，并亲自演奏过19世纪的钢琴曲目。而他晚期的管弦乐作品《库普兰之墓》，更能够说明这一问题。他选择了库普兰（F. Couperin，1688—1733）这位17—18世纪的法国前辈，采用了新古典主义舞曲的形式，以规模不大却简单清澈的乐队组合，以色彩变化丰富却绝对规范的起承转合，表达了他向古典主义致敬的心意。同德彪西的印象派不同的是，他祭起了一面新古典主义的大旗。

朗多尔米在《西方音乐史》中这样评价他："由于拉威尔的出现，理想、秩序和一切古典派所珍视的品质，再度取得了它们似乎已经失去了的重要性，并使我们脱离了印象主义。"②我想，这也许是拉威尔与德彪西的不同意义所在吧。他不满足于德彪西式印象派的朦胧，而创造出属于自己的明朗的语言，他的出现，不是为了圣-桑和福莱式古典主义的怀旧，而是为了使得古典主义能够被重新打磨，恢复光彩，盛上新时代的芬芳汁液。拉威尔不是那个时代的革新家，但如果我们以为他是一个保守主义者，也是错误的。他走的是回归的路，但这种对古典主义的回归，与勃拉姆斯的新古典主义又不同，拉威尔毕竟已经踩在新世纪的门槛上，他的古典主义中有着明显的现代味道。在他晚年的音乐里，有着爵士乐的元素，融合着新的色彩。

由于音乐的理想不尽相同，拉威尔和德彪西对于音乐的制作方法就更为不同。我们应该稍微说一下，这样也许有助于了解他们两人的

① 转引自沈旋:《拉威尔:杰出的管弦乐色彩大师》，北京:人民音乐出版社，1998年，第10页。

② 〔法〕保罗·朗多尔米:《西方音乐史》，朱少坤等译，北京:人民音乐出版社，1989年，第384页。

不同风格和所走的不同道路。

有音乐评论家说，德彪西"整个创作生涯都是通过声音与清晰的幻梦打着交道"①。这话一点错儿都没有，可以说德彪西是音乐世界里的一个梦幻诗人和画家，他把这种梦幻融化在自己所创作的乐曲中，移植进别人的作品中，比如梅特林克的《佩利亚斯与梅丽桑德》。因此，他特别强调自己的这种创作方法："无论如何，对音乐要保存它的奇异幻觉，因为音乐是一切艺术中最能接受奇异幻觉的。……应当说，我们不要抱有毁坏它的意图、或者对它进行说明。"②如果不用印象派和古典派来区分他们，我们可以说德彪西属于幻觉派或梦幻派，拉威尔则无疑属于技巧派。

拉威尔对别人批评他甚至辱骂他是一个"艺匠"（artisan）并不在意，他不止一次说自己就是一个手艺人、装配工、制作者。他毫不遮掩地强调：艺术就是技巧。他的技巧，在我看来，可以分为这样两个方面，一个是他能够将音乐制作得极其细微精巧，一丝不苟，仿佛经了严格的计算一样；一个是他能够巧妙地将不同时代不同风格的音乐都熔为一炉化为自己的东西，有些实用主义。唐纳德·杰·格劳特和克劳德·帕利斯卡在他们所著的《西方音乐史》中说："他能到处吸收乐思，信手拈来为己所用，对印象主义也是如此，从容自在。"③

关于前者，英国学者 Laurence Davies 曾经举过一个很有意思的例子："参观过拉威尔在蒙特夫特拉莫瑞的别墅的每个人，都对别墅不协调的风格深感吃惊，希腊古雅的花毯配上路易十五时代的椅子，夜莺式样的时钟放在法国五人执政内阁时期的桌子上，一些没用的中国小玩意儿胡乱地堆放在宽大的埃拉尔钢琴盖上。如此奇怪的搭配使作曲家的那些比较高贵的客人感到心疼，而拉威尔则对这种摆设表示满意。

① 〔美〕弗兰克·道斯：《德彪西的钢琴音乐》，克纹译，北京：人民音乐出版社，1985 年，第 4 页。

② 同上书，第 9 页。

③ 〔美〕唐纳德·杰·格劳特、〔美〕克劳德·帕利斯卡：《西方音乐史》，汪启璋等译，北京：人民音乐出版社，1996 年，第 719 页。

他认为假古玩要比原物更有意思,粗俗的东西似乎总是使他高兴。这种不重史实的态度同样表现在作曲家的音乐手法上。在他看来,巴洛克与洛克克这两个术语是可以互换的,如果他喜欢什么历史题材,他就在其间加入一点当代的东西,以震动资产阶层的神经。"①《库普兰之墓》和《高贵而忧伤的圆舞曲》就是这样搭配而成的作品。

关于后者,斯特拉文斯基说他是位"精巧的瑞士钟表匠",这样做的目的是为了保证他的音乐中古典美的含金量、浓度以及精确度。德彪西则明确表示过反对把音乐当成一门技术。他们都曾经谱写过大海,拉威尔是将每一朵浪花都过了他的音乐天平,而让自己在海水里尽情畅游;德彪西则以他诗一样的语言明确说:"不应该允许历经日常生活劳苦而变形的身体在其中沐浴,这会使鱼儿哭泣。海里只能有女妖。"②他们之间的分歧可谓泾渭分明。

但是,无论指出他们之间有着什么样或怎样多的不同,在那个时代,作为新一代的法国音乐家,在拉威尔的音乐里,德彪西的影子和痕迹是抹不去的,那是浓郁的,也是迷人的;那是他不经意的,也是他有意的;那是一代人共同流淌的血液,尽管奔流的速度和方向不尽一致,但新鲜的血液毕竟不同于血库里的陈腐血液了。他只是把德彪西走远的路拉回来一点而已。

如果我们把拉威尔和德彪西做进一步的比较,会发现尽管他们的创作方法不尽相同,尽管他们生前极尽相互攻击之能事,标榜着那样多相悖的观点和主张,但他们依然拥有着很多相同之处。

比如,他们对于神话和童话的迷恋是相同的。德彪西有《佩利亚斯与梅丽桑德》,拉威尔有《达夫尼与克洛埃》。而他们的童心一样弥漫在他们的音乐里,在德彪西是他的《游戏》《玩具盒》《儿童乐园》,在拉威尔则是他的《鹅妈妈》。

① 〔英〕Laurence Davies:《拉威尔:管弦乐》,温宏译,石家庄:花山文艺出版社,1999年,第8页。
② 〔英〕保罗·霍尔姆斯:《德彪西》,杨敦惠译,南京:江苏人民出版社,1999年,第116页。

比如，他们共同受到了俄罗斯和东方音乐的影响，热爱并向往着异国情调，在德彪西有《阿拉伯风格曲两首》《苏格兰进行曲》以及我们前面曾经提到过的《格林纳达的黄昏》，在拉威尔则有他最著名的那首管弦乐《西班牙狂想曲》。

比如，他们对"水""夜""月"有共同的关注。拉威尔 26 岁时创作的钢琴曲《水中嬉戏》是比德彪西还要早，第一次出现的关于"水"的音乐；在他的钢琴套曲《镜》中，其中的曲名"夜蛾""悲鸟""海上孤舟""幽谷晨钟"，和德彪西《意象集》中的"叶林钟声""月落古刹"以及《前奏曲》里的"雪上足迹""月色满庭台"，是多么的相似。如果说有些不同的话，那就是德彪西那些小巧玲珑的钢琴小品里（先不用听音乐，仅仅看名字）多了一丝东方的禅意。德彪西的这些小品更像是我们唐诗中的绝句，尤其像是王维那些远僻尘嚣的绝句，拉威尔则像是回荡在清澈空气中的精巧而准时的教堂钟楼晚祷或晨祷的钟声。德彪西的音乐里更多地有些我们东方的茶一样的神韵，散发着清新而迷人的气息；而拉威尔则更多地像是西方的咖啡和葡萄酒，要装在古色古香的咖啡壶里，装在精致而透明的高脚杯里。

当然，他们还有一个相同点，就是在晚年同样遭受到疾病的折磨，德彪西是直肠癌，拉威尔是头部致命的伤痛。

他们就是这样以殊途同归的方式共同掀开了新世纪的一幕，创造了 20 世纪开端的辉煌。

他们和瓦格纳宣战并彻底告别了上个世纪的这位巨人。

首先，他们对庞大的乐队编制不再感兴趣，对洪亮巨大的音响效果也不感兴趣，他们删繁就简地告诉世界：艺术的另一个法则就是简约，就是清澈，如同月色和露珠，如同钟声和雪地。

同时，他们反对统治法国多年的德奥音乐中那种冗长枯燥与高蹈莫测的哲学演绎的叙事法则，也反对称霸近一个世纪之久的浪漫主义的创作风格。他们的出现，宣告了这个世界上可以有不再以感情为灵魂的音乐，可以有以感觉为法则和风格的唯美音乐。

他们也告诉世界，法国的民族音乐不需要瓦格纳式拯救人与一切

的德意志性格,精神总是缥缈在肉体上面,而只需要法兰西的感官的享受,崇尚的是风花雪月,是神秘的瞬间,是随心所欲的律动,是水银一般流淌不已的跳跃。

明白了这一切,我们就明白了在他们之后为什么法国的音乐会出现梅西安(O. Messiaen, 1908—1992)这样的现代大师,在其他艺术领域里会出现新浪潮电影和罗伯-格里耶那样的新小说派了。

他们的实践和努力,使得艺术不再那样唯我独尊,而是以多种可能性的缤纷姿态,出现在新世纪的岁月里。

拉威尔的《波莱罗》乐曲,如今法国乃至世界不少地方的人们都会吟唱,相当于法国的名片;就像罗曼·罗兰所说的那样,现在不少人只要听到《佩利亚斯与梅丽桑德》中的某段话,就会在心中相应地响起德彪西的音乐。

第十二讲

柴可夫斯基和强力集团

——关于俄罗斯民族音乐

再没有一个国家能够比我们对柴可夫斯基（P. I. Tchaikovsky，1840—1893）更充满感情的了。我们似乎都愿意称他为"老柴"，亲切得好像在招呼我们自己家里的一位老哥儿。

我始终弄不明白为什么我们对柴可夫斯基如此的一往情深。或许是因为我们长期受到俄罗斯文学的影响，便近亲繁殖似的，拔出萝卜带出了泥，对柴可夫斯基有着一种受传染般的热爱，从骨子深处便有一种认同感？或许是因为柴可夫斯基的音乐打通了宗教的音乐与世俗的民歌连接的渠道，有了一种抒情的歌唱性，又混合了一种浓郁的东方因素，便和我们天然地亲近，让我们在音乐的深处常常和他邂逅相逢而一见如故？

我第一次听柴可夫斯基是听他的第一钢琴协奏曲。开头一章，先是在长笛后是在弦乐的引领下，钢琴流畅的音符一路逶迤而欢畅地奔泻而下，要命的是我立刻受到感染不说，而且觉得音乐里描绘的情景怎么越听越像是我青春时代到过的北大荒。特别是开春黑龙江开江时冷冽而急流奔腾的江水冲撞着大块大块的冰，伴随着江风浩荡，轰鸣着，回荡着，一直流向远方。那时，我站在江边常常会想，冬天的时候我们还在江面上跑过汽车，那样厚重而宽阔的千里冰封一下子就消失了，看到那样巨大的冰块在冲撞中一点点变小、融化，被江流毫不留情地带走，感受到大自然的力量的同时，也感受到生命的无奈，以及一种莫名的悲伤和孤单无助。听柴可夫斯基的这首第一钢琴协奏曲，脑子里抛

不开这种难忘的情景。当时甚至还在想,这不是属于我们北大荒的音乐吗?

柴可夫斯基就是这样能够轻而易举地和我们相亲相近。几乎中国每一个喜欢音乐的人,特别是知识分子,都容易被柴可夫斯基所感染。这大概是音乐史上的一个特例,或者说是一个奇怪的现象,柴可夫斯基本人也会莫名其妙吧!

丰子恺先生在上个世纪初是这样解释这种现象的:"他的气禀不是纯粹俄罗斯的,其乐风中有全世界性的感情。他的音乐大抵是悲观的,其悲哀比其他一切俄罗斯音乐家更深。所以像某评家所说:柴氏的音乐中的悲观的色彩,并不是俄罗斯音乐的一般的特质,乃柴氏一人的特强的个性。他的音乐所以著名于全世界者,正因为其悲观的性质最能表现'世纪病'的一方面——'忧郁'的原故。"①我不知道丰先生说得是不是准确,但他指出的柴可夫斯基的音乐迎合了所谓"世纪病"的时代精神一说,值得重视。对于一直饱受痛苦一直处于压抑状态一直渴望一吐胸臆宣泄一番的中国人来说,柴可夫斯基确实是一帖有着微凉的慰藉感的伤湿止疼膏,对他亲近和感觉似曾相识是自然的。

作家王蒙在他的文章里曾经明确无误地说:"柴可夫斯基好像一直生活在我的心里。他已经成为我的生命的一部分了。"②他说柴可夫斯基的作品"多了一层无奈的忧郁,美丽的痛苦,深邃的感叹。他的伤感,多情,潇洒,无与伦比。我总觉得他的沉重叹息之中有一种特别的妩媚与舒展,这种风格像是——我只找到了——苏东坡。他的乐曲——例如《第六交响曲》(《悲怆》),开初使我想起李商隐,苍茫而又缠绵,缛丽而又幽深,温柔而又风流……再听下去,特别是第二乐章听下去,还是得回到苏轼那里去"③。

另一位作家余华在他的文章中则说:"柴可夫斯基一点也不像屠

① 丰子恺:《世界大音乐家与名曲》,长沙:胡南文艺出版社,2000年,第171页。
② 王蒙:《行板如歌》,陈子善编《流动的经典》,杭州:浙江人民出版社,2000年,第191页。
③ 同上书,第191—192页。

格涅夫，鲍罗丁有点像屠格涅夫。我觉得柴可夫斯基倒是和陀思妥耶夫斯基很相近，因为他们都表达了十九世纪末的绝望，那种深不见底的绝望，而且他们的民族性都是通过强烈的个人性来表达的。在柴可夫斯基的音乐中，充满了他自己生命的声音。感伤的怀旧，纤弱的内心情感，强烈的与外在世界的冲突，病态的内心分裂，这些都表现得非常真诚。柴可夫斯基是一层一层地把自己穿的衣服全部脱光。他剥光自己的衣服，不是要你们看到他的裸体，而是要你们看到他的灵魂。"①

　　非常有意思的是，他们一个把柴可夫斯基比成了苏轼和李商隐，一个把柴可夫斯基比成了陀思妥耶夫斯基。也许，你会觉得将柴可夫斯基比成苏轼和李商隐，有些玄乎；而把柴可夫斯基比成陀思妥耶夫斯基，又有些过分。但他们都是从文学中寻找到认同感和归属感（朗格把柴可夫斯基比成英国诗人弥尔顿，也是文学意义上的比拟），这一点和我们大多数人是相同的。也就是说，我们在听柴可夫斯基的时候，已经加进我们曾经读过的文学作品的元素，有了参照物，也有了我们自己的感情成分。柴可夫斯基进入我们中国，已经不再仅仅是他自己，他不得不入乡随俗。我们在柴可夫斯基那里能够听到我们自己心底里的许多声音，也能够从我们的声音里（包括我们的文学和音乐）听到柴可夫斯基的声音。可以说，从来没有任何一位音乐家能够和我们有这样的互动。

　　我们对柴可夫斯基的好感，也许还与他同梅克夫人那不同寻常的感情有关。当然，这也是世界上所有热爱他的人往往感兴趣的地方，并不能说是我们的专利。他们的感情保持了长达十四年之久，而且超越一般男女世俗的情欲与肉欲，那样纯洁，是我们所向往的。柴可夫斯基与梅克夫人的通讯集，我们早在1940年代就有了陈原先生的译本。

　　我们知道，梅克夫人是在听了柴可夫斯基的《暴风雨》序曲之后格外兴奋而对他格外感兴趣的。在相识以后她曾经对柴可夫斯基坦白："它给我的印象，简直描写不出来。听了几天我还好像在昏迷中，简直

① 余华：《高潮》，北京：华艺出版社，2000年，第108页。

不能自拔……"①她渴望结识柴可夫斯基,但不希望和他见面。她说:"目前我却宁愿远远的想念你,在你的音乐中倾听你,在那当中和你一道,起伏着感情。"②而柴可夫斯基在创作了献给梅克夫人的第四交响曲并对她说这是"我们的交响乐"③之后,也表达了和梅克夫人同样的心声:"我带着感谢和爱……除了用音乐之外,什么也不能表现这种强烈的感情……"④

也许,世界上再没有这样完全被音乐所融化的男女之情了吧?我反正没听说过。关键是我们现在能够拥有如梅克夫人一样真正纯正的音乐素养的人太少——还不要说音乐才华。

梅克夫人非常有艺术天赋,这首先来自家传,她的父亲就是个小提琴手,她自己弹得一手好钢琴。所以,他们是真正的心灵上的交流,真正的音乐中的相会:梅克夫人不是为了附庸风雅,凭自己有钱而豢养着音乐家环绕自己的膝下;柴可夫斯基也不是为了傍上一个富婆(要知道柴可夫斯基每年从梅克夫人那里得到6000卢布的赞助,这在当时是一笔不少的数目),使得自己尽快地脱贫致富好爬上中产阶级的软椅。他们在佛罗伦萨同住一所庄园,本来可以有见面的机会,却坚守诺言:梅克夫人把自己出门散步的时间告诉柴可夫斯基,希望他能够回避;即使偶尔柴可夫斯基忘记而和她意外相遇,他们也只是擦肩而过,从不说话。正因为对感情有如此超尘脱俗的追求和把握,他们的通信才能够坚持了十四年之久,柴可夫斯基才能向她毫无保留地倾吐了在别人那里从未说过的关于音乐创作的肺腑之言,梅克夫人也才能向他倾诉了内心的一切,包括一个女人最难说出口的隐私。他们把彼此当成了知己,联系着他们的心的不是世俗间床笫之间的男欢女爱,而是圣洁的音乐。如果不是后来在1890年梅克夫人知道了柴可夫斯基的同性恋取

① 〔俄〕C.波汶、B.冯·梅克编:《我的音乐生活——柴科夫斯基与梅克夫人通讯集》,陈原译,北京:人民音乐出版社,1982年,第27页。

② 同上书,第28页。

③ 同上书,第247页。

④ 同上书,第204页。

向,也许就不会中断与他的交往和通信。

从柴可夫斯基和梅克夫人的关系来看,我们可以看出他的真诚,从他的音乐中也可以听出这份真诚来,应该是不会错的。同时,我们也可以看出柴可夫斯基长期被压抑的感情(梅克夫人毕竟比他大9岁,还有过一次红杏出墙,和丈夫的秘书生过一个孩子,她的丈夫就是由此悲痛欲绝而故去,她有过丰富的感情经历,还有12个孩子;柴可夫斯基的感情生活却是贫瘠的,他只是为了掩饰自己的同性恋而有过草率而匆忙的婚姻),从他的音乐里能够听出感情有时宣泄有时煽情有时压抑有时扭曲,应该也是不会错的。

说起柴可夫斯基的音乐,我们爱说其特点是"忧郁",是"眼泪汪汪的感伤主义"。其实,这是不够的,柴可夫斯基的音乐是很丰富的。我们非常熟悉他的第一钢琴协奏曲(1875),还有D大调小提琴协奏曲(1878)、第一弦乐四重奏中的《如歌的行板》(1871)、《罗密欧与朱丽叶》幻想序曲(1869)、《意大利随想曲》(1880)、《1812序曲》(1880),以及他有名的第四和第六交响曲(1877、1893)和好多部芭蕾舞剧的音乐,其中我们最熟悉不过的是《天鹅湖》(1876)、《睡美人》(1890)和《胡桃夹子》(1892)……

在柴可夫斯基的音乐里,我们能够听出他自己的痛苦的心音,同时也能够听出他所处的那个时代的痛苦的呻吟。在黑暗残暴的沙皇统治时代,作为敏感的知识分子,他不可能不在自己的音乐中留下时代的声音。托尔斯泰到莫斯科的时候专门听他的弦乐四重奏,当时柴可夫斯基就坐在他身边。托尔斯泰听到《如歌的行板》时被感动得泪流满面,说柴可夫斯基在这音乐里面"已接触到忍受苦难的人民的灵魂深处"①。这一点意义,常常是被贬斥柴可夫斯基的人所忽略的,我以为恰恰是不应该忽略的。柴可夫斯基不像有些人以为的那样,只是以技术主义的态度对待西方音乐,他看重的是感情,认为它比一切技术更重

① 转引自万木编著:《外国音乐简史(下)》,北京:时代文艺出版社,1989年,第120页。

要。对德奥和法国的音乐技巧与章法,他不是简单地学习和机械地照搬,而是无可避免地融入那个时代浓重的影子,折射出那个影子,他的音乐成为他为那个时代塑造的声音雕塑,这是我们不能不看到的事实。

当然,他有时被那个沉重的影子压得透不过气来,无可奈何地从中跳出来,而只躲在自己的避风港里。即使是这样的作品,也透露着俄罗斯最黑暗年代知识分子精神苦闷和内心挣扎的信息。他最珍爱的作品之一——第四交响曲,当时有人批评说是模仿贝多芬的第五交响曲。他曾经对他的学生塔涅耶夫说:"我的交响乐没有一行不是具有深厚的感情的,没有一行不是我的天性底最衷诚部分底回声。"[①]他说他的音乐"所表示的悲哀或快乐的情感,往往是,而且毫无例外地是牵联到过去的"[②]。

柴可夫斯基这里所说的"故事纠纷",可不是他与梅克夫人的故事纠纷,他与梅克夫人的故事只会保留在他自己的心里和他们之间的通信里。实际上,柴可夫斯基在《1812 序曲》中借助库图佐夫将军打败率领 60 万大军侵略俄国的拿破仑(最后法军只剩下 2 万人溃败而逃)的历史,抒发了他的爱国情怀。尽管柴可夫斯基自己苛刻地认为"它可能没有任何艺术价值",此曲也确实有些概念化而显得粗暴一些,但它却是人们喜爱的作品之一,演奏效果出奇地好。他的第六交响曲第四乐章别出心裁的慢板,是他打破传统的交响曲四乐章模式而有意为之的,从中我们感受到的并不是他个人感情的宣泄,而是那个时代令人窒息的生活的压抑与悲哀,一种无可奈何又奋力挣扎求索的心绪,甚至有些絮叨而冗长的抒发,在这一点上倒有些像屠格涅夫。特别是面对1980 年代末俄国处于亚历山大三世统治下更加黑暗社会的背景,他用曲折的五线谱谱就那个时代知识分子茫茫的心路历程,勾勒出如列宾绘画一样在苍茫天空下负重弯腰的俄罗斯的剪影。在这部交响曲中,

① 〔俄〕C. 波汶、B. 冯·梅克编:《我的音乐生活——柴科夫斯基与梅克夫人通讯集》,陈原译,北京:人民音乐出版社,1982 年,第 139 页。

② 同上书,第 147 页。

也许我们能够听出比马勒的交响曲更为沉重的对这个世界的叹息和呼唤，也许能够改变我们认为柴可夫斯基的音乐仅仅具有忧郁性和歌唱性的观点。对这部交响曲，柴可夫斯基寄托着极深的感情。1893 年，他不顾带病之身亲赴彼得堡，自己指挥了第六交响曲的首演。几天之后，他便去世了。

在柴可夫斯基的音乐里，我们能够听到独属于他自己的优美旋律。在全世界的音乐家中，有着优美旋律创作能力的人很多，和柴可夫斯基相近的人，我们立刻会想到莫扎特、门德尔松、西贝柳斯。应该说，柴可夫斯基确实是师从莫扎特和门德尔松那一派德国音乐的（他还特别喜欢比才，法国浪漫派音乐对他的影响也不小），而西贝柳斯则明显是从柴可夫斯基那里得到了借鉴和启发。

我以为，在谈到柴可夫斯基的音乐特点的时候，这一点同样是不能忽略的。柴可夫斯基的旋律，是一听就能够听出来的。特别是在他的管弦乐中，他能够运用得那样得心应手，那些美妙的旋律仿佛神话里藏在森林中的怪物，可以随时被他调遣，为他呼风唤雨。在他那些我们最能够接受的优美而缠绵、忧伤而敏感、忧郁而病态、委婉而女性化、细腻而神经质的旋律里，我们可以明显地感受到他的感情是那样的强烈，有火一样吞噬的魔力，有水一样浸透的力量，也有泥土一样厚重的质朴。如果让我来概括柴可夫斯基旋律的特点，那就是绚烂、浓郁。在这一点上，柴可夫斯基比他的老师莫扎特和门德尔松还要炽烈一些。

可以说，正是因为这一显著的特色，俄罗斯的音乐才为世界所接受。在此之前，沙俄是个超级大国，但俄罗斯并没有属于自己的文化，俄罗斯的音乐也一直处于德奥音乐的统治之下。如果说格林卡（M. I. Glinka，1804—1857）是俄罗斯音乐的第一个觉醒者的话，那么柴可夫斯基就是第一个打出俄罗斯音乐的大旗走向世界并征服了世界的伟大人物。是他让雄霸欧洲乐坛几个世纪的德奥、法国和意大利为之瞩目。作为音乐的弱小民族，俄罗斯的民族乐派正是由于柴可夫斯基的出现才真正形成。我想，这大概是柴可夫斯基对于世界音乐史的意义所在。

这里说的民族乐派,牵扯到柴可夫斯基的音乐到底有多少属于俄罗斯民族味道的问题。这一直是争论不休的问题。我们知道,民族乐派是浪漫主义乐派后期发展的分支,是法国资产阶级革命之后的副产品。一场席卷全欧洲的政治上的革命,必定带动了各国家各民族的经济与文化的震荡,在寻求各民族解放独立的斗争中,必定推动了艺术的民主化和民族化的进程,打破德奥统治的音乐而创作出具有自己民族特征的音乐,便成为19世纪中期音乐史上的一场革命。而柴可夫斯基是明显向西方学习的音乐家,他承继的是德奥和法国的音乐创作传统,反对柴可夫斯基的人(比如"强力集团")认为他所创作的音乐最少俄罗斯的味道,他怎么能够代表俄罗斯的音乐呢?

　　在那个时候,柴可夫斯基可以说几头不讨好。古典派认为他只是旋律优美而缺少深度,学院派认为他有些离经叛道而视之为异端,民粹派认为他是投降主义太西化。当时音乐评论的权威人士汉斯立克尖锐而刻薄地批评他的小提琴协奏曲是可以从中听到"如同劣质白兰地一样臭味的作品"。就连聘请他到莫斯科音乐学院任教的鲁宾斯坦都说他的第一钢琴协奏曲"一无是处""陈腐而不可救药"。他最为钟爱的"我们的交响曲"——f小调第四交响曲,朗格也曾经从交响曲的规范上根本否定:"第四交响乐大体上还是非交响乐的。虽然它有些主题素材是很美的,呈示得很好,整个的配器也很有趣,但是毫无在交响乐上发展的痕迹,只不过是一连串的重复和一系列的不稳定,常常变成了歇斯底里的进行。慢乐章是柴科夫斯基典型的歌曲式的旋律,既尊严又朴素;谐谑曲的配器机智而迷人,但这一切优点都在末乐章的粗鲁的军队式的音乐中消失了。在这一乐章,一首天真的俄罗斯舞曲膨涨成了萨尔玛沙的疯人院。"①

　　但这一切批评与否定并不能够说明什么,柴可夫斯基的音乐在日后越来越为更多的人所喜爱,原因恰恰在于他音乐中的俄罗斯味道,以

① 〔美〕保罗·亨利·朗格:《十九世纪西方音乐文化史》,张洪岛译,北京:人民音乐出版社,1982年,第288页。

至于只要我们一说到俄罗斯的音乐,必定要首先提到柴可夫斯基,就像说起俄罗斯的文学不会不先提到托尔斯泰或陀思妥耶夫斯基一样。

那么,什么才是俄罗斯的味道？柴可夫斯基的音乐里到底有多少属于俄罗斯的味道？

柴可夫斯基自己曾经对梅克夫人倾吐过自己的心声:"至于我的音乐中的一般的俄罗斯因素,即旋律与和声方面与民歌有血缘关系的一些手法,它们产生的原因在于:我生长在偏僻地区,从幼时起就深刻体会到俄罗斯民间歌曲典型特征中的那种难以言传的美。我热爱俄罗斯因素的一切表现。总而言之,我是一个道地的俄罗斯人。"①

在这里,柴可夫斯基充满感情、明白无误地告诉了我们,俄罗斯民间音乐对他从童年开始就存在的影响,以及他不仅仅是以民歌而是"以各种各样方式表现民族气息"的美学追求。我们既能够听出他的音乐中明显的与俄罗斯民间音乐的血脉关系,比如第四交响曲中的俄罗斯民歌《田野里的一棵白桦树》和《如歌的行板》中乌克兰的民歌《万尼亚坐在沙发上》,同时也可以听出他偷来西方之火点燃俄罗斯民族之火的气息。本来是西方的音乐元素和制作技艺,却在柴可夫斯基那里经过了化学反应一般,成为带有地地道道俄罗斯味道的音乐。那种神奇,是他将民族的东西与音乐连同自己的血液融为一体才具有的神奇。

对这一点,同样是朗格,在批评过柴可夫斯基之后又从艺术性格上有过精彩的阐发:"柴科夫斯基的俄罗斯性不在于他在他的作品中采用了许多俄国主题和动机,而在于他的艺术性格的不坚定性,在于他的精神状态与努力目标之间的犹豫不决,即使在他最成熟的作品中也具有这种特点。"②朗格所说的这种特点恰恰是俄罗斯一代知识分子所具有的共同的特点。我们在托尔斯泰、契诃夫,特别是在屠格涅夫的文学

① 〔俄〕柴科夫斯基:《柴科夫斯基书信选》,高士彦译,北京:人民音乐出版社,2000 年,第 179 页。

② 〔美〕保罗·亨利·朗格:《十九世纪西方音乐文化史》,张洪岛译,北京:人民音乐出版社,1982 年,第 290 页。

作品(比如小说《罗亭》)中,尤其能够感受到那一代知识分子在面对自己国家与民族兴亡时刻艰难求索的性格,这种性格的犹豫不决、不坚定中蕴含着那一代人极大的内心痛苦。

也许,明白了这一点,我们才能多少理解一些柴可夫斯基音乐中的俄罗斯性,也才会多少明白一些为什么在我们中国那么多的知识分子特别是老一代知识分子(新生代对柴可夫斯基就不那么感兴趣了),对柴可夫斯基那样一往情深,一听就找到了共鸣。柴可夫斯基的音乐不仅独属于俄罗斯,也和我们一拍即合。

所以,斯特拉文斯基(I. Stravinsky,1882—1971)虽然是柴可夫斯基的反对派"强力集团"五人之一的里姆斯基-科萨柯夫的学生,却没有站在他的老师的立场上,而是公允地评价柴可夫斯基,说他"是极度俄罗斯化的。他的音乐之属于俄罗斯就如同普希金的诗和格林卡的歌曲是俄罗斯的一样无误"①。

当时,在俄罗斯对柴可夫斯基最有敌意的,大概就是聚集在彼得堡的"强力集团"了。这是因为他们最针锋相对反对的所谓莫斯科乐派的鲁宾斯坦(N. G. Rubinstein,1835—1881)教授,居然把柴可夫斯基请到他的音乐学院去教授音乐,如同爱屋及乌一样,他们对柴可夫斯基也就恨屋及乌了。

"强力集团"追求的是民族化、本土化,他们对西方那套恨之入骨。"强力集团"五人之一的鲍罗丁当时就责骂俄罗斯的音乐家和麻木不仁的俄罗斯人只是西方音乐的消费者,仅仅是把西方音乐产品的样式照搬到俄国来。他大声疾呼:"我们可以自给自足!"很显然,他所责骂的人中,包括鲁宾斯坦和柴可夫斯基。

"强力集团"是19世纪五六十年代之交成立的一个音乐创作团体,以巴拉基耶夫为领袖,成员包括居伊、鲍罗丁、穆索尔斯基和里姆斯

① 〔英〕John Warrack:《柴可夫斯基:芭蕾音乐》,苦僧译,石家庄:花山文艺出版社,1999年,第27页。

基-科萨柯夫。他们扛起的是俄罗斯音乐之父——格林卡的大旗，主张民族主义，以为只有自己的才是真正属于俄罗斯民族的音乐。其实，他们的矛盾有些类似我们今天恪守传统的本土派和学到洋手艺的海归派之间的矛盾，任何一个开放的时代，在振兴本民族无论是实业还是艺术的时候，都不免经过这样的矛盾冲突。

"强力集团"的彼得堡乐派与包括柴可夫斯基以及鲁宾斯坦兄弟在内的莫斯科乐派之间的矛盾，在于他们对民族化的理解以及美学追求不尽相同，其中的原因之一是直接影响着他们音乐的文学背景也就是各自的文学积淀和营养不同。如果说，别林斯基和车尔尼雪夫斯基是柴可夫斯基的文学导师，普希金指引着格林卡，那么，遵从格林卡遗愿的"强力集团"则是在果戈理影响下长大的一代。

我们来近距离看一看"强力集团"。

这是一群并没有受过专业音乐训练的业余音乐爱好者（这一点和柴可夫斯基完全不同），完全凭着年轻人的一腔热情而敢想敢干，他们互相鼓吹、激励，自觉彼此都是天才，拒绝学院式的正规学习，认为那根本没必要，他们的水平足够用了。他们当中唯一一个受过专业音乐训练的就是巴拉基耶夫（M. Balakirev, 1837—1910），他很早就立志发掘俄罗斯的民间音乐，走格林卡未走完的道路。在 21 岁的时候他就根据俄罗斯的民歌谱写了《三首俄罗斯民歌主题序曲》，26 岁写下民歌味道很浓的《格鲁吉亚之歌》，29 岁发现并记录下《伏尔加船夫曲》，由此整理出版了包含 40 首曲子的《俄罗斯民歌集》。巴拉基耶夫在音乐创作上的贡献并不那么显著，他的意义在于继承了格林卡的遗风，极力张扬俄罗斯民歌那美妙的旋律，重新发现了俄罗斯那些宗教歌曲和民歌的价值，认为它们有着完全可以和欧洲音乐相抗衡的力量。在很长一段时间里，他致力于歌曲创作，他那富有个人风格的歌曲旋律对俄罗斯的音乐影响很深。巴拉基耶夫的另一个意义，在于他是"强力集团"的灵魂。他指导了那些业余音乐家的创作，并承担了组织的职能，让"强力集团"在创立俄罗斯民族音乐的过程中起到了至关重要的作用。

居伊（C. Cui, 1835—1918）是他们中活得最久的一位，活到了"十

月革命"之后,但他是"强力集团"里影响最小的一位。他是一位陆军中将,写过 10 部歌剧,还有几部交响曲和一个叫作《万花筒》的小品。我们现在已经很少能够听到这些作品了。

鲍罗丁(A. Borodin,1833—1887)是一位化学家,取得过博士学位,有化学专著。他有 2 部交响曲、2 部四重奏、1 部歌剧,其中最有名的作品是交响乐《在中亚细亚的草原上》,现在仍然经常被演奏。在这段并不长的音乐中,最迷人的是管弦乐,舒缓而悠扬,天苍苍,野茫茫,衰草连天,驼铃飘荡,能够听得出他是将俄罗斯的民歌和东方的旋律集合起来,像是为我们端出一盘带有东方色调的俄式风味沙拉。

穆索尔斯基(M. Mussorgsky,1839—1881)是一位退伍军人(为了参加"强力集团"的活动而毅然退役),终生酗酒成性,在音乐家中,大概只有西贝柳斯的酒量能够和他相比。只是虽然都喝酒,西贝柳斯活到了 92 岁,而他只活到 42 岁。穆索尔斯基是"强力集团"中一个例外的天才,他的音乐非常值得一听。他的作品有我们熟悉的《展览会上的图画》(钢琴组曲,后被拉威尔改编成管弦乐组曲,非常流行)、《荒山之夜》、独唱歌曲《跳蚤之歌》。每一部作品都非同凡响。

穆索尔斯基 35 岁时创作的《展览会上的图画》,是最值得一听的作品了。嘹亮的号声一响,让人心里一震,长笛的悠扬过后,弦乐如群蜂透明的翅膀轻轻地掠过芬芳的花丛,让你无所适从地醉倒在他芬芳的音乐里。他将对绘画的感受演绎成了自己独特的音乐语言,以散文式的方式带领我们徜徉在这缤纷的花丛中。听惯了柴可夫斯基,听这部作品,会让我们耳目一新,有时,那种起伏跳跃着犹如阳光斑点在波光潋滟溪流上面闪烁的感觉,是有些感伤得腻人、润滑得可人的柴可夫斯基不能给予我们的。如果以绘画作比喻,穆索尔斯基已经不是如列宾一样只画那种写实味道很浓的油画了,而是有点印象派点彩画作的味道,兴之所至,随意挥洒。

穆索尔斯基还有一首小品——管弦乐序曲《莫斯科的黎明》,虽然很少上演,但也非常值得一听。他把莫斯科的黎明用无与伦比的音乐演绎成了一幅莫奈般扑朔迷离的风景油画,明灭之间的光感、朦胧中的

瞬息万变、妩媚里的汁水四溢,格外丰沛迷人。

在"强力集团"里,除了张扬浓郁的俄罗斯风味,大概只有穆索尔斯基最具有独创性和现代性了,对于后代的影响超出想象。在这一点上,连柴可夫斯基都远不及他。他直接影响了德彪西和拉威尔,可以说开印象派音乐之先河。他对于一个世纪之后出现的摇滚音乐的影响,更是他自己都始料未及的。奇怪得很,许多摇滚乐队都对穆索尔斯基感兴趣,1970 年代出现的老艺术摇滚乐队"E. L. P"和"橙红色的梦"(Tangerine Dream),都不约而同青睐穆索尔斯基的《展览会上的图画》。也许,穆索尔斯基不安分的音乐和摇滚暗暗合拍,这也说明古典音乐和摇滚之间并无不可逾越的鸿沟。"橙红色的梦"专辑里的第一支曲子就用电子乐将《展览会上的图画》的序曲作为自己的开场白;"E. L. P"则干脆把《展览会上的图画》用摇滚的方式从头到尾不厌其烦地完整演奏了一遍。

海军上尉里姆斯基-科萨柯夫(N. Rimsky-Korsakov, 1844—1908),虽也是自学成才,却是"强力集团"中最有理论修养和成就的一位,他后来成为彼得堡音乐学院专门教实用作曲和配器法的教授,学生中就有以后的现代派大师斯特拉文斯基和格拉祖诺夫(A. Glazunov, 1865—1936)。而西贝柳斯当初也慕名想拜他为师,可惜未能如愿。里姆斯基-科萨柯夫一生创作丰厚,大概是"强力集团"中成果最多的一位了,光歌剧就有 20 部,管弦乐也有 20 部。他的歌剧《萨达阔》中的《印度客人之歌》、歌剧《萨丹王的故事》中的《野蜂飞舞》,已经成为现在音乐会上常演不衰的必备曲目。当然,他最有名的还得数进行曲《天方夜谭》,这确实是一部不可多得的杰作,尽管刻薄的德彪西说它"与其说是东方,不如说是百货商场"。其中令人眼花缭乱的配器,东方热情中含有冷峻色调的旋律,足以令人目眩神夺。

这部根据《一千零一夜》改编的交响曲,我们现在经常可以听到,它大概是音乐作品中最富于东方色彩的了。颇为奇怪的是,我们东方人如今写出的音乐往往倒不具有这么东方的色彩,而一个俄罗斯人却能够仅仅凭着丰富的想象、奇异的配器与和声,让我们对自己再熟悉不

过的东方色彩重新加以认识。在听《天方夜谭》的时候,完全可以抛开《一千零一夜》故事里的情景,随他的音乐尽情想象,常常会有一种不知今夕是何夕的感觉,一种异国情调会随着音乐弥散开来,浸润在周围的空气中。特别是每个乐章中在竖琴的映衬下出现的小提琴独奏,不像是《一千零一夜》里那位叫作舍赫拉查达的美丽姑娘,倒像是个风姿绰约的领航员,引领我们漫游梦幻般神奇的海上世界:云淡风轻,炽烈的阳光在海面腾挪跳跃,温暖的海水如同丰满女性弹性十足的怀抱;风飘来,浪打来,大海柔媚得仿佛风情万种的女性;铺天盖地的暴风雨恣肆鞭打着大海,又将大海翻滚成阴郁冷峻的冷美人……小提琴和乐队的配合,真是跌宕得惊心动魄,美妙得无与伦比,就如同海面上风和浪的起伏、空气里枝与叶的摇动一样,连接融合得那样天衣无缝,气韵悠长,那样云雨相从,潇洒自如。这样的音乐,只要小提琴一响,就那样富有挑逗性,撩拨得你兴味盎然,最让人想入非非,美丽得犹如一匹漂亮的丝绸,可以尽情地随风飘舞,又可以随意剪裁披在任何一个听众的身上或肩上,托起我们袅娜的身姿,在他的音乐里款款地飞翔,一醉一陶然。

实际上,里姆斯基-科萨柯夫为我们营造的东方氛围,用的却是地道的俄罗斯旋律,桃李嫁接一般,倒滋生出另一番风味。他就像是一位天才的魔术师,调和的色彩和变幻的味道都是那样的令人受用,让人开心。他的音乐所具有的文学描绘性,大概是其他音乐家都无法相比的。如果说穆索尔斯基的旋律是画家手中的调色盘,可以为我们泼洒或点彩一幅色彩浓郁的油画,里姆斯基-科萨柯夫的旋律则如同作家手中的笔,有了遣词造句的功能,甚至比一般的比喻或通感之类更能够在我们的眼前铺满缤纷的想象,尽管他有些故意挥洒华丽的辞藻。里姆斯基-科萨柯夫告诉我们《一千零一夜》的神话故事完全可以用另外一种方法去讲,传统文学的长袍虽然好却显得旧了些,而音乐显示了令人目眩神迷的特殊魅力。

不过,我们可以看出,无论是穆索尔斯基也好,还是里姆斯基-科萨柯夫也罢,他们的音乐比起柴可夫斯基来,美则美矣,却都缺乏真挚而

深厚的感情力量。柴可夫斯基发自内心深处的感情，即使有些泛滥有些啰唆甚至有些自虐，但流淌在音乐之中的真挚感情毕竟最能够打动人。如果把他们和柴可夫斯基进行比较，在柴可夫斯基的音乐中，我们能够听到人的心跳、血液的奔突；而穆索尔斯基和里姆斯基-科萨柯夫的音乐在我们的眼前矗立起美妙而色彩斑斓的建筑，是那种西班牙建筑师高迪设计的华美而溢彩流光、只是为了展览而不适合人居住的建筑。那是一个别样的艺术世界，却缺少了一点烟火气。

但是，我们不要非此即彼，即使柴可夫斯基和"强力集团"彼此的美学追求、音乐素养以及创作能力不尽相同，但他们一起创造了 19 世纪后期俄罗斯音乐的辉煌，却是有目共睹的。在那个崭新的时期，古典主义和浪漫主义都已经在音乐弱小国家所兴起的生机勃勃的民族乐派面前显得老态龙钟、尘埃厚重了。柴可夫斯基和"强力集团"的意义，就在于他们告诉世界，除了德奥、意大利和法国，俄罗斯也有如此的音乐天分和能量以及蕴含着新的成分和激素，他们像是揭竿而起的英雄，在偏僻的一隅吹起摧城拔寨的嘹亮的号角。他们不仅做到了鲍罗丁所说的"我们能够自给自足"，还让俄罗斯的音乐走出国门，以自己的先锋作用鼓舞了以后波希米亚和斯堪的纳维亚的民族音乐，也让曾经不可一世的欧洲音乐垂下了高贵的头，开始向他们学习作曲的新经验。

朗格说得更为极端："而这个世界，在十九世纪末已消耗尽了它自己的音乐资源时，贪婪地夺取这来自俄国的异族音乐。这种音乐能诱惑人，也容易理解；它充满旋律，这在当时的德国，以及法国和英国已经开始少见了；而最主要的是它不要求重新调整西方人的音乐头脑，因为它用了西方通行的音乐语言。但是被热情收留下来的音乐并不是穆索尔斯基的音乐，因为这音乐不仅是'俄国的'，而简直是俄国本身的一部分了。至于把卡拉玛佐夫和安娜·卡列尼娜的俄国介绍给全世界则是一二十年以后俄国伟大的小说家们的事了。"①

① 〔美〕保罗·亨利·朗格：《十九世纪西方音乐文化史》，张洪岛译，北京：人民音乐出版社，1982 年，第 296 页。

我们似乎有必要对柴可夫斯基与"强力集团"之间的关系再多说几句,因为一般都会认为他们是分属于"莫斯科乐派"和"彼得堡乐派"两个派别的,他们之间的矛盾乃至争论甚至相互攻击,都不少。这确实是事实,但更深刻的事实比这表面要复杂得多。

实际上,柴可夫斯基和"强力集团"的关系既有接近的一面,又有疏远的一面,既有彼此欣赏的一面,也有相轻的一面。1866 年,柴可夫斯基在彼得堡音乐学院的学习结束,应鲁宾斯坦的邀请来到莫斯科音乐学院教书,并住在他的家里(其实每月只有可怜巴巴 50 卢布的薪金,却受到鲁宾斯坦精心的照顾)。在"强力集团"的眼里,这无疑等于投向了他们极力反对的西方音乐投降主义者鲁宾斯坦的怀中,柴可夫斯基自然成了鲁宾斯坦的信徒和同党——这在艺术圈子里是极为流行的,以人划圈子,各拜各的码头,许多有意义和无意义的是非之争,都是这样莫名其妙地开始的。

但是,在柴可夫斯基到达莫斯科不久指挥的一次义演中,他选择了里姆斯基-科萨柯夫的《塞尔维亚主题幻想曲》,这令"强力集团"很是意外,他们心里想,敌对圈子里的人怎么会选择他们的作品演出呢?柴可夫斯基确实认为里姆斯基-科萨柯夫这部作品不错,他不是以人划线,而是采取了好作品主义,这是一个艺术家的良知。演出结束后,一家叫作《间奏》的杂志发表文章,贬斥里姆斯基-科萨柯夫的《塞尔维亚主题幻想曲》"没有生命,没有色彩"。这让柴可夫斯基愤愤不平,自己动手写了一篇长文,用强烈的言辞进行了针锋相对的反驳,为里姆斯基-科萨柯夫唱了赞歌。这让"强力集团"更感意外,对柴可夫斯基有了好感。当年的复活节,柴可夫斯基回彼得堡看望父亲的时候,"强力集团"到火车站热烈地欢迎了他。

1869 年,柴可夫斯基与在罗西尼的歌剧《奥赛罗》里饰演苔丝德蒙娜的女演员的初恋失败,紧接着一连几部歌剧的创作也相继失败,他悲观至极,觉得前途一片茫然的时候,是巴拉基耶夫帮助了他,鼓励他振作起来,劝他谱写《罗密欧与朱丽叶》序曲,并在他踌躇不前的时候多

次给予鼓舞和督促。柴可夫斯基最后完成了这部杰出的作品,他在作品的总谱上写上献给巴拉基耶夫的题词,表示了对他的谢意和敬意。

这都说明最初柴可夫斯基和"强力集团"的关系很好。他们的音乐在根本上并不是那样水火难容,只是柴可夫斯基在和他们的接触中,凭着自己对音乐的理解和深厚的音乐功底,对"强力集团"逐渐有了清醒的看法。在我看来,有着强烈民族主义情绪的"强力集团",反对一切西方的东西,有些过"左",而他们基本都是一些没有经过正规训练的业余创作者,而且抵触和贬斥学院正规学习的必要性,对音乐的创作仅仅凭着感性和激情,也显得有些"土"。尽管"强力集团"表现出旺盛的生命力和强烈的新鲜感,但从整体的创作讲,我以为是赶不上柴可夫斯基的。尽管柴可夫斯基只活了 52 岁,并不长,但他为我们留下的音乐财富却是巨大的,是超出"强力集团"的。因此,我们来看看柴可夫斯基是如何评价"强力集团"的(我认为柴可夫斯基的评价还是比较客观的),会对我们认识他们以及整个俄罗斯的音乐有帮助。

这是柴可夫斯基1877年写给梅克夫人的信中吐露的真言。关于里姆斯基-科萨柯夫,他说:"里姆斯基-科萨科夫和其他四人一样,是自学成才者,但他现在经历了一个彻底的变化。……他走的是一条没有出路的小径。……他从轻视学校陡然转到崇拜音乐技术。……显然,他现在正经受危机,而危机结局如何,还难以预言。他或者会成为一位巨匠,或者会完全陷入对位的把戏里。"

关于居伊,他说:"居伊是一位有才华的业余音乐爱好者。他的音乐没有独创性,但却是优美动人的。它过分卖弄,所谓的'做作',因此,讨人喜欢于一时,很快就令人腻烦了。"

关于鲍罗丁,他说:"行年 50,医学院化学教授。也是一位有才能的人,甚至十分杰出,然而殊少成就,因为他缺乏训练,盲目的命运引他进入化学教研室,而不是从事音乐活动。他的情趣不如居伊,而技巧又是如此贫乏,如果没有别人的协助,他是一小节音乐也写不成的。"

关于穆索尔斯基,他说:"他是'没有戏了'。他的才能可能高于上述几位,但性格狭隘,缺乏自我改善的要求,并盲目相信自己那一伙人

的荒谬理论以及自己的才能。此外,他的气质也是不佳的,喜爱的是粗糙不文和生涩。……他以外行自诩,写作随兴之所至,盲目相信自己的才能不会失误。也有过这样的时刻,他显示出真正的才能,而且不乏独创性。"又说:"穆索尔斯基尽管浅薄,却表现了一种新的风格。它尽管不美,但却是新的。"

关于巴拉基耶夫,他说:"巴拉基列夫是这个小组的头号人物。但他在稍有作为之后就已销声匿迹。此人有巨大的天才。他长期以不信神自居,但某种命定的遭遇使他成为一名虔信者,为此天才泯灭了。如今他把全部时间花在去教堂、斋戒、祈祷和吻圣骨方面,此外就无所作为了。"

对于"强力集团",他这样总结:"这一小组曾经将那么多才能未得发展的、才能错误发展或过早衰退的人们集合在一起。"①

我认为柴可夫斯基说的是对的,而且是深刻的。他对于"强力集团"的才华给予充分的肯定,对他们的弱点给予一针见血的批评,并分析了原因,同时对他们过早的衰退表示了惋惜。我们当然不能说"强力集团"是昙花一现,但他们的创作生命力确实远远赶不上柴可夫斯基。也许,我们只能用这样的话来安慰他们,也安慰我们自己了:生命在于质量而不完全在于长度,他们在瞬间迸发出来的火花毕竟也照亮过俄罗斯黑暗的天空,让欧洲惊讶,并看到崭新而璀璨的礼花腾空而起。

柴可夫斯基在对"强力集团"极表惋惜之情后,又充满信心地表示对他们的肯定和对未来的憧憬:"此所以我们可以期待俄国有朝一日会涌现一大批开拓艺术新道路的天才人物。我们的浅薄要比勃拉姆斯这样一类德国人的重要作品中掩盖的虚弱要强一些。他们是毫无出路。我们应该是有希望的。"②

① 〔俄〕柴科夫斯基:《柴科夫斯基书信选》,高士彦译,北京:人民音乐出版社,2000 年,第155—158 页。
② 同上书,第158 页。

事实证明柴可夫斯基的话是对的,是有预见性的。俄罗斯的音乐像是点燃了一串爆竹前面的捻儿,引爆出更大更灿烂的光芒。他和"强力集团"的出现,不仅让俄罗斯看到了希望,也让波希米亚和斯堪的纳维亚等比他们还要贫弱的音乐小国看到了希望。

第十三讲

斯美塔那和德沃夏克

——捷克民族音乐的兴起

 捷克是一个很小的国家,只有不到 8 万平方公里的面积,但在世界音乐史上却起到过非凡的作用。捷克曾经被称为"欧洲的音乐学院",在整个欧洲的音乐地位无与伦比。早在 18 世纪,欧洲著名的"曼海姆乐派"的重要音乐家都来自捷克,而欧洲许多著名的音乐家也都曾到过捷克,比如贝多芬、莫扎特、李斯特、柏辽兹、瓦格纳、马勒、柴可夫斯基等,都是灿若星辰的人物。到捷克去,确实能处处和这些音乐家邂逅相逢,时时有可能踩上他们遗落在那里的动人音符。19 世纪末高举起民族音乐大旗而在整个世界都产生过巨大影响的斯美塔那和德沃夏克,也都是捷克人。如今说起捷克的总统,也许许多人已经不大清楚是谁,但提起捷克,提起布拉格,谁会不知道斯美塔那和德沃夏克呢?

 捷克这个民族是个奇特或者说奇怪的民族。这里的人心灵手巧,它的手工制鞋业世界闻名,波巴牌皮鞋现在依然是世界名牌;手工的玻璃雕花工艺历史悠久,从现在遍布布拉格街头的玻璃小工艺品,就可以看出其细致入微不亚于我们的牙雕和刺绣。大概是过于细腻纤巧,这里的人缺少强悍之气,甚至可以说有些软弱。

 但这个国家充满着艺术的色彩,也不乏伟大的思想家、科学家,这大概与它和奥匈帝国的关系密不可分有关,它很长时期是作为奥匈帝国的殖民地存在的,既受到奥匈帝国的影响,也受着奥匈帝国的奴役。在许多世纪里,布拉格一直是帝国中心、皇帝的宫廷所在地,到 17 世纪中心才移到了维也纳。18 世纪帝国的玛丽亚皇后在位四十年,皇权在

握,她对艺术情有独钟,而且很在行,对捷克的艺术尤为欣赏,于是便把布拉格当成了帝国的后花园。由于这些方面的作用,再加上捷克本土的人文和地理环境的作用,便使得它的土壤生长出这样柔弱的民族性格,却也分外适合一批优秀的人物破土而出,不仅为捷克所公认,同时走出捷克走向世界。数得出来的就有思想家胡斯、教育家夸美纽斯、天文学家赫尔,甚至连文学家卡夫卡(一般人都认为他是奥国人,但捷克人却顽固地觉得卡夫卡出生在布拉格,布拉格现在还保留着他的两处故居)、昆德拉也是从捷克甚至可以说就是从布拉格走向世界的。一个并不大的民族,能够涌现出这么多灿若星光的伟大人物,实在是很了不起的。

斯美塔那和德沃夏克就是在这样的环境中成长起来的音乐家。有着这样的良田沃土,他们不冒出来,也会有别人冒出来。

斯美塔那(B. Smetana,1824—1884)被公认为捷克民族音乐的奠基人、坐捷克音乐的第一把交椅,他当之无愧。他在1874—1879年所作的交响诗套曲《我的祖国》,已经成为音乐会上常演不衰的经典,其中最有名的莫过于第二支《伏尔塔瓦河》,人们已经耳熟能详。其实,其中第一支乐曲《维谢赫拉德》也非常有名,尤其在捷克,尽人皆知。因为伏尔塔瓦河和维谢赫拉德对于捷克来说,都是至关重要的地方。伏尔塔瓦是一条河,维谢赫拉德则是一座山,它们在布拉格的地位非同寻常。据说,很早很早以前,布拉格还只是一片荒蛮之地的时候,捷克的第一位女公爵里普谢公主突然有一天站在维谢赫拉德的山顶,指着伏尔塔瓦河的对岸说:这里要建成一座与日月同辉的城市! 布拉格从此才在这个世界上诞生(斯美塔那还曾专门为里普谢公主写了一部名为《里普谢》的歌剧,1881年在布拉格公演)。

想一想,一首乐曲能够出色、动人地囊括一个国家这样两个标志性的地方,一座高山、一条河流,就像我们的长城和黄河一样,能不使这首乐曲蕴含着非同寻常的意义吗?

《维谢赫拉德》开始时竖琴那舒缓而清亮的回声,流水一般从远古淌来,声声拨弦在微弱的管乐和弦乐的伴奏下,那样的如泣如诉。后面

出现的铜管乐高扬着,旌旗猎猎飘荡着似的,万马奔腾起来似的,维谢赫拉德山峰和山峰上的古堡默默地矗立在如血残阳下,音乐里渗透着一种悲壮。最后,双簧管清澈而悠扬地响起来,游吟诗人般悲凉的歌声中,竖琴又出现了,就像放飞的一只白鸽又飞了回来,翅膀上驮着夕阳,嘴里衔着草叶,静静地飞落在我们的肩头。无语之余,真感觉动人之极。

《伏尔塔瓦河》那美丽的旋律已经为每一个爱乐人耳熟能详,如今每年5月的"布拉格之春"音乐节的开幕式必演这支曲子。它确实已经成为布拉格乃至整个捷克的象征,以独特的声音为它的祖国塑了形。如果声音也能够矗立起纪念碑的话,它就是布拉格最高耸云天的纪念碑了。开始时长笛和单簧管奏出美妙的音符,紧接着小提琴温柔地和它们呼应着,跳跃着,整个乐队有节奏地衬托着,此起彼伏,是那样热烈而富于歌唱性。而在最后时刻那美丽的旋律又响起,就像美丽的姑娘裙裾一闪,又出现在河中的浪花起伏之间,鬼魅一般迷人,并不仅仅是纪念碑那样威严,人情味也浓郁得很。

似乎我们应该继续听下去,下面的曲子依然让我们无法割舍。

第三支曲子《萨尔卡》是歌颂复仇的女英雄萨尔卡的一首抒情诗,斯美塔那开始就先声夺人,以激烈的交响效果来衬托她心里翻涌的激情。然后,他似乎有意加强了单簧管与大提琴、木管与小提琴的对比,有意加强了前后节奏的起伏变化,用不同的乐器和跌宕的声音制造出戏剧性的氛围和效果。

第四支曲子《波希米亚的森林与草原》是歌颂祖国美丽河山的一幅油画,斯美塔那曾经说只要他站在祖国的大地上,来自草原和森林的各种声音都会让他感到亲切和熟悉。这是只有音乐家才会拥有的深切感触和敏锐感觉,纷至沓来的各种声音就像敏感的种子一样播撒在他的心中,迅速地萌发长大,开花,芬芳四溢。单簧管的一丝忧郁,双簧管的一缕湿润,圆号的一份旷远,速度不断加快的小提琴,鸟一样翅膀追着翅膀,飞起飞落之间光斑闪烁着,带来了风的气息,在远处的草叶间和林莽中聚集着,摇荡着。

第五支曲子《塔波尔》是缅怀前辈的一支发自肺腑的颂歌。塔波尔是一个小镇，因 15 世纪出现了胡斯这样一个民族英雄而闻名，为了反对强权，为了民族的觉醒，他领导的波希米亚战争就在这座小镇爆发。铜管乐、鼓点喧哗，有些沉重，只有在木管和长号出现之后，音乐才如急流退去，呈现出潮平两岸阔的情景，一种悠长的旋律绵延而来。斯美塔那肯定是怀着无比崇敬的感情，迎风怀想胡斯和他带领的那些战死的英雄，这段音乐才显得格外神圣而庄严。

第六支曲子是《布拉尼克山》，那山是胡斯党人的长眠之地，人们说他们并没有死，随时都会从山间走出来。双簧管奏出牧歌一般感人的旋律，阳光下露珠一般明澈；圆号在远山回荡，像是呼唤又像是长叹，那样哀婉，又那样温暖。速度急遽的乐队，急行军似的奏响嘹亮的进行曲，密如雨点，马蹄声声，那样明快，又那样令人心碎。

任何一个听完《我的祖国》的人，都会为之感动。它比一个国家的国歌还要丰富，还要更生动明晰地让人感受到捷克山河的壮丽和人情的浓郁，以及站在伏尔塔瓦河畔或维谢赫拉德山巅的斯美塔那被风吹拂起的衣襟和头发。

我忽然想起那一年去布拉格，沿着静静的伏尔塔瓦河走，街道很宁静，没有有些旅游城市的那种人流如潮的嘈杂。在街道的一个街口，我偶然看见一个蓝色的街牌，上面的字母拼写出斯美塔那的字样，心里一阵惊喜，莫非这就是斯美塔那大街？便问主人，他们点头，告诉我就是斯美塔那大街。我一下子像是和斯美塔那邂逅似的。那一天，我们路过时恰是黄昏，一街金色的树叶在头顶轻轻摇曳，一街金色的落叶在脚下瑟瑟作响，像是一群活泼的小精灵。伏尔塔瓦河的河心小岛上更是美丽动人，那一丛丛金色的树木环绕成一幅绝妙的油画，树叶定格成金子做成的叶子，树的呼吸和河水的涟漪化为了一种旋律，一对年轻人正在旁若无人地拥抱接吻，成为画面中相得益彰的最动人的一笔，天衣无缝地融化在金色的韵律里，让人觉得在这里恋爱才是无与伦比的，即使是普通的亲吻也会夹着那金色的韵律，吻进彼此的心中。满树金色的叶子飒飒细语，在为他们伴奏，也在为我们伴奏，同时，也在为布拉格伴奏。

我想，这伴奏的旋律应该是来自斯美塔那《我的祖国》中那首最著名的《伏尔塔瓦河》。如果我们知道斯美塔那谱写这首《我的祖国》时，正是他突然遭遇双耳失聪的沉重打击的时候，就会对这首交响诗套曲涌起另外一种感情。想想当这首乐曲正式演出的时候，斯美塔那坐在音乐厅中，却已经听不见自己谱写的旋律了，该是什么样的心情和情景？我猜想他肯定如我一样也曾经走过这条街道，甚至不止一次地走过，可是眼前这条伏尔塔瓦河流淌的声音，他听不见了；眼前这秋风拂动一街树叶的金色声音，他听不见了；街上走过来那些熟悉的朋友热情的招呼和陌生人亲切的交谈，他听不见了……他该是何等地痛苦！而在完成这首乐曲之后的第五年，也就是1884年60岁生日的时候，他患上精神病，和舒曼一样被送进了医院，并在这一年去世。有时候，美丽的情景和美丽的旋律，就是这样和痛苦的人生、痛苦的心灵紧密地联系在一起，故意形成这种强烈的对比，让我们享受着美丽的同时，也消化着痛苦。

我们似乎还应该说一下斯美塔那另一部有名的音乐——他的歌剧《被出卖的新嫁娘》。因为他不仅是作为一位管弦乐的作曲家，而且是以捷克民族歌剧创始人的身份而为世界瞩目的。波希米亚民族长期处于德奥统治下，政治和文化都在其笼罩之下，到布拉格来的音乐家不计其数，但都是德奥的音乐家，以其浓重的影子覆盖着捷克的音乐创作，捷克没有自己的歌剧。可以说，正是因为这部歌剧的诞生，捷克才有了第一部属于自己民族的歌剧。从这一点来说，斯美塔那的《被出卖的新嫁娘》同比才的《卡门》一样重要。它使得捷克摆脱了德奥，诞生了属于自己的音乐。

我们知道，斯美塔那出生在东波希米亚的托梅希，这个古老的小城是捷克民族运动的中心之一，他童年受到的革命熏陶与受到的音乐熏染一样多。1848年革命爆发的时候，为推翻哈布斯王朝，24岁的斯美塔那曾经参加过巷战，还谱写过《自由之歌》。革命被镇压后，他逃亡到瑞典，浪迹天涯，一直到1861年37岁的时候才回到祖国。至此到60岁时去世，整整二十三年，他都生活在布拉格这座城市。他对祖国一往

情深，他的许多伟大作品都是在布拉格写出的，那是他音乐创作的黄金时代。他同时团结了大批知识分子，参与了许多创建捷克民族音乐的工作。如今依然屹立在伏尔塔瓦河畔的壮丽辉煌的民族歌剧院，就是他和许多人 1862—1868 年一起募捐建立起来的，从此捷克民族有了自己的剧院。《被出卖的新嫁娘》就是在这里首演的。

斯美塔那一生写过 8 部歌剧，《被出卖的新嫁娘》是 1866 年他 42 岁时的作品。这部历经曲折有情人终成眷属的歌剧，完全用捷克语写成，题材取自捷克民间的故事，音乐取自捷克民间的元素，它确实让人耳目一新，不再只是德奥歌剧的克隆或复制，而是打上了自己民族的鲜明特色，格外新颖动人。它奠定了斯美塔那的地位。据说，这部歌剧上演的时候，引起了意想不到的轰动，受到观众狂热的喜爱，仅斯美塔那在世的时候就连续上演了足足 100 场，如今在世界各地已经演出几千场了。

《被出卖的新嫁娘》的诞生，让一直处于歌剧中心的欧洲人对捷克的音乐家刮目相看，就连最挑剔、一直轻视捷克乐派的法国人也不得不说："斯美塔那从不引用民歌主题，他的创作技巧也缺乏个性；但使他获得创作灵感的民族感情却感人肺腑。"①

德沃夏克（A. Dvorak，1841—1904）比斯美塔那小 17 岁，是斯美塔那的学生。比起 4 岁就会拉小提琴、6 岁可以公开表演钢琴、8 岁能够作曲的斯美塔那，德沃夏克就没有那么幸运了。德沃夏克的童年是充满着苦难的，当时他家生活很穷苦，一共有 8 个孩子（德沃夏克是老大），他的父亲杀猪又开着小旅店，一身二任，聊补家用。

在这个离布拉格 30 公里的叫作尼拉霍柴维斯的小村里，德沃夏克一直长到 13 岁。他一生下来就开始听父亲弹齐特尔琴，他父亲能弹一手好琴，现在我们已经不知道这是一种什么样的琴了，只知道它对德沃夏克小时候的影响是很大的。在伏尔塔瓦河边这个美丽的小村里，德

① 〔法〕保罗·朗多尔米：《西方音乐史》，朱少坤等译，北京：人民音乐出版社，1989 年，第 343 页。

沃夏克还能常常听到来自波希米亚的乡村音乐,那些住在他家小旅店里的乡间客人,会放肆地用民间粗犷或优美的歌声、琴声把父亲的小旅店的棚顶掀翻。在这里,德沃夏克还能听见他家对面的圣安琪尔教堂里传来的庄严而圣洁的教堂音乐。他参加过教堂里的唱诗班,在父亲的小旅店里举行的晚会上,也展示过他的音乐天赋。这一切都是播撒在德沃夏克心中的音乐种子。而这一切也说明捷克音乐植根于民间的传统悠久而深厚,设想一下,连一个杀猪的人都能弹奏一手好琴,音乐确实渗透在这个民族的血液里了。这样一想,在这样肥沃的土壤里生长出德沃夏克这样的音乐家就不奇怪了;而德沃夏克一生钟情并至死不渝地宣扬自己民族的音乐传统,也就更不奇怪了。

13岁那年,德沃夏克被父亲送到离家很近的小镇兹罗尼茨,不是去学音乐,而是要他继承父业,学几年杀猪,挑起家庭的重担——有点像我们现在的辍学儿童。在这里,他遇到了对他一生起到关键作用的人物:风琴家兼音乐教师安东尼·李曼(Antonin Liehmann)。是李曼发现了潜藏在德沃夏克身上的音乐天赋,让他住在自己办的寄宿音乐学校里,带他在教堂的弥撒班里唱赞美诗,到自己的乐队里参加演奏,教他学习钢琴、风琴和作曲理论。可以说,这是德沃夏克有生以来第一次得到正规的音乐教育,他从小旅店里走出来,像小鸡啄破蛋壳,看到了更广阔的天空,音乐让他爱不释手欲罢不能。而李曼和我们的孔子一样遵从的是有教无类的思想,他说服了德沃夏克杀猪的父亲,家里再难,砸锅卖铁也要送孩子进布拉格的管风琴学校学习。大概世界上所有的父亲都有望子成龙之心,这颗心一旦被点燃,就会立刻熊熊燃烧起来不可阻挡。父亲听从了李曼先生的话,在最艰苦的情况下,送德沃夏克进了布拉格风琴学校学习。那一年,德沃夏克16岁。他在这所学校学习了两年,毕业成绩名列全校第二。

德沃夏克从布拉格管风琴学校毕业后,先到一个乐队当中提琴手,然后到斯美塔那的剧院工作,受教于斯美塔那。只是薪水太低,让德沃夏克朝不保夕,颠簸十年之后他辞去剧院的工作,开始教书和到教堂里当管风琴师谋生,日子过得远不如他的音乐那样甜美,只好黄连树下弹

琴——苦中作乐。1873 年,德沃夏克 32 岁时和 19 岁的安娜·契尔玛柯娃结婚,安娜是一个布拉格金匠的女儿、布拉格歌剧院杰出的女低音歌唱家。但是实际上当时德沃夏克爱着的是她的妹妹约瑟菲娜,他在以后的音乐中曾经表达过这份感情。阴差阳错"顶替"妹妹结婚的安娜陪伴了德沃夏克三十一年,为德沃夏克生了 4 女 2 男。她在生活和艺术上都对德沃夏克帮助很大,结婚之后,是她用教音乐的微薄收入让德沃夏克可以不为柴米油盐烦恼而专心进行音乐创作。她是以自己的牺牲成全了德沃夏克,按我们的说法是"军功章里有他的一半,也有她的一半"。

在艰苦中成长的德沃夏克,源于农村的质朴情感始终没变。他对李曼和兹罗尼茨一直充满感情,在 24 岁那一年特意创作了第一交响乐《兹罗尼茨的钟声》,虽然这部交响曲早已经不怎么演出了,但表达出了他的这种深深的怀念。他永远不会忘记李曼对他的帮助。

另一个对德沃夏克有重要作用的人是勃拉姆斯。1875 年,如果没有勃拉姆斯,他的奥地利"清寒天才青年艺术家"国家奖学金拿不到,《摩拉维亚二重唱》《斯拉夫舞曲》便不会出版,一句话,他很难走出捷克而被世界所认同。这项奖学金的评议委员中包括能够起到举足轻重作用的勃拉姆斯。勃拉姆斯看到德沃夏克随同申请书一起寄来的《摩拉维亚二重唱》乐谱,非常感兴趣,觉得他是一个不同凡响的天才,不仅同意发给德沃夏克奖学金,而且是一下子发给他连续五年的奖学金,同时把他的作品推荐给当时德国的出版商西姆洛克。勃拉姆斯在写给西姆洛克的信中几乎用恳求的口吻说:"假使你深入它们以后,你会像我一样喜爱它们","像你这样一个出版商,出版这种非常新奇动人的作品,一定会感到极大的兴趣。任何你想像得到的作品德沃扎克都能写:歌剧、交响曲、四重奏、钢琴曲。毫无疑问,他是一个卓越的天才,但也是一个穷困的人,我请求你特别予以考虑!"①西姆洛克同意了勃拉

① 〔捷〕奥塔卡·希渥莱克:《德沃夏克传》,朱少坤译,北京:人民音乐出版社,1980 年,第 10 页。

姆斯的意见,出版了《摩拉维亚二重唱》,并同时要了德沃夏克的另一部作品,即他最早的 8 首《斯拉夫舞曲》。从此,德沃夏克一举成名。

需要指出的是,晚年脾气古怪的勃拉姆斯,对德沃夏克却青睐有加,一直向他伸出友谊之手,后来在德沃夏克到美国的时候,他还亲自为德沃夏克校对在西姆洛克那里出版的新乐谱的校样。

1877 年,德沃夏克 36 岁时怀着很深的感情专门写过一首 d 小调四重奏,献给勃拉姆斯。

德沃夏克以后相当多的作品都是由西姆洛克出版的,他和西姆洛克结下了很好的友情。德沃夏克是一个很念旧、重感情的人,但却和西姆洛克发生过争执。1885 年,德沃夏克在欧洲已经声名大振,4 月 22 日他亲自在伦敦指挥首演了他的 d 小调交响乐,获得很大成功。西姆洛克准备出版这一交响乐时,要求德沃夏克的签名用德语书写,而德沃夏克希望用捷文书写,西姆洛克坚决不同意,而且讽刺了德沃夏克。我不知道当时西姆洛克都说了些什么,恐怕是要与国际接轨,不要抱着捷克这样小的国家不放之类大国沙文主义的言辞吧?德沃夏克当时极为生气地对西姆洛克说:"我只是想告诉你一点:一个艺术家也有他自己的祖国,他应该坚定地忠于祖国、并热爱祖国!"①

当然,这只是一个签名(后来有人揶揄说他甚至对上帝说话也只用捷克语),而德沃夏克的音乐也始终保持着强烈的民族传统。他并不拒绝国外优秀的东西,但那只是为我所用,他不会让别人的东西吞噬了自己,把自己改造成一个改良的外国品种。他觉得捷克本民族的音乐足以有这样强大的力量去征服世界,希望以自己的音乐让世界认识的不仅是自己个人,而且是整个捷克这个虽小却美丽丰富的民族。他的民族主义的观点是纯粹的、坚定的。即使在获得巨大成功的时候,他强调的总是:"我是一个捷克的音乐家。"他无法和波希米亚脱节,和那些他从小就熟悉的故乡森林的呼吸、鲜花的芬芳、教堂的钟声、伏尔塔

① 〔捷〕奥塔卡·希渥莱克:《德沃夏克传》,朱少坤译,北京:人民音乐出版社,1980 年,第 19 页。

瓦河的水声乃至他父亲酒气熏天的小酒馆脱节。他为人的谦和平易，与他对音乐的坚定执拗，是他性格上表现出来的两极。

他一生中曾经多次访问英国，在英国的知名度极高。英国朋友请求他为英国写一部以英国为内容的歌剧，他说写可以，但他坚持要写就应该是一部捷克民族的歌剧。他选择了捷克民间叙事诗《鬼的新娘》，最后完成了一部清歌剧，自己指挥在英国的伯明翰演出。

同样，在维也纳，他的朋友、著名的音乐批评家汉斯立克劝说他必须写一部不拘泥于波希米亚题材而是德奥题材的歌剧，才能具有世界性的主题。他希望德沃夏克根据德文脚本写一部歌剧，征服挑剔的德国观众。他同时好心地建议德沃夏克最好不要总住在捷克，永久性地住在维也纳对他更为有利，维也纳是当时多少音乐家梦寐以求打破脑袋也要挤进来的地方。无疑，这些都是对德沃夏克的一番好意，但他却因此痛苦不堪。也许是鱼翔浅底，鹰击长空，各有各的志向，各有各的道路，他无法接受好朋友的这些好意。不久以后，他在捷克南方靠近布勃拉姆的维所卡村子里买了一幢别墅，没有住到维也纳去，相反大多数时间住在了乡村。南方的景色和空气比他的家乡尼拉霍柴维斯还要美丽、清新，他喜欢那里的森林、池塘、湖泊，还有他亲手饲养的鸽子。据说，他特别喜欢养鸽子，就像威尔第喜欢养马、罗西尼喜欢养牛似的，乐此不疲。

你能说他局限吗？说他的脚步就是迈不出自己小小的一亩三分地？说他只是青蛙，跳不出自家的池塘而无法奔流到海不复还地跃入江海生长成一条蓝鲸？他就是这样无法离开他的波希米亚，他的每一个乐章、每一个旋律、每一个音符，都来自波希米亚，来自那里春天丁香浓郁的花香，来自那里夏天樱桃成熟的芬芳，来自那里秋天红了黄了的树叶的飘摇，来自那里冬天冰雪覆盖的伏尔塔瓦河的深沉。

正是出于这种思想和心境，德沃夏克取得了世界性的声望之后，对故土的感情越发浓烈。他就像一个恋家的孩子，始终走不出家乡的怀抱，家乡屋顶上的袅袅炊烟总是缭绕在他的头顶。

1892 年 9 月到 1895 年 4 月，他应邀到美国任纽约国立音乐学院的

院长,离开维所卡村子的时候,他还特地写了一首有独唱、合唱和管弦乐队演出的《感恩歌》,依依惜别地献给了维所卡。在美国短短不到三年时间里,他带着妻子先后将 6 个孩子接到了美国,每年有一次整个夏天都回国度假的机会。但他依然像一条鱼无法离开水一样,实在忍受不了时空的煎熬,频繁地给国内的朋友写信,一次次不厌其烦地述说着他在异国他乡"举头望明月,低头思故乡"的孤独落寞之情,述说着他对家乡尼拉霍柴维斯亲人的思念、对兹罗尼茨钟声的思念,对维所卡银矿的矿工(他一直想以银矿矿工生活为背景写一部歌剧,可惜未能实现)、幽静的池塘(后来这池塘给他创作他最美丽的歌剧《水仙女》以灵感)的思念,还有对割舍不掉的那一群洁白如雪的鸽子的思念……弥漫在德沃夏克心底的实在是一种动人的思乡情怀,令人动容。

有这样炽烈的情怀,我们也就不难想象,美国的聘期刚一结束,哪怕美国方面多么希望挽留他续聘,德沃夏克还是谢绝了。虽然留在纽约有比在布拉格当教授高出 25 倍的年薪,他还是迫不及待地带着妻儿老小立刻启程回国了。

他这样讲过:"每个人只有一个祖国,正如每个人只有一个母亲一样。"(清唱剧《赞歌》)

他还这样讲过:"一个优美的主题并没有什么了不起,但要把这优美的主题加以发展,而把他写成一部伟大的作品,这才是最艰巨的工作,这才是真正的艺术!"[1]

这两段话是理解和认识德沃夏克的两把钥匙。听了这两段话,我们也就明白了,为什么他在美国能写出《自新大陆》那样动人的作品,尤其是第二乐章,那种对祖国对故乡的刻骨铭心的感情,那样质朴深厚、荡气回肠,让人听了直想落泪,那是一种深深渗透进灵魂里的旋律。同时,我们也就明白了,所有的艺术作品,为什么有伟大和渺小之分,像甜面酱一样腻人的甜美乃至优美是容易的,甜美是到处长满的青草,优美是遍野开放的鲜花,而伟大却只是少数的参天大树。民族、祖国、家

[1]　蔡际洲编著:《德沃夏克》,北京:东方出版社,2000 年,第 40 页。

乡,美好而崇高的艺术可以超越它们,却永远无法离开它们;艺术家的声名可以如鸟一样飞得很高,艺术家自己也可以如鸟一样飞得很远,但作品的灵魂和韵律却总是要落在这片土地上。

我对德沃夏克充满敬仰之情。以一个国土那样狭小、民族那样弱小的音乐家的身份,他用自己的音乐让全世界认识了自己的国家,这是多么的了不起!

我非常喜欢德沃夏克的《自新大陆》第二乐章,可以说百听不厌。有好事者把德沃夏克的这部交响曲同舒伯特的未完成交响曲并列为"世界六大交响曲"之六。美国人对德沃夏克一直特别有感情,德沃夏克去世的时候,美国报刊上发表了许多怀念他的文章,不少有头有脸的大人物都写了文章。1990 年代,美国音乐评论家古尔丁评出世界古典作曲家前 50 名的排行榜,将德沃夏克排在第 12 名,比斯美塔那还要靠前(斯美塔那被他排在第 45 名)。当然,这只是他一家之见,带有游戏和商业色彩,不足为训,但起码可以看出德沃夏克在一般人心目中的地位了。提起德沃夏克的这部《自新大陆》第二乐章,古尔丁认为只有舒伯特的未完成交响曲第一乐章和贝多芬的第九交响曲第四乐章可以媲美,甚至说"不能享受它简直是一种耻辱"①。而最令人瞩目的就是,1969 年阿波罗载人火箭登上月球时带的极具象征意义的音乐,就是德沃夏克的《自新大陆》,这大概是其他音乐家都未曾赢得过的最高赞赏了。

没错,它是值得这样的赞赏的,它是最能够代表德沃夏克音乐风格和品格的作品了。如果你没有听过,真的是无法弥补的遗憾。无论什么时候听,它都会让我们感动,让我们听出浓郁的乡愁,那种乡愁因德沃夏克而变得那样的美,美得成了一种艺术。

德沃夏克音乐的权威评论家、《德沃夏克传》的作者奥塔卡·希渥莱克这样评价这一段慢板乐章"简直优美绝伦,在一切交响曲的慢板

① 〔美〕菲尔·G. 古尔丁:《古典作曲家排行榜》,雯边等译,海口:海南出版社,1998 年,第 288 页。

乐章中,这是最动人的一个"①。他还说:"另一方面(这是很重要的)却蕴蓄着他自身的对波希米亚家乡的怀念。"②他同时列举了一个例子说明这一重要的分析:德沃夏克的一个叫斐雪的学生把这段慢板乐章的一部分改编成一首独唱曲《回家去》,曾风靡美国,以至人们误认为这首独唱真的就是美国的古老民歌,是被德沃夏克借用到他的交响乐里了(大概正因为如此,以后关于德沃夏克这部交响曲到底多少来自波希米亚、多少来自美国黑人灵歌,一直争论不休,倒弄得真假难辨了)。

回家去!——这样简洁却明确地诠释德沃夏克这一段慢板乐章,提炼得太准确了。这一段慢板乐章,的确让人怀乡,让人从心底涌出渴望回家的感情(我听过曾特地到中国来演奏的肯尼·金的现代萨克斯曲"Going home",应该说不错,但和德沃夏克这段慢板相比,那种回家的感情是不一样的,肯尼·金是一种失去家乡渴望回家却找不到家乡的感觉,而德沃夏克的回家却是家乡就在梦中就在心头就在眼前就在脚下的实在感觉)。

听这段乐章,家乡纤毫毕现,近在咫尺,含温带热,可触可摸⋯⋯

听这段乐章,最好是人在天涯,家乡遥远,万水千山,雁阵摇曳⋯⋯

听这段乐章,最好是夜半时分,万籁俱寂,月明星稀,夜空迷茫⋯⋯

那种感觉真是能够让人柔肠寸断,让你觉得语言真是笨拙得无法描述,只有音乐才具有魅力,不会有任何的隔阂,能够在顷刻之间迅速地连通不同地域不同民族不同年龄人的心。

德沃夏克一定是个怀旧感很浓的人。没有如此浓重而刻骨怀念故乡的感情,不会写出这样感人的乐章。有时,我会想,文字可以骗人,而音乐不会骗人。音乐是音乐家的灵魂。亚里士多德说"灵魂本是一支乐调"(《政治学》卷八),这话说得没错。

① 〔捷〕奥塔卡·希渥莱克:《德沃夏克传》,朱少坤译,北京:人民音乐出版社,1980 年,第 54 页。

② 同上书,第 54—55 页。

德沃夏克的任何一支曲子都十分迷人动听,他师承的是勃拉姆斯那种古典主义的法则,又加上捷克民族浓郁的特色,这让他的音乐老少咸宜,不只是少数人才领略得了的稀罕物。特别是他的旋律总是那样的优美,光滑得如同没有一点皱褶的丝绸,轻轻地抚摸着你被岁月和世俗磨蚀得粗糙的心情,缠绕在你已经荆棘丛生的灵魂深处。这种发自内心深处的动人旋律,是内向而矜持的勃拉姆斯少有的,面对波希米亚的一切故人故情,学生比老师更情不自禁地掘开了情感的堤坝,任它水漫金山,湿润了每一棵树木和每一株小草。

也许是因为《自新大陆》太有名了,以至把德沃夏克其他许多好听的作品压了下去,我们只要一提德沃夏克就说《自新大陆》。其实,德沃夏克好听的作品还有许多。他早期的室内乐是秉承着勃拉姆斯的传统的,只不过比勃拉姆斯更民间化,更情感化,也就更动听。他在1980年代创作的《圣母悼歌》和D大调交响曲、d小调交响曲也让他蜚声海外。在美国时期,他谱写了最受《简明牛津音乐史》称赞的钢琴与小提琴的G大调小奏鸣曲,《简明牛津音乐史》说:“这首小奏鸣曲使他1880年略带布拉姆斯风格的F大调奏鸣曲黯然失色。”①从美国回国的1990年代,住在维所卡村里,他还写出了许多重要的作品,其中包括《水仙女》《阿尔密达》和降B大调四重奏,歌剧《水仙女》公演时受到的热烈欢迎的程度,不亚于斯美塔那的《被出卖的新嫁娘》。

在这里,我想特别说一下他的b小调大提琴协奏曲。这是德沃夏克自己非常钟爱的一部作品,在把它交给出版商的时候,他特意嘱咐不允许任何一位大提琴演奏家在演奏它时有一点修改。这是他旅居美国时写下的最后一部作品,怀乡的感情和《自新大陆》同出一辙。当他回到维所卡村,立刻把这首b小调大提琴协奏曲的最后乐章修改了,使之洋溢起重返故乡的欢欣,他要让自己这份心情尽情地释放出来。

这确实是一部能够和《自新大陆》媲美、可以交错来听的作品。世

① 〔美〕杰拉尔德·亚伯拉罕:《简明牛津音乐史》,顾犇译,上海:上海音乐出版社,1999年,第869页。

界上很多大提琴演奏家都演奏过它,如果让我来推荐的话,听杜普蕾(J. Du Pri,1945—1987)和罗斯特罗波维奇的演奏,都是很好的选择。

杜普蕾演奏埃尔加和德沃夏克的大提琴协奏曲,真是无人可比。那种刻骨铭心的伤痛,那种回旋不已的情思,那种对生与死、对情与爱的向往与失望,不是有过亲身的感受,不是经历了人生况味和世事沧桑变化的女性,是拉不出这样的水平和韵味来的。特别是德沃夏克在谱写这首曲子的时候,得知他的梦中情人——妻子的妹妹约瑟菲娜去世的消息,在第二乐章中特别加进约瑟菲娜平常最爱听的一支曲子的旋律,使得这首协奏曲更加缠绵悱恻,杜普蕾也演绎得格外动人。这位1972年因为病痛的折磨不得不离开乐坛,1987年去世的英国女大提琴家,在我看来是迄今为止把德沃夏克这首大提琴协奏曲演奏得最好的人了。德沃夏克的大提琴协奏曲最适合她,好像是专门量体裁衣为她创作的一样,杜普蕾通过它来演绎这种感情,天造地设一般,真是最默契不过。想想她只活了42岁便被癌症夺去了生命,惨烈的病痛之中还有更为惨烈的丈夫的背叛,心神俱焚,万念俱灰,这些都倾诉给了她的大提琴。尤其是看过根据她生平改编的电影《狂恋大提琴》之后,再来听她的演奏,眼前总是拂不去一个42岁女性的凄怆的身影,她所有无法诉说的心声,德沃夏克似乎有着先见之明似的都替她娓娓不尽地道出来了。

罗斯特罗波维奇的演奏和杜普蕾略有不同,我们能听出的不是杜普蕾那种心底的惨痛、忧郁难解的情结或对生死情爱的呼号,而更多是那种看惯了春秋演义之后的豁达和沉思。那是一种风雨过后的感觉,虽有落叶萧萧、落花缤纷,却也有一阵清凉和寥廓霜天的静寂。一切纵使都已经过去,眼前面目皆非,却别有一番风景。他的演奏苍凉而有节制,声声滴落在心里,像是从树的高高枝头滴落下来,落入湖中荡起清澈的涟漪,一圈圈缓缓而轻轻地扩散开去,绵绵不尽,让人充满感慨和喟叹。为什么?说不清,罗斯特罗波维奇让你的心里沉甸甸的,醇厚的后劲久久散不去。

如果说,杜普蕾通过大提琴和她全身心融为一体,将自己心底的秘

密宣泄得淋漓尽致，那么，罗斯特罗波维奇则通过大提琴将自己的感悟分章节地写进书中，将自己的感情以一个过来人的姿态述说给孩子听。听杜普蕾和罗斯特罗波维奇的演奏，像是看见了德沃夏克内心的两个侧面。音乐，只有音乐才可以进入言不可及之处。

如果我们比较一下斯美塔那和德沃夏克，会发现尽管斯美塔那被称为"捷克的音乐之父"，但德沃夏克音乐中的捷克味道要比斯美塔那更浓、更地道。

从音乐语言的继承关系来看，无疑，斯美塔那的老师是李斯特，德沃夏克的老师是勃拉姆斯，德奥传统的影响是一样的，不过流派不一样罢了。但我们总是能够从德沃夏克那里听到更多来自波希米亚的信息，捷克民族柔弱细腻善感多情的那一面，被德沃夏克更好地表达着。总是有那样一种感觉，斯美塔那是穿着西装革履，漫步在伏尔塔瓦河畔，而德沃夏克则是穿着波希米亚的民族服装，在泥土飞扬、阳光飞迸的乡间土场上拉响他独有的大提琴。

听德沃夏克，比听斯美塔那更能够让我们从内心深处感动，总会有一种泪水一般湿润而晶莹的东西打湿我们的心。这魔力到底来自何处？是因为德沃夏克比斯美塔那更钟情捷克民族的民间音乐？还是因为德沃夏克个人质朴单纯的性格比天生的革命者形象更容易将音乐渲染成一幅山清水绿的画，而不是张扬成一面迎风飘扬的旗？或是因为德沃夏克从小说的就是捷克母语，而斯美塔那从小讲德语，是在成年之后才学会的母语，致使他们对本土的文化认同就有明显的差别？

有人说："斯美塔那从不引用民歌主题，他的创作技巧也缺乏个性；但使他获得创作灵感的民族感情却感人肺腑。"[1]

有人说："德沃夏克似乎'从内部'为管弦乐队写作，这是布拉姆斯和布鲁克纳都没有做到的；他是很少几个当过乐队演奏员的大作曲家

[1] 〔法〕保罗·朗多尔米：《西方音乐史》，朱少坤等译，北京：人民音乐出版社，1989年，第343页。

之一(他是中提琴手);尽管他的两套《斯拉夫舞曲》(1878 和 1887)以及一套十首《传奇》(1881)最初写为钢琴二重奏,他的管弦乐感觉却是与生俱来的……"①

也许,这些说法都可供我们参考,来分析他们的不同。

在我看来,其中很重要的一个原因,是斯美塔那注重的是宏大叙事,在《我的祖国》中,他专拣历史上那些非凡的人物和地点,来构制他的音响的宏伟城堡,有点"一览众山小"的感觉;而德沃夏克则专注于感情与灵魂的一隅,同样是爱国的情怀,他只是把它浓缩为游子归家这样一点上,小是小了些,却和普通人的感情拉近了,沾衣欲湿,扑面微寒,那样的肌肤相亲。因此,尽管德沃夏克的音乐不如斯美塔那的音乐那样富于戏剧性(他的《水仙女》虽然赢得了和斯美塔那几乎一样的欢迎,毕竟不如斯美塔那),但他的音乐更朴素自然、温暖清新。

我对德沃夏克更感到亲切,也更加向往。记得那一年到捷克,刚到布拉格,我就迫不及待地提出希望到德沃夏克的故乡看看。终于来到了他的家乡尼拉霍柴维斯,远远就看见了他出生的那一幢红色屋顶白色围墙的二层小楼。门前不远,伏尔塔瓦河从布拉格一直蜿蜒流到这里。房子的右前方是圣安琪尔教堂,他就是在那里受洗并起名的。房子的旁边是一片茵茵的草坪,很是轩豁空阔,草坪紧连着的就是五彩斑斓的森林和草原,那是属于他的波希米亚森林和草原。虽然是深秋季节,树叶和草还是那样的绿,绿得有点春天茸茸的感觉,刚刚浇过一场细雨,草尖上还顶着透明的雨珠,含泪带笑般楚楚动人。望着那片蓊郁的森林和茵茵的草原,我就明白德沃夏克的音乐里为什么有着那样感人的力量了。他就是在这里长大,沐浴着这里的清风阳光,呼吸着这里的花香和空气,这里的一切,是德沃夏克成长的背景,是德沃夏克音乐的氛围,是德沃夏克生命的气息。

站在他的故居前,望着门前的墙上德沃夏克头像的浮雕,我在想,

① 〔美〕杰拉尔德·亚伯拉罕:《简明牛津音乐史》,顾犇译,上海:上海音乐出版社,1999 年,第 780 页。

一个并不大的国家，一下子出现了斯美塔那、德沃夏克，还应该再加上亚纳切克（L. Janacek，1854—1892，德沃夏克的学生）这样三位驰名世界的音乐家，实在是奇迹，也实在值得人尊敬。从年龄来算，亚纳切克比德沃夏克小 13 岁，德沃夏克比斯美塔那小 17 岁，相差都不算大，却阶梯状构成了捷克音乐的三代，说明那个时期捷克音乐的发展如此迅速，确实是一浪推一浪，激荡起层层叠叠的雪浪花，前后呼应，彼此照应，衔接得如此密切，映照得如此辉煌，谱写下捷克音乐史上最夺目的篇章。一个国家，能够在同一时期一下子涌现出三位世界级的音乐家，实在是为这个国家壮威，实在是一种不可多得的奇迹。

我站在那儿，斯美塔那《伏尔塔瓦河》那种对祖国充溢于胸的深切感情，德沃夏克《自新大陆》那种浓郁而甜美醉人的乡愁，亚纳切克对爱情的执着、对民间音乐的热爱，和他坐在森林小木屋里写下的《狡猾的小狐狸》那种对大自然的浓厚兴趣和童心，一下子都纷至沓来。就像做梦一样，真的有这样一天，真的来到了他们生活过的这块土地上，对他们的音乐、对这片土地便有了一种特殊的感情，仿佛对这里的景色都很熟悉，仿佛在他们的音乐里见过一样。

第十四讲

格里格和西贝柳斯

——斯堪的纳维亚的双子星座

在上一讲里,我们讲了捷克的斯美塔那和德沃夏克。说到如捷克这样弱小的国家却能够出现伟大的音乐家而让世人瞩目,我们不能不再说说同样弱小的国家挪威出现的格里格、芬兰出现的西贝柳斯,因为他们是完全可以和斯美塔那、德沃夏克相媲美的,甚至在世界上一切伟大音乐家的面前,都毫不逊色。

尽管,在生前他们都曾经遭受过误解甚至贬斥,萧伯纳说过"极其渺小的格里格",德彪西更是对格里格充满嘲讽,除了众所周知的说格里格的音乐是"塞进雪花里粉红色的甜品"之外,还说过格里格"关心的是效应,而不是真正的艺术","非常甜蜜和天真无邪,这样的音乐可以把富人区的疾病复原者摇晃着送入梦乡"。[①] 马勒也说过西贝柳斯的音乐"都是陈词滥调",但是,现在还会再听到这样的话吗?格里格、西贝柳斯的音乐与马勒、德彪西的音乐一样伟大,从某种程度上讲,他们的音乐甚至比马勒、德彪西更普及,更能够深入一般听众的心里。用我们现在的语言说,就是他们的音乐更大众化一些。

我们在回想 19 世纪斯堪的纳维亚文化艺术的时候,会想到最初对欧洲产生影响或者说让欧洲为之瞩目的并不是音乐,而是文学——丹麦安徒生的童话和挪威易卜生的戏剧。那时候斯堪的纳维亚还没有自己的音乐,而完全处于德奥音乐的统治之下。在我们的印象中,那时候

① 〔美〕菲尔·G.古尔丁:《古典作曲家排行榜》,雯边译,海口:海南出版社,1998年,第463页。

那里是一片蛮荒之地。是格里格和西贝柳斯的出现，才使得我们刮目相看，原来那片神奇的土地孕育着如此神奇的音符，也才使得斯堪的纳维亚有了属于自己的音乐，那音乐和德奥音乐是那样的不同，又是那样的动听。那是来自北欧的一股带着北大西洋的清爽和凉意的风，完全不同于当时流行于维也纳或巴黎的熏得游人醉意蒙眬的暖风和香风。说他们两人是斯堪的纳维亚的双子星座，绝对不是过誉之辞。

我们先来说格里格。

爱德华·格里格（E. Grieg，1843—1907）的意义，就在于创作出了属于挪威自己的民族音乐，可以说完全是平地起高楼。因为我们知道，漫长的好几个世纪以来，挪威一直在瑞典和丹麦的殖民统治之下，根本没有属于自己的文化，连语言都被殖民化，说的是丹麦语。19 世纪，他们最初的音乐是紧紧跟随欧洲浪漫派音乐的潮流的，格里格的老师奥莱·布尔等前辈音乐家，以及他的同辈音乐家，都是受德奥音乐熏陶成长起来的，而且远未得到欧洲的承认。傲慢的欧洲根本不会对他们眨一下眼皮，而是以这样的化学公式——门德尔松酸＋氧化舒曼比喻他们，极尽嘲讽之意。即使他们努力发出一点自己的声音，也很快就被强悍的德奥传统音乐淹没，德彪西对格里格的嘲讽就说明了这种传统力量的强悍和欧洲人居高临下的自大。

格里格自己也是毕业于莱比锡音乐学院，师从门德尔松、舒曼这些德国浪漫派音乐家，同样是上述化学公式的产物。那么多音乐家都是这样踩着前面的脚印走过来，世代相袭，做着同样的德奥音乐的复制品，格里格怎么就能够冲出重围？真是谈何容易！看来，鲁迅先生以前说过，"这世上本没有路，走的人多了，也便成了路"，这话也不见得都对，走的人多了，还是不一定有路，走的可能还是别人走过的老路。

挪威没有自己的音乐传统，在这一点上，还不如俄罗斯和波希米亚，俄罗斯的东正教教堂音乐毕竟有着悠久的传统，波希米亚的音乐也曾经影响过曼海姆乐派。更不用说像法国拥有着 17 世纪的吕利（Lully，1632—1687）和库普兰（Couperin，1668—1733），自己的音乐传

统可以作为民族音乐创新的酵母，才在德奥音乐厚重的老茧之中诞生了印象派音乐。摆在格里格面前的，真是空空如也，前无古人，后无援兵，他只有靠自己闯荡天下。用我们时髦的话说，是"天将降大任于斯人也"，历史把重担压在格里格的肩膀上了。

在闯荡的路上，格里格应该感谢这样三个人。

一个是诺德洛克（R. Nordraak, 1842—1866），仅仅比格里格大1岁。他热衷挪威的民间音乐，认为那里埋藏着无穷无尽的财富，矢志不渝地要开垦这块处女地，立志要以自己的声音唱出自己的音乐，歌颂自己的民族。他所创作的《是的，我们爱我们的国土》后来成为挪威的国歌。1864年，格里格和诺德洛克在哥本哈根相会。那时，他们一个21岁，一个22岁，正是血气方刚的年龄，"九万里风鹏正举。风休住，蓬舟吹取三山去"！

可以说，是博学多识、能言善辩、极具煽动性的诺德洛克，为格里格打开了一扇新鲜的窗，为他吹来新鲜的风，对他以后致力于民间音乐的挖掘起到了启蒙的作用。特别是诺德洛克那种民族的激情，一下子燃烧在格里格的心中。据说，诺德洛克为格里格弹奏民间的哈林格舞曲，听得格里格热血沸腾，禁不住跟着琴声一起唱起来，吵醒了楼下的邻居，邻居用棍子敲他们的顶棚，气得恨不得上楼来揍他们两人。格里格在晚年曾经不止一次回忆诺德洛克对他的影响："诺德罗克对我的重要性并未被夸大。事实是：通过他，并只有通过他，我才接近了光明……我一直渴望找到一种方式以表达我内心深处最美好的东西——她与莱比锡及其音乐氛围相去甚远。如果不是诺德罗克激发我进行自省，我就不知道、也永远不会懂得这最美好的东西就来自我对祖国的爱和对壮阔而阴郁的西部大自然的感受。献给诺德罗克的《幽默曲》OP. 6 是我最初的成果，其中明确展示了发展的方向。"[1]

从性格上讲，格里格和热衷于成立组织的激进的诺德洛克并不是

① 〔英〕Brian Schlotel:《格里格》,高群译,石家庄:花山文艺出版社,1999年,第17页。

一种类型的人(诺德洛克成立了一个叫作"欧特佩"［Euterpe］的组织，格里格也参加了)，格里格从诺德洛克那里汲取了力量，却不完全像他那样激情澎湃，以后我们听他的作品就会明显感觉到。可惜的是，激情澎湃且才华横溢的诺德洛克只活了 24 岁就因肺出血而英年早逝，格里格失去了一位良师益友。

另一个是安徒生(H. Andersen，1805—1875)，这位 19 世纪最先为北欧文学赢得世界性声誉的丹麦作家，在格里格年轻的时候正是鼎盛时期。1863 年，安徒生偶然听到了格里格的一首钢琴曲《孤独的旅人》，非常感动，甚至涌出和格里格在哪里曾经见过的亲切感。那一年的春天，安徒生在哥本哈根约见了格里格，在格里格最初的创作中敏锐地发现了他的才华。那一年，格里格才 19 岁，他受到了前所未有的鼓舞，并从安徒生那里受到了民族民间艺术与情怀的感染。同年，他创作了《浪漫曲集》，其中有《我爱你》和《诗人的心》，明显是献给安徒生的。在这部乐谱的扉页上，格里格写下了这样的献词："献给教授汉斯·克里斯蒂安·安徒生先生以示敬仰"。格里格在晚年依然怀念这桩往事，他无比深情地说："安徒生是首先器重我的创作的人之一。"①

第三个是李斯特。那是 1869 年，格里格命运中最艰难的时候。由于丹麦和普鲁士正开战，国家处于动荡之中；他又刚刚回国担任首都奥斯陆爱乐乐团首席指挥，工作不大顺利，再加上他唯一的女儿仅仅 1 岁多一点就夭折了，多重打击弄得他身心交瘁。就在这时候，李斯特给他来信了，约请他到魏玛相见。这是因为李斯特听了他的一首 F 大调大提琴与钢琴的奏鸣曲之后，发觉他"高强而富于独创精神"(李斯特给格里格信中的话)②。第二年年初，格里格和李斯特在罗马相会，这在挪威成了一件大事情。那时候，58 岁的李斯特是欧洲乐坛上举足轻重的权威人物，这样的消息传来，丹麦的乐坛对格里格立刻刮目相看，爱

① 张洪模：《格里格》，石家庄：花山文艺出版社，1998 年，第 121 页。
② 同上书，第 180 页。

乐乐团本来都要解聘格里格的,突然变换了面孔,主动要签单让他公费去拜见李斯特。

而李斯特则拍着格里格的肩膀问他多大了,当他听到格里格告诉他 26 岁时,高兴地说:"仁慈的上帝! 二十六岁! 世界上最好的岁数! 我觉得这个岁数的人最能干!"①

当李斯特亲自在钢琴上弹奏格里格带来的 G 大调小提琴与钢琴奏鸣曲的第一乐章之后(连小提琴部分也能够用钢琴弹奏出效果来,听得格里格在一旁"觉得心花怒放地傻笑"——格里格给父母的信中的话),他立刻对格里格说:"在您的作品里充满了阳光。一切充满了生命和幸福! 也许这是因为您的善良使一切充满这样的光明吧? 多么清爽的空气,多么辽阔远大!"他一下子把格里格的风格概括得如此明晰而准确。接着,他又说:"精彩! 这才叫精彩! 对,您不拣欧洲桌子上的残羹剩饭! 您走自己的路,您跟谁也不搅和在一起!"②还有什么比这样的鼓励更能够坚定格里格的信心呢? 他要走的不就是李斯特所说的"不拣欧洲桌子上的残羹剩饭"这样的自己的路吗?

格里格就是在这么多人的鼓励和帮助下,扛起了挪威民族音乐的大旗,用我们的老话说是:舍我其谁?! 在会见李斯特之后的第四年,即1874 年,格里格领到了政府颁发的每年 1600 克朗的终生年俸,并在这一年创作出了他最具代表性的《培尔·金特》。

没错,格里格为易卜生戏剧谱写的《培尔·金特》,特别是后来改编的《培尔·金特》两个组曲,是最值得一听的了。听了之后,你会感慨:世界上竟然还会有这样美的音乐! 对遥远陌生的挪威一定会产生一种新的感觉和想象。

在欣赏它之前,我们还需要对格里格为此所做的准备有一个了解,也就是说,格里格为什么能够在人到中年的时候创作出这样美好的音乐? 仅仅是因为有了诺德洛克富于激情的煽动,以及安徒生和李斯特

① 张洪模:《格里格》,石家庄:花山文艺出版社,1998 年,第 187 页。
② 同上书,第 190 页。

这样的大师的鼓励,就为他的出场铺排好道路了吗?

有些人愿意拉大旗做虎皮,有些人则从大师那里学到了精髓。无疑,格里格属于聪明善学的后者。他首先向民歌学习。其实,世界上,伪民族主义者不乏其人,他们愿意将民歌当成点缀,将其皮毛插在自己的音乐上,以为就是民族化了。这样做的目的不外乎两条:一是狐假虎威,吓唬别人,堵住别人的嘴,好争名于朝;一是装模作样,在脸上涂粉,邀宠于人,好争利于市。

格里格不是那样做的,他首先对来自民间的音乐做过仔细的研究和挖掘。他知道,音乐从来都是由旋律和乐器这样两部分相辅相成,就如同我们现在所说的需要软件和硬件的配合,一个民族的音乐无法离开自己民族的乐器别具一格的演绎,这就好像我们中华民族的音乐无法想象少了琴、筝、琵琶或扬琴等角色的出场。挪威自古以来民间流传的乐器,特别是猎人(挪威山林多)爱用的号角型的管乐器,比如竖管——卢尔管、牧人木管、山羊角管,横笛——谢尔耶笛、图斯谢尔耶笛,以及古弹拨乐器兰格立特、号称“挪威自己的小提琴”的哈登格琴,等等,以后在格里格的音乐里都曾经被改造运用过。

家乡的哈林格舞曲帮助了他。父母在他童年时吟唱的摇篮曲帮助了他。那是挪威民族最为抒情的部分,那种清水流淌一般、山岚缥缈一般、晨露浸润一般的旋律,最能够让人柔肠寸断,感受到挪威这个民族善感的一面,仿佛站在了松涅海峡和哈当厄海峡的礁石上,看“仍怜故乡水,万里送行舟”,看“海上生明月,天涯共此时”。我们在《培尔·金特》中那首最打动人的《索尔维格之歌》里,一定能够听到这样的旋律,这是代表挪威民族情感的最细腻温情的旋律了。听到这样的旋律,即使再硬的心肠也会化为一泓春水荡漾。

挪威是一个多山的国家,纵横起伏的山脉皱褶之间,牧民独有的“呼唤歌”特别打动格里格。那是一种一半是呼叫一半是拖曳着长声歌唱的带有装饰音的旋律,粗犷而又格外有韵味。我们只能够想象这种旋律,似乎有一点我们陕北高原的信天游的味道? 或者我们只能够在格里格的《挪威旋律钢琴曲》中去揣摩了,他将这种“呼唤歌”的旋律

用于其中,而且特别称之为"挪威旋律"。他将它提升为自己国家与民族性格的一种音响化的象征。有时候,我会想,什么是我们的"中国旋律"?《茉莉花》还是《走西口》?

格里格还特别注意对民间文学营养的吸收。《埃达》是一部古冰岛神话诗篇,记录了9—12世纪生活在冰岛的挪威人的故事和传说,先辈的呼吸和气脉从书中传递给了他,而书中的简洁风格也同样渗延进他的音乐旋律之中。在简洁中蕴含着深邃的精神,一直是格里格的追求,他认为这其实也是挪威人自古以来绵延下来的品格。关于《埃达》对自己的影响,他曾经这样说过:"它所表现的简洁有力令人难以置信,寥寥数语便包含了异常丰富的内容,显示出创作者非同寻常的禀赋。""心灵的悲哀越深,语言的包含性越强、越隐晦。"①明白了这一点,我们再来听格里格的音乐,特别是《培尔·金特》,也许会有所感悟,更会心有灵犀。我们会感到音乐的力量远胜于文字,哪怕是诗。我们也才能够明白,像易卜生那样一出难排难演难懂的戏(世界上已经很少演出,我国的中央戏剧学院演出过一次,是萧乾先生翻译的剧本,那剧本也只有萧乾先生啃得动,因为太难翻译了),5幕39景6000行的诗剧,冗长庞杂,培尔·金特和索尔维格的爱情故事中交织着土希战争、普丹战争、美国内战等等斑驳复杂的光与影,他怎么能够举重若轻地一挥而就,最后又删繁就简只化了为了短短的两个组曲,让不尽余味荡漾在袅袅飘散的乐曲之外。

还需要特别说说的是格里格另外一种特殊的经历,也是造成他艺术风格的一个重要因素。那就是格里格一生中特别是年轻的时候离开家独自一人在国外漂泊的日子很长,而他天生不是徐霞客和马可·波罗那样愿意在外闯荡的人,而是个格外想家的人。本来思乡就是一切艺术家最容易患的病症,格里格恋家心切的性格更是让他的境遇雪上加霜。也许,艺术造诣深的艺术家往往易患思乡病,"可惜多才庾开

① 〔英〕Brian Schlotel:《格里格》,高群译,石家庄:花山文艺出版社,1999年,第13页。

府,一生惆怅忆江南"。

1858 年,格里格才 15 岁,刚刚小学毕业就跑到莱比锡学习音乐。那时候,因为恋家,他差点没在那里坚持下去。1865 年,格里格 22 岁,又独自一人到罗马。游历富于艺术气质的意大利,一直是格里格的梦想。但是真的来到了艺术文化赏心悦目的罗马,并没有给予他更多的快感,却让他的思乡病越发蔓延。他在给诺德洛克的信中不止一次地诉说他因远离祖国而引起的无法排遣的苦闷:

> ……我每天夜里都梦见挪威。
>
> 我在这里不能写作。……
>
> ……周围的一切太耀眼,太漂亮了,离奇的美……丝毫没有使我感到在家乡刚发现我们的淡淡的微薄的春意的欢欣。①

安徒生曾经听过的那首钢琴即兴曲《孤独的旅人》,就是在那时候创作的。那种无法排遣的孤独,因孤独而渴望回到祖国重温春天絮语的心情,在音乐中找到了宣泄的渠道,使得他和安徒生两人的心豁然相通,"日暮乡关何处是,烟波江上使人愁"。

如果我们了解上述格里格的经历,也就会明白为什么他的《培尔·金特》组曲里那首《索尔维格之歌》唱得那样凄婉动人了。索尔维格终于等来历尽艰难漂洋过海回到祖国的丈夫培尔·金特,唱完就气绝身亡的这首歌当然会成为千古绝唱。

思乡,确实是人类共有的心理特点。特别是在如今世界动荡不安的时刻,意想不到的灾难和恐怖威胁甚至战火的蔓延,总是如暗影一样潜伏在我们四周,思乡更成为人们心心相通的共鸣的旋律。我想,也许正是因为如此,肯尼·金的一首萨克斯曲《回家》在世界的许多角落才那样风靡吧!古典音乐家之中,在我看来思乡意味最浓的大概要数德沃夏克和格里格了。只有德沃夏克的《自新大陆》第二乐章的思乡情结能够和格里格的《培尔·金特》中的这段《索尔维格之歌》相比,如今

① 张洪模:《格里格》,石家庄:花山文艺出版社,1998 年,第 143 页。

无论你在哪里听到格里格的音乐,那种他独有的思乡的浓郁感情总会伴随着挪威海飘荡的海风,湿漉漉地扑面而来,"共看明月应垂泪,一夜乡心处处同"。

无疑,《培尔·金特》是格里格最具代表性的作品。提起它来,不能不说说易卜生(H. Ibsen,1828—1906)。19世纪末,有了他们两人的出现,才使得挪威这个北欧小国在艺术上可以和那些辉煌的欧洲大国平起平坐。是易卜生极其信任地请格里格为他的戏剧《培尔·金特》谱曲,格里格也不负易卜生的期望,以《培尔·金特》一曲成功而名满天下。可以这样说,如果没有《培尔·金特》,特别是后来的《培尔·金特》组曲的流传,格里格的名气不会有现在这样大。

易卜生比格里格大15岁,格里格只比易卜生多活了一年,他们是同时代人,只是易卜生是长辈,格里格是晚辈。当格里格年轻尚未出名的时候第一次见到易卜生,易卜生非常看重他,赠诗称赞他:"您是俄耳甫斯今世再现,/从铁石心肠中引出热情的火焰,/更有力地击奏琴弦,/使兽心变成与人为善。"①当易卜生得知格里格想谋求克里斯蒂安尼亚剧院指挥的职位,立刻给剧院的院长、当时著名的文学家般生写信推荐,可惜没有成功,但他毫不怀疑格里格的才华,写信鼓励格里格:"您的前途要比剧院乐长的职位远大的多。"②

易卜生和格里格应该是忘年交,但他们到底也不是那种交心的最好的朋友,相互敬重的更多是彼此的才华。格里格和易卜生都出身于商人的家庭,只是易卜生的家庭在他幼小的时候就已经破产,前世的鼎盛只留下一个泡影,而格里格的父亲一直是一个殷实的商人。家境的衰落,早早就在药店里给人家当学徒(同样的年龄格里格在莱比锡音乐学院读书),导致易卜生走的路肯定和格里格不一样,他年轻时就热衷参加政治活动,作品对社会的批判色彩也格外浓重。格里格从易卜生的身上学到不少思想与文学上的精华,但毕竟不是一个如易卜生那

① 张洪模:《格里格》,石家庄:花山文艺出版社,1998年,第270—271页。
② 同上书,第271页。

样政治和思想意味浓厚的艺术家。在他的旋律中的培尔·金特和索尔维格，同易卜生笔下的培尔·金特和索尔维格是不一样的。在接到易卜生邀请他谱写《培尔·金特》的来信后，他就给易卜生写信说明希望谱写出自己心目中的培尔·金特和索尔维格。一直刚愎自用、天性多疑的易卜生一般是不会为别人的意见所左右的，这一次却给格里格发来了电报，同意格里格的意见。这样的妥协在易卜生一生中是绝无仅有的，我不知该如何解释，只能用易卜生确实太爱格里格的才华来解释了。

格里格和易卜生在个人性格和艺术风格上的差别是非常大的，如今我们来听《培尔·金特》，已经完全听不出易卜生的一点意思了，易卜生在剧本中为我们提供的东西，我们早已经忘记了，留在我们心中的是格里格那动人的旋律，那种美妙哀婉的音乐超越了文字。特别是那首《索尔维格之歌》，已经成为爱情之歌的象征，即使你根本不知道易卜生和他的剧本所描写的一切也没关系，那凄恻迷人的音乐足以打动任何人，但这恰恰不是易卜生的培尔·金特和索尔维格了。

在我看来，虽然格里格得益于易卜生，但他和易卜生所走的道路是不一样的。除了生活道路和个人性格不一样之外，他们的艺术感情流向也是不一样的，而艺术说到底就是感情。在这方面，易卜生明显是抨击社会的恶，他的眼睛里不揉沙子，他愿意让他的艺术化作刀枪匕首；而格里格显然是歌颂心灵的善，他在自己的音乐里种下的都是这样的种子，盛开的都是温馨的花朵。所以，我们不仅在易卜生的《培尔·金特》，而且在他的《玩偶之家》《群鬼》《人民公敌》等一系列剧作中，都可以看到批判的力量；而在格里格几乎所有的作品中，我们都能够听出流淌在他心底的对美好和善良的咏叹。

每次想到易卜生和格里格并想将他们做对比的时候，我总忍不住想起"五四"时期的鲁迅和冰心，易卜生不是有些像鲁迅吗？格里格也实在是太像我们的冰心了。

关于《培尔·金特》，我们讲的已经够多了。除了它，格里格还有许多音乐也是值得一听的，特别是他的钢琴曲，他的十册《抒情曲》中

的那些小品,诸如《致春天》《故乡》《蝴蝶》《挪威农民进行曲》等,现在的音乐会上还经常演奏。格里格的 e 小调钢琴奏鸣曲和 a 小调钢琴协奏曲,是他付出心血最大的,也是最值得倾听的。前者那种清澈溪流飞溅一般在阳光中闪闪烁烁的欢快,那种温煦甜酒一般醇香迷人、在田野里和着清风一起飘散的味道,是地道的斯堪的纳维亚的味道。后者开头用尽了钢琴上所有的黑白键,在定音鼓从最低的音阶击打到最高的音阶的映衬下,钢琴从最高的音阶向最低音阶滑落,那种一泻千里的爽朗,是只有北欧雪峰高高擎起的晴朗天空才有的爽朗。第二乐章在竖琴的伴奏下牧歌悠扬,奏出的是只有北欧春天才会荡漾的美妙而清丽的旋律。哈林格舞曲的音型和节奏,把这股旋律带动得那样的明朗透彻,那样的温情四溢。李斯特在罗马听到它的演奏后说:"这是斯堪的纳维亚的心。"①

这是对格里格音乐的最高评价了。格里格的音乐确实代表着斯堪的纳维亚音乐的崛起。站在挪威海畔,唱着自己的民族旋律,格里格可以让欧洲为之瞩目了。对于自己的音乐,格里格这样谦虚平和地说:"巴赫和贝多芬那样的艺术家是在高地上建立起教堂和庙宇。而我,正像易卜生在他的最近的一部剧中所说的,是要给人们建造他们觉得像是在家里一样幸福的园地。"②

格里格在去世之前留遗嘱一定要埋在家乡卑尔根附近特罗尔豪根的一个天然洞穴里,因为那里面对的是祖国的挪威海。祖国和归家永远是他的音乐和人生的主题。

格里格逝世的时候,挪威为他举办了国葬,四万人涌上街头为他送行。如今还会有任何一个哪怕是再伟大的人物逝世之后,有这样多的人自愿涌上街头为其送葬吗?

西贝柳斯(J. Sibelius,1865—1957),这名字的音节有时给我的感

①　野宫勋:《名曲鉴赏入门》,张淑懿译,台北:志文出版社,1994 年,第 272 页。
②　张洪模:《格里格》,石家庄:花山文艺出版社,1998 年,第 420 页。

觉就是阴郁的，是那种云彩掩映下的铅灰色。听这音节，总不如莫扎特或门德尔松的名字那样明快，有很长一段时间只要听到西贝柳斯的名字，我总要忍不住想起他的那首《悲伤圆舞曲》，真是很奇怪。或许，每一个人的名字都带有命定般的色彩，那是其生命的底色。如果你是一个艺术家，注定了你艺术的风格；如果你不是艺术家而只是一个普通人，那就注定了你的性格。

西贝柳斯是我非常喜欢的音乐家之一。他的音响有一种别人所不具有的独特的冷峻韵味和阴郁色彩，只要你一听准能听出来，那是属于北欧风味的，是属于西贝柳斯的。说西贝柳斯的音乐也是斯堪的纳维亚的心，是一样正确的。

我们知道，芬兰是一个比挪威还要多灾多难的民族，它被瑞典人统治六百年之后，又被俄国沙皇所统治，一直到 1917 年俄国"十月革命"后才从殖民奴役下解放出来。好不容易独立，又开始连年内战。1939 年，二次大战时，苏联大兵压境，开始了新一轮的炮火连天。偏偏这样动荡的几个时期，长寿的西贝柳斯都经历了。命中注定，西贝柳斯的音乐不可能不留下历史的声音，同格里格一样的爱国情怀不可能不时时翻涌在他的心中，以至他从国外横渡波罗的海回来，只要一看到芬兰湾花岗岩的礁石，就会涌出这种感情，就会迸发这种旋律。

由于长期的殖民统治，同挪威一样，芬兰没有自己民族统一的语言，官方语言是瑞典语。西贝柳斯出生在海门林纳镇（这个镇名就是瑞典语）一个说瑞典语的军医家庭。他一直到 9 岁才在学校里学会芬兰语。在赫尔辛基音乐学院学习的时候，他认识了爱国将军维涅菲特一家，并与他们家的女儿艾诺结了婚。这是一个坚持说芬兰话的家庭，他的爱国倾向就是在这时候与爱情一起形成的。他和这一家人都记住了芬兰民族运动的领袖斯涅曼那句名言："我们不再做瑞典人，也不能成为俄国人，我们只做芬兰人！"

如同格里格热爱自己民族的神话《埃达》一样，西贝柳斯热爱自己民族的《卡莱瓦拉》，这是一部芬兰的"荷马史诗"，是世代口耳相传的魔幻故事和民间传说，由隆洛（E. Lonnrot）在 1835 年以诗的形式收集

记录出版。虽然在上小学的时候西贝柳斯就读过它，但一直到1892年，他和艾诺结婚后在乡间度蜜月的时候，才第一次从农民那里听到《卡莱瓦拉》的唱词，受到极大的震撼。他把它看作自己的"第二圣经"。可以说，西贝柳斯音乐的一切灵感都来自它。

同格里格一样，西贝柳斯也获得了政府颁发给他的每年3000马克的终身年俸。只是和性格温良敦厚的格里格不大一样，别看晚年的西贝柳斯独居家中，足不出户，他年轻时却生性好交际，沉浸在酒和女人之中，风花雪月，声色犬马，年龄大一些后有所改观，但依然酗酒成瘾（上台指挥之前还要喝上半瓶香槟酒），而且一生也没有脱离奢华的习惯。因此，虽然政府给予他的终身年俸在芬兰是独一无二的，他一生的挥霍成性也是独一无二的，纵使年俸再高，还是负债累累。

或许，这就是西贝柳斯的性格，我们不能以现在的标准苛求他。我们只听他的音乐。

同样是创立自己的民族音乐，也许是性格所致，西贝柳斯走的路子和格里格是不一样的，他主要的贡献不在于格里格那样的小品，即使写如《悲伤圆舞曲》那样的小品，也是把它抽象为一个概念和意象而企图概括它。西贝柳斯愿意走宏大叙事的路子，我们可以明显地听出贝多芬、布鲁克纳的影子。或许，造物主就是这样有意让细腻可人的格里格和他，呈现出北欧风光的秀丽和粗犷、春天山林的温煦和冬天风雪的肆虐之两极，为我们塑造出斯堪的纳维亚民族性格的两个侧面，让其阴阳互补吧！

在西贝柳斯浩繁的作品中，最值得一听的除了太有名的交响诗《芬兰颂》和后来被海菲兹演奏而名声大震的小提琴协奏曲之外，我还推荐他的《勒明基宁组曲》中的《图奥内拉的天鹅》，和他的 d 小调小提琴协奏曲，以及第四、第五交响曲。

1899 年创作的《芬兰颂》是一首比芬兰国歌还要有名的乐曲，几乎成了西贝柳斯的代名词。《芬兰颂》生正逢时，它诞生在民族独立运动高涨的年代，一出来就鼓舞着人民的爱国情绪，和着人们的心跳不胫而走，以至俄国沙皇万分害怕而禁止它演出，也使得西贝柳斯成为新兴独

立的芬兰音乐的代言人。也许,现在我们听它已经听不出芬兰人当时听它时那样热血沸腾的感觉来了,但我们从它一开始那不安定的行板中被压抑的呻吟,进入快板时定音鼓与铜管一起奏出的那段最有名的旋律所呈现的一泻千里的气势、大江东去的壮观景象,可以想象它一定如抗战时的《黄河大合唱》一样令人激动,一定有那种"风在吼,马在叫,黄河在咆哮"的意味。

我相信作为一般听众,d小调小提琴协奏曲和《图奥内拉的天鹅》会比《芬兰颂》更吸引人。第一次听他的这首小提琴协奏曲,一开始是小提琴柔和的抒情,后来小提琴在高音区里波动,令人有一种撕心裂肺的感动,我站在那里久久不愿意动,什么也不愿意想,就那样被它裹挟而去,以至以后无论什么时候听,总有一种要落泪的感觉。

这是西贝柳斯1903年的作品,首演并不成功,两年以后,1905年由理查德·施特劳斯指挥、哈里尔演奏,在柏林演出大为轰动之后,才逐渐被人们接受。它有一股怀旧的味道,也许暗合着西贝柳斯早年梦想当一名小提琴演奏家而始终未竟的情结吧(他一直钟爱小提琴,而和瓦格纳一样反感钢琴,说钢琴是忘恩负义的家伙)。那种冰雪般的冷冽与坚韧,从丝丝小提琴声中凛凛地浸透出来,或许能够听出风雪声从棕树的枝叶间坠落,能够从薄雾蒙蒙的海上看到船桅颠簸的影子,海风猎猎,海浪翻涌,拍打着岸边的花岗岩礁石。那绝对是属于斯堪的纳维亚的旋律、风景和心情。它和我们听过的跌宕的贝多芬、甜美的门德尔松和内向的勃拉姆斯日耳曼风格的小提琴协奏曲截然不同。

第一次听到《图奥内拉的天鹅》(1895)时,我就被它吸引了。那时,我不知道是什么曲子这样好听,赶紧一查,是西贝柳斯的这支交响诗。同时,从书中我知道了勒明基宁是芬兰的一位家喻户晓的英雄。早在西贝柳斯结婚度蜜月的时候,在乡间第一次听到从农民的嘴里唱出《卡莱瓦拉》中关于勒明基宁的古老唱词,他就格外激动,那古老的旋律就深刻在他的心里,一直发酵着。也许,我们现在已经听不出来自遥远的英雄的呼吸和古老苍凉的旋律了,但我们仍然可以在弦乐的如丝似缕之中感受到图奥内拉河的水面泛起的涟漪,随风荡漾起轻微的

忧伤。柔弱如淅沥雨滴的鼓点，从浩瀚的天边传来，英国管吹出了让人心碎的幽幽鸣响，和大小提琴此起彼伏地呼应着，法国圆号吹响了，双簧管缠绵不已，天鹅飞起来了，高贵的剪影伴随着明亮而深沉的号音（那加了弱音器的号音是天鹅的鸣叫吗?），渐渐地隐没在弦乐和竖琴织就的一片云雾缥缈的水天茫茫中。

《图奥内拉的天鹅》不是一首田园诗，不是一幅风情画，它是对古典情怀的一种缅怀，对英雄逝去的一声叹息。时过境迁之后，曾经鼓荡在西贝柳斯和当时听众心中的意义，如今已经变得似是而非了。但它留给我们的音响是不变的，那音响是奇特的，能够渗透进人的心灵。晚年的西贝柳斯特别看重包括《图奥内拉的天鹅》在内的 4 首《传奇》，认为足以和他的任何一首交响曲并驾齐驱。

西贝柳斯一生写下了 7 部交响曲。关于他的交响曲，我们应该多说几句。如果说格里格音乐的主要贡献在小品方面，那么西贝柳斯则在交响曲方面，他是以此赢得世界性的声誉的。在新旧世纪转换的时刻，交响乐这一形式在勃拉姆斯之后已经走到了末路，尽管布鲁克纳、马勒一个在守旧一个在创新，为其不停地厮杀与实验，企图挽回它的颓势而再造辉煌，毕竟已经不是交响乐的黄金时代了。西贝柳斯却坚持着这一形式，其意义何在?

1899 年，西贝柳斯的 e 小调第一交响曲由他亲自指挥上演。其音乐素材中有属于芬兰自己的民族元素，与德奥和俄罗斯的音乐完全不同，芬兰人听来是那样的亲切，可触可摸，相亲相近，有一种身临其境的感觉，和隔岸观火的感觉毕竟不一样。它不仅让芬兰人听到原来自己也有交响乐，不用只去听德奥和俄国的了，同时也正应和着当时芬兰抗争沙俄统治、争取民族独立的时代背景，以声音的形式在历史的空间里回荡，同整个民族的心声相呼应。我想这就是西贝柳斯交响乐出现的双重意义。也许这正是西贝柳斯带领芬兰管弦乐团到斯堪的纳维亚巡回演出大受欢迎的原因，同时也是他们到巴黎博览会上演出令欧洲人大为震惊的缘故吧。当时马勒也正带领着维也纳交响乐团在那里演出，却已经风光不再，只好把风头让给了西贝柳斯。

无疑,更加成熟的第四和第五交响曲是最值得一听的,把它们合在一起听,是不错的选择。一部是内心独白式的水滴石穿,一部是对外部世界宣泄的淋漓尽致,两部交响曲对比着也衔接着西贝柳斯的内心世界和音乐世界。

a 小调第四交响曲因运用了不谐和音,在 1911 年首场演出时曾经遭遇听众的嘘声(一直到 1930 年托斯卡尼尼在美国指挥演奏了它,才多少改观了人们心中的成见),如今却被誉为西贝柳斯最伟大的作品——世事沧桑,有时就是这样颠倒着头脚,所谓此一时彼一时。在北欧的弱小国家里,只有西贝柳斯对交响乐投入最多,也只有他才能够驾驭这种形式,而格里格就不如他,格里格只作过一部 c 小调交响曲,没什么名气,有名的还是他的一些钢琴小品和《培尔·金特》组曲。丹麦的尼尔森(C. Nielsen,1865—1931)和格里格、西贝柳斯是同时代人,一生创作了 6 部交响曲,我听过他的第四交响曲《不灭》(正好和西贝柳斯的第五交响曲在一张唱盘里面),远不如西贝柳斯的好听,他走的似乎是瓦格纳的路子,有些华而不实。

西贝柳斯对交响曲的认识与众不同,据说他和马勒 1907 年曾经在赫尔辛基有过一次会晤,当时马勒已经是声名显赫,而西贝柳斯的第四、第五交响曲还没有问世,站在下风头。马勒底气十足地说交响乐就"世界——它必须容纳一切事物",西贝柳斯却针锋相对地说交响乐的魅力正在于"风格的简练"。①

第四交响曲的风格可以说就是简练,精练的配器、清淡的和声、简约的演奏,都极其适合表达西贝柳斯忧郁而无从诉说的心情。曾经为西贝柳斯作传的英国学者大卫·伯奈特-詹姆斯高度评价了第四交响曲的这种简洁的风格:"第四交响曲是一首刮皮去肉到仅存骨架的管弦乐作品,没有一盎司的赘肉留着,有些人可能会说它憔悴瘦削。用另一个比喻来说明,西贝柳斯创作此曲只使用了音乐中的名词和动词,没有形容词,没有副词,甚至连连词都没有。第四交响曲似乎是在音乐中

① 胡向阳、邓红梅编著:《西贝柳斯》,北京:东方出版社,1997 年,第 33 页。

预示了未来某些文学领域中的发展。例如,海明威再精简不过的散文风格中的几项要素。这是一首极为凝练的作品,表演者和听众都必须保持最高度的集中力。已故的指挥家库塞维茨基有一次在波士顿指挥此曲时听众反应冷淡,他转过身对他们说,如果他们不喜欢第四交响曲,他会一直演奏到他们喜欢为止(他真的这么做了)。卡拉扬也说,他个人认为有三首作品指挥起来最费情感,第四交响曲就是其中之一。"①

除了简练,有人曾经批评过他这部第四交响曲音响效果的"浑浊"。的确,在这部交响曲中少了阳光灿烂而弥漫着晦暗,声音带来的不是明快,而是晦涩甚至是浑浊。装有弱音器的大提琴以切分音的方式笨重而沉重地一出场,就预示着阴郁的乌云沉沉地四散飘开。铜管乐也少了本来应有的阳光般的明亮,而多了金属般的尖厉。单簧管和双簧管梦吃般的颤栗,往返反复和弦乐交织着,令人失去了美好的幻想,而更感到一种渗透心底的哀愁和无尽的冥想,如黄昏时分的潮汐一浪浪涌上沙滩,冰凉而带有鱼腥味儿地浸湿了你的双脚。

降 E 大调第五交响曲,是西贝柳斯自己最得意之作,曾经被他先后大改过三次,在他所有作品的创作中都是绝无仅有的。1919 年的秋天,他在最后定稿后说:"整部作品由一个生气勃勃的高潮贯穿到底,是一部胜利的交响曲。"②这部诞生在苏联"十月革命"和芬兰独立之后的交响曲,和芬兰一起面对着胜利,也面对着战争带来的满目疮痍,感伤的同时也充满希望。同阴郁的第四交响曲不同,明朗注定是这部交响曲的色彩和性格。

第一乐章,他特别爱用的法国圆号和木管轻柔却明亮地先后出场,先把一种牧歌式的氛围清爽地演绎出来了,即使是慢板也传达出热情的声响。当急促的弦乐响起来,立刻迸发出阳光般耀眼的光泽。在密

① 〔英〕大卫·伯奈特-詹姆斯:《西贝柳斯》,陈大钧译,南京:江苏人民出版社,1999 年,第 89 页。

② 胡向阳、邓红梅编著:《西贝柳斯》,北京:东方出版社,1997 年,第 107 页。

如雨点的定音鼓的伴奏下，小号吹出愉快的声音，小提琴和弦乐摇曳着，间或是快速的木管声，如小鸟啁啾，是大自然的明快色彩在乐音中的宣泄。

第二乐章，还是他爱用的木管和法国号，沉稳而柔弱，然后是轻轻的弦乐如露珠滚动般的弹拨，与同样轻柔的长笛呼应，如同恋人之间温馨的亲吻，纯朴动人。加进来的各种变奏时缓时急，扑朔迷离的色彩一下子如万花筒一样丰富迷人。

最后一个乐章，先是中提琴，后是小提琴，然后是整个弦乐，最后是木管的加入，急促如山涧湍急的溪流，一路起伏动荡，那样飘忽不定，那样摇曳多姿，那样坚定不移。当溪流终于从林间山中流淌到开阔平坦的平地，摊开腰身晒在阳光之下，在略带忧郁甜美的弦乐的衬托中，木管和大提琴演奏出唱诗般灿烂的旋律，将乐曲推向了高潮，真是令人感怀不已，直觉得天高云淡，天风浩荡，天音弥漫。

将这部交响曲听完，我不大明白西贝柳斯为什么特别爱用法国号和木管，还爱用弱音器。或许，西贝柳斯不喜欢交响曲中那种众神欢呼的高亢的交响效果，如贝多芬那样，才特别加上了弱音器吧？而法国号和木管，总会让我们想起田园的自然，想起被阳光晒得暖融融的草垛、河流和田埂，那种淳朴与温暖，与北欧大海之滨矗立着的嶙峋礁石，呈明显的对比和对称的关系。如果这样来理解西贝柳斯这两部交响曲，我们可以把第四交响曲比作后者，即寒气凛冽的大海和礁石，在月光或风雪映衬下，所呈现的色彩一定是银灰色那种冷色调的；而第五交响曲则一定是阳光下铺展开放到天边的向日葵，或正在秋风中沉醉荡漾着的成熟田野，所呈现的色彩是金黄色的。

同格里格认为卑尔根大自然的一切感召着自己一样，西贝柳斯对大自然有一种天生的情感和敏感，特别能够从声音中细致入微地感觉出音乐所蕴含着的色彩，他一直认为世界上任何一种声音都有和它们相对应的自然色彩，音乐的任何重要旋律都有和它们相呼应的原始和声。他能够在麦田里感觉到泛音，在泛音中感受到色彩。在声音和色彩之间，他如同魔术师一样变幻多端，让色彩发出声音，让声音迸发出

色彩,很像我们现在所说的通感。他能够准确地指出每一个音调和色彩的关系,曾经这样说过:"A 大调是蓝色的,C 大调是红色的,F 大调是绿色的,D 大调是黄色的。"①我无法想象出调式中蕴含着这样丰富的色彩,但不能不敬佩他如此的奇思妙想。

1875 年,西贝柳斯 10 岁,写下了他的第一部作品——大提琴和小提琴的弹拨曲《雨滴》。那时,他还是一个孩子,无论他的心情还是眼前的世界乃至音乐,呈现给他的都是如同雨滴一样透明的颜色。

1909 年,西贝柳斯在英国伦敦完成了一首 d 小调弦乐四重奏,名字就叫作《亲切的声音》,表达了他对声音的情有独钟。那亲切的声音里流露出的色彩是什么呢? 我感觉不出来,但西贝柳斯一定感觉得到,他才愿意用从细腻到恢宏的丰富声音给予他的弦乐以无穷的变化。那或许是阴霾之中天光映照下变化着的铅灰色,那种色彩正和他当时的心情相吻合,生活拮据,刚刚做完了喉症的手术逼迫他必须远离酒和雪茄烟;也和当时的时代相吻合,俄国沙皇在虎视眈眈地威胁着他的祖国芬兰,使得他的心情越发郁闷;同时又和英国那总是雾蒙蒙雨蒙蒙的鬼天气相吻合。

1914 年,西贝柳斯赴美国参加挪福克尔音乐节并演出他的交响诗《海洋女神》。第一次到那么遥远的国度去,过大西洋时,落日下澎湃的大海给了他全新的感受,伏在船舷上,他别出心裁地说海水是"酒色的"。这种色彩让我觉得新鲜也让我惊奇,因为我始终没有弄明白"酒色"到底是一种什么颜色,葡萄酒、朗姆酒和杜松子酒的颜色是一样的吗? 也许,那"酒色"是西贝柳斯心中对大海的印象、幻想乃至错觉的一种综合体。

西贝柳斯确实有着一种对音乐的独特敏感,有时候,简直像是具有特异功能。据说在他晚年的时候,他的妻子艾诺拉相信,只要他的音乐在世界上哪一个地方被播放出来了,他一定感觉得到。艾诺拉说:"他静静地坐着看书或看报,突然又坐立不安,跑去收音机那里,接上电源,

① 胡向阳、邓红梅编著:《西贝柳斯》,北京:东方出版社,1997 年,第 10 页。

然后,我们就听到某一首交响曲或交响诗从收音机里传了出来。"①这真是神奇无比,让人难以置信。

晚年的西贝柳斯一直住在以妻子名字命名的艾诺拉别墅里,它位于赫尔辛基的郊外,远离喧嚣,与世无争。尽管在他 90 岁生日时祝贺的信件如雪片一样飞来,就连英国首相丘吉尔都发来了贺电,芬兰当时的总统帕西维基通过无线电广播向全国发表讲话表示祝贺,可谓殊荣备至,但他一样过着隐士一般的生活。像他一样活到 92 岁的音乐家,可以说为数不多。他逝世的那一天,正是傍晚时分,芬兰交响乐团正在赫尔辛基演奏着他的第五交响曲。伴随着自己的音乐,他离开了人间,这大概是对他最好的送葬仪式了。

我们应该把这一讲稍稍总结一下了。格里格和西贝柳斯让斯堪的纳维亚扬眉吐气,北欧这样两个贫穷偏僻的小国,居然如此锋利地撕开了雄霸欧洲漫长几个世纪的德奥音乐坚硬而厚重的盔甲一角。尽管他们的性格和风格有所不同,尽管他们所采取的都不是先锋的方式而是保守的古典主义的方式,但他们横空出世的意义是相同的。

在谈到他们之间异同的时候,我愿意将英国专门研究格里格的学者 Brian Schlotel 论述格里格与西贝柳斯的一段话摘抄下来:"人们不无兴趣地注意到这两个作曲家在创作中往往选择相同的主题,但处理的方式上各具特色,格里格是一曲曲小品而西贝柳斯是大型的交响巨画。比如,同样描写北部森林,格里格作品中有《培尔·金特》第三幕弦乐和法国号演奏的二十五小节的短短的前奏《松林深处》;而西贝柳斯则有庞大的交响音诗《塔皮奥拉》。二者不分高低,都是杰作。一个喜欢小小的铅笔素描,另一个喜欢大型油画。两位作曲家都用管弦乐描绘各自想像中的海上风暴:格里格——《培尔·金特》;西贝柳斯——《暴风雨》序曲。他们都醉心于人与自然的关系,对四季的讴歌

① 〔英〕大卫·伯奈特-詹姆斯:《西贝柳斯》,陈大钧译,南京:江苏人民出版社,1999 年,第 135 页。

也是不断出现的一个主题。格里格的抒情小品《返家》和西贝柳斯的《莱明凯宁归来》同样表达着北部人返家的喜悦。两人都描绘过黑暗奔骑:西贝柳斯的骑马人在黑暗的森林中朝着东方走到日出;而格里格的一首(《心绪》Op. 73)中段是'月光下的约会'。格里格1886年的《第三号小提琴奏鸣曲》和西贝柳斯1903年的《小提琴协奏曲》似乎也都来于同一个感情世界。两位作曲家还都创作了充满自传式自我对话的弦乐四重奏。另外,格里格《钢琴奏鸣曲》副部主题狂欢欣喜向前推进的尾声,直接使人想起西贝柳斯《第三号交响曲》的结束。"①

这段话也许有助于我们更好地理解格里格和西贝柳斯,正是有着这样多的相同点,他们两人才共同在斯堪的纳维亚发出了相近的声音,在19世纪和20世纪之交,以他们的音乐共同塑造了新的历史。

我们也应该将上述三讲总结一下。我们所讲的俄罗斯、波希米亚和斯堪的纳维亚所诞生的民族音乐,彼此有着什么样的不同和关联,在整个欧洲浪漫主义音乐的大潮退潮中又起着怎样的作用,是需要讨论的话题。

朗格在他的著作中从文化史的角度进行了很好的总结:"疲乏了的浪漫主义怀着羡慕和放松的心情迎接着各个民族乐派,因为急速衰颓的西方诸乐派,瓦格纳使之陷于停滞的,勃拉姆斯使之彷徨困惑的,李斯特曾扬鞭驾驭的西方乐派在困境中总算找到了一条出路,从俄罗斯和斯堪地那维亚诸国家飘起轻微的异国的芳香起了恢复元气的作用——波希米亚音乐虽然是彻底的,而且本质上是民族的,但从整个来说更接近西方,不象是异国的;青年作曲家拜倒于格里格的典型的和声转变和里姆斯基·柯萨科夫的泼辣的管弦配器之下。多世纪以来未被人利用的民间因素往往变得那样多,那样通俗易解,以至作曲家自己的内心世界完全淹没在民间因素之中了。这些作品更多反映出来的是新

① 〔英〕Brian Schlotel:《格里格》,高群译,石家庄:花山文艺出版社,1999年,第153—154页。

发现的外在世界的丰富和风味,这一点是无可否认的。而不是一个积极的人格的心灵。这种情况促进了民间音乐的发掘。而正在兴起的印象主义很快就采用了这些因素。在法国人的维护之下又复产生了一种国际性的风格。所以,格里格和穆索尔斯基早就在德彪西身上调合起来,而民族主义时期实际上在各不同乐派的最后代表人物逝世以前就已经成为过去,但他们有趣的音乐作品却一直能够在'现代音乐'的招牌下为现代音乐会企业提供节目,并与二十世纪的音乐相抗衡。"①

朗格说得真好,他言简意赅地总结出了不同民族乐派的区别和意义,它们同浪漫主义和象征主义的关系,以及对于新世纪的作用。

不管怎么说,浪漫主义也好,印象主义也好,民族主义也好,如何的主义纷争,"城头频换大王旗",新的世纪到来了,新的音乐也将要出现了。这将是一轮新的回合。

① 〔美〕保罗·亨利·朗格:《十九世纪西方音乐文化史》,张洪岛译,北京:人民音乐出版社,1982 年,第 302—303 页。

第十五讲

理查·施特劳斯和勋伯格

——世纪之交的新音乐

 自巴洛克时代以来,古典音乐已经蔓延了漫长的几个世纪。无论经过了古典主义还是浪漫主义的什么时期,也无论多如牛毛的音乐家的风格是多么的不同,基本的程式和规范都是在方圆之内,如同地球绕着太阳转一样,都是围绕着调性为中心的。可以说,传统的大小调体系和和声功能,已经被榨干了骨髓,发挥到了极致,一批又一批层出不穷、前赴后继的音乐家群星灿烂般挤满了天空,如同一起走到了雄伟却已是尽头的悬崖边。是就这样接着走下去,还是另辟蹊径,开创一片新天地,如同醒目的问号摆在哈姆雷特的面前一样,摆在了所有被浓重阴影所笼罩的音乐家的面前。

 19世纪就要结束,新的世纪就要到来,新的音乐和新的音乐家应该也随之一起到来。理查·施特劳斯和勋伯格就是在这样的背景下,必然地出现在我们的面前,尽管他们两人对抗旧时代迎接新世纪的方式和姿势不尽相同,为我们所展示的音乐也不尽相同。

 就让我们先来说说理查·施特劳斯(R. Strauss, 1864—1949)吧。

 这位出生在德国慕尼黑的音乐家,音乐天分的发挥首先得益于他的父亲。他的父亲弗朗茨是慕尼黑皇家乐团的首席圆号手,据说小时候的施特劳斯只要一听见圆号声就笑,一听到小提琴声就哭,可见父亲的圆号对他有一种天然的亲和力,父亲给予他的严格而深厚的古典音乐的教育,更是让他受益终生。

 老弗朗茨一辈子崇拜贝多芬、莫扎特和海顿,坚决反对当时风光一

时的瓦格纳,猛烈攻击他是"醉酒的瓦格纳"。1883 年,当瓦格纳逝世的时候,乐团(当时乐团的指挥是瓦格纳的拥戴者、李斯特的女婿彪罗,后来李斯特这个女儿因和彪罗一样崇拜瓦格纳而离开彪罗成了瓦格纳的妻子)所有的乐手都起立默哀,唯独他一个人还是坐在那里不动。他哪里会料到,自己一手带大的儿子(4 岁就会弹钢琴、6 岁就会作曲)、一直生活在贝多芬和莫扎特的世界里的儿子,竟然有一天也成了瓦格纳的狂热追随者。

也许,施特劳斯对音乐的追求和叛逆,首先来自这样的"弑父情结"。当然,他得首先感谢亚历山大·里特尔(A. Ritter, 1833—1896)对他的启蒙,里特尔和父亲对他说的是完全不一样的话,尽管都是德语,内涵却南辕北辙。这位比施特劳斯大 31 岁的前辈,是一位作曲家(尽管作品并不出名)、小提琴手兼诗人。里特尔能言善道,一腔热血,极其富于煽动性,旋风般一下子卷走了施特劳斯年轻的心。

1885 年,21 岁的施特劳斯在彪罗的推荐下到迈宁根管弦乐团当指挥时认识了里特尔。两人一见如故,他几乎每天晚上都要泡在小酒馆里,听里特尔借酒劲高谈阔论一抒襟怀。青梅煮酒论英雄,里特尔告诉他贝多芬早已经日暮途穷,布鲁克纳也散漫芜杂,勃拉姆斯更是老迈而空洞乏味……音乐的救赎只有靠交响诗连贯而强有力的乐思。他首先向施特劳斯鼓吹李斯特和瓦格纳,认为李斯特和瓦格纳借助标题音乐的新理念做出了新的音乐实验,他说标题和音乐本身一样古老,打开它的大门就能够进入音乐的新境界。然后,他像是一个布道者,向施特劳斯贩卖尼采,认为音乐离不开文学和哲学的嫁接,尼采的新哲学能够帮助音乐深入这个世界。

施特劳斯听了只有频频点头的份儿,在老父亲的熏陶下,他从小处于古典主义的浓郁氛围和规范教育之中,就像是久闻花香,即使再香,也香得浓烈,让他觉得刺鼻,乞求寻找新的芬芳;再加上有人适时适地伸出手一拽,他便迅速地离开了父亲的古典主义老路,而疯狂地转向崇拜瓦格纳和李斯特。

标新立异,追求前卫,几乎成为一切年轻艺术家的性格。这是施特

劳斯创作的重要转折点。在关键的世纪之交,年轻的一代不希望陪伴着父亲一辈再在古典的泥沼里深陷下去,需要人为之指点迷津而增加叛逆的决心、力量和方向感。因此,施特劳斯一辈子都非常感谢里特尔,他曾经说:"在这个世界上,不论今人古人,我最感谢的莫过于他了。里特尔的忠告标志了我音乐生涯的转折点。"①

施特劳斯成了瓦格纳和李斯特的传人,一般人都这样认为,因为他写下了那么多的标题音乐,不是和瓦格纳、李斯特很相像吗?但是,如果我们细听施特劳斯的音乐,会发现他走的路毕竟和瓦格纳、李斯特不完全一样,只是一种形似而神已不似。对于曾经威风凛凛的瓦格纳音乐,施特劳斯认为任何人要越过它都不可能不摔下来,他要做的是绕过"巅峰"。其时,浪漫主义接近尾声,尽管辉煌,但已经夕阳西下,经过李斯特、瓦格纳以及德彪西等人的过渡,施特劳斯只不过是借助晚霞的余晖镀亮自己的翅膀,飞翔得更远更漂亮而已。施特劳斯因此以和他们并不一样的姿态,开创了新的时代,音乐史上称之为反浪漫主义时期或新浪漫主义时期,而称施特劳斯为新德意志派。

施特劳斯主要的贡献在他的交响诗和歌剧。我们先来看他的交响诗。最早的一部交响诗,是他1886年创作的《意大利》,那一年他22岁。春天的时候,他第一次走出了国门,去了意大利。罗马和那不勒斯风光的绮丽,苏威火山爆发时的壮丽辉煌,让他叹为观止,尽管行李被窃,他依然兴奋不已,在那里就迫不及待地写好了初稿。可以说,那是他受到里特尔启蒙之后的第一部作品,他在意大利时就抑制不住内心的激动写信对彪罗说:"在罗马的废墟里,我发现乐思会不请自来,而且是成群结队地来。"②这部作品中所表现出来的新的乐风,特别是那段后来被德彪西称为"苏连托行板"的旋律,以及结尾那种与众不同的匆忙、戛然而止的跌落,都让听众感到陌生甚至惊讶。施特劳斯自己都

① 〔英〕大卫·尼斯:《里夏德·施特劳斯》,刘瑞芬等译,南京:江苏人民出版社,1999年,第25页。
② 同上书,第26页。

不无先见之明地说,别人听了他的版本,恐怕会以为作曲家感染了那不勒斯的瘟疫。① 不过,他要的就是这样的效果,他打响了叛逆的第一炮,并不是为了求得掌声,而是为了求得效果。

1887年3月2日,《意大利》在慕尼黑首演,施特劳斯亲自指挥,他的老父亲担任首席圆号手(据说因为圆号的演奏太复杂,老弗朗茨在家里长时间练习)。演出的场面和施特劳斯预测的差不多,一些听众热烈鼓掌,另一些听众则发出很响的嘘声,反对者说他神经不正常。事后,施特劳斯写信给他的一位女友说:"我感到非常骄傲:第一首作品就遭到如此强烈的反对,这足以证明它是一首有意义的作品。"②

施特劳斯最著名的交响诗应该是《麦克白》(1886)、《唐璜》(1888)、《死亡与净化》(1889)、《梯尔的恶作剧》(1894)、《查拉图斯特拉如是说》(1895)、《堂·吉诃德》(1897)、《英雄的生涯》(1898)。在这些音乐中,除了《唐璜》和《死亡与净化》有文字注释,其他都没有,只是一个光秃秃的标题。标题,只是他的一个药引子,他只是借助标题来做自己的一番"借尸还魂",同李斯特、瓦格纳不尽相同的是,他在音乐里大胆采用了多调性和无调性的新技法,也就是说打破了古典主义的传统技法,将路数拓宽,对于听惯了古典和浪漫音乐的人来说,新鲜却也不大适应,保守派的质疑就更不用说了。就连他的老父亲弗朗茨在《唐璜》演出之后,都给正在兴头上的儿子泼了凉水,不无央求地极力劝说儿子少一点外在的炫耀,多一点内涵。欧洲音乐评论的权威、被威尔第称为"音乐界的俾斯麦"的汉斯立克则写文章居高临下地说:"可以发现年轻一辈的人才在音效上前所未有的创新,确实展露了大师的手笔;但是,过犹不及,对他而言,色彩才是重心所在,乐思则空空如也。"③

① 〔英〕大卫·尼斯:《里夏德·施特劳斯》,刘瑞芬等译,南京:江苏人民出版社,1999年,第29页。

② 〔英〕Michael Kennedy:《施特劳斯:音诗》,黄家宁译,石家庄:花山文艺出版社,1999年,第16页。

③ 〔英〕大卫·尼斯:《里夏德·施特劳斯》,刘瑞芬等译,南京:江苏人民出版社,1999年,第41页。

1889 年,施特劳斯在魏玛歌剧院担任指挥,受到瓦格纳的遗孀、李斯特的女儿的委托,到拜罗伊特音乐节上指挥瓦格纳的歌剧《特里斯坦和伊尔索德》(这是他最想指挥的一部作品)的时候,歌剧的诱惑就爬上他的心头,他很想创作一部自己的歌剧。可是,1893 年完成的第一部歌剧《贡特拉姆》,却是以失败而告终,以至他很久不再写歌剧,直至新世纪,也就是 1901 年才写出了他的第二部歌剧《火荒》,其中木管演奏的音乐尤为优美。

　　施特劳斯一共写了 15 部歌剧,最有名、现在还经常上演的只有两部:独幕歌剧《莎乐美》(1905)和三幕喜歌剧《玫瑰骑士》(1911)。其中我们最耳熟能详的,删繁就简,只剩下《莎乐美》中的"七层纱舞曲"了。作为一般听众,而不是专业音乐者,我以为听这首曲子足够领略施特劳斯歌剧的魅力了。从这一点而言,我觉得施特劳斯的歌剧赶不上他的交响诗。

　　不过,对于施特劳斯在音乐上寻求新思维的创作,有些人并不能够接受,他既想重返瓦格纳和李斯特的老路,又想开辟新浪漫派的新路,便很容易两头不讨好。他的父亲老弗朗茨在《莎乐美》还没有上演时就说:"哦,天啊,多么不安的音乐。就如同一个人穿着满是金龟子的长裤一样。"①这自然是九斤老太式的论调,施特劳斯与父亲的分歧和矛盾几乎贯穿他创作的始终,对于儿子的创作,弗朗茨一直是这样的忧心忡忡。可是,《莎乐美》上演时,却一连获得 38 次谢幕(《莎乐美》1905 年 12 月 9 日首演,弗朗茨是这一年 5 月 31 日逝世的,可惜未能看到如此的盛况)。马勒在观看后给予了高度赞赏:"在一层层碎石之下,蕴涵在作品深层的是一座活火山,一股潜伏的火焰——不只是烟火而已!施特劳斯的个性或许也是如此。这正是在他身上难以去芜存菁的原因。可是我相当尊敬这个现象,现在并加以肯定。我快乐无比。"②

　　① 〔英〕大卫·尼斯:《里夏德·施特劳斯》,刘瑞芬等译,南京:江苏人民出版社,1999 年,第 95 页。
　　② 同上书,第 99 页。

其实，无论歌剧还是交响乐，都已经无法再现昔日贝多芬和瓦格纳的辉煌了。第一次世界大战之后，通货膨胀，失业增加，民不聊生，人们已经不会再像当年一样安坐在剧院里欣赏大部头的交响乐和歌剧。施特劳斯早就明白这一点（战争期间，他担心自己的儿子要服兵役，幸亏儿子体检没合格才幸免，内心的不安和担忧与平常人没有什么两样），预见到浪漫时期的交响乐必定要被室内乐代替。所以，他才将交响诗的创作始终放在重要位置上。他一直想使自己的音乐在形式的拓宽和内容的扩充上做出不同凡响的贡献。这两方面，都说明他的性格带有侵略性，并不只是表面上那样柔软。

对于前一点，我们在前面已经说了，他大胆采用了多调性和无调性的技法，展示了音乐制作方式的新的可能性。对于后一点，他像爱啃硬骨头一样，专爱和文学，特别是和本来与音乐离着十万八千里的哲学联姻，做一番别出心裁的攀登。

对施特劳斯非要将哲学和音乐结合在一起的做法，我一直很是怀疑。不同学科领域，当然可以彼此学习借鉴，但不可能彼此融合，正如两座不同的山峰不可能融合为一座一样。偏要用完全诉诸心灵和情感的音乐去演绎抽象的哲学，怎么也难想象如何找到它们之间的契合点。这应该是完全不同的思维，非要糅合，实在是一件近乎残酷的事情。他是对音乐的功能过于夸张，对自己的音乐才能过于自信了。他以为音乐无所不能，就像记者说的那样一支笔能抵挡十万杆毛瑟枪，自己只要让七彩音符在五线谱上一飞，就可以所向披靡。

我很难想象如何用音乐将尼采这部阐述超人思想的哲学著作《查拉图斯特拉如是说》表现出来。施特劳斯从尼采著作中摘抄了这些抽象的词句："来世之人""关于灵魂渴望""关于欢乐和激情""关于学术"……作为他这部惊世骇俗作品的 9 个小标题（尼采原著共有 80 个标题），给我们以画龙点睛的提示。但是，我还是无法想象他是如何借助音乐的形象和语汇，来将这些庞大的哲学命题解释清楚，让我们接受并感动。他的野心太大，本来可以在属于他自己的音乐的江河里游泳，却非要游到大海中去翻波涌浪。音乐，真的能成为一条鱼，在任何水系

中畅游无阻？或者,真的在地能做连理枝,上天能做比翼鸟,下海能做珊瑚礁?

听《查拉图斯特拉如是说》,说实话,我是听不出这样深奥的哲学来。除了开头不到两分钟标题为"日出"的引子,渐渐响起的高亢小号声带出的强烈的定音鼓点激越人心,还有那丰满的管风琴声袅袅不绝,能多少让我产生太阳在大海滚滚波浪中冉冉升起的感觉之外,无一处能让我感受到施特劳斯在小标题中所提示的那种哲学感觉,我无法在音乐中感受到宗教和灵魂、欢乐和激情、学术和知识……

我能感受到的是音乐自身带给我的那种美好与深邃、震撼与惊异。在"来世之人"中,我听到的是动人的抒情——缓缓而至的天光月色、清纯荡漾的深潭溪水。在"关于灵魂渴望"和"关于欢乐和激情"中,我听到的是由木管、小号、双簧管构造的澎湃大海逐渐涌来,无数的被风吹得鼓胀的帆船从远处飘来。在"挽歌"中,我听到的是哀婉的小提琴缥缈而来,和双簧管交相呼应,鬼火一般明灭闪烁。在"关于学术"中,我听到的是迂回、一唱三叹,甚至是缠绵悱恻。在"康复"中,我听到的是略带欢快的调子,随后是高昂如瀑布飞淌直下,然后是急速如湍流激荡,最后精巧优美的弦乐出现,如丝似缕,优雅回旋。在"舞曲"中,我听到的是高雅,长笛、双簧管、小提琴在乐队的陪伴下像一群白鸽舞动着洁白透明的翅膀轻盈地盘旋,似乎将所有的一切,包括艰涩的哲学都溶解在这一舞曲的旋律之中了。最后的"梦游者之歌"中,我听到的是木管、小提琴、大提琴的摇曳生姿和余音不绝如缕。哪里有那些超人的哲学和神秘的宗教?尼采离我很遥远,而施特劳斯只是戴着一副自造的哲学与宗教的面具,踩在他自己创作的自以为深奥的旋律上跳舞。

以我庸常的欣赏习惯和浅显的音乐水平,在施特劳斯这首交响诗中,最美的一段莫过于第二节"关于灵魂渴望"。也许,灵魂这东西是极其柔软的,需要格外仔细,这一段音乐中的弦乐非常动人,交响效果极佳,并且有着浓郁的民歌味道,听着让人直想落泪。高音的小提琴使人高蹈在透明的云层中,风筝般飘曳在轻柔的风中,命若纤丝,久久在你的视野里徘徊不去,让你涌起柔情万缕的牵挂。

最有意思的是第六节"关于学术"。在这一节中,盔甲般厚重的学术,变成了大提琴低沉而深情的旋律,更加抒情而轻柔的小提琴在其中游蛇一般蜿蜒地游走;变成了小号寂寞而空旷地响起,单簧管清亮而柔弱地回旋。学术变成了音乐,就像大象变成了小鸟一样,其实,也就不再是大象了。

虽然这是施特劳斯最富有魅力的一首曲子,但在我看来他对音乐形式的大胆和野心,对音乐制作的精致与细微,还是大大超过了音乐自身所包含的内容。无论怎么说,一门艺术也好,一门学问也好,各有各的长处和短处,替代不了彼此的位置,因此才有了这个世界的多姿多彩,也才有了这个世界的秩序,脚踩两条船的实验可以,但踩得久了,两条船都很难向前划行,而人也极可能翻身下船,落入水中。

在这首音乐中,我们能听出施特劳斯的大气磅礴,那种配器色彩的华丽堂皇,那种和弦技法的驾轻就熟,效果刺激人心。但是,毕竟理念的东西多了些,他想表达的东西多了些,使得音乐本身像是一匹负载过重的骆驼,总有压弯了腰而力不能负的感觉。

在我看来,当时风靡一时的尼采的超人哲学,不过是激发了施特劳斯想象和创作的冲动。哲学,如同所有标题一样,到了他那里都成了药引子,用音乐的汤汤水水一泡,尼采已经有了他自己的味道。而作为一百多年以后的听众,我们来听这支曲子,听出的更不会是尼采的味道,而只是施特劳斯标新立异的音乐织体和莫名其妙的情绪。

施特劳斯的作品中有非常动听的东西,但也有非常不中听的东西。像是一艘船,时而航行在潮平两岸阔的水域,痛快淋漓而且风光无限;时而航行在浅滩上,一下子艰难起来,需要人下去拉纤,就好像需要在乐谱上注明标题才能让人明白点什么一样。

我还是顽固地认为,音乐是属于心灵和感情的艺术,它不适合叙事和理念。一块土地只适合长一种苗,虽然非常有可能长出来的都是月牙般弯弯的,但黄瓜毕竟不能等同于香蕉。

施特劳斯另外两部重要作品《梯尔的恶作剧》和《莎乐美》,同样说明了这样的问题。

在《梯尔的恶作剧》中,我们怎么能够听出梯尔那样一个在德国传说中流传甚广、搞过无数个恶作剧最后被吊死的喜剧人物形象?我们听到的只是活泼可爱的旋律。以一支简单的乐曲,来表现如此复杂的剧情和人物,是不可能的。音乐是一把筛子,将这些不可为的东西筛下,留下的只能是音乐自身能够表现的。施特劳斯总是想将这把筛子变成他手中的一把铁簸箕,野心勃勃地要将一切撮进去。

同样,在《莎乐美》中,我们也难以听出莎乐美这个东方公主的艳情故事,"七层纱舞曲"怎么能表现出莎乐美将七层轻纱舞衣一层层地脱去,最后扑倒在希律王的脚下,要求杀死先知约翰这样一系列复杂的戏剧动作?反正我是没听出来。我听出来的只是配器的华丽、旋律的惊人、弦乐的美妙、色彩的鲜艳。当然,如果我们事先知道莎乐美的故事,尤其是看过比亚兹莱画的那幅莎乐美在希律王面前跳舞的著名插图,可以借助画面从乐曲中想象出那种情节和情境。但是,如果我们事先不知道这些,或者将乐曲的名字更改为别的什么,依然会听出它的悦耳,却绝不会听出这样复杂、残酷的情节和泛滥的享乐主义。我们当然也可以通过乐曲想象,想象出的却完全可能是风马牛不相及的另一回事了。

对于叙事艺术比如小说、戏剧来说,皮之不存,毛将焉附,人物和情节是必要的。对于音乐这门艺术,人物和情节往往是长在它身上的赘肉,它表现的不是人物和情节,而只是我们的情感和心灵。所以,在对比包括叙事和绘画的一切艺术之后,巴尔扎克这样说:"音乐就会变成一切艺术之中最伟大的一个。它难道不是最深入心灵的艺术吗?您只能用眼睛去看画家给您绘画的东西,您只能够用耳朵去听诗人给您朗诵的诗词,音乐不只如此:它不是构成了您的思想,唤醒了您的麻木记忆吗?这里有千百灵魂聚在一堂……只有音乐有力量使我们回返我们的本真,然而其他的艺术却只能够给我们一些有限的快乐。"[1]

[1] 何乾三选编:《西方哲学家、文学家、音乐家论音乐(从古希腊罗马时期至十九世纪)》,北京:人民音乐出版社,1983 年,第 138—139 页。

从这一点上来说，小说或戏剧是有限的艺术，是属于大地上的艺术，而音乐却是无限的艺术，是属于天堂的艺术。人物和情节，只是地上的青草和鲜花，甚至可以是参天的大树，却只能生长在地上，进不了天堂。施特劳斯偏偏想做这样的实验：将它们拉进天堂。无论这样的实验是否成功，施特劳斯毕竟做出了持久不懈的努力。我想，尼采的超人哲学，对他还是起了作用，先点燃了他的内心，再点燃了他的音乐，爆发出一种我们也许看不惯却绝对是与众不同的火花。

罗曼·罗兰曾经高度评价施特劳斯这种顽强的意志力："相对他的情感而言，他更关心他的意志；这种意志不那么热烈，常常还不带任何个人性格。他的亢奋不安似乎来自舒曼，宗教虔诚来自门德尔松，贪图酒色源于古诺和意大利大师，激情源于瓦格纳。但他的意志却是英雄般的，统治一切的，充满向往的，并强大到至高无上的地步。所以，理查·施特劳斯才这么崇高，并到目前为止还独一无二。人们在他身上感到一股力量，这力量能支配人类。"①

战后曾经为施特劳斯做过辩护的 L. 波波娃把施特劳斯称为"20世纪的音乐建筑师之一，他给艺术注入了新的思想和独特的形象，开拓了许多不可再得的音响世界"②，"施特劳斯也是一个先驱者。他的天职却是——完成市民阶层的人道主义丰硕传统，显示晚期浪漫主义正在凋谢的华美"③。

我赞同波波娃这一评价，她比罗曼·罗兰说得更为客观而准确，是基于音乐本身而没有如罗曼·罗兰那样溢出音乐泛滥到了别处。特别是她所说的"凋谢的华美"，是结合了当时历史背景所做的概括。

朗格在论及施特劳斯时曾经说过这样一段有意思的话："有人曾

① 〔法〕罗曼·罗兰：《罗曼·罗兰音乐散文集》，冷杉、代红译，北京：中国文联出版公司，1999 年，第 398 页。
② 《毛宇宽音乐文集（下）》，北京：中央音乐学院出版社，2010 年，第 89 页。
③ 同上书，第 87 页。

把施特劳斯比做哈赛,这种比喻是恰当的,因为十八世纪偶象人物的这位十九世纪的同胞,天生是一生热爱他的技艺的大师,他懂得他的听众,知道怎么样满足他们的要求;哈赛亲眼看到莫扎特的成功,施特劳斯和哈赛一样,他在理应归属的时代之后继续活了一个世纪之久,他从他自己的独立堡垒里观望着二十世纪音乐的前进。"①

施特劳斯大部分的音乐是在世纪之交完成的,他确实比马勒要幸运,又活到了一个新的世纪,阅尽人间春色。不过,朗格在这里说错了一点,哈塞(J. A. Hasse,1699—1783)并不是施特劳斯的同胞,而是意大利人,只不过他出生在德国,而且大部分时间生活在德国,他的音乐特别是他的交响乐的影响力也在德国。哈塞确实亲眼看到了莫扎特的成功,施特劳斯看到了谁的成功呢?朗格没有具体说明,但应该指的是奥地利的作曲家阿诺德·勋伯格(A. Schoenberg,1874—1951)。

施特劳斯确实在自己独立的堡垒里观望 20 世纪音乐前进的人群时,看到了勋伯格的身影。虽然勋伯格仅仅比施特劳斯小 10 岁,却是属于新世纪的人,两代的区分这样泾渭分明,他们分别站在了一条正在奔腾向前的河流的两岸。尽管对施特劳斯一直赞赏有加的波波娃认为施特劳斯的创新"预示了勋伯格、巴托克、斯特拉文斯基、布里顿在各自不同的艺术道路上孜孜以求的不断探索"②,但是,历史和命运一起注定,施特劳斯无法跨越到河的对岸,勋伯格也不可能退回到河的这岸。但是,施特劳斯在河的这岸看到了对岸新生的力量并愿意给以鼓励。1901 年,正是由于施特劳斯的力荐,勋伯格才在贫困中(当时他结婚不久,女儿刚刚降生,作品受到冷遇,又辞去了会计的工作,生活极其困难,他的学生贝尔格和韦伯恩不得不为他募捐以解燃眉之急)获得了"李斯特奖金",并谋得斯特恩音乐学校里教书的职位,这在当时是极其不容易的,因为勋伯格没有文凭,连一点专业音乐学院培训的学历

① 〔美〕保罗·亨利·朗格:《十九世纪西方音乐文化史》,张洪岛译,北京:人民音乐出版社,1982 年,第 353 页。

① 〔美〕保罗·亨利·朗格:《十九世纪西方音乐文化史》,张洪岛译,北京:人民音乐出版社,1982 年,第 353 页。
② 《毛宇宽音乐文集(下)》,北京:中央音乐学院出版社,2010 年,第 89 页。

都没有。可以说，是施特劳斯助了他关键的一臂之力。

客观地讲，以退为守的施特劳斯所走的无调性之路，打破了传统的乐器使用观念，在管弦乐中创造了新的经验，是基于从小父亲就帮他打下的古典主义和浪漫主义的根基，他并没有完全离它们而去，或者说如同孙悟空一样没能够跳出如来佛的手心。真正彻底地打破传统音乐的理念、规范、规则和制度，以无调性和十二音体系创建了崭新的音乐，彻底跳出笼罩了漫长几个世纪的古典主义和一个多世纪的浪漫主义藩篱的，是勋伯格。勋伯格是真正的革命派，他以进攻的姿态横扫千军。勋伯格自己坚定地说："要一往直前，不要问前面或后面有什么。"①这话说得很有气派，就像一个革命者似的。勋伯格就是这样坚定地和他的学生贝尔格、韦伯恩一起，竖立起了与施特劳斯不尽相同的表现主义大旗。他们三人号称"维也纳三杰"，又被称为新维也纳派，和施特劳斯的新德意志派遥遥呼应着，也遥遥对峙着。

对于勋伯格而言，无论音乐方面还是生活方面，给予他最大支持的并不是施特劳斯，而是马勒。在音乐上，勋伯格坚定地认为马勒是自己艺术追求的指南和先驱，还说"天才照亮了我们，我们必须紧随"②。在马勒逝世一周年的时候，勋伯格写的纪念文章的第一句话是："古斯塔夫·马勒是一位圣人，一位承受苦难的殉道者。"③无限的敬仰溢于言表。马勒是勋伯格和他所代表的新音乐的精神领袖与资源宝库。在生活上，马勒曾经无数次在经济上无私地帮助过勋伯格，帮助勋伯格渡过一个个难关，即使在临终前还"念念不忘心高气傲的勋伯格以后不知由谁来照顾"④。

当然，帮助过勋伯格的还有其他人。勋伯格自幼家境贫寒，完全是自学成才，到音乐厅里去听音乐对他来说从来就是奢侈的梦想，他只能

① 杨燕迪主编：《十大音乐家》，上海：上海古籍出版社，2001 年，第 45 页。
② 转引自李秀军：《生与死的交响曲——马勒的音乐世界》，北京：生活·读书·新知三联书店，2005 年，第 268 页。
③ 同上书，第 266 页。
④ 同上。

经常趴在咖啡馆的墙外听音乐。他的成功除了自己的勤奋与悟性之外，要特别感谢这样两个人：一个是他的舅舅，这是他全家唯一精通法文并有深厚文学修养的人，舅舅帮助他完成了在贫寒家庭中几乎不可能有的良好的早期教育（他的弟弟在这样的教育下后来也成了一名歌唱家）；一个是泽姆林斯基（A. Zemlinsky，1872—1942），泽姆林斯基对勋伯格的启蒙，与当年里特尔对施特劳斯的作用很相似，在他们青春期成长的关键时刻，都像程咬金一样从半路上杀出，为他们拦腰一斧砍下以往的羁绊。

那时，勋伯格参加了维也纳的一个业余弦乐队，泽姆林斯基是那个乐队的指挥。尽管泽姆林斯基只比勋伯格大两岁，却是勋伯格音乐的引路人，他比较系统地教会了勋伯格作曲的方法，并帮他开阔了眼界。这是勋伯格一生中唯一一次正规的音乐学习和训练，虽然只有短短几个月的时间。勋伯格一生感谢泽姆林斯基，后来他娶了泽姆林斯基的妹妹为妻。

勋伯格早期的作品师法瓦格纳和施特劳斯，他1899年25岁时所谱写的《升华之夜》最能够听出相似的韵味。这部根据德国诗人一部叫作《女人和世界》的诗集谱写的音乐，描摹的是一对情侣在月光下漫步，女的向男的倾诉对他的不忠，男的原谅了她，二人在月光下深情地拥抱，夜色也变得明亮起来，世界得到了升华。我们从音乐所表现的内容就可以看出浪漫主义基本元素的彰显，也可以看出勋伯格和施特劳斯一样，妄图用音乐来叙述情节与细节。

勋伯格真正完成他的革命举动，创造了无调性，是以1912年他32岁时谱写的《月光下的彼埃罗》为标志的。

"月光下的彼埃罗"是一个好听的名字，充满诗意和想象。"彼埃罗"，这三个音阶听起来很悦耳，就像我们听到玛丽娅或娜达莎这样的音阶能感觉出是美丽的姑娘一样；而"月光下"这三个字作为人物出场的背景，又能引发许多晶莹而温柔的想象，错以为是《升华之夜》的翻版。这只是望文生义涌出的感觉和想象；听这支为诗朗诵配乐的乐曲，绝对涌不出这样的感觉和想象来。

　　事过百年,今天再听这支乐曲,我反正听不出来一点那位比利时诗人吉罗所写的以意大利喜剧丑角彼埃罗为主人公的令人发笑的意思了。也许,这是文化差异所带来的损失。当时彼埃罗这个丑角是非常有名的,据说,他经常恋爱失败,受到月光的引诱而发狂地胡思乱想,以至笑话百出。一个时代有一个时代的英雄,一个时代有一个时代的丑角,否则,勋伯格不会对他这样感兴趣,专门为这些诗——据说一共是21首——配乐的。

　　勋伯格不再像以前的作曲家如瓦格纳和马勒一样追求乐队的庞大。这首乐曲的乐队一共只有8件乐器,时而合奏,时而独奏,很难听到悦耳的旋律,也听不到交响的效果,长笛似乎没有了往日的清爽,单簧管没有了往日的悠扬,小提琴也没有了往日的婉转,像是高脚鹭鸶踩在了泥泞的沼泽地里,而钢琴似乎变成了笨重的大象,只在丛林中肆意折断树枝粗鲁地蹒跚……金属般冷森森的音阶、刺耳怪异的和声、嘈杂混乱的音色,给人更多的不是悦耳优美而是凄厉的感觉,是冷风惊水,寒鸦掠空。我想起的不是彼埃罗那位丑角在月光下的可笑样子,而是表现主义画家如凯尔希纳或康定斯基那种色彩夸张、几何图形扭曲的画面。

　　一般听众也许宁愿听勋伯格的《升华之夜》。并不是岁月造成历史人物与艺术氛围的隔膜,而是勋伯格和古典浪漫派的音乐与我们今天一般的欣赏习惯拉开了很大的距离。在勋伯格这里,优美动听已经不是音乐唯一的和主要的要素,他走的是一条与前人不同的路,他是有意在这条路上布满荆棘,而不再是播撒我们习惯的鲜花。我们也就不会奇怪了,在《月光下的彼埃罗》中,那种难以接受的杂乱的音色、尖利的和声,那些怪兽般张牙舞爪的乐器涌动,正是勋伯格要追求的效果。他就是要用这样的音响效果来配制诗朗诵的旁白,让人不适应,同时让人耳目一新。美国音乐史家格劳特和帕利斯卡在他们合著的《西方音乐史》中形容这支《月光下的彼埃罗》"犹如一缕月光照进玻璃杯中会

呈现许多造形和颜色"①。他们说的是有道理的。虽然,那些造型是我们不习惯的,那些颜色是我们不喜欢的,但毕竟是属于勋伯格的创造。

听惯了和谐悠扬的音乐,听惯了为诗朗诵而作的慷慨激昂或悦耳缠绵的配乐,听《月光下的彼埃罗》的感觉真是太不一样了,得需要耐着性子才能听完(勋伯格晚年创作了根据拜伦诗改编的配乐曲《拿破仑颂歌》,一样的"呕哑周折难为听")。听完这样的音乐之后,我在想,在勋伯格那个时期,古典主义盛行了那么多年,浪漫主义和新浪漫主义又主宰了那么多年,一直都是以有调性的创作手法,以优美的旋律、和谐的和声、完美的配器、优雅的交响为人们所喜爱的(即使瓦格纳、李斯特、德彪西,乃至理查·施特劳斯做过激进的探索,使得调性模糊和游移起来,但最终并没有完全打破),人们也习惯了将耳朵磨出厚厚的老茧,使音乐的作法形成一种约定俗成的规律。突然,有这样的一个勋伯格闯了出来,在一直奉为美丽至极的一匹闪闪发光的丝绸上,"呲啦"一声撕破了一角,也不再用它来缝制精致而光彩夺目、拖地摇曳的晚礼服,而是缝出一件露胳膊露腿的市井服装来,得需要多么大的勇气。从这一点上来说,说他是富于创造性的,一点不假。勋伯格寻求的是发展音乐自身,因此才有勇气打破墨守的成规,不惜走向极端,向平衡挑战,向传统挑战,向甜腻腻挑战,向四平八稳挑战。

这样的音乐革命遭到反对,是可想而知的。即使后来和勋伯格同样受到纳粹的迫害而不得不离开德国到美国的欣德米勒也反对勋伯格,说他的音乐不过是胡思乱想。调性的解体、曲式的瓦解、旋律的支离破碎、节奏的莫衷一是,使得音乐失了原有的秩序,变得随心所欲而杂乱无章,它被指斥为无政府主义和造反。确实也是如此,对于传统的古典主义和浪漫主义而言,勋伯格的无调性和他在 1923 年 50 岁生日时宣布的十二音作曲法,妄图将音乐的语言统帅在他的十二音体系里,以及他第一次将噪音运用在音乐中,无疑都是一种"造反"。

① 〔美〕唐纳德·杰·格劳特、〔美〕克劳德·帕利斯卡:《西方音乐史》,汪启璋等译,北京:人民音乐出版社,1996 年,第 765 页。

对于勋伯格的这种反对、质疑、争论,一直都存在,特别是在第二次世界大战之后,勋伯格的作品在西欧电台重新播放,反响更为激烈,延续了相当长的一段时间,影响了传统音乐的发展,也催化了新音乐的诞生。英国战后的音乐家雷金纳德·史密斯·布林德尔(R. S. Brindle),把勋伯格的音乐称为"序列音乐",他在论述战后先锋音乐的发展时,这样说:"和声、旋律和曲式方面的因素尤其关键,序列音乐在这些方面的变化是如此彻底,对传统音乐观念的挑战是如此剧烈,看来必须经过很长一个阶段才能使新的音乐语言同比较正统的传统音乐达到和谐。事实上,不管他们是有意还是无意,整个一代的作曲家都在尽力想方设法在调性音乐和无调性音乐之间的领域中进行探索,并努力使序列音乐成为比较能够接受的音乐语言。"①只不过,这是时过境迁后对已经吸收了勋伯格的营养成长起来的韦伯恩等一批新的音乐家的论述,在当时,反对勋伯格的音乐,认为是离经叛道的,确实比比皆是。

面对形形色色的反对,勋伯格当仁不让地反驳说:"调性并不是音乐的永恒法则","'不谐和音的解放'指的是将不谐和音变为一种与谐和音同样可以理解的东西,消除不谐和与谐和之间的界限,在作品中以同样的方式来加以处理"。②"用12个音来作曲的方法,即12个音中的每一个只是和另一个音发生联系","所有12个音的地位是平等的,由此也就取消了以某一个音为中心的传统'调性'"。③我们可以看出,勋伯格的音乐革命,在某种程度上,不仅是一种对传统和权威的造反,也是一种民主化进程的加速,同时,在战后时期成了曾经遭受法西斯长期禁止的一种精神自由复兴的象征。

那时,给予勋伯格最大支持的是马勒。马勒几乎观看了勋伯格全部交响诗的演出,为了使勋伯格不致遭到公众的蹂躏,起码有两次他挺身而出,担当了保护勋伯格的角色。

① 〔英〕雷金纳德·史密斯·布林德尔:《新音乐——1945 年以来的先锋派》,黄枕宇译,北京:人民音乐出版社,2001 年,第 6 页。
② 杨燕迪主编:《十大音乐家》,上海:上海古籍出版社,2001 年,第 55 页。
③ 同上书,第 57 页。

我们现在已经无法想象当时的情景了,一个世纪之前,那些音乐的发烧友们,对于所支持和所反对的,都是那样的激烈,那样的毫无顾忌,能够在音乐会上就将自己的爱与恶火山一般爆发出来,非常像我们现在足球场上疯狂的球迷。马勒的夫人在她的回忆录里有过精彩的描述:

> 第一次是勋伯格的第一弦乐四重奏,作品第七号公演。听众正在默默地,心照不宣地把它当成一个大笑话,直到有一个在场的评论家不可饶恕地做出蠢事,高声叫演出者"停止"。于是爆发出一阵我从来没有听到过的嚎叫和咆哮。有一个人站在前排,每一次勋伯格抱歉地走上前来鞠躬时就嘘他。勋伯格摇着他的头,那跟布鲁克纳的极其相象,四下望着,窘迫地希望得到一点伶仃的同情或谅解。马勒跳了起来,走到那个人面前,尖刻地说,"我必须好好地看看那个发嘘的家伙。"那个人举起手来打马勒。莫尔也在场,见到这样立刻从人堆里挤过去揪住了那人的衣领。莫尔力大无比,使他头脑清醒过来。他毫不费事地被推出了贝森道费大会堂。但是到了门口,他又鼓起勇气喊道:"不要太激动——我也嘘马勒!"

> 第二次是在勋伯格的第一室内交响曲在音乐会的大堂里演出时,人们听到一半开始纷纷吵闹地推回椅子,有些跑出来公然抗议。马勒愤怒地站起来,强迫人们安静下来。演奏一结束他就站在头等包厢的前面高声喝彩,直到最后一个抗议者离开。[1]

勋伯格的日子真正好过一些,是在 1926 年,他在柏林的普鲁士艺术学校当上了作曲系大师班的教授。这期间,他的经济和时间都有了保证,生活稍稍安定了下来。即使人们依然不能够完全接受他的作品,也对他宽容了一些。他来到柏林的第二年创作的《管弦乐队变奏曲》,

[1] 〔奥〕阿尔玛·马勒:《古斯塔夫·马勒》,方元伟译,上海:百家出版社,1989 年,第 120—121 页。

由于富特文格勒指挥柏林爱乐乐团演出而扩大了影响，证明了十二音体系的魅力，并不是像魔鬼一样面目狰狞，人们对他刮目相看，他的名声也越来越大。那是他一生中最美好幸福的一段时光，维持了七年的时间，一直到1933年希特勒上台。这构成了他一生绝无仅有的一段华彩乐章。

勋伯格的晚年有一支和《月光下的彼埃罗》《拿破仑颂歌》类似的乐曲，叫作《华沙幸存者》，特别值得一提。这首曲子作于1948年，是勋伯格逝世前三年写成，以严格的十二音手法创作的作品。这支乐曲不仅再次证明了十二音体系的活力和魅力，也揭露了第二次世界大战中德国法西斯在集中营迫害犹太人的罪行。那愤恨而充满激情的诗朗诵，配以这样刺耳尖利、凄厉冷峻甚至令人毛骨悚然的音乐，是最合适不过的了。勋伯格的这支《华沙幸存者》，会让我们想起毕加索那幅《格尔尼卡》，同样揭露法西斯的罪行，有异曲同工之妙。

勋伯格出现的意义，在于结束了一个旧的时代，开启了现代音乐之门。可以说，他继承了前辈们想做而没有做成的事情，或者说，他做了前辈们根本无法做成的事情。《西方音乐史》说勋伯格的巨型交响"规模和复杂程度超过马勒和施特劳斯，表现之浪漫粗犷超过瓦格纳"[1]。这不是溢美之词，勋伯格确实做出了超越前辈的高难动作。勋伯格崭新的音乐思维和语言，不仅丰富了自古典主义和浪漫主义以来的正统音乐自身，而且启迪了日后的现代音乐连同爵士和摇滚乐，他的影响至深至广。

如果我们把巴赫比喻成古典音乐之父，那么勋伯格是当之无愧的现代音乐之父。

我们应该对勋伯格和施特劳斯进行一番总结和对比了。

他们对于新世纪音乐的开创意义是相似的，只不过施特劳斯走的

[1]〔美〕唐纳德·杰·格劳特、〔美〕克劳德·帕利斯卡:《西方音乐史》，汪启璋等译，北京：人民音乐出版社，1996年，第763页。

是一条保守主义的道路,乞求在回归古典中寻找突破口,在夕阳唱晚中迎接新的曙光降临;而勋伯格则干脆一不做二不休,彻底砸烂了一切瓶瓶罐罐,不破不立,在破旧立新中矗立起自己无调性和十二音体系的丰碑,就像哥白尼对着世界宣布他的日心说而反对地心说一样,彻底向传统的以调性为中心的音乐世界说不。我想这样来比喻勋伯格在音乐发展史上的意义,并不为过。虽然勋伯格自己并不承认这一点,而一再说自己是西方传统的作曲家,但我们在研究音乐家的时候,看的是他的作品,而不是他的语言标榜或掩饰。

从音乐本身而言,施特劳斯的新浪漫主义,虽然依然有浪漫主义的情感抒发,但不再以情感为主要线索,讲究的是主观性的尽情发挥;勋伯格的表现主义,追求的不再是外界诗意的印象和描述以及内心情感的宣泄、感官的愉悦,注重的是个人的直觉,是内心的体验,是主观的表现,是精神的刺激。在这一点上,勋伯格和施特劳斯可以说殊途同归。

但是,他们在音乐中根本不同的一点,是勋伯格从内心走向现实,而施特劳斯是回避现实,走进封闭的内心。施特劳斯没有创作出一部类似勋伯格《华沙幸存者》的作品,他只会在哲学里捣糨糊,只会在《家庭交响曲》和《间奏曲》中絮叨家庭琐事和夫妇情感纠葛(当时有人讽刺说在施特劳斯的《家庭交响曲》中看到他穿着单薄的衬衫站在自家的阳台上),只会在《莎乐美》的颓废享乐主义中麻木自己。从内心深处说,施特劳斯是悲观的,在即将到来的新世纪面前唱的是旧时代的挽歌;而勋伯格则在艰辛之中对到来的新世纪充满希望和期待。

这样,我们也就明白了,虽然施特劳斯也创作过《英雄的生涯》,但他从来就不是那个时代的英雄,他所乞求的只是平凡而稳定的中产阶级的日子。1900 年,施特劳斯到巴黎演出,罗曼·罗兰陪他逛卢浮宫,发现他对那些壮观悲剧性的史诗画作不感兴趣,而对华托那种精致描摹生活乐趣和技巧的作品颇为欣赏。罗曼·罗兰非常不解,施特劳斯向他打开内心深处的一隅,说出了心里的话:"我不是英雄,也缺乏英雄应有的力量。我不喜欢战争,凡事宁可退让以求和平。我也没有足够的天才,不但身体孱弱,而且意志不坚。我不想太过于逼迫自己。在

这个时候,我最需要作的是优雅快乐的音乐,而不是英雄式的东西。"①
这和外界以及罗曼·罗兰对他超人意志力的判断(甚至连茨威格也曾
经这样判断)是那样的不同,那样的令人始料不及。

我们也明白了,为什么当希特勒上台之后,施特劳斯选择的是和勋
伯格完全不同的道路——他当上了纳粹的国家音乐局局长,附逆于法
西斯。虽然他做这个局长的时间并不长,后来因为拒绝支持禁止日耳
曼人听门德尔松音乐的活动和与犹太作家茨威格接触的关系(他的歌
剧《沉默的女人》的脚本是茨威格写的,他写给茨威格的信中透露了对
法西斯的不敬,信被法西斯截获),很快就被罢免了职务,但他毕竟
1936 年为希特勒的奥运会写了会歌,1938 年创作了歌剧《和平日》,
1945 年在法西斯即将倒台之际写了为弦乐而作的《变形曲》(被人们普
遍认为是为希特勒作的挽歌),烙印在身上的耻辱的红字,终生无法
洗掉。

而勋伯格却遭到了法西斯的迫害,不得不离开德国远走他乡,避难
于美国。当然,勋伯格是犹太人,这是他和施特劳斯的区别,但这不能
成为施特劳斯的借口。在遭到法西斯迫害的时候,勋伯格加入了古老
的犹太教,公开和希特勒叫板,表现了一个艺术家坚定的信仰。而施特
劳斯恰恰在关键的时刻丧失了作为一名艺术家所应该拥有的信仰。

一生不缺钱花的施特劳斯,一生斤斤计较金钱,在音乐之外颇富于
经济头脑。除了第二次世界大战后没收了他在国内外的全部存款作为
战争赔款之外,施特劳斯一生过惯了豪华生活,住在家乡诺伊萨河谷豪
华的加米施别墅里(那仅仅是用《莎乐美》一剧的版税买的)。而勋伯
格除了在柏林普鲁士艺术学校那短短的七年,一生大部分时间都是在
穷困潦倒、颠沛流离中度过的。

看一看晚年的施特劳斯和勋伯格的生活,也许更会让我们感慨。
战争结束之后,因为自己附逆于法西斯的不光彩经历,施特劳斯除了为

① 〔英〕大卫·尼斯:《里夏德·施特劳斯》,刘瑞芬等译,南京:江苏人民出版社,
1999 年,第 76 页。

生计而不得不以八十多岁的年迈之躯去指挥外，终日待在加米施别墅里不出门，拒绝会客。有人叩门求见，听到的永远是他夫人的录音："施特劳斯博士不在家。"只是在战争刚刚结束的 1945 年 4 月，他破例见了不请自来的不速之客，那是一队美国大兵。开始，他不耐烦地对那些美国大兵说："我是《玫瑰骑士》的作者，别来烦我！"这队美国大兵中有一位恰恰是费城交响乐团的首席双簧管演奏家，音乐让他们冰释前嫌而一见如故交谈甚欢。这位双簧管演奏家请施特劳斯为他专门谱写一首双簧管协奏曲，施特劳斯还真的完成了这部协奏曲，这成为他晚年重要的作品之一。除了这短暂的欢乐之外，施特劳斯是落寞而孤独地死去的。和昔日的辉煌相比，不知他的内心是一种什么样的感觉。

勋伯格晚年在美国洛杉矶大学退休，因为来美国的时间不长，他的退休金不多，不足以维持家用，只好在 70 岁的高龄外出跑码头到处讲学（这一点和施特劳斯八十多岁还得外出指挥挣钱糊口很相似）。想想一个可怜巴巴的小老头，奔跑在异国他乡的凄风苦雨之中，其中的辛酸与苦楚是可以想象的。1946 年，他 72 岁的那一年，竟累得突然晕倒，心脏停止了跳动，幸亏抢救及时，才从死亡线上活了过来。1951年，勋伯格在去世前还在写他最后一部作品《现代圣诗》，那也是一部反法西斯的作品。当他谱写到朗诵者要表达人们愿意与上帝重新和解的愿望，该由合唱队来应和的时候，笔突然从他的手中滑落，他永远不能够再为这个世界写他的音乐了。留在乐谱上的最后一行歌词是："我仍在祈祷。"

有时候，人生和艺术就是这样和我们开着天大的玩笑。耻辱的人不需要祈祷，而平常的无罪者却在临死之际还要向无所不在的上帝祈祷。

我们还应该再说说勋伯格的那两个学生：贝尔格（A. Berg，1885—1935）和韦伯恩（A. Webern，1883—1945）。他们是坚定地把无调性和十二音体系的大旗扛到底的。贝尔格的歌剧《沃采克》当时一演出就获得比他的老师勋伯格还要巨大的成功，成为 20 世纪上半叶演出率最高的歌剧（但在苏联是被当作现代颓废派艺术禁演的）。贝尔格的另

一部歌剧《璐璐》曾在北京上演过，引起看得懂和看不懂的争论。韦伯恩的作品不多，所有的音乐录制成唱片，总长度也才三个小时，但他在去世十年后，受到新一代作曲家推崇，作品被视为珍宝，一时间在欧洲形成了"韦伯恩神话"。他们一个比勋伯格更靠近古典主义，一个比勋伯格走得更远。只是，他们两人都比他们的老师活得短，尽管他们都比勋伯格年轻，一个小勋伯格 11 岁，一个小 9 岁。贝尔格是在 1935 年写作《璐璐》时不幸被虫子咬后感染而亡；韦伯恩是在 1945 年战争刚刚结束时被美国大兵枪击误伤而死。这让人不由得想起施特劳斯，美国大兵能够和他畅谈音乐，枪杀的却是无辜的韦伯恩。而一只小小的虫子竟然和一颗子弹的力量一样，也能够置人于死地。我们还能够说些什么？冥冥之中，有些事情是说不清的，包括人生和音乐。

　　关于音乐，我们已经说得够多了，从文艺复兴时期到巴洛克时期的古典音乐，一直到浪漫主义和现代主义的新音乐，各种流派，各种风格，各领风骚，城头频换大王旗。我们从音乐的青春期讲到了它的成熟期，一直到它日落心犹壮的暮年。音乐就是这样如同一条河流一样，在时间中流淌着，在我们前辈的生命中流淌着，然后传递到我们的生命中继续流淌着。实际上，在讲述这些林林总总的音乐的时候，我都希望能够融入这些音乐家的人生，也融入我们自己的人生。音乐所具有的保鲜功能超越其他艺术，无论绘画也好，雕塑也好，都会随时间的流逝而颜色褪落或形状斑驳，只有音乐不会，即使是再古老的乐谱，只要抖去覆盖在上面的岁月的尘土，它就会像千年古莲的种子一样，立刻开出一样鲜艳的花来。好的音乐就有这样的魅力，伴随我们的生活，让我们的一生因有它的滋润而善感、美好、与众不同。

　　最后，我想用一段话来作为这关于音乐欣赏的十五堂课的结束语。讲这段话的人是 18 世纪的一个异想天开的人物，他想发明两种乐器，一种叫作眼观羽管键琴，一种叫作彩色羽管键琴，希望把音乐的旋律和和声的色彩在乐器上给人一种视觉冲击的感受。他就是一位叫路易·贝特朗·卡斯代尔的神父。他曾经说过这样的话："声音的特性是流

逝,逃逸,永远同时间系在一起,并且依附着运动……颜色从属于地点,它像地点那样是固定的,持久的。它在静穆中闪烁……"①

没错,音乐永远在时间的流淌中闪烁,在时间的流淌中给我们以享受,在时间的流淌中滋润我们的心灵、伴随我们成长!

拥有音乐的人生是美好的。

————————

① 〔法〕克洛德·列维–施特劳斯:《看·听·读》,顾嘉琛译,北京:生活·读书·新知三联书店,1996 年,第 122 页。

第二版后记

　　承蒙出版社和读者的厚爱，《音乐欣赏十五讲》重印多次，并在台湾出版了繁体版。这是我没有想到的，便常觉得当初写作这本书的时候，只是缘于喜爱音乐就率性挥笔，胆大妄为，学识准备不足而显得有些匆忙。总希望能够有时间抽出身来认真地修改一下这本书，由此，不辜负读者。

　　现在，感谢出版社给予我这样一个机会，在新版之前能够做一番修订。重新翻捡钩沉音乐史，再来聆听这十五讲中提及的三十位音乐家的作品，感慨与感受颇多。无论端坐在音乐厅中，还是沉浸在唱盘或磁带里，或是在图书馆的书架旁，总会感到音乐在感动我的同时，又是这样的汪洋恣肆、博大精深，而自己不过是一条在浅水里的鱼，潜沉至大海深处，是何等具有诱惑力，又是何等的艰难。李斯特说，音乐家生性好"在音响中倾诉着自己命运中最敏感的秘密"。在音乐中探寻这些秘密，更是何等的奥妙无穷和意味横生。

　　此书已经出版十年，十年的光景，多少可以让人沧桑，在命运颠簸和时间流逝之间，感悟到一点新的东西。听乐的历史，也是人心灵成长的历史。希望在修订中能增添一些自己新的收获。

　　因此，修订此书，虽仍力不从心，但还是要尽力尽心，而且于我也是一件有益身心的事情。特别将第六讲的肖邦、第九讲的瓦格纳、第十讲的马勒、第十一讲的德彪西和拉威尔、第十五讲的理查·施特劳斯和勋伯格，做了较大的修改和补充。希望读者明察，能够得到你们的批评指正。

<div align="right">2012 年 2 月 19 日雨水于北京</div>

第三版后记：重读朗格

北京大学出版社要出《音乐欣赏十五讲》第三版，希望在书中每一条注释后面添加引文的页码。这是 2003 年初版的一本旧书，作为"名家通识讲座书系"之一。我并非音乐专业出身，勉为其难，仓促上阵，书写得很不规范。如今，十几年过去了，重新找到当年查阅过的那些书籍，犹如想要重拾旧梦，确非易事。

让我意外的是，那些书——大多数是自己买的——居然都还在书架上，虽已尘埋网封，却终未相离相弃。重新翻阅旧书，如同老友重逢，别有一番滋味。我发现书中引用最多的是《十九世纪西方音乐文化史》，甚至想起这本书是 20 世纪 90 年代初，在琉璃厂荣宝斋对面不远的一家专门卖音乐书籍的书店买到的。这家书店很小，被左右两家店铺挤在中间，像极了一块茯苓夹饼。店虽小，里面售卖的音乐书却不少，我买到的就是其中一本。

这是一本 1982 年的旧书，作者是保罗·亨利·朗格，译者是张洪岛。说实话，当时因见识所限，我并不知道这本书，也没听说过书的作者朗格和译者张洪岛。是书名吸引了我，让我毫不犹豫地买下了它。它静静地躺在我的书架上已经有十几年的光景，纸页粗糙，业已发黄，定价只要 2 元 1 角。但就是这本书让我加深了对西方 19 世纪音乐的了解和认知，可以说，朗格是我西方古典音乐的启蒙老师，是我写《音乐欣赏十五讲》最好的帮手。

如今，为了添加注释页码，时隔十几年重新翻看这封面已经破损且被水浸湿印渍斑斑的书页，依旧兴趣盎然，并且不乏新的收获。这让我不禁想起桑塔格说过的话：最有价值的阅读是重读。

这本书原名《西方文明中的音乐》(*Music in Western Civilization*)，原

书一共二十章,《十九世纪西方音乐文化史》只翻译了最后六章,集中于 19 世纪的内容。书名起得比原书名好,更为醒目,而且将朗格以文学和文化为背景和底色书写音乐史的特点彰显出来。第一章上溯古典主义时期的贝多芬,首先揭示"器乐在整个十九世纪余下的时间的发展都是在他的符咒之下,但是没有一个音乐领域的真正灵魂不是归功于贝多芬",以之作为 19 世纪音乐的序幕,便有着承上启下的史的价值判断。将原书"腰斩"于此处,可谓不俗、不凡。起码对于我这样普通的音乐爱好者而言,这样截取的断代史,比"从猿到人"的写法,更容易接近、更显得亲切。进入 21 世纪,国内出版过这本书的全译本,书名恢复为《西方文明中的音乐》,但却不如这本旧书影响大。我买的这本书第一版就印了一万册,以后又重印多次。

这本书囊括 19 世纪欧洲几乎所有重要的音乐家,论述了浪漫主义从发生到鼎盛再到衰微的全过程。对于人们耳熟能详的这些音乐家,朗格论及他们的作品,但又不囿于作品,而是放在大的历史与文化背景下进行比较,在前后发展链条中加以考察,其臧否显得格外举重若轻,很多地方颇有见地,而不是一般的音乐鉴赏辞典,也不见学究式术语的列阵驰骋。与其他一些音乐史,如《简明牛津音乐史》或朗多尔米的《西方音乐史》等相比,朗格的这本书更为吸引我。

他批评柏辽兹"缺乏对于精神事物的理解,他没有沉思冥想的能力,他是一个性情火热的音乐家……他那毫无拘束的音响的想象力使他不得安宁。他的管弦乐队没有一刻停歇,它经常在变动,从这一种色彩到另一种色彩,有时清澈而优美,有时则粗糙而庸俗",一针见血,毫无扭捏之态。

他说大名鼎鼎的李斯特"进行着钢琴家,作曲家,指挥家,技师,哲学家,音乐学院院长以及僧侣等多种活动;所有这一切都妨碍了他的艺术达到成熟所需要的平静。因此,他的作品是不平衡的,伟大的作品很容易为许多应时之作所掩盖",其中对于李斯特身兼数任和应时之作这两方面的批评,至今依然具有现实的警醒意义。

他批评柴可夫斯基:"第四交响乐大体上还是非交响乐的。虽然

它有些主题素材是很美的,呈示得很好,整个的配器也很有趣,但是毫无在交响乐上发展的痕迹。"并且特别指出:"柴科夫斯基的俄罗斯性不在于他在他的作品中采用了许多俄国主题和动机,而在于他的艺术性格的不坚定性,在于他的精神状态与努力目标之间的犹豫不决,即使在他最成熟的作品中也具有这种特点。"这种不坚定性,既是指艺术品格,也是指精神状态,重读此语,让我再次想起我们的艺术、我们的知识分子,也更理解我们那么多的知识分子为什么那么喜爱老柴。

也有提出表扬的,比如他高度评价瓦格纳,说他是"浪漫主义达到高潮和衰落时期的最有代表性的,最完善的大师",说他的艺术"是一种剧院的语言,它不适宜狭小的场所。它是一个民族的声音,日尔曼民族的声音"。

他认为"德彪西的音乐反映了世纪转折时期的过度敏感、坐卧不安、心慌意乱的分裂的精神状态,但是它却摆脱了那个时代所激起的强烈的情热,泪汪汪的多愁善感和嘈杂的自然主义"。

对于前者,他着重于瓦格纳音乐的民族地位;对于后者,他着重于德彪西面对浪漫主义晚期艺术弊端揭竿而起的意义。朗格的评价都高屋建瓴,颇给人拨云见日的感觉,而不纠缠于一般的作品演绎。

也因此,朗格才能进一步将德彪西在世纪之交的价值揭示出来,说德彪西"是在这世纪交替时期的唯一的伟大而绝对具有独创性的作曲家。他生气勃勃而独立自主,对于那消磨着浪漫主义后期的垂死的各种乐派的精力的生死搏斗,他是漠不关心的"。"德彪西是站在浪漫主义的漫长世纪之末的人物;同时他又是在二十世纪我们太随便地称之为'现代'新音乐中的最初的一位大师。"在这里,我看到朗格作为音乐史研究学者的风范,更体会到他对历史与现实批判的锋芒。

最有意思,也是我最感兴趣的,是他对于 19 世纪两位保守派音乐家的评论。一位是布鲁克纳,朗格开门见山地指出他是一个矛盾体:"布鲁克纳的艺术是纪念碑式的,但又是墨守成规的……严肃但又朴素,深幸但又常常是不幸的。"进而形象地说他是"生活在十九世纪的中世纪的心灵,为寻求一种通向上帝的艺术关系的问题而斗争着"。

朗格进一步分析集中在布鲁克纳身上和作品中的这种矛盾的价值和意义："象他这样完全不合时代的艺术家是少见的，但是象他这样集中地反映了其时代的善与恶的艺术家也同样是少见的。""他的确是能够使每人的心都感到温暖的音乐家"，他"试图清除浪漫主义强加在音乐艺术上的音乐以外的文学成分"。我见识浅陋，还未曾见过这样剖析布鲁克纳的。

另一位是勃拉姆斯，朗格极其肯定地说："这位浪漫主义最后阶段的大音乐家，是在舒柏特之后最接近古典时期诸音乐家的精神的。他的艺术象是成熟的果子，圆圆的，味甜而有芳香。谁想到甜桃会有苦核呢？写下《德意志安魂曲》的这位作曲家看到了这伟大的悲剧——音乐的危机。他听到当代的进步人士的激昂口号'向前看，忘掉过去'，而他却变成一个歌唱过去的歌手；也许他相信通过歌唱过去，他可以为未来服务。"唯新是举，无论过去还是现在都是有诱惑力的；而"向前看，忘掉过去"的口号，我们更不陌生。从这样两个方面，朗格强调了勃拉姆斯的意义，今天重读依然觉得并不过时，仿佛是朗格贴近我们耳畔的低语。

朗格为布鲁克纳和勃拉姆斯做总结时说："在十九世纪下半叶，在实用主义盛行，崇拜实力与成绩的时期里……他们是从中世纪遗留下来的两个'原始人'。"但是，他们又"怀着无限的柔情和无比的沉着注视着他们的理想"，"他们是纯洁和热情的信仰者"。

重读朗格，不仅让我重温了 19 世纪欧洲的音乐史，也让我重新审视音乐乃至包括文学在内的一切当下的艺术，进而期冀我们拥有更多对于艺术纯洁而热情的信仰者。

感谢北京大学出版社推出《音乐欣赏十五讲》第三版，让我有机会重读朗格这本书。以上将我的读书感想汇报给读者朋友，也算是对我这本旧著的一点新的补充吧。

2019 年 10 月 15 日写毕于北京